good morning, mr.paik!

굿모닝, 미스터 백!

해프닝, 플럭서스, 비디오 아트: 백남준

김홍희
HONG-HEE KIM

design house

굿모닝, 미스터 백! 해프닝, 플럭서스, 비디오 아트: 백남준

2007년 5월 28일 개정 1판 1쇄 인쇄
2007년 6월 15일 개정 1판 1쇄 펴냄

지은이 김홍희
펴낸이 이영혜
펴낸곳 디자인하우스
 100-855 서울 중구 장충동 2가 186-210 파라다이스 빌딩
전화 02. 2275. 6151
팩스 02. 2275. 7884
홈페이지 http://www.design.co.kr
등록 1977년 8월 19일, 제2-208호

본부장 전사섭
편집장 진용주
마케팅팀 박성경
편집팀 장다운
편집 한경아
교정·교열 이진희
디자인 김희정
디자인 도움 손보미
영업부 엄영준 손재학 윤웅렬 윤창수 안진수 김경희 장은실

출력 선우 프로세스
인쇄 규장각

값 25,000원
ISBN 978-89-7041-946-6
이 책은 디자인하우스에서 1992년 출간된 저서『백남준과 그의 예술』과 1999년 개정판『백남준: 해프닝, 비디오 아트』
에 기반을 둔 개정 증보판입니다.

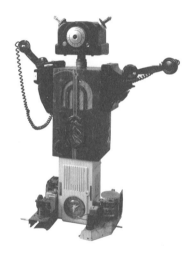

2차 증보판에 부쳐

1984년 1월 1일 〈굿모닝 미스터 오웰〉과 함께 환호 속에 한국에 상륙한 백남준. "예술은 고등 사기다"라는, 폐부를 찌르는 문구로 한국인의 사랑을 한 몸에 받으면서 '백남준 신드롬'을 만들어 낸 그가 2006년 1월 29일 세상을 떠났다. 한국이 낳은 20세기 최고의 예술가 백남준, 혜안과 용기로 미래적 비전을 제시하는 문화적 '비저너리'이자 실험적 아방가르드로서 60년대 해프닝의 주역, 비디오의 창시자가 되었던 그가 10여 년의 투병 끝에 74세를 일기로 타계한 것이다.

이 책은 타계 일주기를 기해 백남준의 삶과 예술을 총체적으로 되돌아보는 의미에서 2차 증보판으로 기획되었다. 1차 증보판 『백남준:해프닝, 비디오 아트』는 투병 중인 백남준이 지난 2000년 새로운 밀레니엄을 맞아 뉴욕 구겐하임 미술관에서 개인전 준비에 전념하던 1999년에 발행되었다.

두 차례의 증보판을 펴낸 이 책의 원본은 1992년 발간된 『백남준과 그의 예술』로서, 필자가 1989년 캐나다 몬트리올의 콩코디아 대학Concordia University 석사 논문으로 탈고한 「백남준의 비디오 아트:해프닝의 연장 개념으로서의 참여TVNam June Paik's Video Art: Participation-TV as an Extension of Happening」를 귀국하여 우리말로 펴낸 것이다.

논문 제목에서 밝히고 있듯이 필자는 백남준의 비디오 예술을 소통과 관객참여 예술의 전형으로 파악하고 그것이 자신의 초기 작업인 '액션 뮤직' 또는 해프닝의 연장 개념으로서의 참여TV임을 논증하였다. 이 참여TV론은 백남준의 예술세계를 이해하는 하나의 시각이자 비디오 아트의 핵심을 인식하는 논리로 제시한 것일 뿐 백남준 예술의 전모를 대변하는 총체적 개념은 아니다. 샤머니즘, 선 사상, 에로티즘, 기술적 측면에 대한 연구를 보완함으로써 백남준 예술의 다층적 의미를 조명할 것이다.

또한 이 책은 일반 독자를 위하여 백남준의 삶과 예술적 업적을 기술하는 연대기를 싣고 있다. 1쇄 당시 92년까지였던 것을 2쇄에 95년까지로 확충하였고 1차 증보판에서는 99년까지, 현재 2차 증보판에서는 99년부터 2007년 타계 1주기 전까지의 주요 사항을 기재하였다. 그리고 현재까지 필자가 쓴 백남준에 관한 소고들을 추려 첨부하였다.

1차 증보판에 첨부한 '백남준의 플럭서스 친구들'을 여기서는 플럭서스 관련 원고로 대치하였다. 그러나 논문 부분은 나름대로 하나의 완결된 시각을 제시하고 있기 때문에 일부 용어만을 변경하고 내용은 첨삭 없이 그대로 게재하였다.

원판본과 1차 증보판에 이어 이번 2차 증보판을 펴내 준 디자인하우스의 이영혜 사장님과 출판편집부에 감사드린다.

2007년 5월 21일 奎谷 김홍희

저자 **김홍희**는 이화여대 불문과를 졸업하고, 뉴욕 헌터 칼리지Hunter College와 덴마크 코펜하겐 대학Copenhagen University에서 미술사를 연구, 이화여대 대학원 서양미술사학과를 수료하였다. 1989년 캐나다 몬트리올의 콩코디아 대학Concordia University에서 석사 학위를 받고, 1998년 홍익대학교에서 서양미술사 박사 학위를 받았다.

홍익대 겸임교수로 후학을 가르치는 한편, 《플럭서스 서울 페스티벌》(1993), 《여성, 그 다름과 힘》(1994), 제1회 광주비엔날레 특별전 《인포아트》(1995), 《95 한국여성미술제》(1995), 《팥쥐들의 행진》(1999) 등 대형 전시 기획과 더불어 저술 활동으로 테크놀로지 아트와 페미니즘 미술을 한국 현대 미술계에 소개하는 데 주역이 되어 왔다.
2000년 광주 비엔날레 본 전시 한국·호주 지역 커미셔너, 2001 요코하마 트리엔날레 국제커미티 위원, 2003년 베니스 비엔날레 한국관 커미셔너에 이어, 2006년 광주비엔날레 예술 총감독을 맡아 다양한 분야에서 활발한 활동을 펼쳐 나가고 있다. 1998년부터 젊은 미술의 산실인 대안공간 쌈지스페이스 관장을 역임하다가 현재 경기도 미술관장 직을 맡고 있다.

저서로는 『플럭서스』(편저·1993), 『여성 그 다름과 힘』(편저·1994), 『인포아트』(공편·1995), 『페미니즘, 비디오, 미술』(1998), 『현대 미술 담론과 현장』 1·2(2003) 외 다수가 있다. 본서 『굿모닝, 미스터 백』은 디자인하우스에서 1992년 출간된 저서 『백남준과 그의 예술』과 1999년 개정판 『백남준: 해프닝, 비디오 아트』에 기반을 둔 개정 증보판이다.

일러두기

1. 서문을 비롯한 백남준의 글들은 글쓴이 백남준 씨의 의견에 따라, 현행 맞춤법에 심하게 어긋나는 경우를 제외하고는
 원고 내용을 최대한 반영하였다. 단, 독자의 편의를 위해 가급적 한글을 병기하였다.
2. 논문 「해프닝의 연장 개념으로서의 참여TV」는 원래 영어로 썼던 것을 한글로 번역하였다.
 영어식 표현과 문장 구조를 일부 다듬었으나, 가급적이면 원래 논문의 분위기를 해치지 않도록 하였다.
3. 본문은 한글 표기를 원칙으로 하고, 한자나 다른 외국어는 병기하였다. 단, TV, L.A, KBS 같은 것들은 그대로 적었고,
 백남준의 삶과 작업을 설명하면서 등장하는 전시회 이름, 화랑이나 미술관 이름, 지명 등의 외국어 고유명사는 본문에 나오는 경우를
 제외하고는 자료로서 의미를 살리기 위해 원어를 그대로 적었다.
4. 논문에서 저자주는 각주 표시 숫자로, 편집자주는 ★로 구분하였다.
5. 이 책에 사용된 사진의 저작권자는 사진 설명에 부기하였다. 그 외의 사진들은 저자 김홍희 또는 백남준이 직접 제공한 사진들이다.
 모든 사진은 저자와 백남준의 허락 아래 사용되었다.

Nam June Paik

序

김홍희金弘姬의 Dissertation을 보고 깜짝 놀랐다.

그 女子는 小生 Video Art를 보고,

1) Performance Art의 연장延長이다.

2) 그 Performance Art 中에서도 Participatory Art(참가參加하는 예술藝術)이라고,
꼭 못을 박은 것이다.

절대絶對 인종주의자人種主義者도 민족주의자民族主義者도 아니고, 또 아니라고, 주장主張해온 나로서는,
부끄럽게도 어딘지 "핏줄이 켕긴다"란 고색언어古色言語를 생각했다.

Canada의 모책사某冊舍에서 간행刊行할 얘기가 나왔을 때, 미국 모책사某冊舍와의 관련關聯 때문에 협
력을 못했으나, 만약萬若 金弘姬가 한국 굿의 총론總論을 쓰고, 내가 굿의 각론各論을 쓰면 국제적國際
的으로 아랫목을 차지할 수 있는 책이 되리라 생각했고, 지금도 그렇게 생각하고 있다.

굿이란 도대체都大體 女子들의 것이다.

무당도 女子거니와 그를 맞이하는 이쪽도 女子가 주동主動이다. 우리집에서는 대개 음陰 十月, Siberia에

서 내려오는 북한풍北塞風이 "광" 문짝을 텅텅 부디치게 하는 만추晩秋, 초동初冬의 행사였다. 오후吾後
4時頃 초저녁이 어둑어둑해지고 으시시하게 추어지기 시작하는 무렵에, 머리가 反쯤 쉰 애꾸 무당이, 젊
은 견습見習무당 둘쯤을 데리고 대문大門을 지나서 내실문內室門 속으로 들어온다. 그러면 아버지, 형, 나
等 男子는 전부全部 뒷 門 밖으로 피신避身해야 한다. 여자끼리의 비의秘儀인 것이다. 어머니, 누이, 메누
리等이 줄을 지어 늘어서서 빌고, 그 비는 대열隊列 앞을 사회신분적社會身分的으로는 천賤하나, 이 날만
은 세력勢力이 있는 무당이 들어온다.

처량하다라는 말을 영어英語로 어떻게 번역飜譯할까?

처량하다는 것은 처량한 것이지 lonely도 calmly도 아니다. 독일어獨逸語에는 unheimisch란 형용사形容
詞가 이에 가깝다. 늑대가 달을 보고 짖는 것을, 까막까막하는 등잔燈盞불을 켜고 어느 시골 행랑방行廊
房안에서 듣는 것이 바로 처량凄凉하다는 말이고, 맛이다.

좌우간 이때쯤되면 부엌의 큰 솟(그것은 7歲 된 女子 한마리쯤 구어삶을 만한 크기인데-)에서 양지머리가
스멀스멀 끌이기 시작始作된다.

그러면 男子는 다- 돌아와도 된다고 하녀下女 전傳갈이 온다. 우리 三兄弟는 두덜두덜거리면서, 집안에

들어와서, 양지머리국 냄새를 맡으면서, 중단中斷된 학교 숙제宿題를 연속繼續한다.

무당은 대들보에 작년昨年에 걸어놓았던 행주를 내려온다. 헐음한 행주에는 날쌀이 가득 붙어 있었다. 대들보의 수직垂直 평면平面에 날쌀이 一年이나 풀 없이, 붙어 있었으나, 한알도 떨어지지 않았다. 白氏집은 그만큼 작일년간昨一年間 운수運藪가 좋았다는 이야기다.

그러나 그 기적奇蹟의 요술풀이는 극히 간단簡單하다. 卽 헐음한 행주에는 설거지 하고난 전분질澱粉質이 속속드리 스며있었고, 그 행주는, 여간 빨기 이전以前에는, 그 전체全體가 양질良質의 풀이, 되어 있는 까닭이다. 더구나 행주는 베(大麻)인 경우가 많고, 베는 섬유질纖維質이 거칠므로, 더욱 쌀을 一年間 고착固着시키는 데 효과效果가 있었다. "우리 어머니는 저렇게 물리적物理的의 상식常識이 없어서 뻔한 요술妖術에 속아서 무식無識한 무당에게 대금大金을 주는구나" 유물론唯物論인 나는, 속에서 깔보면서, 매년每年 되풀이되는 행사行事를 넌즛이 보고만 있었다.

중얼중얼거리던 무당이 차차 고조高調해서 넋두리 창唱이 된다. 이번에는 부적을 태우고 제웅을 태운댄다. 요要컨데 아무리 재수財數가 좋은 집에도 반드시 불길不吉한 요소要素가 있으니 인신人身 제공御供 대신代身에 짚으로 만들은 인형人形(소위所謂 제웅)을 태워서 대상처벌代償處罰한다는 것이다. 나는 또 속으

로 깔보았다. "왜 이조李朝에는 무꾸리쟁이가 적어서 망亡했단 말인가?"

민비閔妃도, 고종高宗의 시빈侍嬪들도 천하天下의 무당, 무꾸리쟁이, 태주를 다 불러서 고사 지내고 구국애원救國哀願을 했건만, 그 미신迷信은 소총小銃 일신一身, 과학적科學的 실험구實驗具 一대에도 못 당當하지 않았는 게 아니냐?" 나는 더욱 구식舊式 마나님들을 냉소冷笑하면서, 나의 "칼 맑스", 나의 "칸트"에 사뭇친다.

이러다 저러다 학교學校 숙제宿題를 마치고 신神이 잡수시고 나서 해금解禁된 떡이나 골무를 먹기 시작始作하는 것은 오후吾後 열時나 된다.

대감노리는 아마 자정子正쯤은 되리라. 너무 소리를 내면 미신迷信 타파打破, 신생활운동新生活運動하는 일본日本 경찰警察이 올런지도 모른다. 도대체都大體 이 배급시대配給時代에 그 야미고기 야미쌀은 어디서 나왔느냐! 조마조마 하면서도 무당은 점점 神이 올르면서 뒷마당 배나무에 고사하고(가끔 50代 老女가 까막한 가지 끝까지 버선발로 올라가기도 하고), 또 큰 솟에서 펄펄 끓는 쇠대가리를 꺼내서 머리위에 쓰고 떵떵 떵덕궁, 덩덩 덩덕궁, 싯칼위에서도 추고, 마루위에 1m나 도약跳躍한다. 그리고 최고조最高潮에 오르면서 그 익년翌年의 사주四柱를 본다. 四柱를 어떻게 보느냐하면 부엌의 무지막지한 주도主刀

인 싯칼을 도마위에 세운다. 그러나 공교롭게도 100年이나 내려온 白氏집 主刀는 이미 칼자루 뒤가 헤어져서 직각형直角形이 아니라 원형圓形으로 달아 있었다. 그리고 그것을 세우는 받침이 되는 도마도 또 몇 十年째 달아서 복잡複雜한 원형圓形이 돼 있다. 원형식圓形式 칼자루를 역시 원형식圓形式 도마위에 세우는 것은 용이容易한 일은 아니었다. 전술前述의 과학적科學的 사기사기詐欺와는 판연判然히 다른 요술妖術, 卽 귀신이 곡하는 기적奇蹟에 속한다. 萬若 이 칼이 도마위에 안서면 白氏가 亡하고, 萬若 늦게 서면 장사가 안된단다. 어머니, 高氏집 아주머니, 며누리, 침모針母, 보약補藥대리는 약藥할머니… 모든 女性들이 쭉 둘러서서 "白氏집에 복福이 오시라"고 탄원歎願하면서 빌기만 한다. 어느 해는 곧 서고, 어느 해는 여간해 안섰다.

빨리 인민혁명人民革命이 나서 白氏집이 亡하면 좋다고, 의식意識이 높았던 나는, 그러나, 정말 亡하면 어떡하나 하고 걱정이 되서 열심熱心히 무당의 손짓만 주시注視하게 된다.

이 절정絶頂이 끝나면, 내일來日 또 추운 아침에 일어나서 동대문東大門에서 종로鐘路까지 뛰어가야 되겠구나하고 이불 속에 들어간다. 새벽이 되서 웃목의 요강에 오줌을 눈다. 놋요강이 내 오줌으로 차차 더웁게 되는 것을 느낀다. 형兄들의 오줌이 이미 요강에 반半쯤 차 있었을 때에는 내 오줌이, 요강을 들고있는,

손끝까지 올라온다. 내 오줌의 함량減量이 아주 불쾌不快했다.

무당은 아직도 기성奇聲을 올리고, 어머니는 아직도 같이 밤세웠다.

한국式 장단長短, 덩덩덩 덕꿍(Syncopate가 있는 삼박자三拍子)을 꿈속에서 어렴풋이 들으면서 한 두 시간時間의 나머지 단잠을 맛본다.

나는 아침이 싫었고 지금도 싫다.

무속巫俗은 밤의 여왕女王, 만추晩秋의 으시시한 향연饗宴이었다.

<div style="text-align: right">

Paris 1992. 6. 5

</div>

monograph

참여를 기본 개념으로 삼는 백남준의 반 예술적 예술 역시, 관객과 혼연일체를 이루는 제의적이고 주술적인 예술, 즉 예술의 원형을 되찾기 위한 동종요법적 노력이라 볼 수 있다. 이렇게 보면 프레드릭 제임슨Fredric Jameson이 지칭

해프닝의 연장 개념으로서의 참여TV

하듯, 포스트모더니즘의 "가장 징표적 인물의 하나"인 백남준은 동시에 가장 원초적 무당으로서, 문명 이전과 모더니즘 이후의 시대를 연결하는 통시적通時的 예술가가 되는 것이다.

1. 백남준, "Video-Videa-Vidiot-Videology," Binghamton Letter(1972) 중에서, *Nam June Paik : Videa'n' Videology 1964-1973*(Syracuse : Everson Museum of Art), n. p.

50년대의 자유주의자들과 60년대의 극단주의자들의 차이점은 전자가 심각하고 염세주의적인 데 비해 후자는 낙관적이고 재미를 추구한다는 점이다. 누가 사회 변혁에 더 기여했겠는가? 내 생각에는 극단주의자들이다. '심각한' 대륙미학을 거부하는 존 케이지와 해프닝, 팝 아트, 플럭서스 운동의 출현은 60년대의 도래를 알렸다. 무엇이 70년대를 예고하겠는가? 그것은 말할 것도 없이 '비디오'이다.1

비디오 아트의 창시자 백남준은 1972년 어느 논고에서 비디오가 1970년대 예술을 대표할 것이라고 장담하였다. 비디오 아트란 무엇인가? 백남준은 비디오 작업을 통하여 무엇을 말하려고 하는가? 비디오는 현재까지 예술 가능성이 개발되고 있는 매체이며, 백남준은 이 매체의 다양한 가능성을 실험하는, 예술가였다. 비디오 아트는 일시적 유행이나 단순한 주의ism에 머물지 않는다. 기술의 발전과 함께 영역이 확장되고, 매체에 대한 인식의 변화와 함께 새로운 미학이 탄생하는, 열린 예술이다. 그러므로 비디오 아트는 예술에 대한 고정관념이나 기존 개념으로는 파악하기가 어렵다. 비디오 아트의 이해는 예술에 대한 전혀 새로운 시각을 요구한다. 결국 그것은 '예술이 무엇인가' 하는 근본적인 물음을 던지는 것이다.

들어가며 . . .

2. '비디오의 선사' : Bruce Kurtz, *Portfolio*(1982. 5, 6), p. 100. '음극선의 카르마': Gene Youngblood, *Expanded Cinema*(New York: E. P. Dutton & Co., 1970), p. 302. 'TV 수상기의 존 케이지': John Canady, *The New York Times*, 1965. 그 밖에 '전자 예술의 미켈란젤로', '대안 TV의 조지 워싱턴', '영상의 선교사', '자석의 마술사', '전자 다다의 아버지' 등의 별명도 얻는다. P. Gardner, "Turning to Nam June Paik," *Artnews,* 1982. 5, p. 64 참조.

백남준은 비디오 아트의 탄생 과정을 달마의 고행에 비견하였다. 달마가 9년간의 좌선 끝에 득도하여 부처가 되었듯이, 백남준도 9년간의 TV 실험 끝에 1970년 〈비디오 신시사이저Video Synthesizer〉를 개발함으로써 비디오 아트를 탄생시킨 것이다. 백남준의 달마적 고행에 의해 하나의 예술 장르로 수립된 비디오 아트는, 1982년 뉴욕 휘트니Whitney 미술관에서 개최된 그의 회고전에서 공인公認되기에 이르고, 백남준은 '비디오의 선사禪師', '음극선의 카르마', 'TV 수상기의 존 케이지' 등의 별명을 부여받으면서 비디오 아트의 시조로 등장한다.2

휘트니 회고전에서는 백남준이 20년간 제작해 온 비디오 작품은 물론, 해프닝의 잔재인 음악적 오브제도 선보였다. 그뿐 아니라, 그의 지나간 해프닝을 재연하는 프로그램까지 마련하여 해프닝에서 비디오로 이어지는 전 작업을 한눈에 볼 수 있는 기회를 제공하였다. 휘트니 미술관은 그의 비디오 아트가 해프닝 공연을 동반함으로써 완결된다는 점에 주목하였던 것이다. 왜냐하면 백남준에게 있어 해프닝과 비디오 아트는 '관객참여audience participation'라는 특징적 개념으로 연결된 예술의 한 총체적 과정이기 때문이다.

관객참여는 해프닝과 비디오 아트를 소통의 예술, 삶의 예술로 만드는 미학적 장치이자 백남준 예술에 당위성을 부여하는 핵심 개념이다. 참여의 문제는, 관객을 작품에 참여시킴으로써 상호 소통의 예술을 이루고자 하는 해프닝으로부터 유래하고, 백남준은 비디오 아트를 통하여 이 문제를 계속 추구하기 때문이다. 그러므로 백남준의 비디오 아트는 해프닝의 연장으로 볼 수 있다. 백남준의 비디오 아트는 관객의 참여를 유도함으로써 상호 소통적 예술이 되는 과정, 즉 참여예술의 연장선상에 놓여 있는 '참여TV 과정'인 것이다.

해프닝은 기존의 예술 개념을 부정하는 두 개의 새로운 개념, 즉 '복합매체intermedia'와 '비결정성indeterminacy'에 입각한 참여예술이다. 복합매체란 미술과 연극 또는 음악과 연극의 복합적 형태를 취한다는 의미로 해프닝형식에 관계된 개념이고, 비결정성은 '지금 여기here and now'에서 행해진다는 현장성의 의미로, 해프닝의 내용에 관계된 개념이다. 복합매체와 비결정성은 전통적 예술 개념의 산물인 '오브제'를 탈물질화함으로써 작품과 관객이 상호 소통할 수 있는 새로운 환경을 만든다. 말하자면 탈물질화한 해프

닝 환경 안에서는 관객도 해프닝의 한 요소로 상정되므로 수동적 관람자에서 능동적 참여자로 전환되고, 그럼으로써 해프닝은 피에르 레스타니Pierre Restany(1930-2003)가 주장하듯 "소통의 장치" 또는 "집단참여의 기술"이 되는 것이다.3

3. P. Restany, "Happening," L'Avant-Garde au XXe Siecle, F. Popper, *Art-action and Participation*(New York: New York University Press,1975), p. 23.

비디오 아트는 매체의 속성상 복합매체인 동시에 비결정성을 수반한다. 우선 TV 수상기를 활용하기 때문에 스크린의 영상과 오브제로서의 수상기가 함께 예술적 요인으로 작용한다는 점에서 회화와 조각의 복합매체이다. 또 움직이는 영상은 필연적으로 시간성을 내포하기 때문에 비디오 아트는 공간예술과 시간예술이 서로 만나는 복합매체의 성격을 갖출 수밖에 없다. 비결정성은 비디오 이미지의 비정체적 성질에서 비롯된다. 전자 입자들의 운동으로 이루어진다는 특성을 지닌 동적動的 비디오 이미지는 정적靜的인 기존의 재현 이미지와 달리 시각적 비결정성을 창출한다. 비결정성은 특수한 지각반응을 불러일으킨다. 지각 주체는 기존의 시지각視知覺 방식에서 벗어나 새로운 방식으로 새로운 지각 대상에 반응하는데, 이러한 생물학적 피드백

feedback 현상은 관객을 활성화한다. 이러한 방식으로 비디오 이미지는 관객의 참여적 인식 활동을 조장하여 관객과 소통을 이룬다. 전자 매체적 특성을 고찰할 때 비디오 아트에서 참여TV를 생각할 수 있다.

비디오는 피드백 현상뿐만 아니라 매체의 자기반영 속성에 의해서도 지각 주체의 반응을 불러일으킨다. 즉 폐쇄회로에서 피사체가 바로 인식 주체가 될 경우, 그는 모니터에 반영되는 객체인 동시에 반영된 자기 이미지를 대면하는 주체가 된다. 카메라와 모니터 사이에서 자기 이미지를 관조하는 주체는 자기애 심리를 경험하는 나르시서스Narcissus에 비견될 수 있으며, 에고 ego와 알타 에고alter ego 혹은 의식과 무의식으로 양분되는 정신분석학적 자아분리를 반복한다고 볼 수 있다. 이러한 의미에서 주체와 상호주관성 intersubjectivity을 이루는 심리매체로서의 참여TV를 상정하는 것이다. 비디오 아트는 인간의 지각을 확장하고 심리를 연장시킴으로써 인간 행태를 변화시키는 생태학적 차원의 참여TV로 기능할 수 있다.

비디오 아트의 참여적 양상은 비디오의 대중매체로서의 기능을 고찰할 때 가장 두드러진다. 왜냐하면 비디오 아트는 대중 소통 매체가 갖는 잠재력에

호소함으로써 예술과 관객의 소통뿐 아니라 전지구적 차원의 소통을 이루고, 나아가 예술과 오락, 고급예술과 대중예술, 예술과 삶의 통합을 이룬다는 참여TV의 최종 목적을 달성할 수 있기 때문이다.

이와 같이 해프닝과 비디오 아트는 관객을 소외시키는 기존 예술의 자율성에 대한 문제제기에서 출발한다. 이러한 점에서 이 둘은 수립된 가치를 부인하고 예술과 삶의 이분법을 해소하고자 하는 아방가르드avant-garde나 포스트모더니즘post-modernism의 정신을 공유한다고 할 수 있다. 기존의 예술 개념에 반항하는 아방가르드와 포스트모더니즘은 예술적 방법으로 예술의 병을 치유하여 예술의 원상을 복구하고자 하는 '동종요법同種療法, homeopathism'의 수행과 다를 바 없다. 참여를 기본 개념으로 삼는 백남준의 반예술적 예술 역시 관객과 혼연일체를 이루는 제의적이고 주술적인 예술, 즉 예술의 원형을 되찾기 위한 동종요법적 노력이라 볼 수 있다. 이렇게 보면 프레드릭 제임슨Fredric Jameson(1934-)이 지칭하듯, 포스트모더니즘의 "가장 징표적 인물의 하나"[4]인 백남준은 동시에 가장 원초적인 무당으로서, 문명 이전과 모더니즘 이후의 시대를 연결하는 통시적通時的 예술가가 되는 것이다.

4. A. Stephanson, "Interview with Fredric Jameson," Flash Art no. 131 (1986. 12-1987. 1), p. 72.

이 글에서는 비디오 아트 혹은 백남준 예술에 대한 평가 이전에 그 이해를 돕기 위한 하나의 관점과 그 이론 배경으로 백남준의 작업이 일관되게 관객과의 소통을 추구하는 참여예술이라는 점을 밝히고자 한다. 이 논지를 입증하기 위하여 우선 백남준 예술의 이론적 배경을 설명한 다음 구체적 작업들을 살펴보도록 한다. 제1장에서는 해프닝을 참여예술로 만드는 미학적 개념들인 '복합매체'와 '비결정성'을 논의한 후, 제2장에서 백남준 해프닝의 성격을 규정짓는 '행위 음악'과 그가 속했던 '플럭서스 해프닝'에서 구체적으로 어떠한 참여공연을 시도하였는지를 알아보겠다. 제3장에서는 우선 비디오를 '전자매체', '심리매체', '대중매체'의 특성으로 나누어 각 특성이 관객에게 어떻게 작용하여 그들과 교류하는 참여예술이 되는지를 검토하겠다. 다음 백남준의 작업을 'TV 설치', '비디오테이프 작업', '위성중계 공연'의 세 분야로 나누어 고찰하면서 그의 참여TV 수행 과정을 살펴볼 것이다.

해프닝은 예술과 생활이 공존하는 '삶의 예술living art'을 표방한다. 삶의 예술은 관객의 존재와 역할을 새롭게 인식하는 데에서 시작한다. "생동감 넘치는 행위live gesture"[5]로 관객에게 직접 호소하는 공연이라는 형식을 이용함으로써, 또 관객을 작품의 일부로 포함하는 새로운 미학을 창안함으로써, 해프닝은 상호 소통을 추구하는 관객참여의 예술로 발전한다. 피에르 레스타니는 이렇게 지적하였다.

5. R. Goldberg, *Performance : Live Art 1909 to the Present*(London : Thames and Hudson, 1979), p. 6.

해프닝은 기본적으로 소통의 장치, 즉 특별히 그러한 목적에 맞게 고안된 언어(또는 방법들의 시리즈), 혹은 명분 그 자체가 목적이 되는 집단적 참여의 테크닉이다. 그 테크닉은 참여자들을 활성화시켜 수용에서 행위로 이전시키며 그들 가운데 또는 그들 주위로부터 참여가 가능한 조건들을 창출한다.[6]

6. P. Restany, "Happening," 앞의 책.

레스타니가 말하는 참여의 테크닉이란 바꾸어 말하면 관객참여를 가능케 하는 해프닝 미학, 즉 복합매체와 비결정성 개념을 활용하는 기술이다. 그런데 이 두 개념에 대한 논의에 앞서, 백남준이 속했던 유럽의 '플럭서스 해프

해프닝의
참여적 양상

★ 알란 카프로는 1956년 경 아상블라주를 다루기 시작했고 럿저스 대학, 뉴욕 주립대, 캘리포니아 아트 인스티튜트, USCD에서 수 년 동안 교수 생활을 하면서 환경미술과 해프닝을 발전시키기 시작하였다. 1960년대 말 그의 저서 「조합, 환경, 해프닝Assembling, Environments & Happening」이 발간되면서 해프닝이라는 용어가 일반적으로 널리 일러지기 시작하였다.

닝'과 알란 카프로Allan Kaprow(1927-2006)★를 중심으로 발전하였던 '미국 해프닝'의 미묘한 차이점을 살펴 본다면 일반적인 해프닝을 쉽게 이해할 수 있을 것이다.
플럭서스Fluxus와 미국 해프닝 그룹은 모두 존 케이지John Cage(1912-1992) 음악 교육의 산물이었다. 케이지가 1950년대 초에 강의하였던 노스캐롤라이나의 블랙 마운틴Black Mountain 대학과, 1956년에서 58년까지 강의를 맡았던 뉴욕의 뉴 스쿨New School of Social Research은 미래의 해프닝 주역들을 배출해 낸 해프닝의 발상지이다. 블랙 마운틴 대학에서 케이지가 머스 커닝햄Merce Cunningham(1919-)도1, 로버트 라우션버그Robert Rauschenberg(1925-)와 벌였던 일련의 공연들이 해프닝의 전신을 이루었고, 그것이 뉴 스쿨의 실험음악 교실을 거치며 본격적인 해프닝으로 발전해 플럭서스 해프닝과 미국 해프닝으로 성장하였다. 뉴 스쿨에서 케이지에게 수업을 받았던 알란 카프로와 알 핸슨Al Hansen(1927-1995)이 뉴욕 해프닝의 주역이 되었고, 딕 히긴스Dick Higgins(1938-1999), 조지 브레흐트George Brecht(1924-)와 잭슨 맥 로Jackson Mac Low(1922-2004)는

유럽으로 건너가 플럭서스에 가담하였다.

이렇게 같은 온상에서 키워진 두 그룹의 해프닝은 지역과 구성원의 차이로 말미암아 서로 다른 점을 보인다. 우선 플럭서스는 그 운동을 명명하고 조직한 조지 마키우나스George Maciunas(1931-1978)의 기치 아래 단호한 '연합전선'을 이룩한 반면, 미국 해프닝은 같은 생각을 나눈 동료들 간의 우정에서 비롯된, 좀 느슨한 성격의 활동이었다. 또한 관객참여의 양상과 참여도에 있어서도 두 그룹은 다소 다르다. 주로 길거리를 무대로 하는 미국 해프닝에서는 관객이 무작위로 작품에 참여하기 때문에, 자연히 "혼잡한 외양"을 띤다. 반면 미니멀 미학에 입각한 플럭서스는 좀 더 개념적 차원에서 관객참여를 유도하고 진행도 규율적으로 이루어져, 전체적으로 "제시적提示的 성격"이 강하다.7 그 밖에 양 그룹은 구성원들의 예술적 배경에 따라서도 각기 다른 경향을 보인다. 알란 카프로, 레드 그룸Red Groom, 짐 다인Jim Dine(1935-), 클래스 올덴버그Claes Oldenburg(1929-)와 같이 시각예술 쪽에서 출발한 미국 해프닝 멤버들은 해프닝을 회화를 기원으로 하는 환경적 콜라주로 간주한다. 이에 비해, 음악이나 기타 공연예술을 배경으

7. G. Adriani, et al. W. Konnertz, K. Thomas, *Joseph Beuys : Life and Work*, trans. Patricia Lech(Woodberry : Barron's, 1979), p. 82.

도1

로 갖는 백남준, 딕 히긴스, 조 존스Joe Jones(1934-1993), 필립 코너Philip Corner(1933-) 같은 플럭서스 멤버들은 해프닝을 음악적 연극 또는 행위음악으로 상정하는 것이다.

그러나 개개 예술가들의 강한 개성 때문에, 그와 같은 그룹 성격이 언제나 일관성 있게 유지되지는 못하였다. 예를 들면, 플럭서스 일원이었던 볼프 포스텔Wolf Vostell(1932-1998)의 '데콜라주Decollage 해프닝'은 오히려 혼잡한 미국 해프닝 쪽에 가깝고, 요셉 보이스Joseph Beuys(1921-1986)의 표현주의적 공연은, 미국 해프닝과도 혹은 그가 속해 있던 플럭서스 해프닝과도 다른 독자적 개성을 지닌다. 이러한 개인차가 있음에도 각 멤버들의 작업은 삶의 예술을 추구한다는 데 그 뜻을 같이함으로써 하나의 혁신적 공연예술을 만든다. 결국 미국 해프닝이나 플럭서스는 다양한 개성의 집단이며 그들의 총체적 활동이 "60년대를 대표하는 가장 실험적이고 극단적인"8 공연예술을 이룩한 것이다.

도1. 머스 커닝햄 인 솔로 1973(photo Jack Mitchell). 머스 커닝햄은 아방가르드 무용계에서 가장 중요한 인물 중 하나이나, 무용계보다는 오히려 다른 분야에서 더 영향력을 가지고 있다. 그는 전통 무용의 고정관념을 거부하고 존 케이지 등의 예술가와 함께 작업하였다.

8. Ruhe 책의 부제에서 인용 : H. Ruhe, *Fluxus : The Most Radical and Experimental Art Movement of the 60's*, (Amsterdam, 1979).

복합매체Intermedia

뒤샹 작품들은 늘 매혹적인 데 비해 피카소의 매력은 점차 사라지는 이유 중 하나는 뒤샹 작품은 실로 매체들 사이에, 즉 조각과 그 밖의 다른 무엇 사이에 존재하는 데 반해 피카소의 작품은 단순히 장식적 그림으로 분류되기 때문이다.9

9. D. Higgins, "Intermedia," *Esthetics Contemporary*, ed. R. Kostelanetz(New York : Prometheus Book, 1978), p. 187.

딕 히긴스는 그의 논고 「복합매체」(1966)에서 해프닝과 같이, 과거의 예술과 다른 새로운 형식의 예술을 설명하기 위하여 복합매체라는 개념을 수립하였다. 복합매체는 독자적 영역을 갖는 단일매체에 대한 대립 개념으로 상정된 것이지만, 그렇다고 여러 예술 매체가 종합된 전통적 의미의 종합예술 total art을 말하는 것은 아니다. 복합매체는 다수 매체의 총합인 바그너식 종합예술★도 아니고, 다양한 매체가 공존하는 복수매체multimedia도 아니다. 그것은 매체와 매체 사이, 혹은 전통적 장르 사이에 존재하는 제3의 복합적 형태를 만드는 새로운 개념의 예술 형식이다.

★ 19세기의 음악가 바그너는 미래의 이상적 무대예술로 악극을 제창하였는데 그것은 음악과 무용, 회화, 문학, 건축 등 여러 분야의 예술이 혼연일체가 되어 하나의 통일체로 창조된 종합예술 Gesamtkunstwerk이다. 바그너의 작품 <니벨룽의 반지> 등은 오페라라기보다는 종합예술적 성격을 가진 악극이다.

복합매체는 매체의 순수성 대신 혼성 또는 잡종성을 표방함으로써 모더니즘 미술의 형식적 기반을 약화시킨다. 모더니즘 미술의 한계를 극복하려는 아방가르드 예술가들은 다양한 반예술적 노력을 시도해 왔다. 그것은 특히 개념적인 순수 시각예술보다는 삶의 예술을 지향하는 공연예술 분야에서 활발히 진행되었다. 로즐리 골드버그Roselee Goldberg의 지적대로, 공연은 "예술의 기반을 이루는 형식적이고 개념적인 아이디어를 인생에 접근시키려는" 하나의 방안으로서 관습·전통·권위에 도전하는 예술적 무기로 사용되어 왔다.10 복합매체라는 발상은 이러한 반예술적 공연미학을 좀 더 효과적으로 실현할 형식적 틀을 제공하였다. 알프레드 자리Alfred Jarry(1873-1907)의 선동★과 독일 표현주의 소극장의 실험정신을 이어받은 미래주의Futurism와 다다Dada의 반항적 공연들은 그 내용과 형식에서 해프닝에 가장 가까운 복합매체 공연들이었다.

10. R. Goldberg, 앞의 책, p. 6.

★ 프랑스 극작가 자리는 19세기 말 당시의 관습과 매우 동떨어진 작품을 발표하였고, 「파타피직스」라는 예술잡지를 창간하였다. 그의 자유분방하고 혁신적인 활동은 다다, 초현실주의, 부조리 연극 등 아방가르드 예술에 큰 영향을 주었다.

선언문 낭독을 동반하는 미래주의 공연은 도발성과 정치성이 강했던 만큼 형식적으로도 급진적이었다. 버라이어티 민속극장의 형태를 채택하여 영화, 서커스, 노래, 춤, 시낭송 등 여러 장르를 한데 묶는 복수매체 공연을 시도하였을

뿐 아니라, "속도, 동시성, 민첩성, 기술, 전기"[11] 등 비시각적 요소마저 새로 도입하여 앞으로 도래할 미디어 공연을 예고하였다. 미래주의 선동을 미학적으로 체계화시켰다고 볼 수 있는 다다의 공연들은 복수매체보다는 복합매체에 가까운 공연 형태를 창안하였다. 카바레 볼테르Cabaret Voltaire★를 무대로 펼쳐졌던 취리히 다다 예술가들의 우연시나 동시성 낭독은 시, 연극, 음악, 미술의 요소들을 공유하면서도 그 어느 것도 아닌, 새로운 형태의 복합적 공연 예술이었다. 더구나 이들의 공연은 우연, 사고와 같은 인생의 불가항력적 측면들을 이성적이고 작위적인 예술창조에 끌어들임으로써 장르의 구분뿐 아니라 삶과 예술의 구별마저 흐리는 광의의 복합매체 예술이었던 것이다. 다다 말기의 초현실주의적 발레 공연 〈르라슈Relache, 休演〉(1924)는 다다의 반예술적 예술성을 토대로 한 본격적인 복합매체 작업이었다. 이 작품은 화가, 음악가, 사진가, 영화제작자, 안무가 등 다양한 분야의 예술가들이 공동으로 작업하여 명실공히 장르를 초월하는 복합예술을 만들었을 뿐 아니라, 무대 위와 아래에서 벌어지고 있는 무관한 장면들을 동시에 펼쳐 보임으로써 전통적 이야기 구조를 탈피하고 관계의 비논리성을 강조하는 미래의 해프닝을 예견하게 하였다.

11. R. Kostelanetz, *The Theatre of Mixed Means*(New York : RK Edition, 1980), p. 11.

★ 독일인 퇴역군인 휴고 발이 스위스 취리히 슈피겔가세에 세운 다다의 산실. 1916년부터 장 아르프, 마르셀 얀코, 트리스탄 차라 등 후일의 다다이스트들이 모여들어 시를 낭송하거나 노래를 부르고 공연을 펼치며 다다 운동을 선언했고, 제1차 세계대전 당시 수많은 예술가, 학생, 지식인 등이 이곳을 거쳐갔다.

비공연예술 분야에서의 복합매체는 모흘리나기László Moholy-Nagy (1895-1946)에서 비롯된 움직이는 조각, 즉 키네틱 아트Kinetic Art로부터 발전한다. 3차원적 오브제에 움직임이라는 시간의 차원이 더해져 시간과 공간이 공존하는 4차원의 환경예술이 되는 키네틱 아트, 새로운 차원의 복합매체 예술로서, 해프닝에 미학적 근거를 제공하였다. 키네틱 아트는 움직임과 시간의 실재성實在性으로 전통적 재현 예술의 환영을 깨고, 실제 환경의 관객과 그 역할에 새로운 의미를 부여하였다. 관객의 실재적 혹은 관념적 참여로 작업이 완결되는 키네틱 아트의 복합매체적 특성이야말로 관객의 참여를 필수조건으로 삼는 해프닝의 근거를 준비했다고 볼 수 있는 것이다.
움직임과 시간의 실재성은 키네틱 아트를 단순한 전통적 자동 장치로부터 구별해 주며, 해프닝을 전통공연과도 구별하는 단서가 된다.[12] 자동장치나 전통공연이 인간과 자연의 형상, 또는 그 이야기를 재현再現하는 데 충실한 차원에 머무는 반면, 키네틱 아트와 해프닝은 순수한 움직임이나 실재하는 동작만을 강조함으로써 의미 구조를 해체한다. 또한 전통적 장르들이 언어적 관례나 약호에 의해 재현의 메시지를 전달하는 반면, 복합매체 예술들

12. J. Burnham, *Beyond Modern Sculpture : The Effect of Science & Technology on the Sculpture of this Century*(New York : George Brasiller, 1968), pp. 218-220.

은 언어의 의미보다는 비언어적 동작을 이용해 관객과 교류한다. 다시 말해 전자가 시각에만 의존하는 일방 소통의 예술이라면, 후자는 접촉을 통해 이루어지는 상호 소통의 예술이다. 이렇게 해서 실재성에 의거하는 복합매체 예술은 모방적 재현을 해체하는 반예술일 뿐 아니라, 관객과의 상호 소통을 꾀하는 참여예술이 되는 것이다.

그러면 해프닝에서 복합매체 상황은 구체적으로 어떻게 이루어지는가? 카를라 가틀립Carla Gottlieb은 현대미술의 특징의 하나를 "장벽의 파괴, 즉 병합의 미학"으로 파악하고, 해프닝을 미술과 건축의 병합, 또 미술과 언어예술verbal art의 병합으로 간주하였다. 미술과 건축의 병합은 해프닝을 조각과 건축의 복합매체로 상정한 카프로의 견해와 일치한다. 즉 해프닝 환경은 실제로 사용할 수도 없고 살 수도 없기 때문에 건축이라고 할 수는 없지만, 걸어 들어갈 수 있으므로 조각도 아닌 것이다. 미술과 언어 예술의 병합은 미술과 연극, 또는 미술과 문자문학lettrism과의 병합을 의미한다. 회화적 이미지와 문자의 병합은 이미 여러 양상으로 시도되어 왔다. 신문이나 잡지를 그림 표면에 오려 붙이는 파블로 피카소Pablo Picasso(1881-1973)

★ 독일 출생의 슈비터스는 베를린 다다의 멤버로 거절당하자 메르츠라는 이름의 다다적 잡지를 만들고 문학 작품을 쓰기도 하였다. 그가 자신의 집에 건설한 <메르츠 바우>는 고물 등을 사용한 구성주의적 아상블라주이다.

★ 아폴리네르가 창안한 혁신적 시의 형태 중 하나로 단어들이 표현적 형태가 되도록 타이프하거나 쓴 시각시. 스스로 '시각적 서정주의'라고 불렀다. 예를 들면 "비가 내린다"는 시의 문자들이 페이지의 위에서 아래로 흘러내리는 모양을 하는 것 등이다.

13. C. Gottlieb, Beyond Modern Art(New York : E. P. Dutton, 1976), pp. Vi, 198, 212, 256, 257.

14. 그는 그의 책 제목에서 정의한다. R. Kostelanetz, "The Theatre of Mixed Means."

15. ed. M. Kirby, Happenings(New York : E. P. Dutton, 1965), p. 21.

16. C. Gottlieb, Happenings, ed. M.Kirby(New York,1965) p. 257.

와 조지 브라크Georges Braque(1882-1963)의 입체파Cubism 콜라주collage, 쿠르트 슈비터스Kurt Schwitters(1887-1948)의 정크 회화 메르츠Merz★, 그림과 글씨를 모순적으로 병치시키는 르네 마그리트Rene Magritte(1898-1967)의 초현실주의 그림, 또는 기욤 아폴리네르Guillaume Appolinaire(1880-1918)의 컬리그램Calligram(문자시)★이 이에 속한다. 그러나 해프닝은, 가틀립의 지적대로 문자를 문학적 영역뿐 아니라 광고, 오락 등 대중 문화의 영역에서도 수용하므로, 팝 아트적 대중성을 획득하게 된다.13

그러나 해프닝은 일종의 공연인만큼 무엇보다 연극과의 관계에서 그 복합매체적 특성을 찾을 수 있다. 리처드 코스텔라네츠Richard Kostelanetz는 해프닝을 "새로운 혼합 양식의 연극new theatre of mixed means"14으로 정의하였고, 마이클 커비Michael Kirby는 그것을 "문맥에서 벗어난 행위 등의 다양한 비논리적 요소들이 의도적으로 구성되어 하나의 구획된 구조를 만드는 연극의 한 형태"15라고 풀이하였다. 가틀립 역시 해프닝을 "화가 같은 비연극인이 공연하는 추상적 연극"16이라고 정의하였다. 여기서 '추상적'이

라는 말은 전통연극의 이야기 구조를 벗어난다는 점에서 사실적 효과에 대비되는 말로 쓰였겠으나, 무엇보다 해프닝 미술, 특히 추상미술과의 밀접한 관계를 시사하고 있다.

해프닝의 회화적 원천은 해프닝을 환경적 콜라주로 간주한 카프로의 해프닝 개념에 명시되어 있다. 그는 은박종이, 빨대, 캔버스, 사진, 신문 같은 다양한 자전적 물건들의 콜라주가 점점 거대해져 청각적 요소를 포함하고, 나아가 모든 감각요소를 포괄하는 콜라주 환경을 이루었다고 그의 해프닝 발전 과정을 설명하고 있다. 다음 단계로, 그렇게 팽창한 해프닝 환경을 내부 공간에서 외부로 옮겨 생활 속에 침투시킴으로써 길거리의 사람들을 해프닝 환경의 일부로 만들 수 있었던 것이다.17

17. A. Kaprow, "A Statement," *Happenings*, ed. M.Kirby(New York,1965), pp. 44-45.

해프닝을 일종의 콜라주로 파악한다는 것은 그것을 다차원의 복합매체로 본다는 의미이다. 히긴스가 주장하듯 해프닝은 "콜라주와 음악과 연극 사이 어딘가에 존재하는, 기재되지 않은 영역"18일 수도 있고, 그림·조각·건축·음악·무용 등 어떠한 영역 사이에도 존재할 수 있는 비결정적 성질

18. D. Higgins, "Intermedia," *Happenings*, ed. M.Kirby(New York,1965), pp. 44-45.

의 복수매체일 수도 있다. 다시 말해 해프닝은 공연자들의 예술적 배경이나 견해에 따라 다양하게 그 성격이 변할 수 있는 열린 개념의 예술 형태인 것이다. 예를 들면 화가 출신의 카프로에게는 해프닝이 회화적 콜라주이지만, 작곡가인 히긴스에게는 음악적 콜라주가 된다. 음악적 요소를 비음악적 행동으로 대치하는 백남준의 경우 해프닝은 행위 음악이 되고, 음악의 본질을 다루는 필립 코너에게 해프닝은 음악과 철학의 복합매체가 된다. 또 조 존스는 음악과 조각의 복합매체를 만들었고, 에멋 윌리엄스Emmett Williams(1925-2007)와 로베르 필리우Robert Filliou(1926-1987)는 문학적 우연 작동법chance operation에 의거하여 시와 조각의 복합매체인 구체시concrete poems★를 개발한 것이다.19

★ 구체시는 한 페이지에 문자를 추상적으로 흩어 놓거나 관계가 없는 단어들 또는 발음할 수 없거나 비표상적인 소리들, 언어적으로 이해할 수 없는 글자들을 조합한 것이다. 소리시나 시각시와 비슷하게 취급되기도 하지만 언어를 의미뿐 아니라 문법의 규칙으로부터도 해방시킨다는 점에서 다르다.

해프닝의 구성요소는 이렇게 다양할 수 있지만 복합매체를 만드는 원칙에 있어서는 변함이 없다. 즉 연극이나 오페라 같은 전통적 종합예술과는 다른, 새로운 혼합 방식을 사용하는 것이다. 코스텔라네츠의 혼합 양식 이론에 따르면, 시적詩的 언어, 노래, 춤 등으로 구성되는 연극이나 오페라, 축제와 같

19. D. Higgins, 앞의 책, pp. 44-45.

20. R. Kostelanetz, 앞의 책, pp. 3-4.

은 전통적 혼합 양식의 예술에서는 어느 하나의 양식이 다른 양식보다 우월하여 장르간 혼합이 불균형적으로 이루어진다.20 즉 오페라에서는 음악적 요소가, 연극에서는 언어적 요소가 지배적이며, 그 밖의 다른 요소들은 이 지배적 요소를 보충하면서 하나의 계급구조를 이루고, 그 속에서 프리마돈나나 주역이 배출된다. 반면 해프닝에서는, 각 장르가 독자성을 유지한 채 편중 없이 혼합되어 종합이라기보다는 민주적 통합을 이루므로 대가大家 개념이나 스타 의식은 소멸한다. 그리하여 각자 임무를 수행하는 사람들의 공동 역할로 이루어지는 해프닝 공연은, 마키우나스가 주장하는 '무명성無名性'을 획득한다. 결국 새로운 혼합 양식인 해프닝은 보드빌vaudeville★, 버라이어티 극장으로부터 전해 온 민주정신을 살리는 데 가장 적합한 반예술적 공연예술이 되는 것이다.

★ 1890년대 중엽부터 1930년대 초반 사이 미국에서 인기를 모았던 가벼운 버라이어티 연예 쇼. 마술, 희극, 곡예, 노래, 춤 등 서로 연관성이 없는 10~15가지 공연으로 이루어지며, 직업 배우들에 의한 정통 연극과 달리 지방 도시나 하층민의 술집 등을 배경으로 성장하였다. 1930년대 이후 공황, 영화와 라디오, 텔레비전의 발달과 함께 몰락한다.

비결정성Indeterminacy

21. H. Ruhe, 앞의 책, n. p.

케이지와 뒤샹과 다다가 없었더라면 플럭서스는 존재하지 않았을 것이다. 특히 케이지의 역할은 중요한데, 그 까닭은 그가 뇌를 세척하는 두 가지 새로운 방식을 수립하였기 때문이다. 그 하나는 현대음악에 비결정성 개념을 도입한 점이요, 다른 하나는 선禪 사상에 대한 가르침과 아울러 예술의 탈인격화를 위한 그의 의지이다.21

케이지의 현대미술에 대한 공헌을 요약하면서 벤 보티에Ben Vautier(1935-)는 케이지가 도입한 비결정성 개념의 의미심장함을 역설한다. 케이지의 사상이 주로 동양철학에 입각한 음악적 사고에서 비롯되듯이 비결정성 개념 역시 이성 중심의 서구사상과 그 결정론적 한계에 대한 동양주의적 대안으로 상정되고, 그의 작곡 활동을 통하여 구현되었다. 케이지는 비결정성에 대한 철학적 정의는 내리고 있지 않지만, 그 성질을 "유연성flexibility, 가변성changibility, 유동성fluency"으로 설명하고, 음악의 이론적·실천적 작업

을 통해 의미를 가르치고 있다.22 케이지에 따르면, 비결정성의 음악은 비의 도적이려는 의도 외에는 아무 의도 없이 만든 "목적적 무목적성purposeful purposelessness"23의 음악이기 때문에 완성보다는 과정이 중요하다. 또 미리 예측될 수 없기 때문에 필연적으로 실험적이며, 똑같이 반복될 수 없기 때문에 필연적으로 유일하다. 이러한 비결정성의 음악에는 두 가지 실질적 문제가 대두되는데, 그것은 "물리적 공간"과 "물리적 시간"이라는 시공時空 양 차원의 실재성이다.24

케이지가 말하는 물리적 공간은 전통적 무대가 필요하지 않다. 연주자들이 무대 한가운데 모여 앉는 대신 실내공간 여기저기 흩어져 앉아 각 연주자들의 축으로부터 나오는 소리가 서로 관통할 수 있도록 한다. 사방으로 흩어져서 소리 내는 행위에 몰두하는 연주자들은, 음악을 소리의 조화가 아니라 소리 내는 과정의 산물로 인식하게 한다. 결국 각 연주자들이 창출하는 소리는 "심리적" 환영의 효과가 제거되고 그 대신 소리의 현존성이 보존되는, 비결정성의 음악이 되는 것이다. 케이지가 말하는 물리적 시간이란 예술적으로 가공되지 않은 실제의 시간이다. 실제의 시간에 의존하는 음악에서는 현재 시

22. R. Kostelanetz, "Conversation with John Cage," *John Cage*, ed. R. Kostelanetz(New York : Praeger Publishers Inc., 1970), p. 10.

23. R. Kostelanetz, "Contemporary American Esthetics," *Esthetics Contemporary*, p. 28.

24. J. Cage, *Silence : Lectures and Writings by John Cage*(Connecticut : Wesleyan University Press, 1973), pp. 39-40.

간을 알리는 시계가 박자를 세는 전통적 지휘자의 역할을 대신한다. 그렇게 함으로써 소리는 박자로부터 독립되어 현실성을 획득하고, 관객은 이러한 비결정성의 음악을 통해 시간에 대한 새로운 인식을 경험하는 것이다.25

물리적 시간과 물리적 공간에 의거하는 케이지 음악의 비결정성 개념은, '지금 여기'라는 현장에 관객을 참여하게 하는 해프닝의 현장미학을 뒷받침한다. 즉 실제 시간과 공간을 활용하는 해프닝 환경이 비결정적 상황의 우연적 요소 중 하나로 관객을 포함함으로써, 해프닝을 '소통의 장치'로 만드는 것이다. 여기서 관객은 해프닝 사건과 무관한, 소외된 구경꾼이 아니다. 관객은 현실적으로뿐만 아니라 개념적으로 해프닝 공연에 가담하는 참여자가 된다. 실제 행위로 참여하는 경우가 아니더라도, 그 현장에 현존하는 것만으로도 해프닝 환경에 기여하는 개념적 차원의 참여가 이루어지는 것이다. 그렇기 때문에 케이지의 말처럼, 비결정성의 음악은 그 작품의 작곡가나 연주자들의 공연보다는 관객들의 행위로 이루어진다는 인상을 받는다.26

1952년 케이지와 그 동료들이 블랙 마운틴 대학에서 공연하였던 초기 해프닝 작품 〈무명의 사건Untitled Event〉은 물리적 시간과 공간을 기초로 하는

25. J. Cage, 앞의 책, pp. 39-40.

26. J. Cage, 앞의 책, pp. 39-40.

비결정성 해프닝의 대표적인 예이다. 골드버그에 의하면 〈무명의 사건〉은 다음과 같이 진행되었다. 케이지가 사다리에 올라서서 선禪불교 책자를 낭독한다. 한쪽에서 라우션버그가 옛 전축을 틀고, 데이비드 튜더David Tudor (1926-1996)는 '장치된 피아노prepared-piano'★를 연주한다. 관중석에 자리 잡은 찰스 올슨Charles Olson(1910-1970)과 매리 캐롤린 리처드Mary Caroline Richards(1916-1999)는 시를 낭송하고, 머스 커닝햄과 그의 무용단은 복도를 따라가며 춤을 춘다. 그 뒤에는 흥분한 강아지 한 마리가 쫓아다니고, 한쪽 구석에서는 제이 와트Jay Watt가 이국풍의 악기를 연주한다. 관중들은 기존 방식대로 무대를 향해 일렬로 모여 앉는 대신, 실내 공간 전체를 차지하며 중앙을 향해 둘러앉았다. 공연은 관중 좌석 사이에서 벌어져 바로 옆에서도 볼 수 있었다. 공연자들은 단지 시간적 지침만 명시된 악보에 따라 각자의 역할을 수행할 뿐, 박자를 맞추는 지휘자도 공연을 주도하는 주인공도 없었다. 결국 이러한 현장에서 각자의 직분만을 수행하는 공연자들이나 그 광경을 지켜보는 관객은 모두 다음에 무엇이 일어날지 모르는 예측불허의 기대감 속에서 지금 여기에서 일어나고 있는 사건을 공유하는 것이다.27

★ 존 케이지는 보통의 피아노에서 나는 소리를 변형시키기 위하여 그 내부에 수정을 가하는데, 그와 같은 피아노를 지칭하기 위하여 '장치된 피아노'라는 말을 사용하기 시작하였다. 일반적으로 금속, 클립, 지우개, 고무줄, 나무숟가락 등을 피아노 줄 사이에 끼워넣었고, 때로는 건반과 줄을 분리하기도 하였다. 이러한 수정 장치들의 영향으로 피아노는 멜로디 악기에서 타악기로 변모한다.

27. R. Goldberg, 앞의 책, p. 82.

현장성과 관객참여라는 새로운 예술적 가능성을 마련하는 비결정성은, 우연을 예술의 영역에 포함시키는 우연작동법에 의해 창출된다. 케이지는 우연작동법을 구사하기 위해 『주역周易』을 사용하였다. 그는 『주역』을 길잡이 삼아 동전이나 숫자가 적힌 막대기를 던져 나온 우연한 결과에 따라 작곡하였다. 이러한 방식으로 그는 "개인적 취미와 기억"으로부터 독립된, 탈인격화한 음악을 작곡할 수 있었던 것이다.28 케이지의 1951년 작품 〈상상적 풍경 제4번Imaginary Landscape No.4〉은 우연작동법에 의한 비결정성을 보여주는 대표적 예이다. 동전 던지기로 작곡한 이 이색적 작품은, 12대의 라디오 채널과 볼륨을 조정하는 24명의 연주가에 의해 공연된다. 음악은 악보가 지시하는 대로 진행되지만, 각 채널의 방송 내용에 따라 결과가 항상 달라질 수밖에 없기 때문에 영원한 비결정성을 획득한다. 비결정성의 음악은 이와 같이 매 공연마다 달라지는, 공연의 일회성을 수반한다. 탄생, 죽음과 같이 인생의 중요한 일이 단 한 번 일어나듯, 공연 역시 다시 반복할 수 없는 현장성으로 매번 일회성을 지니는 것이다. 케이지의 우연작동법과 같이 우연의 예술적인 활용은 이미 다다 예술가들에 의해 다양하게 실험되었다. 트

28. H. Cowell, "Current Chronicle," John Cage, p. 99.

리스탄 차라Tristan Tzara(1896-1963)는 인쇄된 글자 조각들을 손에 집히는 대로 무작위로 나열하여 '우연시accidental poem'를 창작하였고, 한스 아르프Hans Arp(1886-1966)는 종이 조각들을 던져 우연히 생긴 패턴으로 〈우연에 의해 조작된 정방형 콜라주Collage With Squares Arranged to the Chance〉를 만들었다. 마르셀 뒤샹Marcel Duchamp(1887-1968)은 같은 높이에서 같은 길이의 실 세 가닥을 떨어뜨려 그것들이 우연히 만드는 각기 다른 형태의 세 개의 곡선들을 화면에 고정시켜 〈고정된 세 개의 표준치Trois Stoppages-Etalon〉라는 개념적인 작품을 만들었다. 다다 예술가들의 이러한 우연작동법 역시 케이지와 마찬가지로, 이성과 의식에 의존하는 창작 활동을 거부하는 반예술적 고안이었음은 말할 나위도 없다. 그러나 다다의 우연작동법이 무의식 영역에 의존하는 반면, 케이지의 경우는 "자신의 심리로부터 벗어나게 하는 테크닉"에 의존한다.29 비심리적 우연작동법에 의거한 케이지의 작품들은 그래서 "상징적 내용도 형식적 중추도 없는, 시작도 끝도 없는 미완성의 복수적 혼합물"이 되는 것이다.30

케이지의 비심리적 우연작동법을 가장 잘 활용하는 예술이 플럭서스일 것이

29. J. Johnston, "There is No More Silence," *John Cage*, p. 147.

30. R. Kostelanetz, "Contemporary American Esthetics," 앞의 책, p. 28.

다. 타다 남은 네온사인의 철자들인 'V TRE'도2를 우연히 발견하여 그것을 플럭서스 기관지의 이름으로 채택한 사실을 보더라도 플럭서스에서 케이지적 우연이나 무작위, 부조리함이 얼마나 중요하게 작용하고 있는가를 알 수 있다. 그 밖에도 브레흐트는 우연작동법에 의해 규정되는, "동시에 일어나고 있으나 서로 무관한 사건의 자율적 형태"에 입각하여 그 특유의 '사건event'을 수립하였고, 『주역』을 신탁으로 모시는 맥 로도 한 단위, 한 단위가 사건인 시구詩句로 '우연시'를 창조하였다.31 무용가 머스 커닝햄 역시 우연수법에 의하여 "빠른 방향 전환과 극도로 다양한 리듬을 가진 무수한 스텝들"을 창출할 수 있었다.32 그러나 다다 예술가들이나 케이지, 또는 플럭서스 멤버들의 우연작동법이 자연발생적 우연보다는 책략에 의해 얻어지는 우연을 구사한다는 사실을 간과해서는 안 된다. 1950년대의 '액션 페인팅Action Painting'이나 '타시즘Tachism'이 행위의 우발성과 물질의 자발성을 강조함으로써 순수한 우연을 시각화할 수 있었던 것에 비해 다다, 케이지에 이어 해프닝으로 연결되는 예술가들은 '중재된 우연mediated chance' 혹은 '고삐 달린 우연harnessed accident' 방법에 의해 단지 예측이 불가능한, 열

31. D. Higgins, *Postface*(New York : Something Else Press 1964), p. 51.

32. Anna Kisselgoff, "Merce Cunningham ; the Maverick of Modern Dance," *New York Times Magazine*(1982, 2, 21), p. 25.

도2. ccV TRE 1964년 2월호 1면.

린 개념으로의 비결정성을 창출할 뿐이다.

즉흥적 우연보다는 통제된 우연을 이용해 비결정성을 창출하듯이, 해프닝은 구조에서도 규율적이다. 카프로도 지적하였듯이 해프닝은 그 단어가 풍기는 비규칙적·비의도적 뉘앙스 때문에 자칫하면 아무런 구조적 뒷받침 없이 우연히 일어나는 사건으로 오인되기 쉽다.[33] 그러나 카프로의 첫 번째 해프닝인 1959년의 〈6장의 18 해프닝18Happenings in 6 Parts〉이 입증하듯, 해프닝은 동시에 일어나는 여러 사건이 엄격한 구조 속에서 체계화된 조직과 같다. 물론 여기서 말하는 엄격한 구조란 논리적 구조가 아니라, 시공時空의 일관성을 벗어난 비논리적인 구조이다. 해프닝은 비논리적이기는 하지만 엄연한 구조를 갖는 기획된 사건인 것이다. 비논리적 기반을 갖는 해프닝이 창출하는 비결정성은 논리적 구조의 전통 공연에서 볼 수 있는 즉흥성과는 다르다.[34] 즉흥성은 무한한 자유를 향해 열려 있는 듯해도 여전히 관습이나 전통에 의존하는 반면, 비결정성은 비논리적 구조에 의한 구조적 자유로 전통예술의 정체성을 극복한다. 다시 말해 즉흥은 이야기 구조 속에서 벌어질 수 있는 임기응변식의, 혹은 연기상의 세부적이고 일시적인 변화에 지나지

33. A. Kaprow, 앞의 책, pp. 47.

34. ed. M. Kirby, "Introduction," *Happenings,* p. 18.

않지만, 비결정성은 비논리적 구조의 산물인 동시에 그것을 뒷받침하는 미학적 내용이며 반예술을 위한 개념적 무기로 사용된다.

비결정성은 두 방면으로 반예술을 이끌어 낸다. 우선 비결정성 개념 자체가 내포하는 양면성 또는 이중성에 의한 반예술을 생각할 수 있다. 양면성은 테제와 안티테제로 이분되는 형이상학 전통에 도전할 뿐 아니라, 매체간의 순수성을 훼손시키고 모방에 입각한 재현을 해체한다. 다음으로 비결정성을 창출하는 물리적 환경 또는 현장성에 의한 반예술을 생각할 수 있다. 현장성은 그 생생함으로 관중에게 직접 호소할 뿐만 아니라 상황의 비결정성으로 관중이 끼어들 여건을 마련한다. 말하자면 현장성에 입각한 예술은 이제까지 관중을 고립시켜왔던 오브제로서의 예술작품과 관조적 감상을 탈피하여 탈물질화한 환경 속에서 관객과 상호 소통을 이루고, 나아가 관객을 능동적 참여자로 전환시킨다. 비결정성은 이렇게 양면성과 관객참여라는 두 저항적 개념들과 직결됨으로써 현재와 전통을 진단하고 그 한계를 초극하려는 비판적 현대미술의 주요 개념으로 부각되는 것이다.

해프닝처럼 현장성을 중시하는 공연예술에서 비결정성과 관객참여는 원인

과 결과를 만드는 불가분의 함수관계로 묶여 있다. 즉 해프닝 환경의 세 가지 성립 요소인 시간·공간·행위의 가변성 정도에 따라 관객참여의 양상이 달라지는 것이다. 코스텔라네츠의 이론에 따르면 시간과 공간과 행위가 모두 불변으로 고정되어 있으면 "무대화된 공연"이고, 공간과 행위는 고정되어 있지만 시간이 가변적일 때는 "동적 환경의 공연", 공간이 고정적이지만 시간과 행위가 모두 가변적이면 "무대화된 해프닝", 시간·공간·행위가 모두 가변적으로 열려 있을 때에야 비로소 "순수 해프닝"이다.35 다시 말해 시간·공간·행위가 모두 가변적일 때 가장 현장성이 높고, 현장성이 높을수록 관객의 활발한 참여를 요구하기 때문에 순수한 해프닝이 되는 것이다.

35. R. Kostelanetz, 앞의 책, p. 7.

그러나 이러한 구분은 일반적인 분류일 뿐 시간·공간·행위가 모두 고정된 "무대화된 해프닝"일지라도 "순수 해프닝" 이상의 관객참여 효과를 거두는 경우도 있다. 케이지의 1952년 작품 〈4분 33초〉는 "무대화된 공연"이지만, 관객을 작품의 주제로 활용하는 현장 예술의 극치를 보였다. 이 작품의 내용은 튜더가 4분 33초 동안 세 악장을 알리는 세 번의 손놀림 외에는 아무 움직임 없이 피아노 앞에 가만히 앉아 있는 것이다. 케이지는 여기서 4분 33초

동안의 침묵 혹은 관중들의 기척을 음악적 사건으로 취급하였다. 이 음악은 절대침묵은 존재할 수 없으며, 어떤 음악이든 우연적 요소인 잡음을 동반하기 때문에, 한 음악은 엄격한 의미에서는 언제나 똑같이 공연될 수 없고, 결국 잡음이나 음악은 모두 음악적 존재론에서는 동등하다는 그의 '소음騷音음악' 이론을 반영하고 있다. 그러나 관객참여 측면에서 논의한다면 이 작품이야말로 현장의 비결정적 요인인 관중들의 기척이 바로 음악이 되는, 즉 관중의 존재가 음악적 사건을 만들어 내는 가장 구체적인 참여공연이었다.

복합매체가 형식적 차원에서 관객참여를 조장하였다면, 비결정성 개념은 내용면에서 그것을 뒷받침한다. 즉 복합매체가 매체와 매체간의 구분을 탈피하는 형식으로 예술과 관객의 상호소통을 꾀하는 새로운 상황을 창출하였다면, 비결정성 개념은 관객을 작품의 일부로 포함하는 환경을 마련하는 것으로 참여예술을 가능케 한 것이다. 이제 관객참여를 예술의 목적으로 삼는 백남준이 이 복합매체와 비결정성을 어떻게 활용하여 그의 해프닝을 상호소통의 참여예술로 만드는가를 살펴보기로 하겠다.

"나의 지난 14년간의 작업은 결국은 다름슈타트의 어느 잊을 수 없는 저녁의 연장에 지나지 않는다."

36. D. Ross, "Nam June Paik's Video Tapes," Nam June Paik(New York : Whitney Museum of American Art, 1982), p. 102.

백남준이 1972년 케이지에게 보낸 편지36는 백남준의 비디오 아트가 결국은 다름슈타트에서 시작된 그의 해프닝의 연장임을 뜻하며, 또한 그곳에서 처음 만난 존 케이지John Cage와의 인연과 그 중요성을 암시하고 있다. 1956년 일본 도쿄 대학을 마치고 독일에 도착한 그는 1958년 다름슈타트의 하기 강좌에서 강의를 맡고 있던 케이지를 만나게 된다. 케이지와의 만남은 전통음악에 대한 회의로 가득 차 있던 백남준에게 하나의 돌파구를 마련해주었다. 그로부터 신음악의 새로운 가능성을 알게 된 백남준은 전자음악을 연구하기 위하여 슈톡하우젠Karlheinz Stockhausen(1928-)★이 작업하던 쾰른의 전자음악 연구소로 떠난다. 이때부터 1962년 플럭서스 이전까지의 시기가 소위 그의 초기 해프닝에 해당하는 '쾰른 시대'이다. 당시 백남준은 악명 높은 기행奇行으로 아방가르드의 새 인물로 부각된다. 기상천외한 발상과 용의주도한 행각으로 유명한 그의 기행은 케이지의 음악적 해석을

★ 20세기 아방가르드 음악가 중 가장 유명한 사람 가운데 한 명인 슈톡하우젠은 쇤베르크의 영향을 받아 시리얼리즘 경향의 음악에서 출발하였다. 여러 가지 소리를 음악에 결합하여 전자음악의 새로운 가능성과 음악적 콜라주의 미학을 개진한 데서 그의 혁신성을 찾아볼 수 있다.

백남준의 해프닝, 참여 공연

거친 선불교 사상과 다다적 선동이 종합된 일종의 행위음악이다.

백남준의 명성은 곧 그를 데콜라주의 창시자 볼프 포스텔, 구체시인構體詩人 에멋 윌리엄스, 전위 음악가 벤저민 패터슨Benjamin Patterson(1934-) 등 독일을 무대로 활동하던 일군의 전위예술가 부대에 가담시켰다. 이때 미국에서 활동하던 조지 마키우나스★가 독일을 찾아와 이들과 함께 그룹 공연을 조직하기에 이른다. 1962년 9월 이들은 마키우나스의 주도하에 당시 독일을 방문 중이던 딕 히긴스와 그의 아내 앨리슨 놀스Alison Knowles(1933-)와 합세하여, 〈플럭서스 국제 페스티벌, 신음악Fluxus Int-ernationale Festpielle, Neuester Musik〉이라는 이름으로 역사적인 비스바덴 페스티벌을 개최한다. 이것이 플럭서스의 역사를 여는, 플럭서스라는 이름을 내건 최초의 공연이다.

이후 플럭서스 내에서 백남준의 행위 음악은 여성 파트너와의 협연으로 강한 에로티시즘을 띠게 된다. 그의 행위 음악의 특징인 선동성과 선정성은 복합매체와 비결정성에 의한 참여를 첨예하게 한다. 그럼으로써 백남준은 관객 참여를 더욱 효율적으로 성취하였던 것이다.

★ AG 화랑을 본거지로 해프닝 활동을 주도하며 「플럭서스」라는 이름의 예술잡지 발행을 꿈꾸던 리투아니아 출신의 건축학도. 마키우나스에 관해서는 139쪽을 참조하라.

행위음악

나는 존재하지 않는 소리를 찾고 있었다. 나의 스승은 내가 원하는 음은 음표들 사이에 있다고 했다. 그래서 나는 피아노 두 대를 사서 각 피아노의 음이 서로 어긋나게 조율하였다.37

37. L. Werner, "Nam June Paik", Northwest Orient(Laureates, 1986, 6), n. p.

쾰른 시대의 어느 날을 회고하듯, 백남준의 행위 음악은 전통음악에 대한 반발에서 비롯하였다. 실험적 신음악을 추구하던 그에게 우연, 침묵, 비결정성 등의 새로운 음악 이론과 연극적 음악 혹은 음악적 연극이라는 새로운 복합매체 공연을 제시한 케이지야말로 그의 "인생을 바꾸어 놓은"38 운명적 인물이었다. 이러한 케이지에게 헌정하는 송가가 바로 쾰른 시대를 여는 그의 최초의 해프닝이었다.

38. L. Werner, 앞의 책.

백남준은 1959년 11월 장 피에르 빌헬름Jean-Pierre Wilhelm의 뒤셀도르프 22번가 화랑에서 〈케이지에게 보내는 찬사 : 테이프 레코더와 피아노를 위한 음악Homage to John Cage: Music for Tape Recorder and Piano〉

을 선보인다.도3 이 선구적 행위 음악은 각종 소리를 만드는 무대 위의 행위, 즉 "깡통을 발로 차서 그것이 유리판을 깨고 그 유리가 다시 달걀과 장난감 자동차를 치게 하고는, 피아노를 공격하기 위해 돌진하는"39 백남준 자신의 행위에, 녹음 테이프에서 재생되는 다양한 소리가 엮인, 행위와 소리의 앙상블이었다. 무대 위에서는 수탉의 꼬꼬댁 소리나 오토바이의 부르릉 소리 등 생소리와 함께 녹음기로 베토벤 교향곡 제5번, 독일 가곡, 라흐마니노프 피아노협주곡 2번에 시끌벅적한 복권 당첨 소리, 장난감 소리, 사이렌 소리까지 재생시켰다. 결국 그의 행위 음악은 소리를 만드는 행위와 장치로 이루어지는데, 백남준에게 중요한 것은 그에게 명성을 준 기행들보다는 그 행위로부터 얻는 소리와 그것의 효과였다. 백남준의 행위 음악은 케이지의 소음음악이 그렇듯, 소리는 그것이 음악이든 잡음이든 침묵이든, 또한 생소리든 재생된 소리든, 청각적 경험에서는 다를 바 없다는 점을 강조하고, 그럼으로써 소리에 대한 새로운 인식, 나아가 음악에 대한 새로운 이해를 촉구하는 것이다. 백남준은 이 작품을 위해 테이프를 제작할 때, 일종의 콜라주 수법으로 각종 소리를 발췌, 편집하느라 많은 시간과 정성을 기울였으나 아무도 녹음 테

도3. 〈존 케이지에게 바치는 경의〉의 초대장, 마리 바우어마이스터 아틀리에, 1960

39. P. Gardner, "Turning to Nam June Paik," 앞의 책, p. 68.

40. M. Nyman, "Nam June Paik, Composer,"
Nam June Paik(Whitney Museum), p. 82.

★ 부조리 연극Theater of the Absurd은 1961년
마틴 에슬린의 저서에서 비롯된 용어로, 사무엘 베
케트, 외젠느 이오네스코 등의 연극이 무의미하고
우스꽝스러운 사건들을 이용해 인간 존재의 궁극
적 부조리 또는 무의미함을 보이는 것에 착안하였
다. 불합리한 논리, 언어의 분해, 이상한 무대 도구,
반복이나 강조, 서사적 연속성의 거부, 장면의 불
명확성 등을 그 특징으로 들 수 있으며, 사르트르,
카뮈 등도 이와 같은 작가들에 포함된다.

이프에는 주의를 기울이지 않았다며 안타까워 했다.40 1952년 케이지가 최초의 녹음 테이프 콜라주 작품 〈윌리엄 믹스William Mix〉를 선보인 이래, 다수의 전위 음악가들이 테이프를 이용한 음악 작품을 시도하였다. 녹음 테이프라는 새로운 매체의 개발과 그를 이용한 복합매체 실험으로 신음악의 가능성을 제시하였기 때문이다. 그러나 백남준에 있어 녹음 테이프 제작은 남다른 의미를 지닌다. 왜냐하면 그는 녹음 테이프 제작을, 테이프 편집기술이 바로 예술이 되는 비디오테이프 제작으로 발전시켜 비디오 아트의 기틀을 마련할 수 있었기 때문이다. 녹음 테이프에 대한 관중들의 무반응은 관중들이 그의 행위 음악이 내포하고 있는 철학적 동기를 이해하지 못하고 행위의 센세이셔널리즘에만 주목한다는 점을 보여 준다. 그러나 소리를 압도하는 충격적 행위는 백남준 예술의 등록상표, 바로 그를 케이지나 다른 동료들로부터 구별해 주는 단서이기도 하다. 백남준은 참여예술인 해프닝에 충격요법적 행위를 가하여 더욱 효과적인 관객참여를 유도할 수 있었던 것이다. 백남준 행위 음악의 선동성은 부조리 연극★의 선구자인 알프레드 자리Alfred Jarry와 독일 표현주의 카페 소극장의 벤야민 베더킨트Benjamin

Franklin Wedekind(1864-1918)의 연극에서 역사적 전례를 볼 수 있다. 자리나 베더킨트의 극에서 욕설이나 외설이 기존 관습이나 문화전통에 대한 반발인 동시에 관객을 자극하여 적극적 반응을 얻고자 하였던 충격요법의 장치였듯이, 백남준의 극단적 행위 역시 반예술 수행인 동시에 관객참여를 조장하기 위한 예술적 고안이었다.

백남준의 1960년 작품 〈피아노 포르테를 위한 습작Etude for Piano Forte〉은 행위 음악의 충격 효과를 가늠할 수 있는 쾰른 시대의 걸작이다. 피아노로 쇼팽을 연주하던 백남준이 갑자기 관중석에 내려와 관람하고 있던 케이지의 넥타이를 자르고 그 옆에 앉아 있던 튜더에게 샴푸 세례를 한 후 조용히 사라졌다가 근처 술집에서 전화로 공연이 끝났음을 알렸던 이 악명 높은 사건은 해프닝 공연사상 가장 전설적 일화로 남아 있다.

이 어처구니없는 행위의 의미는 무엇인가?

첫째, 백남준은 넥타이를 자르는 과격한 행위를 통하여 서구문명이 기반을 두고 있는 이성중심주의와 남성우월주의에 도전한다. 케이지의 '장치된 피아노prepared piano'도4라는 발상이 피아노의 외양이나 소리를 조작·왜곡시

킴으로써 피아노의 권위, 즉 서구의 음악 전통과 고전의 위엄을 손상시키기
위한 것이었듯이, 넥타이에 대한 공격은 남성에 의해 구축되고 유지되는 서
구문명에 대한 공격이라고 볼 수 있다. 그러나 백남준의 공격 행위는 극단적
이기는 하지만 넥타이를 자르는 것과 같이 희극적이기 때문에, 보이스의 심
오한 표현주의나 포스텔의 파괴적 허무주의와 달리 경쾌한 '익살극'을 연출
한다. 익살은 풍자적 방법으로 더욱 신랄하게 문명을 비판할 수 있을 뿐 아
니라, 관객에게 더 쉽게 다가간다.

둘째, 백남준은 공격 대상을 관중석에 앉은 케이지와 튜더로 지정함으로써
무대를 관중석까지 확장하고 관중을 작품의 필연적 요소로 포함시킨다. 예
술과 현실의 구분이 흐려진 사건 현장에서 가해 대상에 포함되지 않은 관객
도 모두가 위기에 대한 스릴로 고취되고 활성화된다. 결국 백남준은 객석으
로 진출함으로써 시간·장소·행위가 모두 고정되어 있던 무대공연을 세 요
소가 모두 비결정적인, 즉 관객참여도가 가장 높은 "순수 해프닝"으로 바꾸
어 놓은 것이다.

관객참여는 백남준의 행위음악에 당위성을 부여한다. 그는 1963년 『전위 힌
두이즘을 위한 대학』이라는 그의 단독 예술운동 기관지에 〈음악의 새로운
존재론〉을 피력하였다.

나는 음악의 형식을 새롭게 하는 일들, 그것이 체계적이건 우연적 수법이건, 혹
은 악보를 그리건 오선지를 사용하건, 그런 일들에 이제 더 이상의 흥미가 없다.
그보다는 음악의 존재론적 형태를 새롭게 해야 한다. 통상 음악회에서는 소리가
움직이고 관객은 가만히 앉아 있다. 나의 행위음악에서는 소리가 움직이고 관객
은 공격 당한다. 나의 작품 〈방 스무 개를 위한 교향곡〉(1961)에서는 소리도 움
직이고 관객도 움직인다. 〈버스 음악 제1번〉(1961)에서는 소리가 앉아 있고 관객
이 소리를 찾아간다. 〈음악의 전시회〉(1961, 부퍼탈)에서는 관객이 소리를 만든다.
길거리에서 공연되었던 〈움직이는 극장〉(1962)에서는 소리가 길거리를 돌아다니
고 관객은 우연히 그 소리를 만난다. 움직이는 극장의 매력은 이러한 "선험적 경
이"에 있다. 즉 관중은 초대되지도 않을 뿐 아니라 무슨 곡인지도, 왜 그것을 듣
는지도, 작곡가가 누군지도 모른다.41

41. 백남준, 앞의 책.

백남준이 말하는 음악의 새로운 존재론이란 결국 관객과의 새로운 관계에 대한 것이라 할 수 있다. 이 새로운 관계란 관객이 음악을 감상하는 일방적 관계가 아니라 관객이 음악 활동에 참여하는 상호적 관계이다. 이러한 관계에서는 전통적 예술관이 사라진다. 창작 대신 우연으로 예술작품을 만드는 예술가는 일개 무명의 수행자일 뿐이다.

관객이 음악 활동에 참여하는 여건은 길거리 공연에서와 같이 시간·장소·행위가 모두 유동적이고 비결정적인 상황이다. 백남준의 1961년 작품 〈방 스무 개를 위한 교향곡Symphony for 20 rooms〉은 비결정적 상황으로 관객의 활성화를 조장하는 개념적 행위 음악이다. 이 음악은 20개의 방에서 일어나게 될 음악적·비음악적 사건이나 그 사건을 만들기 위한 지침을 명기한 악보로 제시되었는데, 실현될 수도 있고 악보로만 존재할 수도 있다. 어떤 방은 수도꼭지에서 물이 흐르고 벽에 골동시계가 똑딱거리는 가운데, 녹음기로부터 각종 소리들이 재생되어 나온다. 또 다른 방에서는 우리 속에서 수탉이 꼬꼬댁거리거나, 동시에 여러 개의 텍스트가 낭독되거나, '장치된 피아노'가 설치된다. 관객은 이러한 스무 개의 방을 순회하며 각양각색의 소리의 사

건을 경험하도록 초대된다. 이 작품은 카프로의 1959년 작품 〈6장의 18 해프닝〉을 연상하게 한다. 두 작품 모두 독립된 방들에서 동시에 일어나는 비논리적 사건들로 구성되며, 또한 관객으로 하여금 방들을 직접 순회하면서 상황의 다양성을 경험하도록 권유한다.42 그러나 10월 4일에서 10일까지 매일 오후 8시 30분 루벤 화랑에서 열린 카프로의 〈6장의 18 해프닝〉이 시간, 장소는 고정적이고 행위만 가변적인, 좀 더 규제된 공연이었던 반면, 악보를 통해 개념적으로 존재하는 백남준의 〈방 스무 개를 위한 교향곡Symphony for 20 rooms〉은 시간·장소·행위에서 영구히 비결정적인 "순수 해프닝"으로 남는다.

1962년을 전후한 시기 백남준의 음악 활동은 주로 악보를 발표하는 방식으로서, 전성기 플럭서스가 스펙터클했던 것에 비하면 개념적이고 제시적이며 미니멀한 성격을 띤다.43 "노란 팬티를 벗어 벽에 걸어라"로 시작되는 1962년의 선정적 음악 〈앨리슨을 위한 세레나데Serenade for Alison〉, "매달 생리의 피로 각 나라 국기를 물들여 화랑에 전시하라"는 외설적 내용의 〈아름다운 여류화가의 연대기Chronicle of a Beautiful Paintress〉 역시 미니멀

42. A. Kaprow, 앞의 책, p. 47.

43. M. Nyman, 앞의 책, p. 86.

한 악보로 된, 자극적 내용을 단순반복적 수법으로 객관화한 작품이다.

백남준의 행위 음악은 듣는 음악에서 보는 음악으로의 전환을 가져왔다. 케이지의 연극적 음악에 주로 비음악적인 '볼거리 행위'를 더해 시각적 효과가 더욱 커진 백남준의 행위 음악은, 〈음악의 전시회〉라는 그 자신의 전시회 이름처럼 음악과 미술의, 또는 시간예술과 공간예술의 복합매체가 된다. 그는 음악적 행위와 비음악적 행위를 구분치 않음으로써 예술과 삶의 경계를 흐린다. 그에 있어 비음악적 행위는 충격적 행위, 그 가운데에서도 강한 에로티시즘으로 관객을 자극하고 환기시키는 일종의 충격요법이다.

백남준 행위 음악의 에로티시즘은 주로 여성 콤비와의 협연에서 발생하는데, 쾰른 시대에는 앨리슨 놀스가, 플럭서스에서는 샤롯 무어맨Charlotte Moorman(1933-1991)이 협연한다. 쾰른 시대의 음악은 공연 중심이라기보다는 작곡 중심 활동이었고, 놀즈는 스스로 독자적인 플럭서스 맴버이자 그녀를 위한 백남준의 작품을 공연하는 그룹 동료였다. 반면 공연 중심이었던 플럭서스에서는 줄리어드 출신의 아방가르드 첼리스트 무어맨이 백남준의

작품을 공연하는 협연 파트너로 활약하였다. 1964년 백남준이 거처를 뉴욕으로 옮겨 무어맨을 만난 이래, 백남준/무어맨 콤비는 플럭서스 해프닝의 에로티카 2인조가 되어, 독일을 무대로 하는 쾰른 시대의 지역적 한계를 벗어나 유럽 전 지역과 미 대륙을 휩쓸며 공연 활동을 펼친다.

플럭서스 해프닝

플럭서스Fluxus는 그 단어 자체가 흐름·변화·움직임의 뜻을 나타내듯이 한 마디로 성격을 규정할 수 없다. 플럭서스를 명명하고 조직한 마키우나스에 의하면 플럭서스는 사회적 집단주의, 반개인주의, 반유럽주의, 반직업주의를 지향하는 사회주의적 예술운동이다.44 플럭서스를 공통의 원칙과 프로그램을 갖는 집단 활동으로 여기지 않는 브레흐트에게 있어 플럭서스는 예술의 장르적 구분을 탈피하여 어느 범주에도 속하지 않는 새로운 형태의 예술을 만드는 복합매체 성향의 예술가들의 느슨한 모임이었다.45 브레흐트와 마찬가지로 역사적 운동으로의 플럭서스보다 플럭서스 정신을 찬양하는

44. G. Adriani 외, *Joseph Beuys : Life and Works*, pp. 82-83.

45. G. Brecht, *Something about Fluxus* (1964,5), H. Sohm, *Happening & Fluxus* (Cologne : Kölnnischer Kunstverein, 1970), n. p.

46. *Wiesbaden Fluxus 1962-1982* (Wiesbaden, Kassel, Berlin : Berliner Kunstlerprogramm des Daad, 1982), p. 79.

47. Henri Martin, "Fluxus, is it Fluxus?," *Scanorama* (Sweden, 1985, 5), p. 75.

48. 백남준, 앞의 책.

딕 히긴스는 "플럭서스는 운동, 역사의 순간, 조직이 아니다. 플럭서스는 아이디어, 일종의 작품, 경향, 사는 방법이자 플럭서스 작품 활동을 하며 끊임없이 변화하는 사람들이다"라고 피력하고 있다.46

플럭서스는 무엇보다 인생과 생활에 직결되는 삶의 예술을 지향한다. 예술을 관념주의와 형식주의의 허구로부터 구제하기 위하여 관념보다는 행위를, 형식보다는 내용을 택하고, 그럼으로써 예술을 "인생의 모든 양상을 드러내는 마술의 거울"47로 만든다. 이와 같이 다다 정신에 가장 근접한 급진적이고 실험적인 플럭서스는 백남준에게 해프닝의 무대였을 뿐만 아니라, 비디오 아트를 탄생시키는 모체가 되었다. 말하자면 해프닝과 비디오 아트는 서로 다른 예술 활동이 아니라 같은 예술 개념과 이념을 공유함으로써 연결·발전되는 하나의 자연발생적 전환이었다.

즉 그들은 백남준에게 똑같이 복합매체를 향한 노력의 산물이다. "전자 비전을 포함함으로써 전자음악의 영역을 넓히겠다"48는 그의 쾰른 시대의 포부와 같이 전자 미디어 취향을 보인 그의 행위 음악은 애초부터 비디오 아트로 발전할 가능성을 보유하고 있었다. 1959년 백남준이 케이지에게 보낸

도5

49. 백남준, 앞의 책.

편지 가운데 백남준은 당시 그의 신작에 컬러 프로젝터, 두세 개의 영사막과 영화 필름, 스트립쇼, 권투선수, 수탉, 여섯 살 난 소녀, 작은 피아노, 오토바이와 함께 이미 'TV 수상기' 사용을 구상하고 있었다.49 해프닝 초기 그의 행위 음악은 TV매체 등을 이용하는 멀티미디어의 특성을 갖추고 있었고, 비디오 아트는 말기에 이르러 행위를 수반하는 미디어 공연으로 발전한다. 결국 복합매체를 추구함으로써 해프닝은 비디오 아트를 탄생시키고, 비디오 아트는 해프닝으로 풍요로워지는 순환적 발전을 이루는 것이다.

백남준의 행위음악은 플럭서스 해프닝의 집단적 성격 속에서 좀 더 체계화되고, 공연을 거듭하면서 양식화된다. 쾰른 시대의 거친 선동이 기획된 충격요법으로 대치되어, 그의 해프닝은 더욱 효과적인 참여공연으로 발전한다. 1963년 부퍼탈의 파르나스 화랑Galerie Parnass에서 열린 《음악의 전시회 - 전자 텔레비전Exposition of Music - Electronic Television》은 백남준의 첫 개인전이자 비디오 아트 역사의 시작을 알리는 전시였다. 여기에 전시되었던 황소머리도5는 그가 기획한 충격 요법의 일례를 제공한다.

13대의 '장치된 TV' 수상기들과 3대의 '장치된 피아노', 그와 함께 벽에 전시된 방금 잡아 피흘리는 황소머리의 의미는 무엇인가? 그것은 정신이 번쩍 들게 하는 선사禪師의 회초리같이 관객을 일깨우고, "예술과 인생의 간격을 메우기 위해 길고 예리한 지각경험을 유발하는" 앙토넹 아르토Antonine Artaud(1896-1948)★의 '전기충격' 요법같이 관객에게 지워지지 않는 인상을 남긴다.50

★ 아르토는 1930년대 이후 극의 사실주의와 서사를 포기하고 키네틱 이미지, 제의, 마술 등을 사용하며 청중을 자극하고 참여하도록 유혹하는 연극을 구상한다. 이와 같은 극을 '잔혹극'이라고 한다. 연극이론가였으나 해프닝과 아방가르드 예술에 지대한 영향을 남겼다.

50. R. Shattuck, *Innocent Eye : On Modern Literature and Arts*(New York : Washington Square Press, Pocket Books New York, 1986), pp. 207, 217-218.

쾰른 시대 백남준의 미니멀한 행위음악은 플럭서스 해프닝의 장관 속에서 드라마틱해지고, 이어 극단적 에로티시즘의 도입으로 충격 효과는 첨예해진다. 1965년의 〈성인만을 위한 첼로소나타 제1번Cello Sonata No.1 for Adults Only〉은 백남준/무어맨 콤비의 역량을 과시한 에로티카의 효시적 작품이다. 이 작품에서 무어맨은 바흐의 〈첼로 조곡 제3번Suite for Cello〉을 연주하는데 거의 누드가 될 때까지 연주와 옷벗기를 교대로 계속한다. 같은 해의 〈생상스 주제에 의한 변주곡Variation on a Theme of Saint-Sans〉에서 무어맨은 좀 더 과격한 행위를 감행한다. 생상스의 〈백조〉를 연주

하다 말고, 무어맨은 옆에 준비된 물탱크로 기어 올라가 물속에 몸을 담그고 내려와 젖은 몸으로 다시 연주를 계속한다. 1967년 〈오페라 섹스트로니크Opera Sextronique〉에서 무어맨은 과도한 노출로 결국 체포되고 만다. 네 장으로 구성되는 이 작품에서 무어맨은 1장에서는 전구로 만든 비키니 차림으로, 2장에서는 토플리스 드레스를 입고, 3장에서는 축구 헬멧을 쓰고 첼로를 연주하고, 마지막 4장에서는 완전 누드로 첼로 대신 수직으로 세운 폭탄 껍질을 안고 연주하다가 반나체로 경찰에 연행되었던 것이다.

이렇게 극심한 에로티시즘의 의미는 무엇인가? 플럭서스가 다다에 음악을 도입했다면 백남준은 다다 음악에 섹스를 도입하였다. "문학이나 시각예술과는 달리 음악에서는 성적性的 영역이 개발되지 않았다"51고 언급하면서, 그는 음악에 누드와 섹스를 도입하여 음악의 시각화 작업을 완수하려 하였다. 그러나 백남준 음악의 에로티시즘은 고전미술이나 전통문학에서 볼 수 있는 에로티시즘과는 다르다. 백남준이 제시하는 누드는 이상화된 아름다움을 표출하는 고전적 누드도 아니고, 상징적 알레고리도 아닌, 섹스의 담백한 전시

51. 백남준, 앞의 책.

일 뿐이다.

이러한 직설적인 노출은 두 가지 동기로 그의 참여예술 실현에 기여한다. 첫째, 신체 노출과 성적 암시로 관객을 자극하고, 둘째 섹스의 보편성과 대중성을 이용해 관객에게 쉽게 접근한다. 다시 말해 백남준에게 에로티시즘은 관객참여를 유발하는 자극제인 동시에 관객에게 직접 호소하는 소통의 촉매제로 작용하는 것이다.

플럭서스 후기에 이르면 백남준/무어맨의 해프닝은 비디오 아트 영역으로 이전되면서 한 차원 진전된 복합매체 공연으로 발전한다. 1969년 작품 〈살아 있는 조각을 위한 TV 브라TV Bra for Living Sculpture〉도6에서 무어맨은 맨 가슴에 TV 모니터로 만든 속옷을 입고 첼로를 연주한다. 같은 해, 〈TV 첼로〉에서는 무어맨이 첼로 대신 세 개의 모니터로 된 TV 첼로를 연주한다. 백남준은 여인의 몸을 기계로 옷 입히고, 악기를 기계로 대치하여 인간의 기계화, 기계의 인간화라는 인간과 기술의 대화를 시도한다. 이 두 작품에서 브라를 만드는 두 개의 모니터나 첼로를 만드는 세 개의 모니터는 카

도6. '살아 있는 조각을 위한 TV 브라'를 착용한 샤롯 무어맨과 백남준, 뉴욕, 1969년 5월(photo Peter Moore)

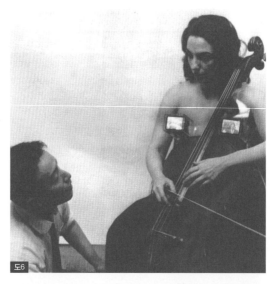

메라로 포착되는 공연 장면을 동시 방영한다. 포착된 이미지는 활의 움직임과 그에 따른 소리의 파장에 따라 좌우로 혹은 상하로 일그러지며 변형된다. 비디오를 이용하여 해프닝의 현장성을 되살린 전자매체 공연에서 시각적 요소와 청각적 요소, 기술과 예술, 예술과 현실의 복수적 병합이 이루어지며, 백남준은 이를 통해 그의 참여예술을 성취하는 것이다.

해프닝이 소통의 기술을 고안한 참여공연이라면 비디오 아트는 매체의 본성을 활용한 참여TV라고 할 수 있다. 비디오 아트는 그 매체 속성상 해프닝이 고안한 참여적 양상, 즉 복합매체와 비결정성을 내포한다. 비디오는 존재론적으로 또 인식론적으로 복합매체이다. 존재론적으로 복합매체라 함은 비디오가 매체의 본성상 회화와 조각, 시간과 공간, 또는 예술과 기술, 고급예술과 대중예술 나아가 예술과 삶의 통합을 이룬다는 뜻이다. 인식론적 복합매체란 비디오 전자 이미지의 비결정성으로 말미암아 예술과 생태학의 공생이 이루어진다는 것이다. 비디오의 동적動的 이미지는 정적靜的 이미지를 볼 때와는 다른 특수한 지각을 요구함으로써 인식 체계에 변화를 초래한다. 비결정적 성질의 전자 이미지는 시각뿐 아니라 온몸으로 지각되는 새로운 인식경험을 유발하는 것이다. 비디오 전자 이미지와 지각의 이러한 상호교류 때문에 비디오 아트에서 "예술과 생태학의 공생"52이 이루어진다.

52. Gene Youngblood, *Expanded Cinema*, p. 347.

진 영블러드Gene Youngblood(1942-)는 그의 저서 『확장된 시네마 Expanded Cinema』에서 의미의 소통은 언어적 약호略號가 아니라 시청각

비디오 아트의
참여적 양상

53. Gene Youngblood, 앞의 책, p. 347.

적 실제 경험에 의해 이루어지기 때문에 복합매체를 이용하여 관객을 총체적 환경 경험으로 유도할 수 있다고 말한다.53 이것이 '확장된 시네마' 혹은 비디오 아트의 인식론적 의미이다. 즉 비디오에서는 비결정적 성질의 전자 이미지가 복합매체 환경을 만들어, 관객을 총체적 지각 경험으로 이끈다. 이와 같이 전자매체라는 측면에서 비디오는 관객을 올바른 인식 주체로 이끌어 새로운 차원의 소통을 이루게 하는 생태학적 참여매체가 되는 것이다.
비디오가 생태학적으로 지각 주체의 반응을 불러일으킨다면, 주체의 심리에도 작용할 수 있다. 특히 비디오가 주체를 화면에 반영하는 거울로 기능할 때 그는 찍히는 대상인 동시에 찍힌 대상을 바라보는 주체로서 '나'와 '나의 이미지'로 양분되는 자아분리를 경험하게 된다. 자기의 거울 이미지를 바라보는 주체는 자기애의 본성으로 자기를 대상화하는데, 이러한 심리적 과정 때문에 나르시서스Narcissus 신화에 비견할 수 있는 나르시시즘 비디오 미학이 등장한다. 전자매체인 비디오가 이렇게 인간 심리와 행태에도 영향을 미치는 심리매체가 될 때, 비디오 아트는 생태학적 차원의 참여TV로 기능하는 것이다.

비디오를 대중매체로 인식할 때는 사회학적 차원의 대중소통 문제를 고려해야 한다. 비디오는 TV 송신의 일방성을 교정하는 상호 소통 매체로 기능할 뿐 아니라, 대중매체이면서도 예술매체로 등용됨으로써 고급예술과 대중예술의 통합이라는 참여TV의 또 하나 이상을 성취하는 것이다. 이제부터 비디오를 전자매체, 심리매체, 대중매체의 특성으로 나누어 그 매체의 참여적 양상과 상호소통의 가능성을 고찰하면서 비디오 아트의 참여TV 과정을 살펴보기로 한다.

전자매체

콜라주 기법이 오일 페인팅을 대신했듯이 브라운관이 캔버스를 대신할 것이다.54

54. 백남준, 앞의 책.

백남준이 장담하듯 비디오 아트의 전망은 전자 이미지가 갖는 잠재력과 그 의미에 깃들어 있다. 그러면 새로운 전자 이미지는 기존의 재현 이미지와 어떻게 다른가? 가장 현저한 특징은 그것이 움직이는 이미지라는 점이다. 움

직임이란 전자입자의 물리적 운동이다. 전자운동으로 고정된 물성을 탈피하는 비디오 이미지는 전통적 개념의 회화적 이미지도, 조각적 이미지도 아닌 새로운 도상을 만든다. 마셜 맥루한Marshall McLuhan(1911-1980)★은 전자 이미지의 새로운 도상을 회화적이라기보다는 조각적 특성을 갖는 아이콘icon이나 모자이크mosaic에 비견하였다. 그 까닭은 전자 광채가 이미지에 일종의 양감量感을 부여하기 때문이다. 다시 말해 비디오 이미지는 순간적 빛을 사용하는 촬영 이미지와는 다르게 빛의 흐름에 따라 그 윤곽이 끊임없이 변하므로 아이콘이나 모자이크와 마찬가지로 비회화적 입체성을 획득하는 것이다.55

★ 문화이론가 마셜 맥루한은 대중 문화와 대중 문화의 산물을 검토하는 과정에서 전자 정보 사회에서 미디어의 영향과 대중 문화의 속성을 통찰력 있게 제시, 미디어 이론에 지대한 영향을 미쳤다.

입체적 성질의 전자 이미지는 시각뿐 아니라 온몸으로 지각하는 "동시감각적synaesthetic" 총지각을 요구한다. 시각에 의존하는 이미지가 "연속성, 일률성, 관계성"에 입각해 있다면, TV 입체 도상은 불연속적이고 왜곡되며 무계통적이다. 이렇게 시각적 규범을 벗어난 TV도상은 그 파격의 갑작스러움과 낯섦으로 지각 주체의 모든 감각을 활성화한다.56 자크 데리다Jacque Derrida(1930-2004)가 전자매체의 중요성을 인식한 것은 바로 이러한 감각

55. M. McLuhan, "Television : The Timed Giant," *Understanding Media : The Extensions of Man*(New York : New American Library, A Mentor Book, 1964), p. 174.

56. M. McLuhan, 앞의 책.

57. G. Ulmer, "Theoria," *Applied Grammatology : Post(e)-Pedagogy from Jacques Derrida to Joseph Beuys*(Baltimore : The John Hopkins University Press, 1983), p. 35.

58. R. Payant, "La Frénésie de l'Image vers une Esthétique selon la Vidéo," *Vidéo-Vidéo* (Paris : Revue d'Esthétique(10), 1986), p. 20.

59. R. Payant, 앞의 책.

체계의 재조직이란 문맥에서이다. 즉 비디오는 "화학적" 감각인 촉각·후각·미각을 활성화시킴으로써 시각과 청각에만 우선권을 부여하던 종래의 감각 계급 구조를 전복하는 데 일조한다는 것이다.57

비디오 이미지가 전자운동에 의하여 탈물질화하는 과정을 르네 페이앙 René Payant은 "이중화 분리dédoublement" 현상으로 설명한다. 즉 전자 이미지는 이미지라는 "도상적 차원"과 "전자 자체의 운동"이 결코 합치하지 않으면서 함께 작용하는 이중구조에 입각해 있다는 것이다. 이러한 이중의 이미지는 불완전하고 불안정하며 언제나 스스로를 변형하는 과정 속에 있다.58 백남준은 이렇게 끊임없이 "변형metamorphosis"되는 이미지의 비결정성을 "유동적mobile"이라기보다는 "가변적movante"인 성질로 규정하며, 가변성은 관객의 해석이 가해짐으로써만 안정될 수 있다고 주장한다.59 다시 말해 비디오 이미지는 지각주체의 새로운 해석 혹은 새로운 인식이 가해짐으로써 완성될 수 있는 것이다. 결국 이미지는 주체와 객체가 만나는 화면 위에서 완결되는 것이며, 이러한 의미에서 인식론적 차원의 소통 문제 혹은 관객참여의 문제를 거론할 수 있다.

비디오 전자 이미지의 이중 장면이 유발하는 관객참여는 바꾸어 말하면 피드백 현상에 의해 이루어지는 생태학적 차원의 참여이다. 키네틱 아트에서 빛이나 움직임, 소리 같은 환경적 에너지가 피드백 원칙에 의해 관객참여를 조장하듯이, 비디오 아트에서도 전자 이미지가 창출하는 환경적 에너지가 지각주체에 피드백됨으로써 생태학적 차원의 관객참여가 이루어진다.

그러면 전자 이미지를 지각할 때에 이루어지는 피드백 원칙이란 무엇인가? 그것은 인간지각과 비디오 전자 이미지, 즉 유기체와 환경을 상호 주관적 관계로 만드는 일종의 생태 원리이다. 최근의 행태론에 의하면 지각은 조건반사conditioned reflex와 같은 단순 과정이 아니라 동시감각을 요구하는 복합적인 상호 교류 과정에 의해 이루어진다고 한다. 하나의 유기체는 외부와의 끊임없는 접촉을 통하여 자체를 끊임없이 수정하는, 환경과의 상호 교류에 의해서만 생존이 가능하다. 환경과의 상호관계를 담당하는 지각 활동은, 신경생리학의 입장에서 보면 일차적 감각 경험을 정신 활동으로 전환시키는 뇌신경 활동과 다름없다.

인간의 정신·육체적 활동 전부를 신경 활동으로 풀이함으로써 뿌리깊은 정신·육체의 이분법에 도전한 장 피에르 상주Jean-Pierre Changeux(1936-)에 의하면, 신경은 일정한 원칙에 의해 움직이는 체계적 조직이 아니라 그때그때 자극에 따라 복합적 상호 작용을 일으키는 자율적이고 자발적인 그물과 같은 것이다. 최초의 지각percepts 단계에서 감관을 통해 받아들인 외부 자극은 뇌피 신경의 복수적 활동을 거쳐 감흥으로 등록되고, 그것이 하나의 이미지를 형성한다. 이때 형성되는 이미지는 외부와의 접촉과는 무관하게 신경 자체의 자율 활동에 의해 형성된 것이다. 다음에는 형성된 이미지를 기초로 개념이 구축되는데, 이 개념 구축 작용이야말로 순전히 뇌신경 활동에만 의존하는 정신 활동인 것이다. 마지막 과정에서 지각, 이미지, 개념으로 구성되는 정신적 대상mental object이 기억으로 저장되며 이 활동이 지식을 만들게 된다. 이 기억 활동 역시 '시험'과 '선택'이라는 신경의 복합적 자율 활동을 요구하는 것이다. 이와 같이 지각을 포함한 모든 행태는 외부 자극에 대한 조건반사적 반응으로 규정할 수 있는 것이 아니라, 그러한 자극을 자체 내에서 재해석하는 신경세포의 상호유통적 자율 활동에서 비롯되는 것이다.60

60. J. P. Changeux, *Neuronal Man : The Biology of Mind*, trans. L. Garey(New York : Pantheon Books, 1985), pp. 84, 124, 13.

인간의 지각 행태에 정보이론을 접합시킨 하인즈 폰 푀스터Heinz Von Föster의 조직이론organization theory은 상주의 '신경인간neuronal man' 논리를 강화한다. 상주는 인간의 지각 활동을 신경의 재해석을 거치는 정신활동으로 간주하는 데 비해, 푀스터는 지각 행태란 감각중추sensorium와 운동신경motorium의 상호 소통 작용에 의해 성립된다고 주장한다. 감각중추란 사유 능력과 구별되는 지각이라든가 기억 같은 모든 인식 능력에 관계되고, 운동신경은 내장의 연동같이 생체적으로 움직이는 것을 제외하고 걷기, 말하기, 쓰기 등 자의적으로 움직이는 모든 근육 동작에 관계된다. 그런데 감각중추는 운동신경의 해석을 마련하고 운동신경은 감각적 해석을 마련하는 "창조적"인 순환논리에 의해 지각 활동이 완결된다는 것이다. 말하자면 감관이 보내는 신호signal인 느낌만 가지고는 공간감, 형태 등 대상에 대한 바른 인식을 할 수 없다. 몸 동작에 의해 느낌이 변하고 그 느낌의 변화가 자발적 운동에 영향을 미치는, 감관과 신경간의 정보교환적 대화를 통해야 무엇을 인식할 수 있다는 것이다.61 이와 같이 지각이란 외부와의 접촉에 의해 얻어지는 경험을 신체적 내부 활동으로 재구성하는 인식 활동이다. 마치

61. H. V. Föster, "Epistemology of communication", *The Myth of Information : Technology and Postindustrial Culture*, ed. K. Woodward (Wisconsin : University of Wisconsin, Coda Press, 1980), p. 19.ö

수송관을 통해 전달되는 신호를 정보로 바꾸려면 사전에 알고 있는 지식으로부터 새로운 뉴스를 식별하거나 선택하는 해석의 과정이 따라야 하듯이, 인간 행태는 외부 대상을 인식하기 위하여 내적 해석의 과정을 거쳐 환경과 상호주관적 소통을 이루는 것이다.

전자의 흐름으로 비결정성을 수반하는 비디오 이미지는 지각 주체에게 일종의 새로운 지각적 경험을 마련하는 대상이다. 주체는 변화된 지각 방식으로 대상을 인식하고 대상은 새로운 자극으로 주체를 활성화한다. 다시 말해 비디오 이미지는 관조의 대상으로만 존재하는 것이 아니라 활성적인 객체, 즉 또 하나의 주체가 되어 지각 주체와 상호주관적 소통을 이루는 것이다. 이러한 의미에서 맥루한은 전자매체에 의한 "인간의 확장extension of man"을 논하였다. 바퀴의 발명으로 인체의 다리가 확장되었듯이, 새로운 감각적 비례를 요구하는 전자매체를 통하여 인간은 지각구조를 변경하고 또 하나의 확장을 경험하는 것이다.62

62. M. McLuhan, "The Gadget Lover, Narcissus as Narcosis," *Understanding Media*, pp.51-54.

비디오 이미지와 지각 주체의 상호주관성은 전자의 흐름으로 이중시제를 획득하는 비디오 시간에서 감지할 수 있다. 비디오의 시간은 이중시제를 갖는다. 즉 현재가 화면에서 지나가는 순간 그 현재의 장면은 보는 이의 기억속으로 사라지고, 그 기억 속의 과거가 끊임없이 현재 속으로 되돌아온다. 다시 말해 비디오 이미지는 그 시간의 흐름 속에서 현재와 과거의 기억을 함께 갖는다. 그렇기 때문에 비디오 이미지를 파악하기 위하여 기억 속에 저장된 정신적 이미지mental image를 활성화하여야 한다. 그렇게 하여 화면의 이미지가 완성되는 것이다. 결국 비디오 이미지는 재현의 완결이 아니라, 지각 주체와 비디오 이미지가 만나 재현을 성립시키는 만남의 장소가 된다. 이러한 이해와 함께 폴 비릴리오Paul Virilio(1932-)는 비디오 이미지를 기억이라는 가상假像에 의존하는 "가상의 이미지virtual image"라고 규정하였다. 비디오 이미지는 화면 위에서 생성되는 것이 아니고 이렇게 시간과 함께 생성되는 것이기 때문에 모방적 재현과는 무관하다. 그것은 관찰보다는 과거 기억에 의존하는 "비시각적 비전vision sans regard"인 것이다.63 현대의 지각심리학이 주장하듯 기억은 무기력한 "정신적 대상"이 아니라 "활성적이고 구조적인" 정신활동이다.64 즉 무엇을 지각하려면 시각에만 의존해서는 안

63. P. Virilio,"Image Virtuelle," *Vidéo-vidéo*, pp. 33-34.

64. D. Schacter, "The Psychology of Memory," *Mind and Brain : Dialogues in Cognitive. Neuroscience*, ed. Hirst Ledoux(Cambridge : Cambridge University press, 1986), p.189

된다. "본다는 것은 미리 본다는 것과 같다Voir, c'est prevoir"라는 비릴리오의 말처럼 지각은 언제나 기억의 이미지에 의존하는 것이다.65 결국 비디오 이미지가 지각주체의 지각 방식을 변경시켜 주체를 활성화시킨다는 것은 그 주체의 기억을 환기시킴으로써 주체를 재현 작업에 동참시킨다는 뜻이다. 이러한 의미에서 비디오 이미지가 생물학적 피드백 현상에 의해 관객참여를 조장한다고 말할 수 있는 것이다.

65. P. Virilio, 앞의 책.

심리매체

"길거리에 비가 내리듯 내 가슴에 비가 내린다"라고 베를렌느가 말했다. 나는 "내 가슴에 비가 내리듯 내 컴퓨터에 비가 내린다"라고 말하겠다. "내 컴퓨터에 비가 내리네"가 나의 첫 비디오 작품이 될 것이다. 그것은 현상現狀의 비와 컴퓨터 비의 혼합이다. 나의 두 번째 작품은 "센티멘털한 컴퓨터"가 될 것이다.66

66. 백남준, 앞의 책.

베를렌느의 시구에 나타나는 예술과 자연의 보들레르적 상응correspond-

ence은 백남준에 의해 기계와 자연의 맥루한적 상응으로 전환된다. 인공두뇌학적 비디오는 '신체의 확장'뿐 아니라 '심리의 연장'으로 인간과 상동상사相同相似 관계를 이룬다. 기계와 인간심리의 동형동성설同形同性說을 자크 라캉Jacques Lacan(1901-1981)은 자동차와 운전자의 긴밀한 결속 관계로 설명한다. 자동차 고장이나 파열이 운전자에게 신경증을 유발하듯, 자동차는 운전자의 보호막, 혹은 외피로 기능한다는 것이다.67 비디오 매체에서 기계적 대상과 사용 주체 사이의 심리적 상호주관성은 비디오를 자신의 이미지를 반영하는 거울로 간주할 때 발생한다. 반영된 거울 이미지를 관조하는 주체는 자기애를 통해 자아분리를 경험하는 나르시서스가 된다. 이러한 기반에서 비디오를 심리매체로 설정하는 나르시시즘 비디오 미학이 성립하고, 비디오 아트는 심리적 차원의 참여TV를 수행하게 된다.

67. J. Lacan, "Some Reflections on the Ego" (1953), quoted in S. Marshall, "Video Art, The Imaginary and the Parole Vide," New Artists Video : A Critical Anthology(New York : E. P. Dutton, 1978), pp. 103-104.

비디오에서 거울을 유추하는 과정은 나르시시즘 비디오 미학의 성립과 더불어 비디오를 '지표指標예술Index Art'로 파악하는 동기가 되기도 한다. 이것은, 반영된 이미지는 주체의 지표적 흔적일 뿐 재현이 아니라는 것이다. 찰

스 샌더스 퍼스Charles Sanders Peirce(1839-1914)의 기호 체계에 따르면 기호는 기호와 그것이 가리키는 지시 대상의 관계에 따라 도상icon, 상징 symbol, 지표index로 나눌 수 있다. 기호와 지시 대상이 유사 관계에 있는 것이 '도상'이다. '상징'은 기호와 대상이 관례적 약속 혹은 규칙으로 맺어진 관계이다. '지표'는 기호와 대상이 물리적·존재론적으로 일치하는 것으로 발자국, 의학적 증상, 그림자, 거울 이미지 등이 이에 속한다. 의미화 작용은 이러한 기호와 대상의 관계 사이에 그 기호를 읽는 해석자가 등장함으로써, 즉 기호-대상-해석자의 삼자관계에서 이루어진다. '상징'은 기표記票와 기의記意 사이의 관례적 약호이므로 그 약호를 해독하는 해석자가 있어야 전달이 가능하다. 반면 '도상'은 대상을 대신하는 재현적 기호이므로 해석자와 대상 모두로부터 독자성을 유지한다. '지표'는 관례나 해석 또는 재현과는 무관한, 대상의 물리적 흔적이다.68 지표는 이것, 저것, 혹은 나, 너로 지시되는 지시 대명사와 같은 언어적 기능을 갖는다. 내가 '나'를 말할 때는 내가 '나'이지만, 네가 '나'를 말할 때 '나'는 너인 것처럼, 지표는 의미의 부재不在에 의해서만 의미를 획득한다고도 할 수 있다.69

68. M.Everson, "Saussure v. Peirce : Models from a Semiotics of Visual Art," *The New Art History*(New Jersey, 1988), pp. 89-90.

69. R. Krauss, "Notes on the Index, Part I," *The Originality of the Avant Garde and Other Modernist Myth*(Cambridge : The MIT Press, 1985), pp. 197-198.

사진이나 비디오와 같은 지표예술은 미학적 접근 방법을 재현再現에서 제시提示로 전환시킨다. 이 현대적 예술 매체들은 대상을 묘사적인 방법으로 재현하는 대신, 대상의 물리적 흔적을 직접 제시함으로써 아리스토텔레스의 모방론에 입각한 서구예술의 뿌리 깊은 전통을 거부하는 것이다. 그러나 필립 뒤부아Philippe Dubois에 의하면, 회화의 원천은 물리적 흔적을 사용하는 지표예술이었다. 구석기 시대의 라스코Lascaux 벽화가 입증하듯, 인류 최초의 회화는 벽에 손을 대고 그 위에 물감을 뿌려 그린 이의 손 흔적이 나타나게 한 명백한 지표예술이었던 것이다.70 사진과 비디오는 이렇게 모방적 재현을 해체하는 데 가장 적합한 현대적 예술 매체인 동시에 회화의 지표적 근원을 반영하는 가장 원초적 예술 형식인 것이다.

70. P. Dubois, "l'Ombre, le Miroir, l'Index, a l' Origine de la Peinture : la Photo, la Video," *Parachute(226)*, 1982 spr, pp. 16-28.

라스코 벽화에서 손 흔적이 벽과 손의 물리적 접촉을 의미하듯, 지표예술의 특징은 시각보다 촉각에 호소하는 접촉적 성질에 있다. 시각보다 화학적 감각을 중시하고 말보다 글에 의미를 부여하는 데리다의 문자학 Grammatology이 비디오 매체를 인정하는 것은 이러한 문맥에서이다.71 지표예술의 접촉적 성질은 회화의 기원을 욕망과 결부시키는 단서가 된다. 로

71. G. Ulmer, 앞의 책.

마의 역사학자 플리니Pliny는 벽에 비친 연인의 그림자를 간직하고 싶어 그 윤곽을 따라 그리는 사랑의 감정, 혹은 욕망이 그림의 발생 동기라고 적고 있다. 르네상스의 건축가 겸 이론가 알베르티Alberti는 냇물에 비친 자신의 모습에 반해 그 자신의 이미지를 포옹하려 한 나르시서스의 욕망과 회화적 욕구를 병치시켰다.72 그렇다면 나르시시즘적 반영과 욕망은 어떠한 심리 관계로 맺어져 있는가?

72. P. Dubois, 앞의 책, p.18.

프로이트는 「리비도 이론과 나르시시즘The Libido Theory and Narciss-ism」(1917)이라는 논고에서 "자아自我 본능"과 리비도라 불리는 "성적性的 본능"을 구분하였다. 자아 본능이 자기 보호 본능이라면, 성적 본능은 에고를 성적 욕망의 대상으로 향하게 하는 성적 에너지의 집중cathexes으로 규정할 수 있다. 이렇게 리비도는 대상을 향한 성적 욕망인데, 그 대상이 주체로 환원되어 자신의 신체와 인격이 될 때 나르시시즘이 발생한다는 것이다. 프로이트에 의하면 이러한 나르시시스트적 자기애는 정상 심리이며, 다만 자기 욕망과 대상 욕망과의 교체가 순조롭지 않을 때 병적 심리로 발전한다고 한다.73

73. S. Freud, "the Libido Theory and Narcissism," *The Complete Introductory Lectures on Psychoanalysis*, trans. J. Straschey(London, 1971), pp. 413-414.

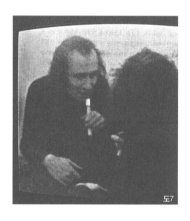

도7

비디오 화면에 반영된 자기 이미지를 보는 자기애自己愛적, 나르시시스트적 시선이 로잘린드 크라우스Rosalind Krauss(1941-)가 말하는 비디오 아트의 심리적 조건이다.74 이 조건은 카메라가 관람자를 촬영해 수상기 화면에 중계하는, 카메라-피사체-수상기라는 폐쇄회로에서 가능하다. 촬영과 동시에 투영되는 피사체가 물체가 아닌 의식체인 경우, 그는 카메라와 수상기 사이에서 주체인 동시에 객체인 심리적 분열, 즉 나르시서스의 자기애를 경험하는 것이다. 비토 아콘치Vito Acconci(1940-)의 비디오 작품 〈방송 시간 Air Time〉(1973)도7은 반영 메커니즘을 주제로 부각시킨 나르시시즘 비디오 아트의 대표적인 예이다. 수상기 화면에 반영된 자신의 이미지를 향해 '나'와 '너'를 교대로 호명하는 언어학적 대화를 수십 분간 지속하는 이 작품에서 아콘치는 비디오 반영이 가지고 있는 지표적 특성을 강조할 뿐 아니라, 나와 너로 양분되는 나르시서스의 심리 과정을 반복하는 것이다.

74. R. Krauss, "Video : The Aesthetics of Narcissism(1976)," *New Artist Video*, p. 45.

도7. 비토 아콘치, 〈방송 시간〉, 1973

'나'와 '나의 이미지' 사이에서 심리적 갈등을 겪는 나르시서스는 자아의 형성 과정에서 정신분석학적 자아분리를 경험하는 현대인의 원형原形으로 파악할 수 있다. 주체의 형성 과정에서 '자아ego'와 '자신self'을 구별하는 후

기 구조주의 정신분석학자 라캉은 주체가 형성되기 이전에 자신과 자신의 상상적 이미지를 동일시하는 "상상적 질서Imaginary Order"를 "거울 단계 Mirror Stage"의 심리 과정으로 설명한다. 생후 6~8개월의 아기는 자신의 모습과 자신의 눈에 비친 엄마의 모습을 동일시함으로써 자신의 이미지를 구축한다. 그러나 이미지에 대한 개념을 획득하면서 자신의 이미지가 자신이 아니라 타인의 이미지임을 깨닫는다. 이러한 심리 과정의 아기는 자신에 대한 긍정과 부정 속에서 나와 타인 사이를 왕래하며 에고와 알타에고로 나뉘는 자아의 분리를 경험한다.[75] 자신에 대한 그릇된 인식으로 말미암아 자아분리를 경험하는 이 거울 단계의 아기는, 자신을 사랑하기 때문에 자신으로부터 소외되는 나르시서스의 심리를 공유하게 되는 것이다.

이와 마찬가지로 폐쇄회로에서 수상기에 비친 자신의 모습을 관조하는 주체는, 그가 예술가 자신이거나 관객이거나 간에 대상화된 자신, 즉 나로부터 소외된 나의 분신을 대면하게 된다. 자신의 반영 이미지를 대하면서 나르시시스트적 자기애 또는 거울 단계의 자아분리를 경험하는 것이다. 이것이 나르시시즘 비디오 미학이 제시하는 비디오 매체의 상호 주관성이다. 그러나

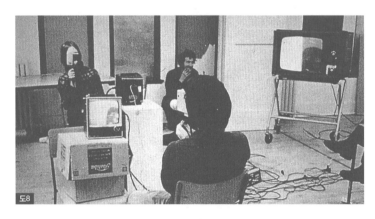

75. M. Sarup, *Poststructuralism and Postmodernism*(Athens, 1989), pp. 25-29.

도8. 댄 그래엄, 지역 케이블 TV를 위한 프로젝트 Project for a Local Cable TV, 1971. 1960년대 이후 아방가르드 미술평론가로 활약해 온 댄 그래엄은 비디오 작품도 많이 제작하였는데, 대개 자신의 모습을 담은 작품들이다.

76. D. Graham, Video-Architecture-Television : Writing on Video and Video Works 1970-78, ed. Buchlor(New York, 1979), p. 69.

77. D. Graham, "Excerpts : Elements of Video / Elements of Architecture," Video by Artists, ed. P. Gale(Toronto, 1976), p. 195.

댄 그래엄Dan Graham(1942-)도8에 의하면 "비디오 반영"은 "거울 반영" 과는 다르다. 거울 단계의 상상 이미지나 나르시서스의 반영 이미지와 같이 나로부터 나를 소외시키는 거울 반영은 자연적 혹은 물리적 현상이다. 이와 달리 비디오 반영은 피드백 원리를 이용하여 자연적인 거울 반영 현상에 조절을 가할 수 있다. 비디오는 피드백을 조절하기에 따라 피사체를 동시 중계하는 즉각적인 반영도 만들고, 촬영된 이미지를 잠시 후 중계하는 시차적인 반영도 만든다.[76] 시간성이 배제된 거울 반영이 나를 이미지화함으로써 나를 소외시키는 반면, 시간 조절이 가능한 비디오 반영은 시간성에 대한 인식과 함께 기억을 환기시키고 이로써 자아분리의 긴장감을 완화시키게 된다. 시차적 비디오 반영에서는 심리와 행태가 하나로 경험된다. 왜냐하면 심리적 의도와 실제 행태의 격차가 모니터를 통해 피드백되어 장래의 심리와 행태에 영향을 미치기 때문이다.[77]

맥루한이 말하는 매체를 통한 "인간의 확장"을 이러한 측면에서도 이해할 수 있다. 맥루한은 이 나르시서스에 관한 해석과 관련하여 비디오 매체의 심

리적 양상을 전자적 특성에 접목시킴으로써 심리와 행태 모두에, 또한 개인과 사회 모두에 관계되는 인간의 확장을 역설한다. 맥루한의 이론에 따르면 "무감각"의 뜻을 지닌 나르시서스(희랍어 narcosis에서 유래한)라는 이름의 이 신화 속 청년은 반영을 통해 확장된 자신의 모습에 무감각해져 그것을 타인의 이미지로 착각하게 되었다는 것이다. 신체의 확장은 "자기절단"의 심리에서 출발한다. 아픈 부위를 절단하여 신체적 고통을 덜고 자신을 지키듯, 인간은 절단을 통한 자기확장으로 평정을 유지한다.78 이 신화를 지각경험의 메타포로 간주한 맥루한은, 인간이 자기가 아닌 다른 매체에 의해 자신을 확장하고 환경의 변화에 따라 자신의 심리와 행태를 변화시킨다는 점, 즉 주체와 객체의 혹은 인간과 환경과의 상호 주관성을 강조하는 것이다. 결국 심리매체로서 또한 전자매체로서의 비디오는 인간의 심리와 행태 모두에 영향을 미치는 상호 주관적 매체로서, 그것을 통하여 "인간사의 범위·척도·패턴"이 변하며, 이것이 비디오 매체의 "메시지"인 것이다.79

78. M. McLuhan, 앞의 책, pp. 51-56.

79. M. Mcluhan, "the Medium is the Medium," 앞의 책, p. 24.

대중매체

TV는 대중매체이다. (과거에) 아내가 단지 남편의 섹스 도구였듯이 (현재) 대중은 파블로프의 실험용 개처럼 네트워크의 일방적 대상이다. 상호 소통, 관객참여, "순간적 국민투표를 통한 전자 민주주의"(존 케이지) 같은 TV의 무궁한 잠재력은 지금까지 무시되고 교묘하게 억압되고 있다.80

80. 백남준, 앞의 책.

백남준의 비디오 아트는 TV 매체가 갖는 송신의 일방성에 대한 비판에서 출발하여 참여TV로 발전한 것이라고 볼 수 있다. 1949년 조지 오웰George Orwell(1903-1950)이 이미 그의 작품 〈1984년〉에서 일방적인 정치 도구로서의 TV를 고발한 것처럼, TV는 송신상의 일방성 탓에 현대인의 사고를 규정하는 위압적 존재로 군림한다. '영사막과 방송망'이 세계를 지배하는 가운데 현대인은 상상력과 개인적 표현을 상실하고, TV 이미지는 현실을 반영한다기보다는 현실의 일부가 되어 '이미지 세상'을 구축한다. 다시 말해 TV는 "유흥을 이념"으로 삼고, "스펙터클을 상품적 징표"로 삼으며, "광고로 대중

81. A. Kroker and D. Cook, *the Postmodern Scene : Excremental Culture and Hyper-Aesthetics*(Montreal, 1986), p. 5.

심리를" 대변하는 현대의 가장 리얼한 매체이자 그러한 현대를 만드는 생산매체인 것이다.81

82. D. Antin, "Video : The Distinctive Features of the Medium," *Video Art*, ed. Korot Schneider(The Raindance Foundation Inc., 1976), p. 177.

"비디오는 TV를 규정하는 모든 속성의 부재로 정의될 수 있다"82고 데이비드 앤틴David Antin(1932-)이 지적하였듯이, 비디오는 TV의 취약성을 보완하는 "대용代用 TV"로 등장하였다. 텔레비전이 갖는 취약성이란, 첫째는 사회적 차원에서 송신의 일방성 때문에 수신자와 상호 소통을 하지 못한다는 점이고, 둘째는 문화적 차원에서 대중문화와 고급문화의 소통을 이룰 수 있는 TV 미학을 정립하지 못하고 있다는 점이다. 국가적으로 단일 방송체제를 갖는 TV는 계급적이고 일방적인 '구심성求心性'의 구조를 이루며 문화 보급보다는 홍보와 오락에 치중한다. 그러나 르네 베르제René Berger(1914-2005)의 지적대로 케이블을 사용하는 지역방송의 출현으로 TV는 송신의 일방성과 내용상의 저속성을 어느 정도 극복하고 대중매체로서의 비판적 기능을 회복할 수 있었다. 그러다 비디오의 발명과 함께 TV는 상호 소통적 문화매체로 변신할 계기를 맞는 것이다. 즉 이 단계에서는 소

통의 문제에 창조의 차원이 더해짐으로 상호 소통뿐 아니라 상호 조작하는, 다시 말하면 주체와 객체간의 완전 평등관계가 수립된 것이다. 베르제의 분류적 용어에 따라 국가 차원의 전파방송을 "매크로 TV Macrotelevision", 케이블을 이용하는 지역방송을 "메조 TV Mesotelevision", 비디오 시스템을 이용한 사적私的 비디오를 "마이크로 TV Microtelevision"라고 부른다면, 매크로 TV는 조건반사적 반응만을 불러일으키는 일방적 송신 도구요, 메조 TV와 마이크로 TV는 관객의 생태학적 활동을 요구하는 상호적 소통매체이다. 또한 참여와 창조를 동시에 수렴하는 마이크로 TV는 환경과의 끊임없는 대화와 상상력을 요구하는, 개방적이고 상호 소통적인 창조매체가 되는 것이다.83

83. R. Berger, "Video and the Restructuring of Myth," *The New Television : A Public/Private Art*, ed. D. Davis, A. Simmons (Cambridge, 1977), pp. 207-210.

비디오는 상호 소통적 예술매체로서 TV의 소통 방식을 비판하고 TV의 내용을 앙양시키는 대용 TV로 기능한다. 말하자면 비디오 아트는 TV의 병을 치유하여 그 소통적 본성을 회복시키고자 하는 동종요법적 방안으로 TV와의 관계 속에서 역사적으로 발전해 왔다. 반TV 미학으로 시작하여 하나의 예술 장르로 발전한 비디오 아트는 고급예술의 테두리를 벗어나 새로운 차

원의 소통을 이루기 위하여 다시 TV의 대중적 문맥으로 돌아간다. TV로부터 출발한 비디오 아트는 진정한 참여TV로 발전하기 위하여 다시 TV로 돌아오는 순환의 역사를 보이는 것이다.

요컨대, 대용 TV로서 비디오 아트의 역사는 일방적인 방송매체 TV를 상호소통적인 창조매체로 전환시키는 참여TV의 수행으로 이루어져 왔다. 최초의 참여TV는 1960년대 초 백남준과 포스텔이 선보인 '장치된 TV'이다. TV 수상기의 외양을 변형시키거나 방송 이미지를 왜곡시켜 만드는 '장치된 TV'는 TV의 일방적 횡포에 도전하는 동시에 그것이 유발하는 뜻밖의 시각적 효과로 관중을 환기시킨다. 케이지나 플럭서스 예술가들의 '장치된 피아노'가 피아노 현에 나무, 금속, 고무, 유리 등 이물질異物質을 삽입하여 비정상적인 소리를 얻어내거나 혹은 건반에 못을 박거나 외부에 뜻밖의 채색을 가해 외양을 변형시킴으로써 피아노의 권위를 박탈하려는 반예술적 작업이었듯이, 이 초기 비디오 아트 작가들의 '장치된 TV' 역시 TV의 일방성을 공격하기 위한 반예술적 참여TV였던 것이다.

그러나 본격적 의미의 비디오 아트는 1965년 휴대용 비디오 촬영기(이하 캠

코더)의 발명과 함께 시작된다. TV 방송에 쓰는 2인치 테이프 대신 반 인치 테이프를 사용하는 캠코더는 속성상 상호적 매체이다. 작은 사이즈와 손쉬운 작동법, 그리고 쉽게 다시 돌려볼 수 있는 기능상의 장점은 예술가들에게 매체와의 친밀감을 조장하여 개인적 이미지를 창조하고 새 언어를 발명함으로써 비디오 아트를 수립할 수 있게 하였다. 1965년 캠코더가 시판되는 첫날, 백남준은 기계 한 대를 구입하여 교황 바오로 6세의 뉴욕 방문기념 행진을 찍어 당일 저녁 어느 카페극장(Cafe Go-Go)에서 이를 방영한다. 이것이 최초의 비디오테이프 작업이었다. 이어 1967년에는 브루스 나우만Bruce Nauman(1941-)이, 1969년에는 조앤 조나스Joan Jonas(1936-), 피터 캠퍼스Peter Campus(1937-)도9,10, 비토 아콘치, 리처드 세라 Richard Serra(1939-) 등이 비디오 작업을 선보인다. 1969년 뉴욕 하워드 와이즈Howard Wise 화랑이 개최한 〈창조매체로서의 TV TV as a Creative Medium〉라는 전시회는 비록 키네틱 아트의 개념을 확장한 것이나, 당시의 비디오 작업을 정리하는 미국 최초의 비디오 그룹전이기도 하였다.

'반 인치 혁명'이라 불리는 캠코더의 발명과 보급은 비디오 아트의 발전은

도9, 도10. 피터 캠퍼스, 3단계 전환, 1973

물론, TV 방송의 자성自省과 그에 따른 질적 향상도 초래하였다. 즉 TV 방송이 비디오테이프 아트를 방영함으로써 방송 내용을 고양시킬 뿐 아니라, 비디오적 기법으로 프로그램 자체를 수정하기도 하였다. 1969년 보스턴의 WGBH-TV는 실험방송 〈매체는 매체다The Medium is the Medium〉라는 제목의 프로그램을 통하여 백남준과 카프로를 비롯한 여섯 작가의 비디오 작업을 방영하였고, 1972년에는 뉴욕의 WNET-13 TV가 백남준 등 비디오 아트 작가들의 실험적 작품을 선보이기 시작하였다.

그러면 예술적 비디오 작업과 TV방송 프로그램의 차이는 무엇인가? TV 프로그램이 지배적인 문화제도와 대중 취미에 부합한다면, 예술적 비디오 작업은 개인적 표현과 예술적 탐구에 치중한다. 따라서 비디오는 TV와는 다르게 지루함을 마다하지 않고, TV에서 터부시되는 에로티시즘과 사회비평을 다룬다. 지루함은 예술적 비디오 작업의 특성 중 하나이다. 비디오의 지루함은 TV와는 다른, 시간에 대한 예술적 접근에서 비롯된다. 방송 시간은 판매가 가능한 상업적 시간으로, 정보량을 늘리고 시청각적 변화를 유도하기 위

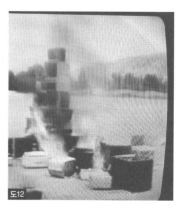

도11
도12

해 파편적으로 분할된다. 반면 예술적 비디오의 시간은 미학적이고 개념적이라 필요에 따라 길어질 수도 있고 순간으로 압축될 수도 있다. 아콘치의 비디오 작업은 지루함의 연출로 관객을 긴장시킨다. 〈중앙Center〉(1971)에서는 손가락으로 화면의 중앙을 가리키는 미니멀한 사건을 20분간 지속하였고, 〈펼쳐진 책Open Book〉(1974)도11에서는 입을 벌린 채 알아들을 수 없는 말을 20분간 계속한다.

도11. 비토 아콘치, <펼쳐진 책Open book>, 1974

예술적 비디오 작업은 TV 방송의 분할적 시간과 프로그램의 오락성을 모방함으로써 TV 체제를 풍자·비판하기도 한다. 빠른 속도로 변화하며 현란한 시청각적 효과를 창출하는 백남준의 비디오 아트 〈글로벌 그루브Global Groove〉(1973)는 오락성과 대중성에서도 TV를 능가한다. 샌프란시스코의 멀티미디어 그룹 개미농장Ant Farm은 〈미디어 화장火葬Media Burn〉도12이란 작품에서 TV의 부정적 측면을 신랄하게 비판하였다. TV수상기들을 피라미드 모양으로 쌓아 그것을 불지른 후 캐딜락을 타고 통과하는 사건을 비디오로 기록한 작품이다. 그런데 테이프 편집 과정에서 슬로 모션slow motion, 리플레이replay 등 스포츠 중계방송의 테크닉을 차용할 뿐만 아니

도12. 개미 농장, <미디어 화장Media Burn>, 1975

라, 그 사건을 보도한 실제 뉴스와 함께 병치시킴으로써 분할적인 TV 방송
구조는 물론이고 사건의 복합성을 단순화시키는 TV 보도체제를 풍자하였다.
이와 같이 아콘치와 백남준, 또 '개미 농장'은 각기 다른 미학으로 TV 매체
의 상업성을 비판하는 동시에 상호 소통적 참여TV를 추구하였다. 아콘치는
지루함으로, 백남준은 이미지의 급속한 변화로 관객을 환기시켜 지각적 참
여를 조장했다면, '개미 농장'은 직설적 방법으로 대중소통의 문제를 고발한다.
1970년대의 비디오 아트 작가들은 이러한 비디오테이프 아트 외에도 폐쇄회
로를 통하여 비디오의 참여적 가능성을 실험하였다. 나우만의 설치 작업 〈비
디오 복도Live Taped Video Corridor〉(1969-70)도13에는 복도 밖 10피트
높이에 비디오 카메라가 달려 있고, 복도 안쪽 끝에는 두 개의 수상기가 아
래위로 놓여 있다. 복도를 들어서면서 자신의 모습을 찾으려 위쪽의 수상기
를 살피지만 그것은 빈 복도만을 비출 뿐이다. 그러나 의외로 아래의 수상기
가 자신의 모습을 반영한다. 관객은 현재와 미래, 또 있음과 없음을 동시에
대면하는 뜻밖의 상황 속에서 시간과 공간의 관계가 도치되는 새로운 인식
경험을 하는 것이다.

도13. 브루스 나우만, 비디오 복도, 1969-70

이처럼 비디오는 시간에 대한 새로운 경험을 유발한다. 폐쇄회로에서 피드
백된 이미지나 예술적 비디오의 상영 이미지는 모두 영원히 현재로 존재한
다. "비디오에 일단 찍히면 죽을 수가 없다"[84]는 백남준의 말처럼, 비디오는
현재를 영속화하고 그럼으로써 죽음과 삶에 대한, 또는 시간성에 대한 통상
관념을 재고再考하게 한다.

84. B. Kurtz, "The Present Tense," *Video Art*, p.
240.

이와 같이 1970년대의 비디오 아트는 다양한 방법으로 상호 소통적 참여
TV를 수행하는데, 크게 세 가지 경향으로 나누어 볼 수 있다. 첫 번째, 나
우만이나 아콘치처럼 폐쇄회로를 이용하여 개념적이고 지각적인 비디오 그
래피videography를 만드는 경우이고, 두 번째 백남준이나 빌 비올라Bill
Viola(1951-)와 같이 주로 테이프를 이용하여 시각적이고 형식주의적인 비
디오 이미지를 창조하는 경향이며, 세 번째로는 '개미 농장'이나 '레인던스
파운데이션Raindance Foundation'같이 비디오를 소통의 도구로 사용하여
사회주의적 현실 참여를 수행하는 집단 활동을 들 수 있다.
비디오 아트의 내용과 형식이 이처럼 다양해지면서 예술계의 인정을 받음과

동시에 보급도 확산된다. 1970년 매사추세츠 브랜데이스 대학의 로즈 아트 미술관Rose Art Museum에서 최초의 미술관 전시가 개최된 이래, 1971년에는 뉴욕의 휘트니 미술관, 독일의 뒤셀도르프 쿤스트할레가 비디오 아트를 소개하고, 1974년에는 뉴욕의 근대미술관MOMA이 〈개방된 회로Open Circuit〉라는 대규모 비디오 전시를 열기에 이른다. 또한 1971년에 독일의 에센Essen 미술관과 미국 시라큐스의 에버슨Everson 미술관이 비디오부를 개설한 데 이어, 뉴욕의 휘트니 미술관 등 각 지역의 주요 미술관들이 비디오부를 설치하여 비디오 아트가 회화, 조각같이 미술의 한 장르로 자리를 굳히게 된다. 그러나 이와 같은 제도적 승인은 비디오 아트를 고급예술의 영역에 안주시켜 일반대중과 사회로부터 이탈시키는 역효과를 초래하기도 하였다.

1980년대의 비디오 아트는 이러한 모순으로부터 비디오를 구하고자 하였다. 비디오 아트가 진정한 참여예술이 되기 위해서는 대중적으로 확산될 수 있는 '새로운 TV예술', 즉 방송의 현재성에 의미를 부여하는 '프라임 타임 비디오'가 되어야 했다. 생방송 예술은 TV 시청자를 비디오 아트의 관객으로

끌어들일 뿐 아니라, 예측할 수 없는 긴장감으로 관객을 환기시켜 효과적인 참여예술로 발전할 수 있었다. 더구나 인공위성 같은 원거리 통신 방법을 사용하여 전 지구를 잇는 위성중계 방송이야말로 다면적으로 상호 소통을 이루는 가장 효과적인 참여TV가 되는 것이다. TV 방송체제를 다원화하고 프로그램을 고양하는 데 기여하였던 비디오 아트가 이제 역으로 TV 중계방송의 현재성과 상호 소통성을 수용하는 것이다.

지금까지 살펴본 내용을 다시 한 번 요약하면, 비디오 아트는 TV 수상기와 방송 이미지의 비판적 차용에서 출발하여, 비디오 매체의 예술적 실험 기간을 거쳐, 다시 TV 방송예술로 돌아오는 순환적 발전 양상을 보인다. 그것은 비디오 상호 소통성으로 TV의 일방성을 극복하고, TV의 대중성으로 예술적 비디오를 확산시켜, 비디오 아트를 진정한 참여TV로 발전시키고자 하는 동종요법이기도 하다. 이러한 동종요법적 순환 발전 과정이 30년간의 비디오 아트의 역사를 이룩해 왔다. 60년대가 반 TV 미학에 입각하여 TV를 탈신비화·해체하던 '모색의 시기'였다면, 70년대는 예술적 비디오, 상호 소통적 비

디오 제작과 그 다산으로 비디오 아트가 미술제도로부터 인정 받는 '번영의
시기'요, 80년대는 반 TV 미학에 대한 역반응으로 TV의 대중성과 현재성을
수용하여 전 지구적 차원의 수평적 소통을 기하는 '확산의 시기'였다. 이 마
지막 단계에서 비디오 아트는 대중매체인 TV와의 연합으로 TV 오락과 비디
오 아트, 대중예술과 고급예술, 방송과 예술, 나아가 인생과 예술이 만나는
참여TV의 최종 목표를 성취하게 되는 것이다.

그러면 비디오 아트, 특히 80년대의 TV예술이나 그 밖의 비판적 현대예술
들이 도모하고자 하는 '고급과 저급high and low'의 소통, 혹은 대중문화와
고급문화의 통합은 가능한 것인가? 그 두 문화 양상의 구분 기준은 무엇이며,
대중적인 것은 저급한 것이며 비판의 대상인가?
대중문화는, 허버트 갠스Herbert J. Gans(1927-)이론에 따르면, 소비산업
과 대중매체에 의해 조성되고 간접적이나마 부분적으로 대중에 의해 그 형
태를 갖춘다. 비판적으로 말하자면 대중문화는 "상업적 욕망과 대중의 무지
가 만든 변이적" 문화 현상이다. 대중문화 비판은 18세기 대중문학의 출현

과 함께 시작되어 19세기부터는 알코올, 섹스, 스포츠, 영화의 대중화로 첨
예화된다. 20세기 전반에는 영화·만화·라디오가 비판의 대상이었고, 후반
에는 TV가 가장 혹독한 비난의 대상으로 등장하였다.[85]

85. H. J. Gans, *Popular Culture and High
Culture : An Analysis and Evaluation of
Taste*(USA : Basic Books Inc., 1974), pp. ix-x,
13-14.

그렇다면 대중문화 비판의 기준은 무엇인가? '고급/저급 논쟁'의 내용은 무
엇인가? 대중문화의 기준은 일반적으로 대중의 취미 수준에 의해 규정된다
고 볼 수도 있다. 즉 TV가 대중문화인 이유는 TV 시청자의 미적 감수성이
낮기 때문이라는 것이다. TV예술의 중요성이나 상호 소통적 비디오의 미학
적·문화적 의미에 주목하지 않는 이러한 입장은 반대중적 혹은 보수적 문
화비평을 대변한다. 반대중적 문화비평의 입장에서는 대중문화를 문화적 엘
리트에 의한 개인적 작업에 대비되는 '대중에 의한, 대중을 위한, 대중적 작
업'으로 인식한다. 드와이트 맥도날드Dwight Macdonald(1906-1982)는 대
중문화를 고급문화에 기생하는 암적 산물로 규정하고, 예술가/기술자, 예술
/유흥, 작품/상품 등 고급항과 저급항을 대립시킨다. 그는 암적 대중문화가
대량화로 고급문화를 축출하고, 대중문화가 요구하는 새로운 분야의 전문가
가 전통적 엘리트와 지성인의 역할을 대신한다고 경고하고 있다.[86]

86.H. Himmelstein, "TV Culture : Entertain-
ment or Art?," *On the Small Screen : New
Approaches in Television Video Criticism*(New
York, 1981), pp. 3-4.

에드워드 실스Edward Shils(1911-1995)는 대중문화의 확산을 개인적 선택에 결부시킨다. 즉 개인적 선택이 전통이나 권위에 의해 주어지는 것이 아니라, 대중을 그 중심에 확보하여 새로운 대중사회를 형성한다는 것이다. 그는 대중은 대중문화의 중심이기 때문에 그 취미의 수준이 저하되는 것은 당연하지만, 바로 그 대중이라는 양적 위력에 의하여 대중적 감수성과 미적 지각이 고양될 수 있다는 긍정적인 입장을 갖기도 한다.87 한편 라이트 밀스C. Wright Mills(1916-1962)는 대중매체에 대한 비난으로 대중문화 비평을 시작한다. 그는 대중매체를 대중을 조정하는 일부 엘리트들의 도구로 파악하고, 그로써 대중 생활은 사생활이 박탈당하는 "비인격화" 과정을 겪게 된다고 이야기한다. 그는 여기서 예술의 치유 기능을 상정하는데, 즉 대중매체에 의해 조장되는 개인적 불안과 긴장감이 예술에 의해 완화될 수 있다는 것이다. 그는 예술을 이해하면 일상생활을 초월해 넓은 의미의 문화 환경을 인식하게 되고, 취미를 고양시킬 수 있다고 말한다.88

에이브러햄 카플란Abraham Kaplan(1918-1993)은 위의 비평가들과 다르게 대중예술의 잠재력을 인정한다. 그는 대중예술의 대량생산적 측면을 강

87. H. Himmelstein, 앞의 책, p. 3, pp. 5-6.

88. H. Himmelstein, 앞의 책, p. 3, p. 8.

조하여, 양이 질을 저하시킨다는 고정된 원칙이 존재하는 것은 아니라고 주장한다. 그리고 질은 예술적 가치에만 관계되는 것이 아니라 대중예술에 의미를 부여하는 대중적 가치에 관계될 수 있다고 역설한다.89 갠스 역시 대중예술의 가치는 첫째 그것이 다수의 미학을 반영한다는 점에 있으며, 둘째 고급이든 저급이든 누구나 자신의 문화적 취향을 가질 권리가 있다고 말한다. 결국 대중문화란 고급문화와 같은 하나의 취미문화로서, 단지 그 향유자가 고급문화에 접할 경제적·교육적 기회가 없어 그와 다른 미적 기준을 갖게 된 사람들의 문화일 뿐이라는 것이 갠스의 견해이다.90

발터 벤야민Walter Benjamin(1892-1940)은 카플란이나 갠스처럼 대중문화의 긍정적 측면을 인정하는 데 그치지 않고 대중문화의 미학적·정치사회적 의미를 파헤친다. 「기술 복제 시대의 예술작품The Works of Art in the Age of Mechanical Reproduction」(1938)에서 그는 대량생산에 의존하는 현대의 예술작품들이 맞이한 미학적·지각적 변화를 논의한다. 오리지널 작품의 고유성과 "아우라aura"의 영구성을 강조하던 정통미학은 기계적 재생산 시대의 "복수주의" 미학으로 대치되어 동등성과 보편성을 획득하게 되었

89. H. Himmelstein, 앞의 책, p. 3, p. 9.

90. H. J. gans, 앞의 책, pp. vii-x.

다. 의식儀式에 봉사하는 전통예술의 "숭배가치cult value" 대신 정치적 실천을 앞세우는 "전시가치exhibition value"가 부각되고, 일정한 거리를 유지해야 하는 원거리 감상에서 근접 감상으로 전환되었다. 결국 재생산된 예술작품은 재생산을 위해 고안된 작품이고, 대량생산이 재생산을 위한 새로운 미학을 낳게 하는 질적인 변화를 초래한 것이다.91 종전의 문화비평이 형식/공식, 인식작용/감정작용 등 대립항을 설정함으로써 고급과 저급을 구분하는 전통적 이분법적 사고에 입각해 있는 반면, 벤야민의 문화이론은 새로운 대중미학을 상정하여 고급과 저급의 화해를 새롭게 조명하고, 이로써 TV 예술 혹은 비디오 아트의 예술적 당위성을 제시한다고 볼 수 있다.

91. W. Benjamin, "The Work of Art in the Age of Mechanical Reproduction," *Video Culture : A Critical Investigation*, ed. Hanhardt(Gibbs M. Smith Inc., Peregrine Smith Books, 1986), pp. 30-33.

92. 백남준, 앞의 책.

"지난 10년간의 나의 TV 작업은 관객의 참여를 위한 노력으로 일관되어 있었다"92라고 백남준 자신도 밝힌 바 있지만, 그의 비디오 작업은 표현과 양식이 변화하였음에도 항상 관객과의 상호 소통, 즉 참여 문제에 초점이 맞추어져 왔다. 참여TV로 고안된 초기의 '장치된 TV'나 말기의 위성 작품들은 물론, 형식주의에 입각한 비디오 테이프 작품들도 색다른 이미지로 관객의 반응을 불러일으킨다는 점에서 참여TV의 역할을 수행하였다.

이제 백남준 비디오 아트의 참여TV 과정을 살펴보기로 하겠다. 그의 전 작업이 내용 면에서는 참여의 문제로 일관되고, 형식 면에서는 재사용 수법으로 반복적 양상을 보이기 때문에 명확한 분류 기준을 찾기는 어렵다. 그러나 작업 양식상 '설치 작업', '테이프 작업', '인공위성을 통한 생방송 작업'의 세 범주로 대별할 수 있다. 백남준의 작업은 기술의 진보와 함께 발전해 왔기 때문에 이러한 양식상의 분류는 대체로 기술 발전에 따른 시대적 구분과 일치한다. 즉 60년대에는 텔레비전의 보급과 함께 TV 수상기를 이용하는 '장치된 TV'로 시작하여 수상기 설치 작업으로 발전하고, 70년대에는 캠코

백남준의 비디오 아트, 참여TV

더와 비디오 신시사이저의 도움으로 새로운 이미지를 창조하는 테이프 제작 작업에 집중하며, 80년대에는 보편화된 인공위성의 활용과 함께 우주적 차원의 작업이 전개된다. 이러한 시대적 구분은 또한 TV의 비판적 활용에서 시작하여 상호 소통을 위한 비디오테이프 아트 시기를 거쳐 전 지구적 TV 방송예술로 귀결되는 비디오 아트 자체의 역사와 일치한다. 여기에서 비디오 아트 형성과 발전에 있어서 백남준의 역할과 공헌을 짐작할 수 있을 것이다. '모색의 시기'에 해당하는 백남준의 TV 설치 예술에서는 텔레비전과 그 조작을 이용한 '장치된 TV'의 참여적 의미를 논하고, 그것을 기반으로 발전한 비디오 조각과 비디오 설치 작업을 살펴본다. '번영의 시기'인 동시에 그의 예술의 형식주의 국면을 이루는 비디오테이프 아트에서는 VTR과 비디오 신시사이저를 이용한 테이프 작업을 살피고, 그것이 의미하는 미학적 개념과 참여 양상을 검토한다. '확산의 시기'이며 백남준 참여TV의 최종 단계인 우주 중계예술에서는 그의 참여TV가 위성중계 방송을 살펴보면서 어떻게 전 지구적 TV로 발전하는가, 또 그 발전의 의미는 무엇인가를 논의한다.

TV 설치 예술

1963년 부퍼탈 파르나스 화랑에서 열린 《음악의 전시회-전자 텔레비전》은 백남준의 첫 개인전이자 비디오 아트가 시작되는 의미깊은 전시회였다. 백남준은 이 전시회에서 전자 비전으로 전자음악의 영역을 확장시키겠다는, 복합매체를 향한 그의 이상을 실현하였을 뿐 아니라, 전자 비전을 비디오 아트로 구현시킨 최초의 참여TV인 '장치된 TV'를 제작·전시하여 명실공히 비디오 아트의 창시자로 등단하였다. 13대의 '장치된 TV'는 '장치된 피아노' 이상의 복합적 의미를 지닌다. '장치된 피아노'나 '장치된 TV'는 모두 기존의 가치체계에 대한 반예술적 도전임에 틀림없지만, '장치된 TV'는 가해 대상인 TV가 갖는 다차원의 잠재성으로 말미암아 공격적 제스처로만 그치는 것이 아니라, 그 자체가 새로운 예술 장르로 발전하는 미술사적 의미를 지니게 된다. 뒤샹의 '레디메이드readymade'가 "취미의 전면 부재"93에 입각한 반미학적 예술 행위였듯이 백남준의 TV 차용도 미학적 동기에 의해서 이루어진 것은 아니었다. 그 자신이 밝히듯 단지 전자산업의 발달과 그 중

93. M Duchamp, "A Propose of Readymades," *Esthetics of Contemporary*, p. 93.

도14

요성을 인식한 데서 온 일종의 직관적 선택이었다. 오히려 그는 '장치된 TV' 도14 작업 과정에서 그 매체의 무한한 예술적 가능성을 발견하고 스스로 놀라게 된다.94

도14. 볼프 포스텔, 장치된 TV, 1984

94. L. Werner, "Nam June Paik," 앞의 책.

백남준의 '장치된 TV'는 주로 텔레비전 내부 회로를 변경시켜 방송 이미지를 왜곡시키거나, 브라운관을 조작하여 스크린에 추상적 선묘를 창출하는 것으로 구성된다. 그는 그 조작 과정에서 예술적 의도나 기술적 테크닉을 배제하고 순전히 기계적 과정에만 의존하여 우연적이고 무작위적인 이미지를 얻어낸다. 백남준은 부퍼탈에서의 전시 다음 해인 1964년, 플럭서스 기관지 「V TRE」에서 '장치된 TV'가 제시하는 무명성의 기계미학을 다음과 같이 요약하였다.

나의 실험 TV는 "완전범죄"가 가능한 최초의 예술이다. 다이오드diode를 반대쪽으로 꽂기만 하면 화면에 출렁이는 음영의 이미지가 나타난다. 누구라도 나를 모방해 같은 방법을 사용하기만 하면 똑같은 결과를 얻어낼 수 있다. 말하자면

95. 백남준, 앞의 책.

나의 TV 작업은 내 인격체의 표현이 아니라 단순히 "물리적 음악"인 것이다.95

미리 구상하지 않고, 무작위적·기계적 방법으로 얻어낸 이미지는 예측할 수 없는 시각적 비결정성과 다양성을 수반한다. 우연 작동에 의해 조작된 부퍼탈의 13대의 TV 수상기들은, 제각기 다른 13개의 비결정성 이미지를 전시하였다. 생방송 이미지를 왜곡시켜 일그러진 저명인사의 얼굴을 만들거나, 흑백 이미지의 명암을 도치시키거나, 혹은 〈TV 참선Zen for TV〉같이 내부 회로를 변경시켜 화면에 추상적 주사선을 만들기도 하였다. 이렇게 다양한 방법에 의해 얻어낸 각종 이미지는 TV 회로 자체의 "불란서 치즈 종류만큼"의 다양함으로 더욱 다채로운 시각적 효과를 창출하는 것이었다.96

96. 백남준, 앞의 책.

이 13대의 TV가 전시하는 13종류의 다양한 이미지는 한 공간에서 동시에 보여진다는 면에서 문학이나 공연 같은 시간예술에서는 불가능한 동시적 시각을 요구하였다. 13개의 이미지들은 기존의 재현 예술에서 볼 수 없는 시각적 비결정성을 제시하고 그 미묘한 차이들이 함께 보이는 동시시각적 감흥을 유발하여 기존의 지각 경험과는 다른 새로운 지각 반응을 불러일으키

도15

도15. 오리지널 디마그네타이저Demagnetizer 원형 전자 자석을 가지고 텔레비전 화면에 파상 문양을 만들어 보이는 백남준, 뉴욕, 1965년 10월 (photo Peter Moore).

97. 백남준, 앞의 책.

98. A. Stephanson, 앞의 책, p.72.

는 것이다. 이러한 의미에서 부퍼탈의 '장치된 TV'는 인식론적 차원에서 최초의 참여TV가 된다. 당시 백남준은 '장치된 TV'를 관람한 관객들이 그러한 동시적 시각을 감지하고 그 의미를 인식하려면 10년은 걸릴 것이라고 〈VTRE〉에 표명한 바 있는데,97 그런 점에서 20년이 지난 1983년 프레드릭 제임슨이 백남준을 "차이의 새 논리New Logic of Difference" 혹은 "잠재성의 논리Logic of Subliminality"를 통하여 새로운 형태의 지각 능력을 고양한 포스트모더니즘의 대표 인물 중 하나라고 치하한 점은 주목할 만하다.98

초창기 비디오 아트를 대변하는 '장치된 TV'는 백남준뿐 아니라 포스텔에 의해서도 제작되었다. 비디오 아트의 창시자들로 꼽히는 백남준과 포스텔은 여러 면에서 공통점을 지닌다. 두 예술가 모두 1950년대 말 독일의 아방가르드 예술 활동에 가담하고 슈톡하우젠의 스튜디오에서 전자음악을 연구하였다. 또 둘 다 플럭서스를 무대로 해프닝 활동을 벌였을 뿐 아니라 백남준은 포스텔의 데콜라주 기관지 편집 일까지 분담하기도 하였다. 백남준이 그의 행위 음악에 복합매체 요소로 TV를 사용하였듯 포스텔도 그의 데콜라

주 해프닝에 TV를 사용하였다. 그러나 이러한 공통 배경 속에서 구축된 그들의 '장치된 TV'는 그들 해프닝의 성격 차이만큼이나 다른 특성들을 보인다. 포스텔의 '장치된 TV'는 파괴적 성격의 데콜라주 해프닝에 부합하듯 물리적 공격의 대상이며 파괴의 상징이다. 1958년의 해프닝 〈검은 방The Black Room〉에서와 같이 포스텔은 TV 수상기를 깨거나, 칠로 범벅을 하거나, 철사로 묶는 등 TV에 대한 공격을 가시화한다. 이에 비하면 백남준의 TV 공격은 개념적 차원에서 매체에 대한 실험으로 일관된다. "나는 기술을 철저히 증오하기 위하여 기술을 사용한다"[99]는 백남준 자신의 말처럼 그는 TV 외양을 공격하기 이전에 우선 매체의 본성을 파악하기 위하여 TV 기술을 핵심까지 파헤친다. 이러한 의미에서 빌 비올라는 비디오 아트 발전에 있어 백남준의 공헌이 본질적이라고 말하고 있는 것이다.[100]

99. 백남준, 앞의 책.

100. B. Viola, "History, 10 Years, and the Dreamtime," *Video : A Retrospective 1974-1984*, ed. Perlov(Long Beach Museum of Art, 1984), p. 20.

'장치된 TV'의 중요성은 새로운 이미지를 산출하는 데 그치지 않고 그것이 하나의 조각적 오브제가 되어 수상기 설치 작업의 기본 단위로 작용한다는 점에까지 미친다. 장치된 TV를 기초로 하는 백남준의 설치 작업은 영

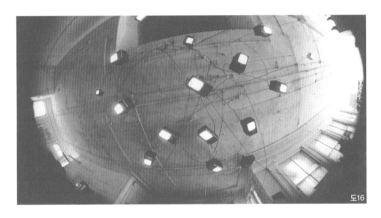

도16

상 이미지의 창조와 수상기의 조각적 구성이라는 별개의, 그러나 상호 연관되는 두 작업의 연합으로 이루어진다. 이미지가 비결정성 혹은 동시시각을 제시함으로써 새로운 지각반응을 야기시키는 한편, 조각적 설치는 공간과의 새로운 관계를 구축하여 시간과 공간에 대한 새로운 경험을 유발한다. 이러한 이중적 참여 효과 때문에 뉴욕 휘트니 미술관의 존 한하르트John G. Hanhardt는 백남준의 비디오 조각이야말로 그의 전 작업 가운데 가장 기본적이고 상징적인 분야라고 단언할 수 있었다.[101] 백남준의 조각적 설치 작업은 수상기에서 상영되는 이미지의 성격과 그 생성 방식에 따라 세 그룹으로 나누어 생각할 수 있다. 첫째는 내부 회로를 변경시켜 특수한 시각효과를 만드는 경우이고, 둘째는 내부 회로를 변경하는 방식이 아니라 비디오테이프를 사용하여 좀 더 현란한 시청각 효과를 나타내는 경우이며, 셋째는 폐쇄회로를 설치해 카메라로 찍힌 현장의 장면이 동시에 모니터로 피드백되게 해 거울의 효과를 창출하는 경우이다.

첫째 그룹의 설치 작업은 1963년 부퍼탈 전시의 13대 '장치된 TV'에서 시작하여 비디오테이프 제작이 그렇게 활발하지 않았던 60년대 후반까지 지

도16. 물고기 하늘을 날다, 1975(photo Peter Moore)

101. J. G. Hanhardt, "Paik's Video Sculpture," *Nam June Paik*, p. 91.

속된다. 1965년 뉴욕 뉴스쿨에서 개최된 백남준의 최초 미국 개인전에 전시되었던 〈자석 TVMagnet TV〉도15는 '장치된 TV'를 적극적 참여TV로 활성화시킨 대표적 설치 작업이다. 수상기 외부에 자석 막대기를 매달아 그것이 움직일 때마다 전자 시그널이 방해 받도록 회로가 변경되어 있다. 관객이 자석 막대기를 마음대로 움직여 다양한 형태의 추상 패턴을 얻을 수 있도록 고안한 이 〈자석 TV〉야말로 가장 직접적이고 효과적인, 문자 그대로의 참여 TV인 셈이다. 〈달은 가장 오래된 TVMoon is the Oldest TV〉(1965-1967)와 〈TV 시계〉(1963-1981)는 모니터를 여러 대 사용한 대규모 설치 작업이다. 〈달은 가장 오래된 TV〉는 12개의 수상기가 화면에 초생달에서 보름달까지 변화하는 달의 모습을 보이도록 내부 회로를 변경하였고, 24개의 수상기를 사용한 〈TV 시계〉 역시 회로 조작으로 화면 위의 전자직선이 시계바늘처럼 시간의 흐름을 알리도록 각도를 변화시키고 있다. 시간의 메타포들인 달과 시계를 주제로 한 시간의 시각화 작업을 통하여 순간과 영원은 동일하다는 동양철학에 입각한 자신의 시간 개념을 표출한다. 동시에 관객들은 흑백의 미니멀한 영상이 창출하는 신비한 분위기 속에서 현실적 시공 감각을 잃고

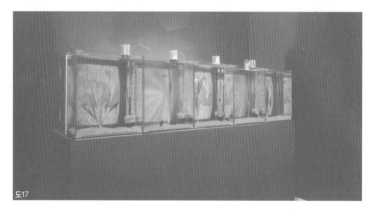

도17

도17. 비디오 물고기, 1976

백남준이 제시하는 시간을 명상하게 된다.

TV 내부 회로를 조작하는 첫째 그룹의 설치 작업이 정적이고 명상적 분위기를 자아낸다면, 비디오테이프를 사용하는 둘째 그룹은 팝 아트 경향의 다채로운 시청각 효과를 창출한다. 이 그룹의 작품은 캠코더와 비디오 신시사이저를 사용한 테이프 제작이 가장 활발하였던 70년대 중반에 많이 제작되었다. VTR의 발명은 TV 내부 회로 조작에 의한 제한된 이미지, 즉 변형된 방영 이미지나 음극선이 만드는 추상적 패턴으로부터 벗어나 무한한 이미지 세계로의 진입을 뜻하였다. 다시 말해 휴대용 카메라와 함께 세상은 온통 이미지의 원천으로 변해 카메라가 포착하는 것은 무엇이든 비디오 이미지가 되는 것이다. 더구나 촬영된 이미지를 예술적으로 처리하는, 혹은 변형시키는 비디오 신시사이저의 도움으로 비디오 이미지는 비자연적·전자적 현란함을 띠는 새로운 타입의 시청각적 복합 이미지로 등장하게 된다.

1965년 교황 바오로 6세를 찍은 첫 비디오테이프 작품을 제작한 이래 백남준은 70년대를 통하여 비디오테이프 제작과 함께 테이프를 이용하는 설치 작업에 정진한다. 1975년 마사 잭슨Martha Jackson 화랑에서 전시한 〈물고

기 하늘을 날다Fish Flies on Sky〉도16는 20개의 수상기가 바닥을 향해 천
장에 매달려 있는 특이한 설치 작업이었다. 방영되는 물고기, 비행기, 댄서들
의 비행을 보려면 관중들은 바닥에 누워야 했다. 물고기를 공중에 띄움으로
써 문맥을 벗어나게 하고 앞을 보는 대신 위를 보게 하여 감상의 시각을 바
꾸고, 또 여러 장면을 동시에 보여주는 동시시각을 제시함으로써 몇 개의 차
원에서 관객의 지각 변화를 요구하는 참여TV로 기능하였다. 같은 해의
〈비디오 물고기Video Fish〉도17에서는 물탱크 안에 담긴 산 물고기와 투명
한 물탱크 뒤에서 어른거리는 비디오 영상 물고기를 병치한 일종의 전자 수
족관을 만든다. 백남준은 여기서 산 물고기와 전자 물고기를 함께 놀게 함
으로써 자연과 문화의 조화를 시도할 뿐 아니라, 물고기의 영상적 재현과 현
실적 제시를 통하여 '재현representation'과 '제시presentation'라는 현대
미술의 미학적 문제를 부각시킨다. 〈TV 정원TV Garden〉(1974-78)은 백남
준 설치 작업 가운데 가장 널리 알려진 작품이다. 푸른 잎의 화분으로 가득
찬 전시 공간에 틈틈이 박힌 25개의 수상기들이 〈글로벌 그루브〉의 현란한
장면들을 동시에 방영한다. 푸른 잎에 둘러싸인 화려한 화면들은 생동감 넘

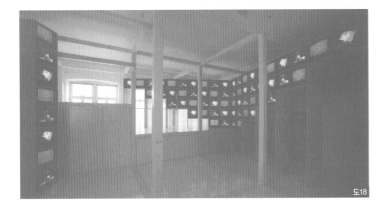

도18

치는 꽃송이로 변한다. 기술과 자연이 만나는 TV 정원에서 이번에는 내려다
보는 시각으로 환경에 대한 새로운 경험을 맛보게 된다.

1982년의 〈비라미드V-yramid〉, 1987년의 〈보이스/보이스Beuys/Boice〉도18
그리고 1988년의 〈다다익선The More, The Better〉은 기념비적 스케일의 설
치 작업들이다. 48개의 수상기로 비디오 피라미드를 쌓은 〈비라미드〉의 경우,
세 개의 다른 테이프에서 방영되는 화려하고 다양한 이미지들이 무기체 구조
물에 활력을 불어넣어 하나의 전자 생명체를 만든다. 이 압도적인 전자 환경
속에서 관중은 눈으로 본다기보다는 몸으로 느끼는 새로운 지각 행태를 경험
하게 된다. 1986년에 작고한 요셉 보이스에 바치는 〈보이스/보이스〉는 50개 수
상기가 하나의 거대한 사다리꼴을 이룬다. 여기서 백남준은 확대 기술을 도입
하여 보이스 이미지를 사다리꼴 대형 화면에 클로즈업시킨다. 1988년 서울 올
림픽을 기념하여 과천 현대미술관에 설치한 〈다다익선〉은 1003개의 수상기로
만든 탑 모양의 초 거대 조형물이다. 세 개의 테이프가 방영하는 이미지들을
반복·병치시킴으로써 이 기념탑은 그 스케일뿐만 아니라 시각적 효과에서 생
태를 변화시키는 마력의 탑으로 변한다.

이와 같이 백남준의 설치 작업은 기술의 발달에 따라 구조와 이미지 양상이 변한다. 〈TV 정원〉에서는 하나의 테이프에서 나오는 동일 이미지의 반복으로, 〈비라미드〉와 〈다다익선〉에서는 세 개의 테이프를 이용한 다양한 이미지의 병치로, 〈보이스/보이스〉에서는 수십 개의 화면을 가로질러 나타나는 하나의 거대한 이미지의 구축으로 시각적 다양성을 추구한다. 이미지의 파편화 혹은 복수화를 통하여 미시적 시각을 제시하고, 또 단일 이미지의 확대를 통하여 거시적 시각을 제시함으로써 백남준은 새로운 지각 행태를 개발하고, 그럼으로써 참여TV 강령을 수행하는 것이다.

셋째 그룹의 설치 작업은 카메라가 포착한 이미지가 동시에 수상기에 반영되는, 피드백 메커니즘을 이용하는 폐쇄회로 작업을 말한다. 앞 장의 심리매체 논의에서 보았듯이, 거울 구조와 같이 수상기가 피사체를 반영하는 원리로 인하여 폐쇄회로 설치 작업은 나르시서스 신화에 입각한 나르시시즘 비디오 미학의 탄생을 가능케 하였다. 수상기에 비친 자신의 모습을 관조하는 예술가 또는 관객은 대상화된 자신, 즉 나로부터 분리된 나의 분신을 대

면하게 되고, 그는 자신의 반영 이미지를 통해 나르시스적 자기애 또는 거울 국면의 자아 분리를 경험한다. 그러나 로잘린드 크라우스에 의해 구축된 이러한 나르시시즘 비디오 미학은 자신의 심리적 행위나 신체의 동작을 주제로 하는 아콘치 같은 신체 예술가들의 비디오 작업이나, 자신을 객관화시킴으로써 감상의 대상으로서 여성 이미지에 의문을 던지는 조앤 조나스, 린다 벵글리스Lynda Benglis 같은 페미니즘 비디오에 더욱 부합한다.
백남준의 경우는 이러한 나르시시스트적 상황 역시 참여 문제로 귀결된다. 예를 들면 1969년 하워드 와이즈 화랑에서 열린 미국 최초의 비디오 그룹전 〈창조 매체로서의 TV〉에 백남준이 출품하였던 〈참여TV〉는 제목 그대로 관중의 적극적 참여를 요구하는 폐쇄회로 설치되었다. 수상기 앞에서 관객은 카메라가 포착한 자신의 이미지를 관조하는 데 그치지 않고 자신의 이미지를 왜곡시키는 일에 참여하게 된다. 즉 수상기 외부에 설치된 확성기에 대고 소리를 내면, 화면에 반영된 자신의 모습이 채색되고 왜곡되어 일종의 추상 패턴을 만들게 된다. 여기서 관객은, 또 하나의 자기를 대면하는 심리적 긴장으로부터 이완되어 이미지 창조 작업에 가담하는 것이다. 또는 라캉의 논

리 체계에 따르면, 거울 단계에서 벗어나 하나의 견고한 주체로서 언어와 기
호의 세계인 "상징적 질서Symbolic Order"로 이전하여 의미화 활동에 참
여하는 것이다.102

102. M. Sarup, 앞의 책.

백남준은 자기가 아닌 제3의 반영 대상을 이용하여 자전적 나르시시스트 상
황을 연출하기도 한다. 1974년의 〈TV 부처TV Buddha〉도19에서는 자기 대신
자신의 배경적 메타포, 혹은 자신의 분신이라 할 수 있는 불상을 반영 대상으
로 택하여 자아 검증을 대신하게 한다. 간혹 그 자신이 카메라 앞에 자리 잡
을 경우 그는 부처의 의상을 걸친 보살로 분장함으로써 자신과 부처를 동일시
한다. 다시 말해 수상기 앞에 앉아 명상하는 부처는 바로 백남준 자신으로서,
불교의 혹은 예술의 역사성과 항구성을 성찰하고, 선 사상과 과학기술의 만
남을 통하여 동양과 서양의 소통이라는 참여TV의 또 하나 과제를 성취하려
는 것이다. 백남준은 때로는 일상 오브제를 반영 대상으로 취하여 폐쇄회로
에 의한 비디오 특성을 인식하게 하기도 한다. 1974년의 〈TV 의자〉도20는 의
자 밑에 부착된 수상기가 카메라 앵글을 따라 낯선 의자 밑을 보여 주거나 의
미 없는 바깥 풍경을 중계한다. 이 경우 폐쇄회로 비디오는 감시자 기능을 하

며 의외의 장면을 포착함으로써 사물에 대한 새로운 인식을 경험하게 한다.
앞의 세 그룹의 설치 작업과는 성격이 다르지만 백남준의 조각적 설치 작업
에서 빼놓을 수 없는 것은 로봇이다. 로봇은 현대 인간상에 대한 풍자적 모
방, 즉 인간에 대한 포스트모던 패러디라고 할 수 있는데, 특히 백남준의 로
봇에 대한 환상과 집착은 기술과 인간의 통합을 시도하는 인공두뇌학에 대
한 남다른 관심을 반영하기도 한다.

도19. TV 부처 조각과 비디오 설치, 슈테델릭 미
술관, 암스테르담, 1974(photo Bruce C. Jones)

도20. TV 의자 의자, 모니터, 카메라, 1968
-74(photo Peter Moore)

백남준의 첫 로봇은 1974년의 〈로봇 K-456〉으로, '레디메이드'로 구성된 일
종의 전자인형이었다. 리모트컨트롤로 조정되어 길을 걷기도 하고 곡식을 내
뿜으며 배설도 하는 모조 인간 〈로봇 K-456〉은 1982년 자신의 창조주 백
남준에 의해 사형 집행, 혹은 폐기처분될 때까지 항상 백남준의 전시회를
장식하는 예술적 분신이었다. 80년대 말에 이르면 백남준은 자동장치 대
신 조각적 로봇, 즉 TV 수상기로 된 수상기 로봇을 만든다. TV 브라, TV 안
경, TV 첼로, TV 침대를 만들다가 이제는 TV 인간을 만든 것이다. 그리고
고립된 현대인간이 아니라 동고동락하는 인간의 원형을 찾기 위해 하나보다
는 짝이거나 가족적 차원의 군상을 만든다. 1986년 뉴욕 홀리 솔로몬Holly

Solomon 화랑 개인전에 출품한 〈로봇 가족〉은 1950년대 고물 수상기로 할아버지와 할머니를 만들고, 70년대 수상기로 아버지와 어머니를, 그리고 최신식 소형 수상기로 손자, 손녀를 만든 3대에 걸친 로봇 가족이었다. 전자산업의 발달과 병행하는 시대적 변화를 로봇 전자 가족을 통하여 모방·풍자하는 것이다.

비디오테이프 작업

비디오테이프는 프로그램을 선택할 수 있고 또다시 볼 수 있는 장점으로 인해 상업 방송을 능가한다. VTR로 비디오테이프 잡지를 만들 수 있다. 입체적 컬러화면은 (라이프) 잡지를 추방할 것이다.103

니체는 백 년 전에 신이 죽었다고 말했지만 나는 지금 종이가 죽었다고 말한다. 104

103. J. Yalkut, *Electronic Zen, Underground TV Generation*(1967): 백남준, 앞의 책에서 인용.

104. J. Yalkut, 앞의 글(1967): 백남준, 앞의 책에서 인용.

비디오테이프가 TV 방송이나 잡지를 능가하리라는 주드 얄쿠트Jud Yalkut의 확신이나 종이의 종말을 고하는 백남준의 단언은 비디오 매체의 상호 소통 가능성에 대한 찬양이다. 비디오의 상호 소통성은 우선 매체와 친숙할 수 있는 비디오의 메커니즘에서 비롯되기도 하지만, 그보다 더 근원적으로는 비디오를 이용한 새로운 이미지 개발이 인간 지각을 변화시키는 데 기여한다는 점에서 생태학적 차원에 관계된다.

백남준의 비디오테이프 작업은 새로운 이미지를 창조함으로써 "직접적이고 접촉적인" 참여TV를 만드는 일로 일관되어 있다. 백남준 비디오테이프의 양식적 특징인 연속적으로 복수화 또는 파편화되는 이미지의 중첩 현상은 활자 매체와는 다르게 동시 시각을 요구한다. 뿐만 아니라 이미지의 비결정성과 급속한 변화가 새로운 생리학적 반응을 일으키는 가장 효과적인 "직접-접촉예술"이라고 말할 수 있다.

의학적 반응을 일으키는 전자는 아직도 예술과는 무관한 것으로 인식되어 있다.

그러나 이 두 영역은 각각의 결실을 교환한다. 말하자면 다양한 시그널이 머리, 뇌, 몸으로 전달되어 새로운 장르의 직접-접촉예술을 수립하는 것이다.105

105. J.Yalkut , 앞의 글(1967):백남준, 앞의 책에서 인용.

비디오테이프를 좀 더 직접적이고 접촉적인 참여TV로 만들기 위하여 백남준은 제작 과정에서 콜라주 편집 수법을 사용한다. 회화에서의 콜라주가 현실과 현실의 우연적 요소를 화면에 차용함으로써 회화 구성의 내적 논리를 파괴하는 동시에 새로운 시각적 효과를 창출할 수 있었듯이, 음악적·비음악적 원천들로부터 다양한 소리의 합성을 만드는 콜라주 음악 테이프 역시 비논리적 구성 자체가 제시하는 새로운 미학을 마련할 수 있었다.

테이프를 이용한 콜라주 음악은 1952년, 수법 자체가 음악의 형식과 내용이 되는 케이지의 실험음악 〈윌리엄 믹스〉에서 시작되었다. 백남준은 1959년 〈케이지에게 보내는 찬사〉에서 행위에 동반하는 소리의 효과를 높이기 위하여 콜라주 음악 테이프를 제작하기 시작한 이래, 같은 기법을 비디오테이프에서도 사용하여 특유의 시청각적 영상 효과를 창출할 수 있었다. 1968년 보스턴 WGBH-TV의 실험 방송 〈매체는 매체다〉라는 프로그램을 위해 제

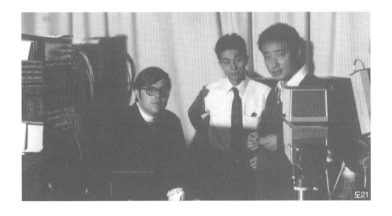

도21

도21. 비디오 신시사이저, 왼쪽부터 프레드 바르직 Fred Barzyk과 쉬야 아베, 그리고 백남준, WGBH의 스튜디오, 1971

작한 비디오테이프 〈전자 오페라 1번Electronic Opera No.1〉은 콜라주에 의한 이미지의 반복, 중첩, 분열 등 백남준 테이프의 양식적 특성을 보여 주는 초기 대표작이다. 닉슨 대통령의 일그러진 얼굴이나 반나체 고고 댄서의 춤동작 등이 경쾌한 리듬에 맞추어 단음식 스타카토 수법으로 깜박거리는 가운데 1부가 끝난다. 이윽고 "눈을 감으세요, 반만 뜨세요"로 시작하여 "TV를 끄세요"란 명령으로 끝나는 제2부 순서 "여기는 참여TV 방송"으로 이어진다. 제1부가 과속으로 교차하는 이미지의 시청각적 효과로 상호 소통적 혹은 직접-접촉적 참여TV를 구현한다면, 제2부에서는 TV 메시지의 일방성을 풍자적으로 모방함으로써 소통의 중요성을 또 한번 강조하는 것이다.

콜라주 기법에 의한 이미지의 시청각적 효과는 비디오 신시사이저 개발과 함께 첨예화됐다. 백남준이 1970년 일본인 기술자 쉬야 아베Shuya Abe의 도움을 받아 개발한 〈백-아베 비디오 신시사이저〉도21는 일종의 영상의 마술사로, 촬영된 이미지를 변형·왜곡·채색할 뿐 아니라 컴퓨터 조작으로 순수 추상 패턴까지 가능하게 하였다. 백남준의 말대로 비디오 신시사이저에 의해 "레오나르도와 같이 정확하고, 피카소같이 자유롭고, 르누아르같

106. J. Yalkut, 앞의 글(1967): 백남준, 앞의 책에 서 인용.

107. D. Ross, "Nam June Paik's Video Tapes," *Nam June Paik*, p. 106.

이 현란하고, 몬드리안같이 심오하고, 잭슨 폴록Jackson Pollock(1912-1956) 같이 강렬하며 제스퍼 존스Jasper Johns(1930-)같이 서정적인 "TV 스크린 캔버스"가 가능하게 되었다.106 백남준은 결국 콜라주와 신시사이저로 새로운 지각 경험을 요구하는 직접-접촉적 혼성 이미지, 즉 "비디오 인공혼합물 videocompost"107을 창조할 수 있었던 것이다. 1970년 길거리에 신시사이저를 설치하고 테이프를 제작하였던 〈비디오 코뮌Video Commune〉을 비롯하여, 같은 해의 〈전자 오페라 2번〉, 1972년의 〈뉴욕의 판매The Selling of New York〉, 1973년의 〈글로벌 그루브〉, 1977년의 〈과달캐널 진혼곡 Guadalcanal Requiem〉 등은 신시사이저에서 비롯하는 양식적 특성을 과시한 대표적 비디오테이프 작품들이다.

내용 면에서 백남준의 테이프 작품들은 현실을 차용함으로써 현실을 비판하는 팝 아트 경향의 문화비평을 수행한다. 〈뉴욕의 판매〉는 상업주의와 광고 문화의 현장인 뉴욕을 풍자적으로 모방함으로써 상업주의의 모순을 지적하고, 사고를 획일화하는 광고의 지대한 영향을 다시 생각하게 한다. 〈과

108. D. Ross, 앞의 책, p.75.

달캐널 진혼곡〉은 무대를 제2차 세계대전의 참혹한 현장이었던 태평양 남서부 솔로몬 제도의 과달캐널 섬으로 옮겨 전쟁의 기억을 회상시키고, 문화와 이념의 차이에 따른 지역적 분쟁을 고발한다. 백남준의 현실비판은 직설적이라기보다는 풍자적이거나 은유적이다. 심각한 내용을 익살을 이용해 표출하기 때문에 프랭크 질레트Frank Gillette의 말처럼 "숭고함과 희극성"108 사이를 왕래하는 양면 혹은 이중의 독특한 스타일을 구축하게 되는 것이다.

109. J. P. Fargier, "Last Analogy before Digital Analysis," *Video by Artists 2*, ed. Town (Toronto : Art Metropole, 1986), p. 67.

장 폴 파르지에Jean-Paul Fargier는 백남준 예술의 특성을 "이중le double"이란 개념으로 풀이하였다. 그가 말하는 "이중"이란 이중으로 나뉘는 "분리작용"과 이중으로 겹치는 "중복작용rédoublement"을 모두 포함한 작업이다. 파르지에는 이것이 백남준 예술의 기조를 이루는 핵심 요소라고 주장한다.109 백남준의 이중에 대한 집념은 우선, 같은 이미지를 분열시키거나 중첩시키는 이미지의 반복 또는 재생 작업에서 감지할 수 있다. 그는 한 작품에서 특정 이미지를 반복적으로 사용하여 주제를 부각시킬 뿐 아니라 다른 작품에 동일 이미지를 거듭 사용함으로써 작품간의 문맥적 연결을 시도하기

도 한다. 예를 들면 〈글로벌 그루브〉의 반나체 고고 댄서는 백남준 테이프의 광고 모델처럼 이후 다수의 작품에 재등장하여 백남준 이미지의 목록을 구성하는 하나의 요소로 수립된다. 또한 백남준의 아방가르드 동료인 케이지, 커닝햄, 알렌 긴스버그, 로리 앤더슨 등은 백남준의 거의 모든 테이프마다 모습을 보임으로써 -이미지의 반복적 차용에 의해- 우상화하는 스타 이미지로 변신한다. 이렇게 백남준은 동일 이미지를 반복적으로 사용하여 새로운 미디어 이미지를 탄생시키는 한편, 전통예술의 유일성을 훼손시킨다. 기계적 대량생산에 의한 양적 확산이 질적 변화를 초래하게 되었다고 벤야민이 말한 것처럼, 백남준은 동일 이미지의 반복적 사용과 복제 가능한 비디오테이프 제작으로 재생산의 시대적·예술적 요구를 충족시키는 것이다. 이러한 의미에서 파르지에는 백남준의 이중성 증상double syndrome을 모방적 재생산 문제에 연결시켜 "기술적 재생산 시대에 일반적인 중복duplication은 모방의 문제를 극복하는 유일한 방법으로 그것을 통해 새롭고 근본적인 개념을 표현할 수 있다"고 역설하는 것이다.110

110. J. P. Fargier, 앞의 책(Toronto : Art Metropole, 19, p. 75.

이러한 파르지에의 논지는 프레드릭 제임슨이 말하는 포스트모던 시대의 풍자적 모방Pastiche과 같은 의미를 지닌다. 제임슨이 주장하듯이, 포스트모더니즘을 치유·극복하기 위하여 포스트모더니즘의 방법을 이용하며, 풍자적 모방을 해체하기 위하여 풍자적 모방 기법을 사용하는 동종요법적 실천인 것이다.111 이러한 중복의 시대, 풍자적 모방의 시대는 '저자의 죽음'을 선언하며, 데리다가 말하는 '상호 텍스트성intertextuality'이 원전의 진리를 대치한다. 결국 "율리시즈는 오디세이의 재생"이고, "글로벌 그루브는 기존 TV의 재생"인 셈이다.112

111. A. Stephanson, 앞의 책, p. 71.

112. J. P. Fargier, 앞의 책, p. 75.

백남준의 테이프 작업은 '이중'이란 전략으로 풍자적 모방을 실천하며 그 전략이 곧 작품의 주제가 되어 버린다. 파르지에가 백남준의 〈알란과 알렌의 불평Allan'n'Allen's Complaint〉(1982)을 이중 증상의 대표적 작품으로 간주하듯이,113 이 테이프는 '이중적 꼬임double invagination' 또는 '이중적 엮음double binding'으로 구성되어 있다. 데리다의 저서 『경계에 살다 Living on- Border lines』를 연상시키듯이,114 알란 카프로/알렌 긴스버그의 동시출현, 알란과 알란의 아버지/알렌과 알렌의 아버지의 이중 만남, 두 유

113. J. P. Fargier, 앞의 책, pp. 70-73.

114. J. Derrida, "Living On-Border Lines," *Deconstruction and Criticism* ed. Bloom et al(London : Routlege & Kegan Paul, 1979), pp. 75-176.

대인 아버지들/그들의 두 아들, 알렌과 올로프스키Peter Olofsky/알란과 예수의 동일화 등 몇 겹의 이중 엮음으로 꼬여 있는 것이다. 1978년의 테이프 작품 〈백남준의 머스 커닝햄에 의한 머스 커닝햄Merce by Merce by Paik〉 역시 이중 전략으로 제작되었다. 여기에서 춤추는 커닝햄의 동작은 이중·삼중·사중·오중화로 분열되고 그 춤 동작은 고고댄서의 춤, 아기의 걸음마, 맨해튼의 "택시들의 춤"으로 이어지며 재생된다.

결국 백남준의 비디오테이프는 형식과 내용에서 모두 이중 증상을 보인다. 형식 면에서 이미지의 분열과 반복을 이용해 시각적 비결정성을 유발하고, 그럼으로써 직접-접촉적 참여TV로 기능한다. 내용 면에서는 록 음악, 고고 춤 등의 대중언어로 사회와 정치, 문화를 비판한다. 다시 말해 모방을 이용해 풍자하는 '메타비평'을 수행하거나 때로는 양면성을 대두시켜 '애매함 ambiguity'을 조장한다. 명료한 담론이 의식에 호소하는 반면, 애매한 은유는 무의식과 상상력에 호소한다. 결국 이중성이라는 애매함을 주제로 삼는 백남준의 비디오테이프 작품은 관객의 무의식을 일깨우고 상상력을 자극함으로써 그들을 환기시키는 참여TV가 되는 것이다.

위성중계 공연

115. 백남준, "Reflections on Good Morning Mr. Orwell," *Art & Satellite : Good Morning Mr. Orwell*, ed. R. Block(Berlin : Daad Galerie, 1984), n. p.

방금 요리한 음식과 인스턴트 음식의 맛이 서로 비교가 안 되듯 생방송과 녹화방송은 비교할 수 없이 다르다. 이 '생'이란 것의 의미는 무엇일까? '생'이란 상호 소통적인 것을 말한다.115

80년대 비디오 아트의 새로운 양상인 'TV 방송예술'은 무엇보다 생방송이라는 점에서 그 의미를 찾을 수 있다. 생방송은 녹화방송과는 달리 '생'으로 진행되기 때문에 인생의 불가항력적 요소들을 그대로 반영한다. 예측할 수 없는 인생처럼, 생방송은 방송상의 과실을 삭제하거나 회복할 수 없는 불운뿐 아니라, 우연에 의한 뜻밖의 효과가 일어나는 행운도 갖고 있다. 생방송은 살아 있는 듯 생생하고 인생처럼 리얼하다. 삶처럼 직접 와 닿는 생방송이야말로 상호 소통적 참여TV의 이상적 모델이라 할 수 있다. 백남준은 TV 생방송 공연을 인공위성으로 전 지구에 동시 방송함으로써 사방소통의 참

여TV를 성취한다. 다시 말해 생방송을 이용한 시청자와의 수직적 소통을 위성중계를 이용한 지구적 차원의 수평적 소통으로 확장하여 결국 사방소통이 달성되는 하나의 지구촌을 이룩하는 것이다. 이렇게 수직수평의 상호소통이 이루어지는 백남준의 위성 공연은 그의 행위 음악의 연장으로서, 비디오 '전자 오페라'에 이어, 우주적 차원의 참여TV를 실천하는 '우주 오페라'가 되는 것이다.

1957년 옛 소련에서 최초의 인공위성 스푸트니크Sputnik가 발사된 이래, 위성을 이용해 상호 소통을 이룩하려는 예술가들에 의해 위성예술Satellite Art이 꾸준히 실험되어 왔다. 최초의 결실은 1976년 더글라스 데이비스Douglas Davis의 〈일곱 개의 생각Seven Thoughts〉으로, 휴스턴 천체 관측실에서 자신의 일곱 개의 자유로운 생각을 낭독, 위성을 통해 온 지구에 전파한 것이었다. 데이비스는 이 사건을 기록하기 위한 녹화 작업에서 낭독 내용을 묵음黙音시킴으로써 1976년 12월 29일 특정 시간에 행해진 낭독의 순간, 즉 중계방송에 있어서 동시성의 가치를 강조하였다. 1977년에는 킷 갤

러웨이Kit Galloway와 세리 라비노비츠Sherri Rabinowitz가 샌프란시스코 서부 해변과 매릴랜드 동부 해변에서 벌어지고 있는 두 댄스 공연을 위성으로 연결, 중계하여 위성 예술의 상호 소통적 역량을 과시하였다. 같은 해 미디어 도큐멘타로 알려졌던 카셀Kassel의 〈도큐멘타 6Documenta 6〉는 보이스·백남준·데이비스의 삼자 공연도22을 위성으로 미국과 유럽 30개국에 생방송으로 중계하였다. 이어 1980년에는 갤러웨이/라비노비츠 팀이 〈공간 속의 구멍Hole in Space〉에서 위성중계되는 영상전화 picture phone를 통해 뉴욕과 LA의 행인들을 연결하고, 같은 해 데이비스는 〈이중청취Double entendre〉에서 파리 퐁피두 센터와 뉴욕 휘트니 미술관에서 각각 롤랑 바르트Roland Barthes(1915-1980)의 사랑에 관한 텍스트를 동시낭독하는 남자와 여자의 이야기를 위성으로 연결하였다.

그러나 본격적 위성 예술은 백남준의 1984년 작품 〈굿모닝 미스터 오웰 Good Morning Mr. Orwell〉에서 시작된다고 볼 수 있다. 이 작품은 막대한 공연 규모나 중계 범위로 위성 예술의 새로운 국면을 열었을 뿐만 아니라,

도22. 더글라스 데이비스, 도큐멘타 6에서 백남준, 보이스, 데이비스의 삼자 공연 중에서, 1977

백남준 자신에게는 비디오테이프에서 위성 예술로 방향을 바꾸게 한 획기적
작품이었다. 이후 두 개의 연작을 포함한 우주 오페라 3부작을 통하여 백남
준은 인공위성을 이용하여 TV를 상호 소통적 예술매체로 활용함으로써 TV
에 대한 오웰식의 부정적 시각, 즉 일방적으로 명령을 하달하는 정치 도구로
서의 기능을 부정하고 참여TV의 가능성을 제시하였다. 그는 한 시간에 걸
친 생방송 공연을 세 대륙 8개 대도시들을 연결하는 동시중계로 확산시킴
으로써 명실 공히 전 지구적 차원의 참여TV를 수행한 것이다.

〈미스터 오웰〉은 뉴욕 WNET-CH 13과 파리 FR 3에서 동시에 진행되고 있
는 공연 프로그램이 쾰른(WDR III)에서 보내는 비디오테이프 방영과 섞이면
서 베를린, 함부르크, 로스앤젤레스, 샌프란시스코와 서울(KBS1-TV) 등 국
제적 대도시들로 중계된 지구적 사건이었다. 조지 플림턴George Plimpton
의 사회로 주도된 뉴욕 공연은 로리 앤더슨과 피터 가브리엘Peter Gebriel
의 〈이것은 그림이다This is the Picture〉도23라는 뮤직 비디오에 이어 다채
로운 현지 공연으로 구성되었다. 샌프란시스코 출신 팝 그룹 오잉고 보잉고
Oingo-Boingo와 영국 밴드 톰슨 트윈스The Thompson Twins의 연주가

끝나면, 케이지의 선인장 연주에 맞추어 커닝햄이 춤을 춘다. 알렌 긴스버그
와 피터 올로프스키가 시 낭송을 하고, 코미디언 레슬리 풀러Leslie Fuller
와 미첼 크리그만Mitchell Kriegman이 캔사스의 비디오 아티스트 테디 디
블Teddy Dibble과 함께 등장한다. 이어 무어맨의 〈TV 첼로〉 연주가 있고,
필립 글래스Philip Glass(1937-)의 음악과 함께 딘 윈클러Dean Winkler
와 존 샌본John Sanborn의 비디오테이프가 방영된다.

퐁피두 센터에서 열린 파리 공연은 연예인 클로드 비에르Claud Villers에
의해 진행되었다. 알렉산더 칼더Alexander Calder(1898-1976)의 조각이
전시된 전시장 한가운데에서 보이스가 피아노를 연주하고, 사포Sapho가 노
래하고 어반 삭스Urban Sax가 연주한다. 베르코Bercot 스튜디오의 패션
쇼가 중계되고, 벤 보티에는 '글씨 그림' 쓰기에 여념이 없다. 로베르 콩바스
Robert Combas는 '만화그림'을 그리고, 위베르Pierre-Alain Hubert는 퐁
피두 센터 앞마당에서 불꽃놀이를 벌인다. 한편 쾰른 스튜디오는 슈톡하
우젠의 〈모멘타Momenta〉와 함께 반-오페라 음악가 모리스 카젤Mauricio
Kagel(1931-)과 살바도르 달리Salvador Dali(1904-1989)의 인터뷰를 비

디오테이프로 송신한다. 양 진영의 공연이 벌어지는 사이 백남준은 퐁피두 관제탑에 앉아 뉴욕과 파리에서 진행하는 공연과 쾰른에서 보내오는 비디오테이프를 동시편집하여 위성을 통해 전 세계에 중계방송한다.

이와 같이 비디오의 통시성 대신 동시성이 강조되고 전 지구로 공연이 확장되는 위성 생방송을 통하여 백남준은 여러 차원의 상호 소통적 통합을 기함으로써 그의 참여TV 이상을 실현한다. 첫째는 예술과 기술의 통합이다. 위성 예술가가 되려면 위성중계의 물리적 조건과 기법을 터득하지 않으면 안 된다. 동시방송에 따른 지역적 시차를 고려해야 하고 생방송이 야기하는 피드백과 비결정성에 익숙해야 한다. 다시 말해 위성예술가는 동시에 기술자여야 하고, 그의 작업은 예술과 기술의 통합 위에서만 가능하다. 둘째는 고급예술과 대중예술의 통합 문제이다. 위성예술은 예술가와 기술진 또 후원 기관들이 공동으로 작업하는 일종의 예술산업이기 때문에 그것이 과연 예술일 수 있는가 하는 문제를 제기한다. 그뿐 아니라 참여하는 예술가들도 다양한 배경을 가진 각 분야의 예술가들로 구성되기 때문에 일관된 미학이 대

두되기 어렵다. 참가자만큼이나 다양한 미학들이 공존하는 이러한 공동 작업에서는 개인적 시각보다는 대중적 기호를 중시하고 예술적 깊이보다는 그 확장을 문제 삼는 새로운 대중미학이 대두된다.116 이 새로운 대중미학은 오락과 예술을 화해시킬 뿐 아니라 음악, 미술, 시, 코미디, 패션 등 각기 다른 분야들을 공존하게 함으로써 고급예술과 대중예술의 경계를 흐린다. 셋째, 백남준은 위성예술을 통하여 전위예술의 강령이자 그의 참여TV 최종목표인 예술과 삶의 통합을 이룩한다. 위성예술은 삶의 요소를 반영함으로써 삶과의 유추 관계를 형성한다. 생방송으로 진행되기 때문에 우연, 사고와 같은 인생의 불가항력적 요소를 포함할 뿐 아니라 공연의 일회성onceness으로 되돌이킬 수 없는 운명을 갖는다. 이러한 우연이나 일회성이 생방송에 의미를 부여하는 것이다. 탄생, 죽음 같은 중요한 일은 일생에 단 한 번 일어나듯 특정 공연의 의미는 그것이 똑같이 되풀이될 수 없다는 일회성에 있다. 백남준은 일회성을 "만남의 신비mystery of encounter"와도 결부시킨다. 그는 일생에 단 한 번 있는 "우연한 만남"의 충격을 뇌세포에 전기 스파크를 일으키는 생리학적 자극으로 풀이한다. 그리고 두뇌 활동을 풍부하게 하는

116. L. Taylor, "We Made Home TV, Good Morning Mr. Orwell", *Art & Satellite*.

그 우연한 만남은 시공을 단축하는 위성 기술로 그 기회가 증가한다는 것이다. 예를 들면 〈굿모닝 미스터 오웰〉에서 동료인 케이지와 보이스가 처음으로 한 공연에 출연하게 되었고, 예술적 동지인 보이스와 긴스버그도 처음 만나게 되었는데 그것이 위성중계를 통해 가능하였다는 것이다.117 이렇게 우연한 만남의 신비를 제공하는, 즉 인연을 만드는 위성예술은 삶의 연장으로 그 속에서 인생과 예술의 구분이 무의미해지는 것이다.

117. 백남준, "Art & Satellite," *Art & Satellite*.

위성예술을 통하여 상호 소통적 참여TV를 완수하려는 백남준은 〈굿모닝 미스터 오웰〉에 이어 〈바이 바이 키플링Bye Bye Kipling〉을 그의 우주 오페라 제2편으로 마련하였는데, 여기서는 동서의 만남이라는 특정 주제에 의하여 소통의 문제를 부각시킨다. 서울에서 개최된 1986년의 아시안 게임에 때를 맞춘 〈바이 바이 키플링〉은 동서양을 잇는 세 도시, 뉴욕(WNET-CH13), 도쿄(TV Asahi), 서울(KBS-1TV)에서 공연을 벌이고, 그것이 보스턴과 캘리포니아에 동시 중계방송되는 태평양 횡단의 우주 공연이었다. 뉴욕에서는 디스코와 공연의 센터 〈4D〉에서 딕 카베트Dick Cavette의 사회로 뉴 에이

지 음악가 필립 글래스, 록 스타 루 리드Lou Reed, 전위 피아니스트 튜더의 음악과 리빙 시어터 무용단Living Theatre Troupe의 춤이 소개되고, 낙서화가 키스 해링Keith Haring(1958-1990)이 출연하였다. 이들과 함께 김금화의 신딸 최희아와 가야금 주자 황병기가 협연하여 동양과 서양의 출연진이 자리를 함께하였다. 도쿄의 유명한 쇼핑센터Ark Hills Plaza에서 열린 도쿄공연은 일본의 스타 음악가 류이치 사카모토Ryuichi Sakamoto(1952-)의 사회로 진행되고, 건축가 아라타 이소자키Arata Isozaki(1931-), 의상 디자이너 이세 이미야케Issey Miyake(1938-), 스모 선수 등과 함께 한국의 사물놀이가 출연하였다. 서울에서는 미국인 촬영기사 스킵 블룸버그Skip Blumberg가 비디오로 찍은 한국의 풍물들이 방영되는 가운데 서울 아시안 게임의 하이라이트 마라톤 경기가 미국의 최초 여류 마라톤 주자 캐트린 스위처Kathline Switzer의 해설로 중계되었다.

〈바이 바이 키플링〉은 〈굿모닝 미스터 오웰〉보다 좀 더 많은 사건을 취급하고 테이프를 다양하게 사용하였으며, 지역 인물을 많이 등장시킨 점이 두드러진다. 그러나 가장 눈에 띄는 점은 "동양은 동양이고 서양은 서양일 뿐 이

둘은 결코 만날 수 없다"는 영국의 관제시인 키플링의 단언을 반박하듯, 동양인과 서양인의 만남의 장면들을 한 화면에 병치시키는 새로운 양분 스크린 수법을 사용한 점이다. 미국의 해링과 일본의 미야케의 우주를 통한 만남이 한 화면 위에서 펼쳐지고, 카베트와 사카모토의 내민 손들이 화면에서 이어져 위성 악수를 만든다. 또한 뉴욕과 도쿄에 헤어져 있는 미국 쌍둥이 자매를 화면을 통해 다시 결합시킴으로써 양분된 스크린을 통한 우주적 만남의 효과를 배가한다. 동서의 만남은 동양 문화와 서양 문화의 만남이기도 하다. 도쿄에서 연주하는 한국 사물놀이 팀의 전통 타악기 연주와 미국 타악기 그룹의 연주가 화면을 통해 경연을 벌인다. 가장 드라마틱한 만남은 서울 한강변을 달리는 마라톤 경기의 긴장감이 뉴욕으로부터 연주되는 필립 글래스 음악의 격앙되는 리듬에 맞추어 한층 고조됨으로써 음악과 운동이 혼연일체가 된 점에 있다. 글래스 음악의 "전자 오르가슴"118은 목전의 승리를 앞두고 시간과 함께 가중되는 달리는 신체의 고통을 그대로 반영하였다. 백남준은 서울 마라톤 경주 실황을 글래스 음악에 맞추어 중계하여 동서의 만남에 음악과 운동의 만남을 교차시켰던 것이다.

118. 백남준, "Art & Satellite," *Art & Satellite*.

백남준은 동양과 서양의 지역적·이념적 차이는 예술과 운동 같은 비정치적 교류에 의해서만 해소될 수 있다고 믿고, 그러한 신념을 "예술과 운동의 칵테일"이란 새로운 미학을 통하여 구현하고자 하였다. 〈바이 바이 키플링〉에서 마라톤 경기 실황과 글래스 음악의 병치를 통하여 암시하였던 예술과 운동의 칵테일이란 착상은 백남준 우주 오페라 3부작의 마지막 편인 〈손에 손잡고Wrap around the World〉에서 기본 테마로 부각된다. "예술과 운동은 서로 다른 사람들 사이의 소통을 이루는 가장 강력한 매체들이다. 그러므로 전 지구적인 음악과 춤의 향연은 전 지구적인 운동의 향연과 함께 행해져야 한다"119라는 취지와 함께 1988년 서울 올림픽 경기를 기념하기 위하여 만든 이 작품은 서울 KBS와 뉴욕 WNET가 공동 주최하고 이스라엘, 브라질, 서독, 중국, 소련, 이탈리아, 일본 등 10여 개국이 참가한 최대 규모의 위성 작업이었다.

119. 백남준, "Olympic Fever : Live from 21 Countries," 〈손에 손잡고〉 계획 초안, 1987, 10, 7.

〈손에 손잡고〉는 〈굿모닝 미스터 오웰〉이나 〈바이 바이 키플링〉과는 다르게 쇼라기보다는 이야기 구조에 의해 진행되었다. 우주의 방문객 모비우스

Mobius 박사(NBC 〈Saturday Night Live〉의 MC, Tom Davis 역)가 잔학하고 무지한 인간을 파멸시키고자 한다. 구원을 바라는 지구의 대변인(WNET 앵커 Al Franken)은 그 심판자로 하여금 지구상에서 벌어지고 있는 다채로운 공연을 관람하도록 권유하면서 용서를 구한다. 모비우스 박사에게 헌정된 프로그램이 전 지구적 공연 〈손에 손잡고〉의 내용이 된다. 뉴욕에서 데이비드 보위David Bowie가 캐나다 무용단(La La La Human Step)과 함께 춤추며 노래(Look Back in Anger)하는 것으로 공연이 시작된다. 곧이어 카메라가 서울로 옮겨져 올림픽 실황을 중계한다. 그러고는 독일 록 밴드가 본에 있는 베토벤 집에서 〈죽은 바지들Die Toten Hosen〉을 노래하는 장면이 소개되고, 곧이어 삼바춤과 노래의 현장인 리우데자네이루가 등장한다. 그리고 레닌그라드 장면에서는 옛 소련 연주단(Sergey Kuryokin과 그의 악단)이 산 칠면조의 울음소리를 곁들여가며 음악(Popular Mechanics)을 연주한다. 베이징에서는 중국 전통 무술(Plim Post)과 한국계 중국 록밴드 최건(Cui Jian)의 음악을 선보인다. 빈 재즈 오케스트라는 브람스가 살던 집인 함부르크의 한 주차장에서 연주한다. 무대가 다시 서울로 바뀌어 과천 현대

미술관에 설치한 백남준의 비디오 탑 〈다다익선〉 앞에서 사물놀이와 김중자 댄스팀이 연주하고 춤춘다. 사물놀이의 연주에 맞추어 뉴욕 스튜디오의 백남준은 한국 전통 갓을 모독하는 해프닝을 벌인다. 귀족 계급의 상징인 갓을 샴푸와 로션을 뿌려 뭉갬으로써 권위에 다시 한 번 도전하는 것이다. 이어 튜더가 피아노 연주를 하고 뉴욕에 있는 데이비드 보위와 도쿄의 사카모토는 양분된 스크린을 통해 인사를 나눈다. 사카모토는 잠시 후 오스카 음악상 수상작으로 그 자신이 작곡한 영화 〈마지막 황제The Last Emperor〉의 주제곡을 연주한다. 이어 일본 전통음악에 맞춘 뉴욕 머스 커닝햄의 춤으로 태평양을 가로지르는 춤과 음악의 협연이 이루어진다. 예루살렘 미술관 조각공원에서 콜 데마마Kol Demama의 현대무용이 선보이고, 아일랜드에서 자동차 경주가 중계되고, 한국의 부채춤으로 공연이 끝난다. 결국 모비우스 박사는 그에게 헌정된 공연을 관람한 후 인류를 용서할 것을 결심한다는 내용이다.

백남준 우주 오페라 제3편인 〈손에 손잡고〉에서는 동양과 서양의 만남뿐 아니라 중국, 소련 같은 공산국가들과의 만남도 이루어졌다. 결국 이 예술과

운동의 칵테일은 이념의 장벽을 초월하여 '지구를 하나로 감싸듯' 뭉쳐 놓았다. 더구나 거대한 팝 음악 팬과 스포츠 팬을 한자리에 모아 가장 높은 시청률을 확보할 수 있는 예술과 운동의 칵테일이야말로 가장 효율적인 참여 TV가 아니겠는가? 결국 백남준의 우주 오페라 3부작은 〈미스터 오웰〉에서 TV 매체의 상호 소통 가능성을 역설하고, 〈바이 바이 키플링〉에서 동양과 서양을 만나게 한 후, 마침내 〈손에 손잡고〉에서 이념과 취미를 초월한 하나의 〈지구촌〉을 만들어 전 지구적 소통을 목적으로 하는 그의 참여TV 이상을 실현한 셈이다. 또한 이 마지막 작업에서는 〈굿모닝 미스터 오웰〉이나 〈키플링〉과는 다르게 주요 지역의 공연을 위성중계로 타 지역에 보내는 중앙집권식, 혹은 계급구조적 방송을 완전히 탈피하여 전 지역이 공연에 참가하는 지역주의적, 혹은 민주적 중계방송을 시도함으로써 실제적 의미의 사방소통을 이룩할 수 있었다.

전 지구적 차원의 소통을 목적으로 하는 백남준의 위성예술은 개인주의적이고 개념적인 데이비스의 위성 작업과 좋은 대조를 보인다. 데이비스는 정

보를 수동적으로 받아들여 세계가 "한 음성"으로 획일화되는 것을 우려한다. 그는 개인적 시각과 창조를 통하여 지구를 탈중심적으로 확산시키려 한다. 백남준이 세상을 한데 모으기 위해 위성을 사용한다면 데이비스는 가르기 위해 사용한다.120 데이비스가 엘리트적 개념 미술 감수성을 반영한다면 백남준은 대중주의적 팝 아트 성향을 표출한다. 데이비스의 지적대로 세상을 향한 백남준이 밖으로부터 매체에 접근한다면, 뒤를 향해 돌아앉은 데이비스는 안에서부터 접근한다.121 이들은 서로 반대 방향에서 출발하지만 한 지점에서 만난다. 결국 백남준과 데이비스는 소통이라는 같은 말을 다르게 표현하는, 같은 뜻을 가진 다른 감수성의 위성 예술가들인 것이다.

120. D. Davis, "Ten Ideas about My Work in Satellite Art, 1984, and Paik," Art & Satellite.

121. D. Davis, "Video in the mid-70 s : Prelude to an End/Future," Video Art & Satellite.

이상에서 백남준의 비디오 아트가 해프닝의 연장선상에서 관객의 참여를 권장하고 원활한 상호 소통을 이루려는 참여TV라는 점을 논증하기 위하여 우선 해프닝과 비디오 아트에 내재된 참여적 양상들을 논하고, 다음으로 백남준의 작업에서 해프닝에서 비디오 아트로 이어지는 참여TV 과정을 살펴보았다. '비결정성'과 '복합매체'는 해프닝과 비디오 아트의 공통된 예술 개념이자 그 두 예술을 참여예술로 만드는 미학적 동기가 되었다. 앞에서 살펴보았듯이, 이 두 전위적 예술 개념은 예술과 관객의 소통뿐 아니라 예술과 삶의 통합, 또는 예술과 생태학의 공생마저 실현하기에 이른다. 그러므로 해프닝과 비디오 아트는 참여예술을 지향하는 동시에, 아방가르드의 이상을 공유하는 것이다. 나아가 '관객참여' 혹은 '삶의 예술' 같은 반예술의 전략으로 예술의 원형原形을 회복하고자 하는 포스트모더니즘 정신을 반영한다.

아방가르드와 포스트모더니즘은 서로 독립된 역사적 문화 현상이면서 유사한 비판적 내용을 갖는다. 아방가르드 예술은 일반적으로 실험적이고, 진취적이고, 혁신적이고, 독창적이며, 지적知的인 예술을 가리키는데, 이론가

나오며 . . .

122. R. Poggioli, *The Theory of the Avant-Garde*, trans, G. Fitzgerald(Cambridge, London : The Belknap Press of Harvard University Press, 1968)

에 따라 "탈인간화되고 추상화된 새 세대의 새 예술"(Ortega Y. Gasset), "예외"(Vittorio Pica), 또는 "새로움과 낯섦"(Renato Poggioli)이라 규정하기도 한다.122 또한 게오르그 루카치Georg Lukacs(1885-1971)는 아방가르드를 문화의 타락현상으로 치부한 반면, 테오도르 아도르노Theodor Adorno(1903-1969)는 부정적 현실을 부정하는 심각한 비판예술로 인정한다. 모더니즘 회화론modernist painting을 수립한 클레멘트 그린버그Clement Greenberg(1909-1994)는 아방가르드의 발생을 부르주아 사회로부터 이탈하여 순수예술, 즉 예술을 위한 예술을 추구하였던 19세기 말 일군의 보헤미안 예술가 혹은 그들의 창작 행위에서 찾았다. 아방가르드의 절대정신과 순수주의는 형식주의의 극치인 추상예술을 구축하였고, 결국 매체의 형식적 순수성을 강조하는 모더니즘 예술modernist art을 수립하기에 이른다. 아방가르드라는 진보적 순수 문화를 탄생시킨 부르주아 사회는 또한 키치kitsch라는 낙후적인 대중문화를 배출한 모체이기도 하다. 그린버그는 도시대중의 새로운 소비 문화인 키치가 전위 문화를 저속하게 모방하여 향수함으로써 기존 민속 문화를 축출한다고 비난한다. 그뿐 아니라 보편

성과 대량생산에 의한 파급 효과로 순수 문화를 몰아내고 공식 문화로 잠식해 들어오고 있다는 것이다.123 결국 그린버그의 아방가르드 이론에 따르면, 아방가르드와 키치는 동시대의 역문화 현상들로 아방가르드가 부르주아 사회의 고급문화를 대변하는 반면, 그것의 역반응인 키치는 대중문화를 대변한다.

123. C. Greenberg, "Avant-Garde and kitsch," *Art and Culture*(Boston : Beacon Press, 1961), pp. 3-21.

피터 버거Peter Berger(1929-)의 아방가르드 이론은 그린버그 이론과 상반된다. 그린버그가 아방가르드와 모더니즘을 동일시하는 반면, 버거는 이 둘을 대립시킨다. 즉 그린버그가 말하는 아방가르드는 '근대주의적modernist'이고 버거가 말하는 아방가르드는 '반근대주의적anti-modernist'이다. 버거의 주장은 낭만주의 이래 상아탑 속의 예술을 구축하였던 부르주아 모더니스트 전통에 대한 반발로 배출된 것이 아방가르드이며, 그 역사적 근거를 20세기 초 제1차 세계대전 발발과 함께 일어났던 다다 운동에서 찾을 수 있다는 것이다. 다다는 모더니스트의 미학 대신 반예술을 부르짖고 사회로부터 괴리된 자율적 예술 대신 사회 혹은 실천적 삶 속으로

통합되는 일종의 '앙가주망' 예술을 추구하였다. 그렇기 때문에 다다가 공격하는 것은 양식으로의 예술이 아니라 인간의 실천적 삶으로부터 소외된 제도로서의 예술과, 그 제도를 신봉하는 부르주아 사회 자체인 것이다.124 다다는 서로로부터 격리된 예술과 사회를 함께 비판하고 그 둘을 통합함으로써 반예술을 수행하였다. 결국 역사적 아방가르드인 다다의 비판정신은 모더니즘의 순수주의가 배제하였던 비예술적 삶의 요소를 다시 예술에 통합시켜 예술과 생활이 상통하고 사회 속에 뿌리내리는 삶의 예술을 상정하였던 것이다.

124. P. Berger, Theory of the Avant-Garde, trans. M. Shaw(Minneapolis : University of Minnesota Press, 1984), p. 49.

다다의 비판정신과 반예술적 노력은 네오 아방가르드Neo-Avant-Garde 혹은 포스트모더니즘에 의해 고수되고 있다. 포스트모더니즘은 전성기 모더니즘의 미학적 한계를 초극하려는 후기 자본주의 시대의 비판적 문화 현상으로, 모더니즘 전통을 비판적으로 수용함으로써 모더니즘을 계승하려는 긍정적 입장과, 모더니즘의 기본 원리들을 해체함으로써 모더니즘을 초월하려는 부정적 입장으로 대별된다. 긍정적 입장을 취하는 보수적 경향의 포스트

모더니즘은, 미국의 포스트모던 건축이나 신표현주의 회화같이 모더니즘이 도외시하였던 담화·형상·장식을 재 등용하고 고전에 시선을 돌려 절충주의적 복고풍을 창출하였다. 이들은 과거의 양식을 대치할 새로운 양식을 창조하고 '저자' 개념을 고수함으로써 모더니즘의 역사를 계승하는 것이다. 반면 부정적 입장을 취하는 저항적 경향 혹은 투쟁적인 포스트모더니즘은 후기 구조주의적 불신으로 모더니즘을 기초부터 부정한다. 모더니즘의 약호들은 물론이고, 나아가 모더니즘을 출현시킨 이성중심주의적 사고체계 자체를 해체함으로써 모더니즘의 허구를 폭로한다.125

125. H. Foster, "(Post)modern Polemics," *Recordings : Art, Spectacle*, Cultural Politics, (Seattle, Washington : Bay Press, 1985), p. 121. H. Foster, "Postmodernism : a Preface," ed. Forster, *Postmodern Culture*, (London, Sydney : Pluto Press, 1985), xii. S. White, *Political Theory of Postmodernism*(New York, Cambridge : Cambridge University Press, 1991), p. 2.

해프닝이나 비디오 아트같이 해체 전략을 예술로 활용하여 모더니즘을 극복하려는 저항적 포스트모던 아트는 결정성 대신 비결정성을, 매체의 순수성 대신 복합매체적 잡종성을, 형식의 폐쇄성 대신 개방성을, 예술적 창조 대신 반예술적 파괴를, 의도 대신 우연을, 완결 대신 과정을 택함으로써 '재현의 종말'과 '저자의 죽음'을 선고한다. 저항적 포스트모던 아트는 이렇게 비자연주의적이고 비인간적인 해체 예술인 동시에, 바로 그러한 비예술적 혹은 반예술적 특성으로 종래 예술의 고립과 소외를 극복하는 삶의 예술이 되는 것이다.

그러면 역사적 아방가르드의 후예이자 저항적 포스트모더니즘을 실천하는 해프닝과 비디오 아트는 과연 삶과 소통하는 참여예술을 성취하였는가? 또한 백남준은 해프닝과 비디오 작업을 통하여 자신의 참여예술 이상을 성취하였는가? 그의 예술은 과연 성공적인 참여예술인가? 페테 뷔르거는 아방가르드 논의에서 삶과의 통합을 지향하는 아방가르드 예술의 필연적 실패를 논하였다. 예술이 실천적 삶과 다른 점이 있다면 그것은 예술이 갖는 상대적 자유, 즉 현실에 대한 비판적 인식인 바, 예술이 현실과 구별되지 않은 채 그것에 완전 병합된다면 본연의 비평 기능을 잃는 자기모순에 빠진다는 것이다. 더구나 다다의 충격 요법 혹은 선동 수법을 모방·재연하는 네오 아방가르드의 반예술 항거는 더 이상 선동적이지 충격적이지도 않기 때문에 그 정통성을 인정받을 수 없다는 것이 그의 주장이다.126

126. P. Berger, 앞의 책, p. 53.

그러나 아방가르드나 네오 아방가르드를 그 실천적 측면에서만 평가하여 실패를 논할 수는 없다. 슐테-사세Jochen Schulte-Sasse가 언급하듯 예술을 삶에 통합시키고자 하는 아방가르드의 예술 의지 자체가 "상호 소통을 만드는 새로운 모델" 혹은 "공동작업의 새로운 영역"이라는 새로운 예술적 가능

성을 제시할 수 있었던 것이다.127 다시 말해 아방가르드 예술은 예술의 자율성을 문제삼음으로써 예술과 관객의 새로운 관계를 설정하는 참여의 예술 혹은 상호 소통의 예술이라는 새로운 예술 개념을 상정할 수 있는 토양을 만들었던 것이다. 이것이 카를라 가틀립이 말하는 아방가르드 예술의 "윤리적 가치"인 셈이다. 가틀립은 예술의 미학적 가치에 대비되는 윤리적 가치를 설정하고 공허한 미학을 추구하는 대신 사회적 인식을 일깨우는 아방가르드 예술에 윤리적 가치를 부여하였다. 가틀립이 말하듯 뒤샹의 레디메이드처럼 '무의미nonsense'해 보이는 아방가르드 행각이 사실은 '의미sense'로 가득 차 있으며 그 의미란 예술적 가치보다 사회적 가치를 지니는 "도덕적 경고"나 마찬가지인 것이다.128 버거는 존재론적 차원에서 아방가르드의 실패를 논의한 데 비해, 가틀립은 인식론적 차원에서 아방가르드 예술의 가치를 평가한 것이다. 아방가르드의 평가는 실제로 삶과 예술을 통합하는 데 성공했느냐 하는 실천적 차원의 물음보다는 삶의 예술을 지향하는 예술 의도와 파급 효과에서 찾을 수 있다. 아방가르드 예술은 그들의 의지에 부합하는 새로운 예술 개념과 기법으로 예술의 영역을 넓혔을 뿐 아니라, 예술과

127. J. Schulte-Sasse, "Forward : Theory of Modernism versus Theory of the Avant-Garde," Burger, *Theory of the Avant-Garde*, pp. xlii, xpiii

128. C. Gottlieb, 앞의 책, pp. 349-354.

삶에 대한 기존의 관념을 수정하는 계기를 마련할 수 있었던 것이다.

해프닝과 비디오 아트의 윤리적 가치 역시 그 예술들이 제시하는 새로운 시각에 있다. 이 예술에 대한 새로운 시각이 고정관념을 깨고 인식을 변화시키는 것이다. 이 예술들은 종전의 예술이 도외시했던 관객, 삶, 사회, 생태와 같은 비예술적 요소들을 강조함으로써 예술과 관객, 예술과 삶, 예술과 사회, 예술과 생태의 새로운 관계를 구축한다. 해프닝은 인생을 공연하고 공연을 생활화하여 새로운 '예술/인생의 장르'를 만들고, 비디오 아트는 대중매체를 예술화하고 예술을 대중화하여 새로운 '예술/오락의 장르'를 만든다. 비디오 아트는 특히 '생태의 변화'라는 문맥에서 그 의미를 찾을 수 있다. 비회화적·동적 특성으로 비시각적인 동시 감각을 요구하는 전자 이미지는 일종의 "신체의 확장"으로 "인간사의 규모, 척도, 양상"을 변화시킨다. 이것이 맥루한이 말하는 생태 변화를 초래하는 "전자매체의 메시지"인 것이다.129 백남준의 공헌은, 다시 말해 그의 참여TV의 윤리적 가치는 TV와 비디오 기술을 예술적으로 활용하여 새로운 '예술/생태의 장르'를 만들고, 그럼으로써 인간

129. M. McLuhan, 앞의 책.

130. A. Stephanson, 앞의 책, p. 70.

의 지각을 변화시키는 데 기여한 점에 있다. 스티븐슨A. Stephanson에 따르면, 1980년대의 TV 광고 이미지는 1960년대에 비하면 3.5배나 빨라져 매 2초마다 바뀐다고 한다.130 이 통계는 전자매체의 '메시지'에 의해 지난 20년 사이 인간의 지각 능력이 얼마나 확대되었는가, 인간 '신체'가 얼마나 '확장'되었는가를 보여준다. 백남준은 비결정성의 전자 이미지를 다양하게 변형시킴으로써, 또 고속으로 변화시킴으로써 지각 능력을 고양시킨다. 이러한 의미에서 제임슨은 백남준을 "차이의 새 논리"131를 발전시킨 포스트모더니즘의 징표적 인물로 지칭한 것이다.

131. A. Stephanson, 앞의 책, p. 72.

결국 백남준 비디오 아트의 윤리적 가치는 바로 포스트모던 문화·사회·경제의 징표인 TV를 예술적 '레디메이드'로 차용한 점에 있다. 백남준은 TV를 상호 소통적 '창조매체'로 활용함으로써 TV 기술과 예술을 동시에 변형시켰다. 새로운 이미지를 창조하기 위하여 TV 기술을 사용하고 기술의 탐구로 이미지의 영역은 한없이 확장된다. "기술을 철저히 증오하기 위하여 기술을 사용한다"는 그의 말처럼, 그는 TV 기술의 핵심에 이른 예술을 창조하기

위하여 끝없이 기술을 개발한다. TV 기술의 변화는 새로운 이미지를 만들고 새로운 이미지는 '이미지 세계'를 변화시킨다. 백남준은 이미지 창조의 현장에 가담함으로써 '이미지 세상'을 비평한다. TV 이미지, 광고 이미지, 영화 이미지를 모방하는 방법으로 풍자할 뿐 아니라, 역으로 모방할 이미지를 제공함으로써 공범자가 되기도 한다. 세상은 비디오 이미지로 풍부해지고, 비디오 아트는 세상의 이미지로 풍부해진다. 그는 이미지 창조를 통하여 세상과 교류한다. 그의 예술은, 그리하여 삶과 사람과 소통하는 참여예술이 되는 것이다. 그는 참여TV를 통하여 TV만을 상호 소통 매체로 회복시킨 것이 아니라 예술을 참여예술로 원상복귀시켰다. 백남준 예술의 윤리적 가치는 바로 이러한 치유적 성격에 있다 하겠다. 그의 예술은 예술과 삶을 동시에 치유하여 예술을 제식으로, 삶을 신화로 도치시킨다. 백남준의 주술적 힘은, 포스트모던 사회의 가장 생생한 매체인 TV를 가장 원초적인 제식 도구로 변형시키는 것이다.

essays

백남준은 1975년 뉴욕의 잭슨 화랑에서 비디오 설치 작품 〈물고기 하늘을 날다〉를 발표하였다. 물고기가 하늘을 날게 하기 위하여 그는 물고기 영상이 나오는 20개의 TV 수상기들을 천장에 매달아 놓았다. 바닥을 향한 화면들이 이제는 헤엄치는 물고기 대신 날아다니는 물고기를 보여 준 것이다. 왜 물고기를 춤추며 비상하는 '해조海鳥'로 만든 것일까? 바닥을 향한 화면에서는 물고기뿐만 아니라 춤추는 머스 커닝햄의 모습도 함께 나왔다. 춤추는 동작이 나는 동작이 되었고, 커닝햄은 지상으로부터 도약한 공중의 무희가 되었다. 화면에는 또한 창공을 날아다니는 비행기도 나타나서, 하늘을 찾아온 '수중과 지상의 무희들'과 함께 비행의 무도회를 벌인다.

백남준의 비디오 작품 〈물고기 하늘을 날다〉는 여러 차원의 '낯설게 하기'로 새로운 충격을 안겨 준다. 그리고 이 충격은 인식의 변화를 초래한다는 깊은 의미를 지닌다. 백남준은 물고기를 그 공간적 문맥으로부터 이탈시켜 하늘을 날게 함으로써 물과 하늘과 땅의 가설적 구분을 재고하게 하고, 사물의 언어적 의미와 그 실체의 간극을 숙고하게 만든다. 앞을 보는 대신 위를 보게 하는 새로운 설치 방법 역시 전통적 감상의 시각을 바꾸고 지각 형태의

백남준,
물고기를 하늘에
날리다

변화를 촉구한다. 또한 20대의 수상기가 동시에 보여 주는 복수의 이미지들은 전통적 고정 시각과는 다른 동시 시각을 요구한다. 더구나 물고기, 댄서, 비행기 같은 영상들을 중복과 분열의 방법으로 변형시킴으로써 기존의 정적 이미지가 주지 못하던 풍부한 시각적 경험을 유발시킨다.

백남준의 비디오 작업은 〈물고기 하늘을 날다〉가 보여 주듯이 관객의 지각 변화에, 마셜 맥루한식으로 말하자면 감각의 확장을 통한 '인간의 확장'에 초점이 맞추어져 있다.

1963년 백남준이 부퍼탈의 파르나스 화랑에서 선보인 13대의 '장치된 TV'는 낯섦과 새로움의 충격으로 관객을 일깨우는 최초의 참여TV였다. TV 수상기의 외양이나 내부 회로를 변경시켜 뜻밖의 시각적 효과를 거두는 '장치된 TV'는 기존의 시각예술이 보여 주지 못하던 새로운 유형의 이미지를 창출하였다. 방영 중에 케네디 대통령의 얼굴이 일그러지도록 주사선을 조작하여 화면에 수직의 추상 선묘를 만들고, 이것을 〈참선 TV〉라고 이름 붙이기도 하였다. 백남준은 이렇게 다양한 13개의 이미지를 한 공간에 선보임으로써 동시시각적 감흥이라는 새로운 지각의 경험을 유도하였다. 파르나스 화

랑의 13대의 '장치된 TV'는 결국 비결정성의 새로운 전자 이미지와, 그러한 이미지의 변형과 동시각적 광경이 수행하는 '낯설게 하기'로 관객의 참여를 조장하는 생태학적 차원의 참여TV이다.

'장치된 TV'의 원리에서 출발한 백남준의 TV 수상기 설치 작업은 두 방면에서 참여TV를 수행한다. 수상기 화면이 내보이는 비결정성의 새로운 전자 이미지를 통해 새로운 지각 반응을 불러일으키는 동시에 공간과의 새로운 관계를 구축하는 조각적 설치는 시간과 공간에 대한 새로운 경험을 유발한다. 설치 작업을 위한 이미지 창조는 1965년 비디오 시스템이 개발된 이후에는, 내부 회로 자체의 변경보다는 좀 더 현란한 시청각적 효과를 창출하는 비디오테이프 제작과 그 사용에 의존한다. 말하자면 백남준의 설치 작업은 새로운 이미지를 창조하는 비디오테이프 제작과 새로운 공간감을 창출하는 조각적 작업의 연합으로 참여TV를 수행하게 된다. 백남준은 좀더 직접적이고 접촉적으로 관객에게 작용하는 테이프를 만들기 위하여 제작 과정에서 콜라주 기법을 사용한다. 그는 콜라주 기법으로 이미지를 반복·중첩·분열시켜 그 자신 특유의 단음식 스타카토 영상을 합성하는 것이다. 더구나 1970년에 백남준 자신이 개발한 비디오 신시사이저의 도움으로 촬영된 이미지를 변형·왜곡·채색할 수 있었을 뿐만 아니라, 컴퓨터 조작으로 순수한 추상적 패턴까지 만들어 낼 수 있었다. 1973년에 제작한 〈글로벌 그루브〉는 비디오 신시사이저를 사용하고 콜라주 기법으로 편집한 가장 직접적이고 접촉적인 비디오테이프이다. 백남준의 설치 작업 〈TV 정원〉(1974-78)은 〈글로벌 그루브〉의 현란한 장면들을 수상기 이미지로 사용한다. 푸른 잎으로 가득 찬 전시 공간에 틈틈이 박힌 25개의 수상기들이 보여 주는 〈글로벌 그루브〉의 화려한 장면들은

생동감 넘치는 꽃송이로 변한다. 기술과 자연이 만나는 이러한 전자 정원에서 관객은 새로움의 경험을 맛보는 것이다.

설치 작업에서의 새로운 공간감의 창출은 〈물고기 하늘을 날다〉나 〈TV 정원〉에서처럼 시공간적 문맥의 도치에 의한 낯섦뿐만 아니라, 정상적인 크기를 벗어나는 기념비적 스케일에 의해서도 이루어진다. 백남준은 이미지의 파편화 혹은 복수화를 통하여 미시적 시각을 제시하고, 또 단일 이미지의 확대를 통하여 거시적 시각을 제시함으로써, 새로운 지각 행태를 개발하고, 참여TV 강령을 수행하는 것이다.

백남준 비디오 아트의 핵심적 분야인 비디오 설치 작업은 결국 물고기를 하늘에 날리는 식의 '낯설게 하기'로 관객을 환기시켜 그들의 지각과 인식 체계를 변화시키는 생태학적 차원의 관객참여의 예술이다. 이렇게 볼 때, 백남준은 환경과 행태를 다루는 생태학적 차원의 예술가가 되며, 그의 예술은 예술과 생태학의 공생을 주장하는 생태 예술이 되는 것이다.

(1992)

물고기 하늘을 날다 Fish Flies on Sky 40개의 모니터, 휘트니 미술관 회고전 당시 설치, 1982(photo Peter Moore)

1984년의 첫날, 백남준은 파리 퐁피두 센터 앞 중계차에 앉아 위성으로 전 지구를 연결하는 '우주 오페라'를 지휘하고 있었다. 새로운 국면의 비디오 아트, 즉 위성 예술의 탄생인 것이다. 뉴욕(WNET-TV)과 파리(FR3)에서 동시에 진행되고 있는 퍼포먼스를 쾰른(WDR III)으로부터 송신되는 자료 화면과 함께 그 자리에서 편집하여 뉴욕과 파리를 비롯해 베를린, 함부르크, 로스앤젤레스, 샌프란시스코, 그리고 서울(KBS1-TV)로 동시 중계하는 일이었다. 조지 플림턴의 사회로 진행되는 뉴욕 공연에는 백남준의 해프닝 동료들인 존 케이지와 머스 커닝햄을 비롯해 시인 알렌 긴스버그, 미디어 퍼포머 로리 앤더슨, 팝송의 대부 피터 가브리엘, 샌프란시스코 팝 그룹 오잉고 보잉고, 코미디언 레슬리 풀러 등이 출연하고, 퐁피두 센터의 파리 공연에는 요셉 보이스의 피아노 연주, 벤 보티에의 '글자 그리기', 콩바스의 만화 그림과 함께 사포의 노래, 베르코 스튜디오의 패션쇼, 피에르 알렝 위베르의 불꽃놀이 등이 선보였다. 쾰른 스튜디오는 슈톡하우젠의 〈모멘타〉와 살바도르 달리의 인터뷰 장면을 준비하였다.

백남준은 이러한 수많은 장면 가운데 무엇을 먼저 보이고 무엇을 나중에 보

백남준과 〈굿모닝 미스터 오웰〉

일 것인가, 무엇을 택하고 무엇을 버릴 것인가를 순간적으로 판단하면서 〈굿모닝 미스터 오웰〉이라는 따끈따끈한 생방송 프로그램을 1시간 동안 진행하였다. 그것은 생방송의 생동감과 함께 생방송의 위험이 뒤따르는 숨막히는 1시간이었다.

서울 시민들에게 〈굿모닝 미스터 오웰〉은 말로만 듣던 백남준과 금시초문의 비디오 아트를 대면하는 역사적인 개안의 순간이었다. 해프닝, 전위음악, 팝 뮤직, 로큰롤, 패션쇼, 코미디 등이 자연스럽게 어우러지고 비디오 신시사이저로 조작된 일그러진 영상들이 빠른 속도로 전환되는 신나는 이미지의 향연이 눈앞에서 벌어지는 것이었다. '뉴 에이지' 음악의 기수 필립 글래스의 음악에 맞추어 현란하게 움직이는 존 샌본과 딘 윈클러의 환각적인 컴퓨터 영상을 경험한 것도 이때가 처음이었다. 한마디로 〈굿모닝 미스터 오웰〉은 한국인들에게 새로운 시지각적 '황홀감'과 인식론적 충격을 안겨준 흔치 않은 문화적 사건이었다. 실로 백남준의 '안녕하십니까, 오웰 씨'는 한국인들에게는 '안녕하십니까, 백남준입니다'에 다름 아니었으며, 6개월 후 부인과 함께 35년 만에 고국 땅을 밟기 전에 미리 위성을 통하여 비디오 아트로 첫

인사를 대신한 것이다.

〈굿모닝 미스터 오웰〉은 우리나라에 공식적으로 소개된 최초의 비디오 아트였지만 백남준 편에서 보면 '참여TV'로서의, 복합매체 예술로서의 비디오 작업을 완성시키는 비디오 아트의 총화였다. 그는 1960년대 초반부터 "아듀 캔버스"와 "관객참여"를 외치며 TV예술을 실험한 이래 1982년 뉴욕 휘트니 미술관이 마련한 영예의 회고전을 통하여 비디오 아트의 선구자로서 국제적 지위를 공고히 하였다. 작가 백남준뿐 아니라 비디오 아트가 공인되는 미술사적인 현장이기도 하였던 휘트니 회고전에서 그는 비디오 아트의 효시적 작품이었던 1963년의 '장치된 TV'로부터 1970년대의 비디오테이프 아트, 좀 더 최근의 비디오 조각/설치에 이르기까지 자신의 20여 년간 비디오 작업을 총정리해 보임으로써 비디오 아트의 실체를 가시화하였다. 이러한 결산의 기반 위에서 그는 위성 예술이라는 새로운 국면의 비디오 아트를 구상하고 그 3부작 가운데 제1부인 〈굿모닝 미스터 오웰〉을 1984년에 작품화한 것이다.

〈굿모닝 미스터 오웰〉에 이어 1986년 아시안 게임 당시의 〈바이 바이 키플링〉, 그리고 88올림픽을 위한 〈손에 손잡고〉로 이어지는 이 위성 작업 연작은 그 시

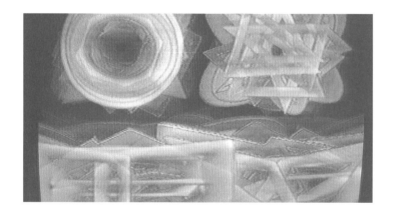

각적 현란함 뒤에 소통의 예술, 삶의 예술이라는 그의 예술 목적을 성취한다는 깊은 철학적 의미를 내포하고 있다. 텔레비전과 비디오를 예술 매체로 승화시킨 비디오 아트 자체가 소통과 삶의 예술 구현이겠으나 위성 작업은 이를 구체적으로 실현·강화한 것이었다. 사고, 우연과 같은 불가항력적 요소를 포함하는, 인생과 같이 리얼한 생방송 자체가 삶의 예술이었던 것이다. 백남준은 미술, 음악, 무용이 탈 장르적으로 혼합된 인터미디어 공연에 케이지, 보이스와 같은 전위예술가들과 팝 가수, 코미디언을 함께 출연시킴으로써 고급예술과 대중예술의 통합을 시도하였다. 또한 위성예술은 첨단의 과학기술과 예술이 만나는 테크놀로지 예술이며, 기획·후원측의 협동이 요구되는 일종의 예술산업이다. 무엇보다 우주중계를 통하여 전 지구적 차원의 소통, 특히 동양과 서양의 만남이 자연스럽게 이루어지는 것이다.

그리하여 〈굿모닝 미스터 오웰〉에서는 TV가 명령을 하달하는 일방적인 정치 도구라는 조지 오웰의 부정적 시각을 부정하고 참여TV의 가능성을 제시하였으며, 〈바이 바이 키플링〉에서는 동양과 서양의 만남을 불가능한 것으로 파악한 키플링의 견해에 반박하기 위하여 동서의 만남을 주제로 잡았다.

〈손에 손잡고〉에서는 전 지구적 운동의 축제 올림픽을 전 지구적 음악과 춤의 향연과 병행시킴으로써 세계를 보자기로 감싸듯 하나로 뭉쳐 놓았다.

한국에 상륙한 〈굿모닝 미스터 오웰〉은 위성 예술의 출발 이상의 의미를 갖는다. 그 의미는 백남준과 비디오 아트가 한국에 뿌리 내릴 수 있는 성공적인 계기가 되었다는 점과, 나아가 한국미술계의 선진화 내지 국제화를 촉진하는 촉매가 되었다는 점에서 찾을 수 있다. 〈굿모닝 미스터 오웰〉을 필두로 그 이후 두 우주 작업은 한 걸음 더 나아가 한국을 무대로 이루어졌으며, 1992년 과천 현대미술관에서 개최된 백남준의 회고전 〈백남준·비디오 때·비디오 땅〉은 '백남준 신드롬'을 초래할 정도로 그 영향이 지대하였다. 휘트니 회고전을 방불케 하는 대규모 전시였던 〈백남준·비디오 때·비디오 땅〉은 위성 작업 이전의 작품들을 소급하여 보여준 까닭에 과거지향적이라는 아쉬움을 남겼으나, 비디오 아트의 실체뿐 아니라 포스트모던 아트의 정체를 체험케 한 역사적 전시회라는 점에서, 무엇보다 한국의 미술인들에게 확장된 예술 개념을 인식케 하고 앞으로 한국미술이 나아가야 할 방향을 제시한 점에서 그 의미가 크게 부각되어야 할 것이다. 한국에 포스트모더니즘

미술이 정식으로 소개된 것이 '88 올림픽'을 전후하여 개최된 다수의 국제
전과 국제적인 대가들의 한국 방문에 힘입은 바 크지만, 백남준의 〈굿모닝
미스터 오웰〉은 포스트모더니즘을 수용하는 길을 터 놓았으며, 그의 〈백남
준·비디오 때·비디오 땅〉은 포스트모더니즘을 정착시키는 데 일조하였다.
한국 현대미술사에서 백남준과 〈굿모닝 미스터 ·오웰〉의 의미는 서양미술사
에서 마르셀 뒤샹과 〈샘〉의 그것에 비견될 수 있다. 백남준과 그의 예술이
한국미술의 현대화와 세계화의 길잡이가 되고 있음을 누구도 부정하지 않
을 것이다.

(1992)

백남준은 우연의 일치나 우연한 만남이 삶의 역사를 만드는 중요한 요소라고 생각하여 이에 깊은 의미를 부여한다. 1932년 7월 20일 서울 서린동에서 태어난 그는 1969년 미국의 인공위성 아폴로호가 최초로 달에 착륙한 날이 7월 20일이라고 자랑하였으며, 1985년에는 자신의 생일을 맞아 아버지와 찍은 어릴 적 사진과 달 착륙 사진, 그리고 마침 생일이 같은 재클린 케네디의 사진을 함께 넣어 〈7월 20일〉이라는 우편엽서를 만들어 그날을 기념하기도 하였다.

백남준이 37세 되는 생일날인 1969년 7월 20일은 미국의 우주 비행사가 달을 정복한 역사적인 날이었다. 그리고 37년 전 바로 그날, 비디오 아트로 달과 우주를 정복할 백남준이 탄생한 것이다. 1963년 '장치된 TV'가 새로운 영상세계의 문을 두드린 이래, 백남준의 비디오 아트는 하늘과 우주를 향해 전개되었다. 1965년의 비디오 설치 작품 〈물고기 하늘을 날다〉에서 백남준은 물고기 영상을 보이는 수상기들을 천장에 매달아 수중의 물고기를 공중의 무희로 만들었다. 또한 같은 해 12개의 수상기들이 초생달에서 보름달까지 변화하는 달의 모습을 보이는 설치 작품 〈달은 가장 오래된 TV〉에서 그는 달의 신비를 기계적으로 가시화함으로써 그것을 탈신비화하였다. 토끼가 떡방아 찧는 구경거리를 제공하였던 가장 오래된 텔레비전인 달은 비디오 아트의 문맥 속에서 새로운 우주적 설화를 만드는 것이었다. 1980년대에 이르러 백남준은 위성중계 공연을 통하여 우주를 단축함으로써 예술에 의한 우주 정복 작업을 완결하였다. 1984년의 〈굿모닝 미스터 오웰〉로 시작되는 그의 우주 오페라 3부작은 우주적 소통을 위한 '참여TV'의 실현인 동시에, 우주를 향한 백남준 비디오 아트의 귀결인 것이다.

백남준과 그의 만남들

생방송으로 이루어지는 위성 공연 예술은 삶의 요소를 반영함으로써 삶과의 유추 관계를 형성한다. 생방송으로 진행되기 때문에 우연, 사고와 같은 인생의 불가항력적 요소를 포함할 뿐 아니라, 공연의 일회성으로 돌이킬 수 없는 운명을 갖는다. 이러한 우연이나 일회성이 생방송에 의미를 부여하는 것이다. 탄생, 죽음과 같은 중요한 일이 일생에 단 한 번 일어나듯이 공연의 의미는 그것이 똑같이 되풀이될 수 없다는 일회성에 있다. 백남준은 일회성을 '만남의 신비'와 결부시킨다. 그는 일생에 단 한 번 있는 '우연한 만남'의 충격을 뇌세포에 전기 스파크를 일으키는 생리학적 자극으로 풀이한다. 그리고 두뇌를 자극하는 우연한 만남은 시공을 단축하는 위성 기술로 그 기회가 증가한다는 것이다. 예를 들면 〈굿모닝 미스터 오웰〉에서 요셉 보이스가 존 케이지와 처음으로 같은 공연에 출연하고, 아방가르드 동지인 알렌 긴스버그와 만나게 되는 것은, 위성중계를 통해 가능하였던 것이다. 이렇게 우연한 만남의 신비를 제공하는 위성 예술은 인연을 만드는 삶의 연장으로서, 그 속에서는 인생과 예술의 구분이 무의미해진다.

백남준은 인연을 만드는 실제의 만남을 통하여 예술과 인생의 지평을 함께 넓힌다. 1961년 여름 백남준은 제로 그룹 전시회 개막식에서 요셉 보이스를 만났다. 일생 동안 신비에 싸인 많은 신화를 남겼으며, 인생과 예술이 구별되지 않는 극적인 삶을 살았던 보이스는 백남준의 작업 동료이자 백남준과 가장 잘 통하는 '쌍둥이' 같은 존재였다. (…) 첼리스트였던 샬롯 무어맨 역시 백남준의 행위 음악에 매료된 1965년 이래 백남준의 공연 파트너로 합류하여, 유럽과 미대륙을 휩쓸며 공연 활동을 벌였다. (…) 1991년 11월 8일, 58세를 일기로 무어맨이 세

상을 떠났다. 백남준은 1992년 환갑을 맞아 고국에서 개최한 자신의 회고전에 무어맨의 혼을 초대하였다. 8월 1일 문예회관에서 벌였던 김현자와의 퍼포먼스는 무어맨에게 바치는 진혼의 제식과 다름없었다. 무대 전면을 차지하는 배경막에 비친 무어맨의 영상이 윗몸을 내놓고 첼로를 연주하며 괴성을 지른다. 그녀의 압도적 이미지와 비명 속에, 또한 "페엑, 페엑(백, 백)" 하며 백남준을 부르는 외침 속에 무어맨이 내재하였고, 백남준은 피아노를 치고 김현자는 춤을 추며 그 넋을 위로하였다.

나는 1981년 10월 12일 백남준을 처음 만났다. 그는 그날 비디오와 음악과 무용의 공연장인 뉴욕의 키친 센터에서 무용가 데니즈 고든과 함께 〈인생의 야망 이루어지다〉를 공연하였다. 이 공연은 백남준이 키친 센터 창립 10주년 기념 행사에서 스테이지 디자이너이며 백남준의 설치 작업을 도와주는 앤디 매니크에게 헌정한 것이었다. 고든은 춤을 추었고, 백남준은 축음기판을 깨고, 바이올린을 부수는 행위 음악을 선보였다. 고든의 스트립과 백남준의 음악적 행위가 하나의 해프닝을 만들었고, 그것이 끝나자 공연을 즉석에서 촬영한 재생 공연이 방영되었다. 그런데 공연을 녹화한 비디오테이프는 공연 장면을 뒤로부터 보여주었다. 옷을 하나씩 벗던 고든이 이제 옷을 하나씩 입는다. 시간의 매체인 비디오와 시간 예술인 공연의 만남을 시간의 역행 속에서 이루어지게 한 것이다. 시간을 조작하여 과거 시제와 기억 체계를 혼란시키고, 그럼으로써 새로운 지각 경험을 유도한 것이었다.

모든 공연이 끝난 후, 머스 커닝햄 댄스 컴퍼니 이사장으로 있던 바버라의 소개로 백남준과 인사를 나누었고, 공연 중 백남준이 깨버린 전축판과 바이올린 파편들을 쓸어 버리기 전에 주워서 나왔다. 1983년 뉴욕을 떠나기

직전 그때 챙겨 두었던 '음악쪼가리들'을 보여 주었더니 백남준은 "사인은 공짜니까" 하면서 조각마다 유화 물감으로 정성들여 사인을 해 주었다.

그 후 나는 1992년 7월 20일 서울 올림피아 호텔로 백남준을 찾아갔다. 7월 29일부터 과천 현대미술관에서 열릴 한국 회고전을 준비하기 위하여 일찍 나왔다가 고국에서 환갑을 맞은 것이다. 환갑 선물로 나는 그동안 나의 피와 땀과 열정의 결실인 『백남준과 그의 예술』을 드렸다. 백남준이 자신의 비디오 아트 탄생 과정을 9년간의 좌선 끝에 득도하여 부처가 된 달마의 고행에 비견하였듯이, 이 책 역시 내게는 달마적 고행의 결과였다. 나는 백남준의 60회 생일인 1992년 7월 20일에 발행 날짜를 맞춘 책 앞장에 "선생님과 케이지의 만남이 선생님께 그랬던 것처럼, 선생님과 우리 부부의 만남은 우리의 '인생을 바꾸어 놓은' 지울 수 없는 사건으로 남습니다"라고 적었다.

(1992)

<u>김홍희</u> 1992년 과천 현대미술관에서 열린 회고전과 93년 선생님께서 한국에 유치했던 휘트니 비엔날레는 우리 미술계에 새로움의 충격을 주었습니다. 또한 1994년 10월 요나스 매카스와 함께 선생님께서 기획하신 뉴욕 앤솔로지 필름 아카이브에서의 '서울 뉴욕 멀티미디어 축제'는 한국 테크놀로지 작가들의 국제무대 진출을 위한 발판이 되었습니다. 95년에도 한국 미술계를 위한 특별한 계획이 있습니까?

<u>백남준</u> 한국에서는 내가 너무 과대평가되어 기대가 큰 것 같아요. 내 지위가 확고해졌다고도 볼 수 있지만 산 넘어 산이라고, 나부터 해야 할 일이 많습니다. 더구나 예술은 결과야 어떻든 개인을 위해 하는 것이지 나라를 위해 하는 것은 아니지요.

<u>김</u> 선생님께서는 1993년에 이어 1994년에도 독일 『캐피털』지가 선정한 세계 100대 미술인 가운데 5위로 자리를 굳히고 있는데, 오히려 한국에서는 선생님이 과소평가되고 있는 것 같은데요. 아니, 예술적으로는 제대로 이해받지 못하고 있는 것 같습니다.

"한국에
비빔밥 정신이 있는 한

<u>백</u> 우리 나라는 올림픽과 예술을 혼동하고 있어요. 군정 때부터 '이겨야 한다'고 밀어붙였고, 일등을 너무 좋아하는 것 같아요. 미술에서는 다름이 중요하지 누가 더 나은가의 문제가 아닙니다. 미로와 피카소는 서로 다른 것이지 누가 더 잘하는 게 아니에요. 다른 것을 맛보는 것이 예술이지 일등을 매기는 것이 예술이 아닌 겁니다. 내가 지난번 베니스 비엔날레에서 상을 탄 것도 6개 중 하나였는데 한국에서는 내가 일등인 것처럼 떠들었습니다. 미술과 나라의 명예를 결부시키는 것은 문제의 주안점이 다른 것이죠.

<u>김</u> 그러나 지금 국제화와 세계화의 추세 속에서 문제되는 것이 경쟁력이기 때문에 자연히 문화에서도 국가경쟁력을 추구하는 것이 아닙니까? 오히려 문화도 스포츠같이 국가의 체계적인 후원을 받는다면 발전이 빠를 것이라고 생각합니다.

<u>백</u> 예술은 슬그머니 후원해야지, 올림픽처럼 나가서 이기라고 하면 유치해지는 거죠. 운동에서는 메달 수가 중요하지만 그것은 4년에 한 번인 올림픽 때만의 문제입니다. 그때가 지나면 그뿐이지요. 미술은 일상적인 문제인데, 가

령 옷 디자인, 자동차 디자인, TV 디자인 등 디자인 감각은 나라의 수준이나 국민의식과 직결되지요. 디자인이 올라가야 나라도 올라가는 거죠. 우리 나라는 다른 분야에 비해 디자인이 너무 떨어져요. 책 디자인도 그렇고… 우표딱지부터 촌스럽잖아요. 미술에서는 촌스러운 것이 고집 있는 것이니까 좋을 수도 있지만 상업미술이나 응용미술은 촌스러우면 안 됩니다. 고려자기와 이조자기는 예술성은 있어도 상업 디자인으로는 좋지 않아요. 디자인을 좋게 하려면 우선 국내 상품부터 신경 써서 잘 만들어야지 수출품은 잘 만들고 국내 것은 아무래도 좋다면 안 되지요. 국내 디자인이 좋아야 수출품도 덩달아 좋아지는 거죠.

김 선생님께서는 그동안 한국의 예술 지망생들에게 자극을 주는 말씀을 많이 해주셨습니다. 예컨대 무엇이든 씹고 소화할 수 있어야 한다는 "강한 이빨론", 예술에는 하극상이 없으면 발전이 없다는 "하극상론", 현대예술은 진선미보다는 새로움이 우선해야 하다는 "新 우선설", "국수주의도 사대주의와 같은 망국병"이라는 경고 등 말입니다. 신년을 맞아 새롭게 해 주실 말씀이 있습니까?

백 요즘 멀티미디어, 멀티미디어 하는데, 일본 어느 신문에 의하면 지난해 가장 많이 거론된 단어가 바로 멀티미디어라고 합니다. 우리 나라는 멀티미디어에 자신을 가져도 됩니다. 비빔밥 정신이 바로 멀티미디어이니까요. 한국인은 복잡한 상황을 적당히 말아서 잘 지탱하는 법을 알아요. 그 복잡한 상황이 비빔밥이지요. 프랑스 비평가 장 폴 파르지에도 한국의 또는 백남준의 심벌은 비빔밥이라고 말했지만, 우리 나라에 비빔밥의 정신이 있는 한

멀티미디어 시대에 자신감을 가질 수 있다"

멀티미디어 세계에서 뒤지지 않습니다. 비빔밥은 참여예술입니다. 다른 요리와 다르게 손수 섞어 먹는 것이 특색이니까요. 비빔밥 문화는 멀티미디어 시대에 안성맞춤이지요. 전자매체의 세계가 되어서 제일 덕보는 것이 우리 나라일 것입니다. 우리 나라는 6·25 때만 해도 아무도 거들떠보지 않았어요. 1910년 한일합방 당시도 신문에 한국은 거의 찾아볼 수가 없죠. 노벨 평화상을 탄 루스벨트가 한국을 일본에 주었는데, 그의 전기에 그런 사실은 쓰여 있지도 않아요. 을사보호조약에서 우리 나라가 외교권을 뺏길 때 제일 먼저 철수한 공관이 미국이었고, 미국『타임』매거진에 이승만이 나온 적은 한 번도 없었죠. 그 정도였는데 짧은 기간에 굉장히 발전을 했습니다. 전쟁 때 우리 나라가 무시당한 것은 말도 못해요.

김 그래서 그런지 한국전쟁은 다른 전쟁에 비해 제대로 된 소설도 없고 유명한 영화도 없잖아요. 예를 들어 베트남전 주제의 명화는 속출하는데 말입니다.

백 적이라도 멋있어야 알아주지요. 같은 맥락이지만, 제2차 세계대전 영화 가운데 독일군과 싸운 영화는 많아도 일본군과 싸운 영화는 거의 없잖아요. 한국전도 마찬가지예요. 한국전은 미국인에게는 싫지만 어쩔 수 없이 싸운 전쟁이지요. 제2차 세계대전에 겨우 이겨 한숨 쉬려니까 또 이름도 모르는 나라에 가서 많이 죽어야 했던 거지요. 생명을 제일 위하는 나라에서 생명을 바쳐 가며 억지로 이겨 놓았더니 그 후는 이승만 독재다, 박정희 독재다 해서 독재정권만 섰거든요. 민주주의 때문에 싸웠는데 말입니다. 한국은 아직도 제 평가를 못 받고 있죠.

그러니까 그런 점에서 한국문화가 밖으로 나가는 것은 바람직합니다.

김 금년 베니스 비엔날레 100주년을 계기로 한국관이 설립되어 윤형근, 곽훈, 김인겸, 전수천 등 한국작가 4명이 참여하고, 또 일본 대표로 최재은이 나가게 되는데, 선생님께서 참여 작가들에게 선배로서 조언을 해 주시지요.

백 한국관이 자그마한데 4명이나 나가요? 어쨌든 베니스 비엔날레에 꼭 나가야 하는 것도, 꼭 상을 타야 하는 것도 아닙니다. 한국관이 없는 것은 수치였지만, 있다고 대수는 아니지요. 우루과이도 있고 파라과이도 있는 걸요. 이제는 열등국에서 보통나라가 된 것이지 그것으로 문화 선진국에 들어간다고 생각하면 웃음거리밖에 안 돼요. 또 거기 나가야 일류라고 생각하면 안 되지요. 한국에도 화가가 있음을 알리는 식으로 가볍게 생각해야지, 올림픽처럼 떠들면 국제적으로 창피예요. 프랑스관에도 이브 클라인을 비롯해 일류작가는 대부분 안 나왔고, 영국대표 해밀턴은 대상 후보로 지명되고도 수상식 전날 영국으로 가버렸지요. 우리 나라도 너무 난리 칠 것 없어요.

오른쪽: 고인돌 광주 비엔날레, 1995

김 미술의 해를 맞아 우리 나라 최초로 광주 비엔날레가 개최됩니다. 한국식으로 여유 없이 촉박하게 이루어지고 있는 터라 내실 없는 졸속 행사가 되지 않을까 우려도 되지만, 광주라는 지역 특성 때문에 서울에서 하는 것보다는 성공 가능성이 높다고 보는데, 선생님의 의견은 어떠십니까? 더구나 선생님께서는 광주민주항쟁과 관련한 작품을 구상하고 있다고 보도되었는데 구체적 작업 계획을 말씀해 주실 수 있습니까?

백 나는 광주를 현대사와 관계시키기보다는 고인돌, 석조건축과 같은 광주의 문화유산에 관심이 있어요. 광주 문화는 켈틱 민족의 스톤헨지 전통과 유사한데, 켈틱족은 동양적인 민족으로 음악도 5음계이고 머리도, 눈도 까맣고 체격도 작지요. 보이스의 켈틱제식도 그러한 맥락이고, 켈틱에서는 스톤헨지가 상징입니다. 광주의 석조문화가 선사시대의 스톤헨지와 관계가 있다고 생각되어 그것의 현대판을 만들 생각 중이지요. 나는 30년 동안 한국에 없었으니까 현대사에 대해 의견을 가질 권리가 없다고 생각해요. 광주에서 비엔날레를 하는 것은, 이왕 돈을 쓸 바에야 서울보다는 역사적으로 문화도시인 광주가 낫다고 봐요. 광주에서 하는 것은 돌 하나로 새 두 마리 잡는

격입니다. 또 서울 올림픽, 대전 엑스포에 이어 광주가 순서지요. 비엔날레는 사실 세계에 열 개, 스무 개 있으니까 그렇게 중요한 것은 아니지만, 안 하는 것보다는 하는 편이 낫겠지요.

김 광주 비엔날레는 특히 미술의 지방 확산과 함께 세계화라는 문제를 동시에 충족시킬 수 있는 기회로 평가받을 수 있지 않을까요.

백 사실 플럭서스는 지방분권을 하자는 것이었습니다. 예술의 성격에는 둘이 있는데, 하나는 남을 흉내내는 것, 즉 유행 사조를 따르는 것이지요. 이것이 예술의 큰 부분이고 다른 하나는 차이를, 즉 토속적인 자기를 주장하는 거지요. 플럭서스가 성공한 것은 토속적 주체성을 내세운 것이었습니다. 주체성은 김일성이 만든 것이 아니었어요. 일본이 전쟁에 지고 나서 만든 것인데, 일본 책을 갖고 근대화한 북한이 일본의 주체사상을 본뜬 것이지요. 요컨대 예술은 아이덴티티를 구하는 방법의 하나이며, 그것이 예술의 큰 기능입니다. 남의 유행에 동의하는 것과 아이덴티티는 상반된 개념이지요. 예술은 결국 모순입니다. 프랑스의 자크 랑은 지방분권에 크게 기여하였습니다. 리옹 비엔날레 등을 통해 파리 예술을 지방으로 전파하는 데 성공하였고, 그 덕인지 대통령 후보가 된다는 말도 있죠.

김 한국에 1995년부터 국립 영상예술원이 설립됩니다. 바야흐로 케이블 TV 시대가 도래하고 있어 영상원의 역

할이 크게 기대됩니다. 비디오 예술의 창시자로서 학교 운영이나 교육 방침에 대해 한마디 해 주시지요.
백 조만간 우리 나라에도 일본 등 외국 TV가 개방될 것이고, 그것을 막을 재간이 없을 겁니다. 막으면 국민이 낙후되고 나라 생산성이 떨어지지요. 예를 들면 우리 나라는 CNN과 MTV를 막고 있는데, 막으면 케이블 산업은 보호되겠지만 국민은 바보가 된다는 거예요. 미국이나 유럽은 CNN과 MTV로 살아가는데, 그에 따라 영상산업이 무지하게 발달하는 거지요. 케이블을 막으면 손해보는 것은 국민뿐입니다. 프랑스와 같이 우리 나라도 결국은 외국 방송 50%, 우리 것 50%로 낙착될 텐데, 5할이 외국 것이라는 것은 큰 위험이지요. 유일한 길은 영화를 싸고 좋게 만드는 것입니다. 영화 발전은 인구에 비례하는데, 우리는 일본에 비해 인구가 적습니다. 일본은 우리 인구의 3배이니까 영화뿐 아니라 잡지, 신문 등 출판에서도 우세합니다. 미국은 인구도 많고 영어를 사용하는 나라가 많으니까 점점 잘될 수밖에 없지요. 그렇다고 우리가 하소연만 할 것이 아니라 불리하지만 싸워야지요. 다행히 우리 나라는 일본보다 케이블의 침투력이 높을 것으로 봅니다. 기존 방송사의 압력이 적은 셈이지요. 그런데 홍콩이나 싱가포르에는 뒤처집니다. 그곳에서는 지금 MTV의 중국화가 이루어지고 있어요. 중국이 일본이나 한국보다 스타 채널, MTV가 많은데, 그것이 국민들의 사고를 교육시키는 것은 상당하지요. 미국 사람과 동일한 프로그램을 보는 것, 즉 동시대의 TV를 보는 것이 디자인의 기본 능력을 만들어 줍니다. 대원군 프로그램을 보면서 세계적인 디자인을 기대할 수는 없는 것이지요. 한국에 MTV가 들어오면 마약과 프리섹스를 퍼뜨린다고 당국이 우려하고 있고, 또 우리 나라는 아직 공업국가라 국민들이 열심히 일해야 하므로 MTV를 들여오면

안 되겠지만, 그렇다고 전혀 안 들여오면 항상 후진국으로 남는 거죠. 어디까지 풀어 주고 어디까지 막아야 하는지 균형을 맞추는 일이 중요해요. 그것이 문화행정가의 일이지요.

김 최근 크리스티, 소더비 경매를 보면 피카소 판화 한 장이 100만 달러를 넘어가는 등 세계 미술시장이 다시 살아나고 있는 듯합니다. 앞으로 국제 미술시장 전망을 어떻게 보시는지요.

백 미술시장이 소생하지 않을 수는 없을 것입니다. 이 세상에 돈이 무지무지하게 많으니까요. 마약에서도 어마어마한 돈이 나오고, 주가가 올라가도 돈을 벌고 떨어져도 돈을 벌고, 돈이 점점 많아집니다. 한국만 해도 투자할 데를 구하는 돈이 무척 많아요. 자본가는 돈을 나누어 놓는 것이 투자 방법인데, 3할은 증권에, 3할은 부동산에, 3할은 장사에 쓰지요. 『월스트리트 저널』도 돈을 숨기기 제일 좋은 것이 미술이라고 밝히고 있지만 그림만큼 유산상속에 좋은 것이 없지요. 저금이나 사업이나 다 상속세로 나가지만, 피카소만 갖고 가만히 있으면 아무도 몰라요. 수요가 클수록 돈은 올라가기

마련인데, 부자가 다른 데 돈을 숨길 데가 없는 한 미술은 올라가기 마련이죠. 골동은 재미도 없고 오를 대로 다 올라 있고, 남은 것은 현대미술뿐입니다. 자본주의 생리에서 상속이 있는 한 미술값이 오르게 되어 있습니다. 우리 나라도 미술시장에 문제 없다고 봐요. 특히 한국은 일본보다 그림을 걸어 놓을 공간이 넓은 셈이지요. 장소와 시간이 없으면 미술품을 사 놓을 수 없어요. 독일인들은 그림 사기를 그렇게 좋아하는데 그 까닭은 전쟁을 겪고 나니 돈은 전부 제로가 되고 그림만 남더라는 것입니다. 그들은 그림을 무지무지하게 사들이지요. 또 하나는 다이아몬드인데, 그 생산량이 너무 많아 10%만 판매하고 90%는 창고에 넣어두고 있어요. 카르텔을 형성해서 보호하니까 값이 유지되지요. 다이아몬드나 그림이나 모두 필수품이 아니면서도 고액에 팔리는 공통점이 있어요. 그리고 내 최초의 컬렉터도 앤트워프에 있는 다이아몬드 딜러였지요. 특권계급이 아니더라도 우리가 필수품을 전부 갖고 있을 때 잉여 머리, 잉여 건강, 잉여 돈, 잉여 나이를 어떻게 쓰느냐가 대두됩니다. 보통 40세면 돈도 있고 에너지도 있어요. 그때 남은 돈을 어떻게 쓰느냐 하는 것이 신귀족층의 문제입니다. 여기서 중요한 것은, 돈을 쓰되 낭

비가 아닌 것으로서 미술이 가장 적당하다는 거예요. 돈을 쓰면서 돈을 벌면 더 좋은 거지요. 음악은 들을 때는 좋지만 듣고 나면 그뿐인데, 미술은 그렇지가 않아요. 미술은 엑스터시가 있으면서도 물건으로 남아 있고 다시 팔 수 있어요. 재미도 보고 돈도 버는 것이 미술의 속성이지요. 또한 그림을 살 때는 선택하는 묘미도 있어요. 키퍼를 사느냐 존스를 사느냐, 이우환을 사느냐 박서보를 사느냐 하는 자신의 갬블링이 있다는 거예요. 미술은 정말 잘된 상품이지요. 폴 게티는 얼마나 구두쇠인지 마피아가 손자를 유괴해서 500만 달러를 청구했을 때 그 돈이 그에게는 내 돈 5달러어치밖에 안 되는데도 그 돈을 주지 않았다고 해요. 마피아가 돈을 안 주면 귀를 자른다고 협박했는데도 돈을 안 내주어 결국 그들이 귀를 잘라서 보냈어요. 그 손자는 살아서 돌아왔지만 식물인간이 되었지요. 손자를 병신으로 만들면서 모은 돈인데 그가 죽고 남긴 것은 돈이 아니라 그가 지은 미술관이에요. 그런데 예술가는 폴 게티 같은 컬렉터보다 더 위대합니다. 컬렉터는 예술가의 산물을 살 뿐이고, 그들이 살 것을 창조하는 사람들은 바로 예술가들입니다.

김 선생님께서는 실험영화와 전위미술의 명소였던 뉴욕의 앤솔로지 필름 아카이브를 앞으로 한국영화와 미술을 소개하는 발판으로 사용하실 계획을 가진 것으로 알고 있는데, 구체적인 방안은 어떤 것입니까?
백 앤솔로지 필름 아카이브는 아직 그 권위가 남아 있어 한국영화 상설관으로 유용하리라 봅니다. 아카이브를 임대하여 매주 일요일 3시부터 10시까지 한국영화의 날로 정하여 코리안-아메리칸의 모임 장소로 만들고, 하루

백남준 vs. 김홍희

에 3가지 영화를 상영하면 타산도 맞고 한국영화도 선전이 될 것입니다. 문제는 좋은 영화를 만드는 것이지요. 아카이브 극장은 하루에 100명은 관람하니까 보배이지요. 그들 모두 뉴욕의 인텔리들이지요. 1층 로비에 조명을 설치해서 갤러리로 꾸미며, 기존의 갤러리가 있는 지하공간과 함께 활용하면 전시 장소로서 활용 가치가 있을 겁니다. 잘하면 수지도 맞고 한국문화를 전파할 수 있는 좋은 기회이지요.

김 한국 미술계는 미술의 해로 들떠 있는데, 특별히 하고 싶은 말씀이 있으신지요.
백 우리나라 미술은 시장도 있고 재주도 있어 장래가 있습니다. 그러나 정보가 너무 약합니다. 앞에서도 디자인 이야기를 했지만, 디자인에서 문제되는 것은 정보입니다. 디자인이 좋으냐 나쁘냐 또는 세련되었느냐도 문제이지만 시대감각에 맞느냐가 더욱 중요합니다. 즉 패션 감각이 있어야 하는 것이지요. 디자인의 우수성은 정보력에 달려 있습니다. 디자인은 에스테틱+패션이고, 패션은 곧 정보이지요. 정보력 없이 에스테틱만 갖고는 경쟁이 안 됩니다. 우리는 일본보다 정보력에서 많이 처져 있지요. 그러니 잡지, 신문도 비교가 안 됩니다. 미술의 해에 무엇보다 정보력을 넓히는 방안을 강구하는 것이 중요하다고 생각합니다. 정보는 내버려 두고 미술만 밀어서는 아무 소용이 없다는 것이 내 주장입니다.

(1995)

장안의 문화인들은 백남준 열병을 앓고 있다. 정말 천재라고 찬사를 아끼지 않는 사람들이나, 그게 무슨 예술이냐며 비디오 아트를 부인하는 사람들이나, 백남준 신드롬으로부터 벗어나지 못하고 있음은 매한가지이다. 백남준을 백남준이게 한 근거는 무엇일까? 백남준은 대중매체인 TV를 창조 매체로 활용하여 비디오 아트라는 새로운 예술을 성립함으로써 예술의 영역을 넓히고 미술사에 공헌하였다. 그의 명성은 그러나 단지 비디오 아트의 창시자로만 그치지 않는다. 비디오 아트의 역사가 30년이 흐른 지금도 그는 여전히 새로운 작품을 제작하며 선두를 달리는 비디오 아티스트인 것이다. 파리의 8대학은 '백남준 비디오론'이라는 과목을 개설하였고, 독일의 잡지 『캐피털』에서 선정하는 전 세계 투자 대상 작가에 백남준은 매년 수위를 차지하고 있다.

백남준은 누구보다 새로움을 추구하는 예술가이다. 건반과 건반 사이에 존재하는, 존재하지 않는 음을 찾다 보니 쇤베르크에 이르렀고, 전통악기로부터 벗어나려고 고투하다 보니 슈톡하우젠의 전자 음악 스튜디오에 다달았다. 듣는 음악보다는 보고 듣는 음악을 만들기 위하여 행위음악을 창안하였고, 전자음악을 전자 비전으로 확장하려던 포부가 비디오 아트라는 결실을 가져왔다. 그뿐만 아니라 끊임없이 새로운 것을 찾는 그의 창조 욕구가 비디오 아트의 역사를 만들고 있다. 텔레비전 수상기의 내부 회로를 변경시켜 뜻밖의 이미지를 얻어내도록 고안된 '장치된 TV'가 비디오 아트의 출발이었듯이, 새로운 시각적 효과를 창출하기 위한 노력과 그에 따른 기술의 개발이 비디오 아트의 발전과 변화를 촉구하는 것이다. 촬영된 이미지를 변형시키려는 예술적 의도가 비디

백남준은 왜 유명한가?

오 신시사이저의 개발을 초래하고, 이와 함께 새로운 비디오 영상이 무수히 창조되고 있다. 또한 수상기가 영상의 용기(그릇)만이 아니라 움직이는 영상을 갖는 새로운 조각이 될 수 있다는 착상에서 비디오 조각이 탄생하였으며, 그것으로부터 다양한 미학과 기술에 의거한 각양각색의 비디오 설치 작업이 잇달아 구축되고 있다. 과천 현대미술관의 명물 〈다다익선〉은 결국 새로움의 추구가 산출한 비디오의 바벨탑이다.

새로움을 추구하는 백남준의 예술은 그 새로움의 충격으로 관객을 일깨운다. 장치된 TV 화면에 보이는 일그러진 유명인사의 모습이나 스크린을 수직으로 가로지르는 주사선은 그 이미지의 낯섦이 관객의 반응을 불러일으킨다. 분열, 반복, 그리고 중복되면서 빠르게 변하는 백남준 특유의 비디오 영상은 그 현란한 시청각적 효과가 지각 주체의 뇌세포를 자극한다. 또한 그러한 영상을 포함하는 비디오 조각, 혹은 설치 작업이 야기하는 사이키델릭한 환경은 새로운 동시감각적 지각 경험을 유발한다. 다시 말해 본다기보다는 온몸으로 느끼게 하는 그의 작품은 지각 주체를 활성화시키는 또 하나의 주체가 되어 관객과 상호주관적 교류를 이루는 것이다. 이러한 의미에서 비디오 아트의 생태학적 참여, 혹은 맥루한식으로 말하자면 매체를 통한 '신체의 확장'을 거론할 수 있는 것이다.

새로움의 추구란 먼저 보고, 먼저 깨닫고, 먼저 행하는 아방가르드 정신과 일맥상통한다. 백남준을 무당에 비견

하는 것은 단지 그가 무속 공연과도 같은 해프닝을 벌이기 때문만은 아니다. 그는 무당의 선견을 갖고 있는 아방가르드 예술가이다. 전자산업의 장래를 내다보고 TV의 예술적 가능성을 점치고, 브라운관이 곧 캔버스를 대신할 것이라고 비디오 아트의 전망을 예고하였다. 바로 그러한 혜안과 통찰력이 장식적인 예술품보다는 현장예술인 해프닝을 택하게 하고, TV의 일방성을 극복하는 '대용 TV'로서 비디오 아트를 창안한 것이다.

새로움을 추구하고 그것을 창조하는 예술적 선각자 백남준은 철저한 자유인인 동시에, 자유를 포기하지 않는 용기 있는 사람이다. 그는 자신의 예술철학 혹은 이념을 구현하기 위하여 방법을 가리지 않고, 남의 시선을 꺼리지 않는다. 그의 예술에 특성을 부여하는 테러리즘과 에로티시즘은 관객을 자극하는 충격요법적 방안으로서, 그는 그것을 위하여 스스럼없이 부수고, 부끄럼 없이 벗는다. 이러한 극단적 예술 행위가 바로 파괴과 충격으로의 백남준 신화를 만드는 것이다. 해프닝이 그를 신화적 인물로 만들었다면, 자기 노출과 자기 확대의 매체인 텔레비전과 비디오는 이제 그를 전자 시대의 스

타로 부각시킨다. 팝송의 우상 비틀스, 팝아트 스타 앤디 워홀에 이어, 비디오 팝스타 백남준이 등장하는 것이다. 누구나 유명해질 수 있다고 선언한 앤디 워홀과 같이, 그는 이미지화한 자신의 이미지를 예술적으로 재활용함으로써 스스로를 예술적 우상으로 만든다. 그는 위대한 예술가인 동시에 위대한 나르시시스트인 것이다.

파리 8대학의 백남준론 담당 교수인 파르지에는 백남준 한국 회고전의 부대 행사로 개최된 국제 심포지엄에서 백남준을 20세기의 로댕으로 치하하고 있다. 그리고 이 20세기의 로댕에 의해 뒤상의 우리 속에 갇힌 예술이 탈출구를 얻었다고 주장한다. 파르지에의 이러한 논지는 백남준의 상상력과 창조력이야말로 모더니즘의 한계에 봉착한 현대미술의 난국을 해결할 하나의 실마리를 제공한다는 의미가 아니겠는가?

(1997)

1. 한국에서 태어난 백남준은 한국을 떠나면서 세계적인 남준팩이 되었다. 그는 뒤샹-케이지-보이스-플럭서스의 계보에 속하는 아방가르드 작가이다. 아방가르드의 특성 가운데 하나가 시각의 결단력 있는 재조정을 표방하는 것이라고 규정할 때, 서구적 가치관과 전통미학에 대한 도전으로 극단적 변화를 유도한 백남준의 정신에 공감하게 된다. 더구나 예술의 사회적 역할, 타자와 주변 문화의 목소리에 주목하면서 서구에 대응하는 아시아 효과를 증폭시킨 백남준의 예술은 탈중심주의에 입각한 현대적 정치예술의 목적을 공유한다.

정체성에 대한 인식과 함께 백남준은 글로벌 세계에 대한 비전으로 동서의 결합을 시도하였다. "1세계와 3세계의 대화는 아직 존재하지 않고 있다"고 전제한 그는 동서의 공동 존재와 협력을 개발하는 모델을 창안하였다. 예컨대 실시간 폐쇄회로 작업인 〈TV 부처〉 시리즈는 과거와 현재, 동과 서를 연결하면서 세계 권력과 그 안에 구조적 상황을 패러디하는 작업이다.

한국의 백남준과 세계 속의 남준팩,

2. 초기 행위음악에서 플럭서스 해프닝을 거쳐 비디오 아트에 이르는 백남준의 예술세계는 동서양을 아우르는 사상적 통찰과 상상적 미학 실험의 산물이다. 소통과 참여라는 그의 진취적 예술 이념 역시 자신의 의식 속에 내재하는 동양 정신과 깊게 맞닿아 있다. 그 가운데 샤머니즘은, 백남준 자신이 밝혔듯이, 작가의 의식과 무의식에 깊은 영향을 끼쳤다. 그는 샤머니즘적 사유 방식을 통해 대중소통, 관객참여, 나아가 전 지구적 문화교류를 추구하는 상호성의 예술을 개념화하였다. 이러한 견지에서 무속과 해프닝, 샤머니즘적 '마술'과 비디오 '미술'은 샤머니즘과 백남준 예술의 유추를 상정할 수 있다. 그리하여 첨단의 테크노 문화와 고전 동양사상 사이의 동질성과 차이를 인식하고 백남준 작업에 나타나는 아시아성 또는 한국성을 이해할 수 있는 것이다. 샤머니즘과 비디오 아트는 영험적인 세계와 물질적 자연세계, 가상과 현실을 넘나드는 매체적 기능을 통해 인간의 감각을 확장하고 인간과 자연 대상의 소통을 증진시킨다. 그래서 텔레비전과 비디오 작업으로 새로운 영상미학을 제시한 백남준의 매체 실험은 샤먼적 행위의 재현이며, 샤머니즘과 문화의 차이를 넘어 교감을 추구하는 것이다.

3. 무속 신앙을 물려받고 무당의 제식에 익숙한 백남준은 자신이 택한 예술 장르, 해프닝과 비디오 아트를 통하여 무엇을 추구하였으며 무속과 어떻게 연결시켰을까. 해프닝은 전통예술 개념을 부정하는 인터미디어와 비고정성 개념으로 참여이상을 실현한다. 미술과 연극의 인터미디어이자, 시간과 공간의 비고정적 환경인 해프닝 환경에서 관객은 수동적 감상자에서 능동적 주체로 전환된다. 비디오 역시 해프닝으로부터 이 두 개념을 전수받고 있지만 매체의 특성상 다른 양상으로 펼쳐진다. 비디오 이미지 또한 전자적 운동으로 전개되는 이미지의 흐름이 비고정적 이중 장면을 창출하고, 보는 이의 지각적 반응을 일으킨다. 말하자면 피드백 메커니즘으로 생물학적 차원의 관객참여가 이루어지고 이는 비디오를 대중문화, 대중매체와의 관계 속에서 파악할 때 더욱 두드러진다.

관객참여 예술로서의 해프닝과 비디오 아트는 미학과 이념적인 면에서 사회적 퍼포먼스인 굿판과 많은 유사점을 보인다. 백남준의 해프닝과 비디오 작업, 또는 비디오 퍼포먼스에는 무속적 제식성과 연극성이 더욱 강조될 뿐 아니라 보이스 추모굿에서와 같이 굿과 퍼포먼스의 결합이 시도되기도 하였

백남준 예술 속의 샤머니즘

다. 해프닝과 굿판의 유사성을 비교해 보면 백남준 예술이 얼마나 샤머니즘 전통과 결부되어 있는지를 알 수 있다. 먼저 해프닝은 집단참여의 예술이다. 그리고 굿은 민중적 기복이나 집단정화를 위한 사회적 퍼포먼스로서 소통과 참여의 맥락을 같이한다. 예컨대 해프닝의 능동적 관객처럼, 굿판의 구경꾼은 제관으로 뽑혀 신내림과 접신의 엑스터시를 경험하며 행사의 일원이 된다. 또한 무복, 무악, 무화, 무가, 무극, 무담, 무언 등의 총체적 문화집합으로 이루어지는 굿은 음악, 미술, 연극 등 다장르 사이에 존재하는 인터미디어로서 해프닝 형식과 유사하다. 그리고 굿판의 현장성과 장소성은 시공적으로 비결정적인 해프닝의 현장미학에 비견될 수 있다.

해프닝과 굿의 양식적 유추를 통해 비디오 아트와 샤머니즘의 매체적 환유 관계를 설명할 수도 있다. 특히 정보통신기술이나 가상현실의 발전이 미디어를 영매 현상으로 파생시키는 현 테크노 문화에서 비디오와 샤머니즘은 매체와 영매의 동일한 어원을 환기시키듯 서로의 경계를 허물어뜨린다. 이런 맥락에서 백남준은 "매체는 중세 신학적 개념으로 신과의 교접을 의미한다. 굿의 기원, 무당의 액소시즘은 얼, 몽골 말로 영혼을 의미한다. 얼은 미디어

와 유사어이며 미디어는 굿을 의미한다"라고 말했다.

굿과 해프닝, 샤머니즘과 비디오 아트는 소위 주객체의 '인터액티비티' 개념으로 상호 연결되는데, 장르적으로 보면 해프닝, 비디오 아트, 무속굿은 모두가 시간성에 기초한 시간 장르라는 점에서 미학적 공통점을 갖는다. 그러나 해프닝, 비디오 아트, 굿은 시간 속에 진행된다는 일반적 의미의 시간 장르가 아니라, 시간의 흐름을 잡아 두거나 역류시키는 특수한 시간 장르라는 점에서 의미심장하다. 그것은 마치 꿈의 시간처럼 비연속적이고 비논리적이며, 우리를 공리적인 좌표로부터 멀어지게 하는 비합리적 시간성을 관객에게 자각시킨다는 점에서 인식론적 의미를 갖는다. 백남준은 '지금 여기'라는 현재성과 함께 동시성·통시성을 담보하는 해프닝과 비디오의 시간성에 주목하면서 현재 '생'으로 진행되는 퍼포먼스나 비디오 생방송 예술의 의미를 강조하였다.

"생 예술은 인간의 불가항력적 요소들을 그대로 반영하며, 예측할 수 없는 인생같이 우연과 사고를 동반하기 때문에 살아 있는 듯 생생하다. 탄생, 죽음 같은 중요한 일은 일생 단 한 번 일어나듯, 생 예술의 의미는 그것이 똑같이 되풀이될 수 없다는 일회성에 있다."

샤머니즘과 미디어 아트는 정신과 육체, 초자연과 자연, 가상과 현실을 연결하는 기능으로 인간의 감각을 확장시키고 인간과 자연의 소통을 증진시켰다. 이러 점에서 새로운 이미지를 생산하는 백남준의 비디오 실험과 집단 무의식을 재창조하는 무속 활동을 견주어 볼 수 있다. 비디오는 시간을 연속화시키거나 지연시키는 조작의 메커니즘을 갖는다. 카메라가 피사체를 촬영해서 화면에 중계하는 폐쇄회로 설치에서는 시간이 연속화될 뿐 아니

라 시차 반영으로 무한정 연기된다. 그가 "비디오에 한번 찍히면 죽을 수가 없다"고 말했듯이, 비디오에 찍힌 이미지는 영원한 현재 속에 존재하며, 관객은 '랜덤 액세스'를 통해 과거와 현재의 시제를 동시에 넘나든다. 과거와 현재의 이중시제는 전자의 흐름으로 생성되는 비디오 이미지 자체의 특성이기도 하다. 현재가 화면을 지나가는 순간, 그 현재의 장면은 보는 이의 기억으로 사라지고, 기억 속의 과거는 현재로 되돌아오듯, 비디오는 시청자의 기억에 의존하는 지각적 매체이자 이중시제의 매체인 것이다.

지각 주체로서 관객은 비디오가 제시하는 통시성과 동시성, 현재와 과거를 동시에 인식하면서, 시간에 대한 새로운 인식, 즉 순간과 영원, 시작과 끝은 동일하다는 동양적 신비 사상을 접하게 된다. 이 지점에서 비디오와 굿과의 시간적 연계가 발생하는 것이다. 고인을 위한, 고인과 만나는 영매예술로서의 굿의 시간 역시 바로 영원과 순간, 죽음과 삶을 관통하는 이중시제인 바, 굿은 인류의 원형이자 집단 무의식의 표출인 신화를 기억술로 환기시키는 기억의 장르가 된다. 기억의 장르이자 시간 장르인 굿, 해프닝, 비디오의 영역을 자유로이 넘나들며 시간을 유희하는 '시간의 마술사' 백남준은 시간예술에 대하여 이렇게 피력하였다.

"우리나라에서 국제적으로 팔아먹을 수 있는 예술은 음악, 무용, 무당 등 시간 예술뿐이다. 이것을 캐는 것이 인류에 공헌하는 것이다. 우리 민족은 오랫동안 유목민이었으며, 유목민은 레오나르도 다 빈치의 그림을 주어도 가지고 다닐 수가 없다. 무게가 없는 예술만이 전승되고 발전할 수 있었다."

4. 백남준의 예술과 샤머니즘은 중층적 차원에서 공유 영역을 형성하며 유추적 독해를 가능케 한다. 그러나 비디오 아트와 샤머니즘의 유사성으로 백남준의 예술을 현대판 샤머니즘 또는 '네오샤머니즘'으로 일반화·유형화해서는 안 될 것이다. 예를 들어 동북 아시아 샤머니즘과 한국의 '무속'(Korean shamanism, Musok), 굿과 백남준의 무속적 예술의 차이를 무시하는 거친 대비는 피해야 한다는 뜻이다. 물론 한국의 무속은 동북아 샤머니즘의 한 갈래이지만 한국적 문화 토양 속에서 특수한 민족성으로 재해석된 고도의 형식으로 나타나기 때문이다. 공동체적 성격이 강한 동북아 샤머니즘과 다르게 한반도의 무속은 집단성이 약하고 가족, 개인적 성격이 강조되어 있으며, 서사성·제물차림·가무가 세련되고 의례가 다양하다. 또한 동물, 곤충보다는 자신의 몸을 영매로 접신하는 인격신의 표현이라는 점에서 여타의 샤머니즘과 구별된다. 무당굿을 보며 자란 백남준의 작업에 내면화된 샤머니즘은 일반적·추상적 개념의 샤머니즘이 아니라 한국적 색채와 가락으로 각인된 한국의 무속이라는 것이다.

백남준의 샤머니즘을 아시아적 샤머니즘, 현대판 샤머니즘으로 일반화하는 논리는 자칫하면 개인적·민족적 차이를 무시하는 멀티컬추럴리즘이나 스테레오 타입을 상정하는 오리엔탈리즘의 오류로 빠질 수 있다. 백남준은 샤머니즘과 비디오 아트의 동질성과 차이를 구별하는 미학적 통찰로 글로벌리즘과 로컬리즘을 통합시켜 자신의 양식으로 체계화시키는 데 성공하였다. 이러한 점에서 샤머니즘적 영감과 상상력으로 점화된 그의 예술에서 아시아성 또는 한국성을 거론할 수 있다.

지금은 아무도 사용하지 않는 50, 60년대 고어들을 구사하고 '끈끈한 정'을 가진 백남준, 섬뜩할 정도로 토착적인 그의 행동거지에서 우리는 첨단 아방가르드 작가에 대한 경계를 풀고 안도하게 된다. 샤머니즘 요소와 함께 그의 작품에 소도구처럼 자주 등장하는 담뱃대, 요강, 장독 등 옛 시대의 민속품은 고국에 대한 이주자의 향수를 느끼게 하지만, 백남준은 그것을 비디오와 같은 현대 영상매체로 현재화함으로써 스스로를 탈식민주의 예술의 스테레오 타입으로부터 벗어나게 한다. 이러한 점에서 한국의 백남준이자 세계 속의 남준팩으로 자리매김하는 당위를 발견하는 것이다.

(2005)

위 : 현대화랑 마당에서 개최한 퍼포먼스에서 공연중인 백남준, 1990. 7

왼쪽 : 보이스의 한자 이름과 1985년 일본에서의 보이스+백남준 듀엣 당시 공연 사진이 들어있는 4폭 병풍. 보이스의 추모 행사에서 매우 중요한 오브제가 된다. (A Pas de Loup)

20세기의 최고 예술가 백남준, 그의 예술의 포스트모던적 복합성

1984년 〈굿모닝 미스터 오웰〉로 한국에 공식 상륙한 이래 백남준의 이름 석자는 우리의 머리에 깊이 새겨져 있다. 한국이 낳은 20세기의 대가, 비디오 예술의 대부로서 그는 서구 미술사에 당당하게 자리하고 있다. 그의 존재는 미술인들뿐 아니라 한국인 모두에게 자부심을 안겨 주었다. 그렇지만 그에 대한 평가는 양면적이다. 그를 열광적으로 숭배하거나 냉소적으로 외면해 버린다. 전자는 그의 예술보다는 천재성이나 업적을 무조건 찬양하는 경우이며, 후자는 그의 공과를 인정하더라도 정서적으로 그를 받아들이지 못하는 것이다. 양자 모두 왜곡된 평가이기는 마찬가지이다. 이러한 왜곡된 평가와 그의 예술에 대한 편견은 복합성에 대한 이해 부족에서 비롯된다.

백남준의 작품 세계는 포스트모더니즘의 특징인 복합성에 뿌리를 두고 있다. 그가 선택한 해프닝, 그가 창안한 비디오 예술 모두가 대표적인 복합예술 장르이다. 해프닝은 인터미디어의 예술, 즉 장르의 경계를 초월한 복합예술이자 삶과 예술의 구분마저 해소하려고 한다. 비디오 예술 역시 장르적 인터미디어일 뿐 아니라 예술과 대중매체, 예술과 기술을 통합하는 포스트모던적 복합예술이다. 백남준 작품 세계의 복합성은 한 가지 매체나 장르에 정착하

지 않는 그의 방랑적 습성에 의해 더욱 고조되었다. 그는 행위음악에서 해프 닝으로, 해프닝에서 비디오로 이동하며, 비디오·조각·설치·퍼포먼스·위성 중계 등 비디오로 가능한 모든 예술을 섭렵하였다. 60년대 초 수상기를 오 브제로 활용하는 비디오 조각으로 비디오 예술의 문을 연 이래 70년대는 테 이프 제작과 비디오 퍼포먼스의 주역으로 활동하였고, 80년대에는 위성중계 방송 예술로 비디오의 영역을 확장시켰다.

내용과 형식에서 모두 복합성을 표출하는 백남준의 작품 세계는 끊임없이 새로움을 추구하는 혁신성과 실험정신의 산물이기도 하다. 그는 건반과 건 반 사이에 존재하지 않는 음을 찾다 보니 쇤베르크에 이르렀고, 전통 악기 로부터의 탈출을 위해 스톡하우젠의 전자음악 스튜디오를 찾았다. 듣는 음 악을 보는 음악으로 확장시키기 위하여 행위음악을 고안하였고, 인터미디어 감수성으로 행위음악을 해프닝에 접목시켰다. 전자음을 전자 비전으로 전환 시키려는 노력이 비디오 미술을 창안하게 만들었다. 또한 "콜라주 기술이 오 일 페인팅을 대치했듯이, 브라운관이 캔버스를 대신할 것"이라고 단언하였다. 매체와 테크놀로지에 대한 집요한 탐구로 그는 비디오뿐 아니라 레이저 광

선으로도 실험하였다. 근자에는 홈페이지를 개설하거나 기존의 아날로그 비 디오를 디지털로 전환시키면서 디지털 비디오의 새 장을 열었다. 백남준의 미술사적 평가는 단지 비디오 아트의 창시자로서뿐 아니라, 기술의 발전과 시대적 변화를 비디오에 용해시킴으로써 예술적 영역과 미학적 진폭을 확장 시키는, 다시 말해 매체에 대한 진화론적 발상과 미래지향적 태도에 기반한 다고 볼 수 있다. 그는 언젠가 "나는 미국에서 2.5류의 작가"라고 말한 적이 있다. 잭슨 폴록이나 앤디 워홀 급이 1류이고, 브루스 노만 급이 2류, 에드워 드 키엔홀츠 급이 3류인데, 자신은 노만과 키엔홀츠의 중간쯤으로 대접받는 다는 것이다. 자신을 3위가 아니라 2.5위로 놓고 있는 점에서 경계와 사이에 기거하는 그 특유의 감수성을 발견할 수 있다. 어쨌거나 그는 한국에서는 분명히 1류이고 최근에는 미술평론가들에 의해 한국이 낳은 20세기 최고의 예술가로 추대되었다. 한국 태생이면서 미국 시민인 그의 이중적 입장, 최고 인 동시에 2.5류인 이중적 위치가 그로 하여금 이중의 미학 또는 포스트모 던적 복합성의 예술을 창조하도록 종용하였는지 모르겠다.

(2005)

2006년 2월 3일 오후 3시, 백남준의 영결식이 거행된 뉴욕의 프랭크 캠벨 장례식장, 재클린 케네디의 장례식도 치른 유서 깊은 캠벨 장례식장에 수백 명의 문상객이 쇄도하였다. 고인의 마지막 길을 애도하기 위해 세계 각지에서 모여든 이들은 장엄하면서도 축제적인 분위기에서 슬픔과 기쁨이 묘하게 엇갈리는 양단의 감정을 체험하였다. 그것은 세상을 떠났지만 우리 마음속에 살아 있는, 아니 영원히 되살아나는 망자에 대한 존재론적 상실감이자 인식론적 희열에 다름 아니었다.

장례식 당일 문상객들에게 전날 '비우잉' 행사에서처럼 시신 목례의 기회가 주어졌다. 고인은 꽃으로 뒤덮인 개방된 관 속에 잠자듯 고요히 누워 있다. 이발과 면도를 하고 곱게 화장한 얼굴에 푸른 꽃무늬 가운을 입은 채 합장하고 있는 저 세상의 백남준은 생전과 다른 단정하고 깔끔한 모습으로 우리를 맞아 주었다. 도무지 그답지 않다. 헐렁한 바지, 멜빵, 소매 단을 둘둘 말아 올린 커다란 흰 셔츠, 덧신 같은 헝겊신발 등 자신을 브랜드화하기에 충분했던 기이한 차림새가 아니다. 단지 목에 두른 스카프, 평소에 즐겨 했던 피아노 건반 패턴이 그려진 실크 스카프만이 그가 백남준임을 말해 준다. 백

백남준, 망자가 되어 다시 돌아오다

남준은 과연 세계적인 인물이자 미술계의 거목이었다. 문상객들 가운데 아방가르드 무용가 머스 커닝햄, 유명 미디어 비평가 러셀 코너, 〈성의 정치학〉의 저자 케이트 밀레트, 전 휘트니 미술관 관장 데이비드 로스, 뉴욕 MOMA 큐레이터 바버라 런던, 요나스 메카스를 비롯한 플럭서스 동료들, 그리고 한국인으로는 한용진, 김수자, 강익중 등 다수의 재미 작가들과 서울에서 날아간 문화계 인사들이 눈에 띄었다. 요코 오노를 비롯해, 독일 브레멘 미술관장 볼프 헤르조겐라스, 스미소니언 미술관 관장 베티 브라운, 비디오 작가 게리 힐, 대지미술가 크리스토, 구겐하임 미술관 큐레이터 존 한하트 등 고인과 친분이 두터운 미술계 주요 인물들이 연사로 참석하였다. 한국 측 연사로는 백남준 미술관 건립추진 주체인 경기문화재단 송태호 대표이사가 초대되었다.

장례식의 주요 대목은 초대 연사들의 스피치로 이루어졌다. "우리가 현명하게 살도록 일깨워 준 그의 존재에 감사한다"는 요코 오노의 간결하면서도 농축된 스피치, '백남준이 오래 사는 집'(백남준미술관)의 의미를 역설하면서 한국인의 상실감을 대변한 송태호 대표이사의 조문 낭독에 이어, 마지막

순서로 고인의 조카이자 법정 대리인인 켄 하쿠다의 답사가 이어졌다. 백씨 가문의 기지를 이어받은 듯, 그는 재치 있는 말솜씨로 1998년 바지가 홀랑 벗겨진 백남준의 백악관 해프닝을 다시 환기시켜 장내를 눈물 대신 웃음 바다로 만들었다.

장례식의 클라이맥스는 비밀리에 준비된 깜짝쇼 해프닝이었다. 백남준의 1958년 작품 〈피아노 습작〉을 인용하여, 조객(관객)들에게 가위를 나눠주고 옆 사람의 넥타이를 자르게 한 후 그 타이 자락으로 시신을 덮게 하였다. 그 야말로 관객참여 작품이었다. 문득 그가 죽은 사람이 아니라 잠자는 역할을 하는 퍼포머 같아 보였다. 모든 것이 연극, 아니 "예술은 사기"라는 말로 사랑 받았던 그의 장례식답게 일종의 사기극 같았다. 그는 생전에 전시장 한가운데 놓인 〈TV 침대〉에서 몇 시간씩 잠을 잤고, 공연하다 잠이 들어버린 〈24시간〉이라는 작품으로도 악명 높았다. 죽어서도 "참여TV"라는 비디오 이상을 실현하게 된 비디오 아티스트 백남준, 이제 그가 망자가 되어 우리에게 돌아온 것이다. 전 세계적으로 일고 있는 애도의 물결, 그 가운데 한국인의 뜨거운 애도 속에서 그의 존재가 부활하고 있다.

"죽어서 한국에 묻히고 싶다", "몸은 여기 있어도 마음은 늘 한국에 있다"고 투병 기간 내내 입버릇처럼 되뇌던 백남준. 2000년 1월 1일 〈호랑이는 살아 있다〉라는 밀레니엄 위성 작품을 통해 병마와 싸우는 자신을 한국의 호랑이에 비유하며 재기를 염원하였다.

그의 죽음을 애도하는 것은 세기의 거장을 잃었다는 슬픔보다 신체적 부자유로 실의의 늪에 빠져 있던 인간 백

남준에 대한 슬픔이다.

간호사가 끌어 주는 휠체어에 병든 몸을 싣고 소호 거리를 산책하면서 그는 무슨 생각을 하였을까. 2000년 구겐하임 전시에서 선보였던 〈야곱의 사다리〉는 인간적 한계에 직면하여 천국으로 갈 희망하는 자신의 비망록은 아니었을까.

장례식 다음 날, 그의 시신은 마지막 혼백을 태우기 위해 웨체스터에 있는 화장터로 실려 갔다. 본인의 뜻대로 유골은 한국, 미국, 독일 등에 나누어 안치될 모양이다. 전 세계를 떠돌아다닌 유목민답게, 이주의 아픈 경험을 작업으로 일궈낸 이산작가답게, 코스모폴리탄답게 망자가 되어서도 전 세계를 여행한다. 이는 그를 사랑하는 세상의 모든 사람에게 되돌아오기 위해 떠나는 부메랑 같은 여행이다.

장례식 날 밤, 백남준의 플럭서스 동료이자 필자의 친구인 래리 밀러가 이 글을 쓰고 있는 나를 찾아왔다. 찻잔을 앞에 놓고 그는 "백남준은 비디오 아트의 아버지 이상의 비전을 가진 글로벌한 사상가이다. 그는 이미 반세기 전에 현재의 시각으로 미술의 역사를 확장·재편하였다"라고 말하였다. 필자 역시 전적으로 동감한다. 그는 미래지향적 시각을 가진 진정한 아방가르드 작가이자 전 지구와 우주를 상대로 예술적 승부를 건 20세기 최고의 사색가이며 몽상가로 기록될 것이다.

(2006)

한국이 낳은
진정한 아방가르드
아티스트, 백남준
타계하다

"아방가르드는 오래 살아야 한다. 살아서 승부를 봐야 한다"라고 입버릇처럼 외치던 백남준은 74세를 일기로 타계하였다. 한국이 낳은 20세기 최고의 예술가 백남준, 혜안과 용기로 미래적 비전을 제시하는 문화적 '비저너리'이자 실험적 아방가르드로서 60년대 해프닝의 주역이며 비디오 창시자였던 그가 10여 년의 투병 끝에 우리의 곁을 떠났다.

세계미술사의 한 장을 차지하면서 세계적인 "남준팩"이 된 백남준, 그가 한국 미술계, 한국의 젊은 미술인들에게 남긴 교훈은 적지 않다. 무엇보다 그는 한국전통, 아시아 정신의 뿌리를 추적하는 글로컬한 작품 세계로 세계 속 한국미술을 일궈 내고자 노력하는 한국의 젊은 작가들에게 좋은 길잡이가 되어 주었다. 그는 떠난 후 세계적인 작가가 되었지만, 그 이면에는 한국성, 아시아성에 대한 강한 집착이 남아 있다.

이산 작가에게 정체성에 대한 관심은 절실하면서도 보편적인 현상이다. 그러나 백남준의 특이한 점은 정체성이라는 화두를 새로운 조형 방식과 미학 언어로 풀어 냄으로써 비디오라는 새로운 장르의 예술을 창안하였다는 것이다. 그에게 있어 새로움의 추구는 예술뿐 아니라 인생의 좌우명으로써 아방가르드와의 끈을 놓지 않게 하는 원동력이 된다. 아방가르드의 특성 가운데 하나가 시각의 결단력 있는 재조정이라고 규정할 때, 서구적 가치관과 전통미학에 대한 도전으로 극단적 변화를 유도한 백남준이야말로 아방가르드의 선봉에 있다. 더구나 예술의 사회적 역할, 타자와 주변 문화의 목소리에 주목하면서 비가시적인 것을 가시적으로, 음성 없는 것에 음성을 부여하는 탈식민주의, 후기 구조주의 시대에 서구에 대응하는 아시아 효과를 증폭시킨 백남준의 예술은 탈중심

주의에 입각한 현대적 정치예술의 목적을 공유한다고 볼 수 있다.

백남준은 1984년 〈굿모닝 미스터 오웰〉로 한국에 공식 상륙한 이래, "예술은 고등사기다"라는 구호로 가장 사랑받는 한국의 스타가 되었다. 그는 예술과 사기, 예술과 정치 사이의 '위험한 사잇길'에서 유희한다. 이러한 유희가 그의 예술에 힘과 맛을 부여한다. 그 밖에도 예술에 하극상이 없으면 발전할 수 없다는 "하극상론", 현대미술은 진선미보다는 새로움이 앞서야 한다는 "신(新) 우선설", "국수주의도 사대주의와 같은 망국병이다"라고 외쳤다. 한국의 젊은 작가들이 외세를 받아들이고 동시에 앞서기 위해서는 무엇이든 쉽고 소화시켜야 한다는 "강한 이빨론" 등 예술과 사회, 미술과 생활에 대한 진솔하고도 통찰력 있는 경구들로 우리의 머리와 가슴에 깊은 여운을 남겼다. 그를 떠나보내는 슬픔은 세계적 "남준팩"으로서의 존재나 위상에 앞서 훈훈하고 끈끈한 정을 보이는 한국인 백남준을 잃는 허탈함과 상실감으로 더욱 깊어진다.

(2006)

백남준은 세상을 떠났지만, 그의 존재는 우리 곁을 떠나지 않고 있다. 이미 망자가 된 그를 회상하며 "백남준은 과연 어떤 인물이었을까" 하고 자문해 본다. 필자는 그를 포스트모던 시대의 대표적 매체인 비디오로 새로운 예술을 개척한 이 시대의 위대한 상상가, 즉 포스트모던 비저너리라 부르고 싶다.

1. 백남준은 이미 1986년 프레드릭 제임슨에 의해 포스트모더니즘의 대표적 인물로 지목된 바 있다. 그가 비디오 예술가로서 '차이의 새 논리' 또는 '잠재성의 논리'를 통하여 인간의 지각 능력을 고양했기 때문이다. 제임슨이 말하는 '차이'는 바로 전자적 탈물질화 과정에서 도출되는 시각적 비고정성을 의미하고 '잠재성'은 기억의 환기를 뜻한다. 비디오 이미지는 전자 빛의 흐름에 의해 외곽선을 끊임없이 바꾸는 전자적 탈물질화의 과정으로 획득되는 바, 기존의 모방적 재현과 무관하고 과거 기억에 의존한다. 쉼 없이 움직이는 텔레비전 동영상은 정적인 이미지를 볼 때와 다른 시청 방식을 요구하면서 보는 이의 감각 체계를 변화시킨다. 이러한 맥락에서 마셜 맥루한은 매체를 '인간의 확장'으로 파악하였고, 백남준은 비디오 이미지의 비고정성을 미학화시켜 비디오 아트라는 새로운 생태학적 예술을 창안한 것이다.

백남준이 비고정성이라는 미학적 기초 위에 작업한 최초의 비디오 작품은 1963년 독일 부퍼탈에서 가진 최초의 개인전 〈음악의 전람회〉에서 발표되었다. 사상 초유의 비디오 전시이기도 한 이 전시회에 그는 텔레비전 내부 회로를 조작하여 만든 13개의 서로 다른 다양한 이미지들을 선보였다. 일그러진 미국 대통령의 얼굴, 주사선을 단

포스트모던 비저너리
백남준

일 수직선으로 변형시킨 〈참선 TV〉 등 다양한 종류의 이미지를 얻어내기 위하여 그는 무수한 기술적 실험을 감행하였다. 실험용 텔레비전을 구입하기 위해 일 년간을 거의 굶다시피 했던 백남준은 이 작업에서 비고정적 비전을 성취하였다. 비디오 아트의 의미는 바로 이러한 비고정성을 매개로 하는 지각 주체와 지각 대상의 상호 주관적 교류에 있다. 기존의 정적·시각적 이미지와 다른 비디오의 동적·촉각적 이미지가 주체를 활성화시키는 한편, 주체는 자신의 감각 체계를 수정함으로써 이에 반응한다. 기억을 활성화시키며 지각 주체의 감각 체계를 변화·확장시킨다는 맥락에서 비디오는 상호 소통의 매체가 되는 것이다.

60년대에 비해 80년대의 광고가 초당 5배 이상의 정보량을 보이고 지금은 그 차이가 20배에 달한다는 통계는 날로 빨라지는 속도만큼 속도에 익숙해지는 인간의 빠른 적응력을 말해 준다. 특히 빠르게 변하고 이중, 삼중으로 중첩되는 동시에 다발적으로 편린화되는 백남준 특유의 비디오 이미지는 포스트모더니즘의 양식적 특성을 대변한다는 측면에서 시사하는 바가 크다. 유사한 양식의 뮤직 비디오나 영상 광고에 지대한 영향을 끼친 백남준의 비디오는 결국 쌍방형 참여예술이자 대표적 포스트모던 장르로 자리매김한다.

2. 백남준 작업의 포스트모던 특성은 고급문화와 저급문화, 순수예술과 대중예술, 예술과 일상을 통합하려는 의지에서 비롯된다. 매체의 비고정성뿐 아니라 이분법적 고정관념을 흐리는 인식론적 비고정성에 주목하여 수립된 가치에 도전하는 것이다. 초기 액션 뮤직에서 플럭서스 해프닝을 거쳐 비디오 예술을 창조한 백남준의 예술

적 여정 안에는 비판정신이 깃들어 있다. 음악에 파격적 행동과 에로티시즘을 도입하여 듣는 음악이 아닌 보는 음악으로 전환시켰고, '지금 여기'라는 현장미학에 의거하여 일상을 예술로 승화시켰다. 대중매체인 텔레비전과 비디오를 예술매체로 전이시켜 탈경계 발상으로 그는 대중적 접근이 용이한 소통적 예술을 성취하고자 하였다. 즉 탈경계·탈장르 발상이 작품과 관객 사이에 놓인 막을 거두어 상호 교류하는 참여예술을 실현시킨 것이다. 그리하여 그는 자신의 비디오 예술을 '참여TV'라고 명명하였으며, 관객으로 하여금 화면 앞에 장착된 자석으로 영상을 창조하게 하는 〈참여 TV〉(1965)를 제작함으로써 최초의 '인터랙티브' 아트를 구현하였다.

비고정성 자체가 탈경계의 동인이자 결과이듯이, 백남준은 인식론적 목표인 비고정성을 창출하기 위해 경계 흐리기를 제일의 전략으로 구사하였다. 비디오 예술가로서 그가 우선 흐려 놓은 경계는 예술과 기술이다. 비디오 예술 자체가 기술적 접목을 요구하지만, 백남준에게 기술은 도구 이상의 창조적 영감의 원천으로 작용하였다. "나는 기술을 증오하기 위해 기술을 사용한다"는 그의 역설이 시사하듯이, 그는 기술적 원리를 탐구하고 그에 탐닉하는 기술적 동화 과정을 거쳐 창조의 단계에 이른다.

그의 비디오 예술은 기술의 발전에 따른 변화를 보인다. 텔레비전, 비디오, 영화, 방송, 위성, 컴퓨터, 레이저 등 다양한 기술에 의해 그는 자신의 비디오 예술을 단일 채널 비디오테이프, 비디오 조각/설치, 비디오 퍼포먼스, 위성 비디오, 디지털 비디오, 레이저 비디오 등으로 장르화하고, 그럼으로써 비디오 자체를 진화적인 매체로 확장시켰다.

백남준의 탈경계 의지는 예술과 산업, 예술과 유흥, 예술과 방송 등 존재하는 모든 구별의 경계를 흐리는 대규모의 '퓨전 아트', 자신의 80년대를 장식한 '우주 오페라' 3부작에서 집대성되었다. 위성 생방송, 비디오, 컴퓨터 기술이 총망라되고 아방가르드 예술가, 방송 연예인, 디자이너, 기술자들이 대거 동원되어 전 지구적 향연을 벌인 이 우주 프로젝트에서 백남준은 전 지구적 사방소통을 염원하는 '전자슈퍼하이웨이' 이상을 실현하였다.

〈굿모닝 미스터 오웰〉(1984)에서는 TV의 일방적·폭력적 기능을 예고한 조지 오웰의 부정적 시각에 맞서 매체의 민주적·상호적·대중적 특성과 그 역할을 강조하였고, 〈바이 바이 키플링〉(1986)에서는 동양과 서양이 결코 하나로 만날 수 없다는 키플링의 편견에 도전, 동서양의 만남, 지역적 경계의 해소를 주제화하였다. 서울에서 열린 아시아 게임에 때를 맞춘 〈바이 바이 키플링〉의 하이라이트는 한강변을 달리는 마라톤 경기의 긴장감이 필립 글래스의 격앙된 리듬에 맞추어 고조되는 장면이었다. 동서양의 지역적·문화적·이념적 차이는 미술, 음악, 스포츠와 같은 비정치적 교류에 의해서만 해소된다는 신념으로 장르의 혼연일체를 이뤄 낸 것이다. "예술과 스포츠의 칵테일"이라는 그의 퓨전적 발상은 서울 올림픽을 기리기 위한 3부 〈손에 손잡고〉(1988)에서 부각되었으며 축제의 장을 옛 소련, 중국 등 공산국가로 확장시켜 이념의 차이마저 초월하는 전 지구적 소통을 이룩하였다.

3. 백남준이 진정한 포스트모더니스트라는 점은 동양과 서양, 아시아와 서구, 전통과 현대의 구분을 초월하는 글로컬 비전을 제시한 점에서 더욱 강조된다. 그의 경우 글로컬 비전은 정체성에 대한 자의식과 맞물려 있는데, 특히 도교, 젠사상, 주역 등 동양사상에 비견될 비고정성 개념을 통해 생 예술의 비전을 제시한 존 케이지와의 만남으로 자신의 뿌리를 성찰하게 되었다. 자신의 뿌리에 대한 인식으로 그는 서구적 가치관과 전통미학에 도전하면서 예술의 사회적 역할, 타자와 주변 문화의 목소리에 대해 주목하는 글로벌하면서도 로컬한 현대적 정치예술을 실천하였다.

백남준의 글로컬 비전은 무엇보다 동서의 공동 존재와 협력을 개발할 공생 모델의 창안에서 두드러진다. 이러한 견지는 그가 서구 매체인 해프닝이나 비디오 아트에 주역, 윤회, 젠사상, 무위, 샤머니즘 등 아시아 사상과 정신을 녹여내고 있는 사실에서 입증된다.

예컨대 실시간 폐쇄회로 작업인 〈TV 부처〉 시리즈에서 그는 과거와 현재, 동과 서를 연결시키는 개념적·은유적 상황을 창출한다. 백남준의 예술적 공헌은 바로 동양철학이나 한국 전통사상을 서구 아방가르드 정신과 결합하여 현대미술 언어로 조형화시키면서 글로컬한 고유 양식을 구축한 것이다.

그가 한국의 '백남준'에서 세계적인 '남준팩'이 된 이면에는 이렇듯 한국성·아시아성에 대한 남다른 관심과 함께 그것을 작품에 녹여내는 미학적·조형적 탐구 의지가 깔려 있었기 때문이다. 어려서 고국을 떠나 홍콩, 일본, 유럽을 거쳐 미국으로 이주하고 국제적인 예술 활동으로 세계인이 된 그에게 이주, 이산, 유랑 등 탈식민주의 이

슈와 함께 민족·인종적 정체성에 대한 인식은 자신의 삶, 예술과 분리될 수 없는 의식의 한 층을 형성하고 있을 것임에 틀림없다. 그 가운데 특히 샤머니즘은 백남준 자신이 밝히고 있듯이, 작가의 의식과 무의식에 깊이 영향을 끼친 중요한 문화적 인자이다. 그는 우주와 인간, 자연과 인간, 이승과 저승의 소통과 조화를 신봉하는 샤머니즘적 사유 방식에 대한 참조, 그 문화적 기능과 의미에 대한 숙고를 통해 대중소통, 관객참여, 나아가 전 지구적 문화 교류를 추구하는 상호성의 예술을 개념화한 것이다.

백남준은 샤머니즘 세계관에 입각하여 인류의 기원과 역사를 해석하고, 한국의 선조를 샤머니즘 신화에 결부시킴으로써 몽골, 우랄-알타이계에 아시아의 정체성을 강조하였다. 또한 1963년 개인전에 방금 잡아 피가 뚝뚝 떨어지는 황소머리를 내걸어 주위를 경악시킨 샤먼적 행위 역시 유럽의 아방가르드 화단에 자신의 뿌리를 알리는 일종의 인종적·민족적 선언이었다고 해석할 수 있다. 제2차 세계대전 중 중앙아시아에서 비행기 추락 사고로 사경을 헤매다 타타르족의 보살핌으로 회생한 후 샤머니즘에 경도된 요셉 보이스에게 분신과 같은 혈육애를 느끼고 그가 죽은 후 추모굿(1990년 현대화랑)을 열어준 백남준의 정서를 이러한 맥락에서 이해할 수 있다.

대가 집 자손으로 어려서부터 굿판을 보고 자라난 백남준에게 굿판과 같이 떠들썩하고 혼란스러운 해프닝은, 존 케이지와의 인연이 '운명적'이듯, 어쩌면 백남준을 위한 운명적 장르였는지 모른다. 백남준은 이렇게 회상한다. "내가 작품을 만들 때 무의식으로 만들지만 나에게 가장 영향을 준 것은 무당이다. 매년 10월이 되면 어머니는 일 년 액을 때우기 위해 무당을 부른다. 24시간 해프닝이 지속된다. 혼을 부르는 것이기 때문에 철저히 밤

에 이루어지는 예술. 그것도 그녀의 예술이 된다. (⋯) 무당은 돼지머리를 자기 머리 위에 올려놓고 춤춘다. 그 리듬은 중국 아악 리듬과는 전혀 다르다. 한국의 리듬은 싱코페이션이 있는 삼박자로 3박자, 5박자, 7박자로 이어지는 홀수가 많다. 내가 작곡하면 거의 3박자, 5박자가 되던 것은 결국 나의 예술은 한국의 미술⋯ 그중에서도 민중의 시간 예술, 춤, 무당의 음악에 가까운 것이다."

4. 백남준은 작가, 기획자, 흥행사의 역할을 동시에 수행했다는 점에서도 포스트모더니스트라고 볼 수 있다. 우주 오페라 3부작에서는 유능한 흥행사로서 자신의 참여TV 이상을 실현하였고, 1995년 광주 비엔날레 특별전 〈InfoART 정보예술〉에서는 기획자의 시각으로 전 세계 미디어 예술을 한자리에 모아 역사적 흐름을 조명하며 자신이 '인터랙티브 아트'의 선구자임을 과시하였다.

그는 또한 미디어 세상을 지배할 만큼 정보력이 뛰어났다. 투병 생활 이전 그의 하루 일과는 전 세계의 신문을 탐독하는 것으로 시작하였다. 세계적 정치인, 연예인의 스캔들부터 월가의 주가, 한국 신문의 휴지통 소식까지 훤히 꿰차고 있었다. 전자산업의 밝은 미래를 점치고 "돈벌이가 될 것 같아" 비디오 아트를 하게 되었다는 말처럼 그의 예술세계는 정보력, 기획력, 추진력, 정치력과 밀접한 관계 속에서 구축되었다. 이러한 복수 능력 덕분에 그는 만능 예술가가 될 수 있었다.

백남준은 포스트모던 매체인 비디오에 주목하여 비디오 예술이라는 새로운 포스트모던 장르를 창안하였지만,

모던 아방가르드의 공식적 후예로서 비디오 예술을 형식화·제도화시키는 미술사적 과정을 주도하게 된다. 형식주의, 미학주의 비디오는 그것이 미술관 미술로 수립되는 과정에서 다큐멘터리 정치 비디오나 페미니즘 비디오 같은 커뮤니티 비디오를 변화시키고, 의미의 계급구조, 나아가 젠더의 위계를 발생시킨다는 맥락에서 비평적 공격의 대상이 된다. 특히 백남준의 경우 샬롯 무어맨과의 에로틱한 퍼포먼스에서처럼 여성을 벗기고 여성의 몸을 악기로 전환시키는 남근적 발상 탓에 페미니스트들의 따가운 시선을 면치 못하기도 하였다.

그러나 여기서 강조하려는 논지는 포스트모던 장르인 비디오를 모더니즘 논리로 형식화·제도화시킨 그가 여전히 모더니즘과 포스트모더니즘의 경계에서 양면적 입지를 고수하고 있다는 점이다. 그는 실로 이중주의, 절충주의, 혼성주의자로서 전형적인 포스트모던 인간이다. 모던 아방가르드이자 포스트모던 맥시멀리스트, 고매한 예술가이자 성공지향적인 세속인, 사유하는 철학자이자 행동하는 정치가, 서구적 코리안 아메리칸이자 끈끈한 정에 묶이는 토착적 한국인으로서 "경계에 살기"를 선택한 그는 그 위험과 긴장을 유희한 포스트모던 비저너리인 것이다.

(2006)

백남준 미술관이 2006년 5월 9일 역사적인 기공식을 가졌다. 2001년부터 경기문화재단과 백남준 사이에 건립 기획에 대한 의견이 오갔고, 2003년 국제공모전을 통해 설계자가 선정되면서 미술관 건립이 본격화되어 2007년 10월경 완공을 예정하고 있다. 백남준은 생전에 자신의 이름을 내건 최초의 백남준 미술관에 대한 기대를 '백남준이 오래 사는 집'으로 표현하였다.

어떻게 해야 백남준이 오래 살 수 있는 미술관을 지을 수 있을까. 백남준 예술의 미술사적 가치를 표현하고 미디어 아트에 대한 미래지향적 비전을 제시하는 공간이 되어야 한다는 점은 누구나 공감한다. 그러나 동시대성과 함께 불후의 생명력을 지니려면 미술관이라는 제도와 인간 백남준을 넘어서야 한다.

미술관은 전시 대상물에 미학적 가치와 새로운 의미를 부여함으로써 예술작품으로 전환시킨다. 그러나 미술관의 탈 맥락화 기능 속에서 예술의 특수성이나 창작자의 개인성이 약화될 수 있다. 예술의 역사적·사회적 맥락을 회

"백남준을 넘어서, 미술관을 넘어서"

복시키려면 가능한 제도의 벽을 넘어서야 하는데, 이는 유품 컬렉션전보다는 프로젝트형 기획전을 통해 성취될 수 있다. 프로젝트형 전시회는 논쟁을 야기하고 새로운 패러다임을 제시함으로써 세계 미술인의 주목을 받을 수 있을 뿐 아니라, 일반 관객과 거리를 좁히는 소통 구조를 창출하여 커뮤니티 속의 미술관이라는 포스트모던 기획을 실천할 수 있다.

백남준을 넘어선다는 말의 의미는 백남준의 예술적 업적이나 비디오 아트 자체에 천착하기보다는 그가 남긴 사상적·정신적 유산을 발전적으로 계승해야 한다는 점을 의미한다. 그 이유는 그가 해프닝의 주역, 비디오 아트의 아버지를 넘어선 20세기 최고의 사상가이기 때문이다. 그는 단순히 시간의 마술사, 영상의 마술사가 아니라 파격의 혁신가, 다다적 앙팡테리블로서 기존 가치에 도전하고 끊임없이 '음악의 새로운 존재론', '새로운 공감각적 전자 예술'을 추구하였다.

새로운 예술에 대한 그의 비전은 일체의 이분법을 거역하고 경계에 기거함

으로써 획득하는 인식론적 이중성으로부터 출발한다. 그에게 예술인 것과 예술이 아닌 것의 구분은 무의미하다. 예술과 기술, 예술과 인생을 통합하는 삶의 예술, 동양과 서양뿐 아니라 전 지구를 연결하는 사방소통의 예술로 그는 자신의 '참여TV' 이상을 실현하였다.

백남준을 미술사적 인물로 박제화시키지 않고 영원히 살아 있는 창조자로 살아 숨쉴 수 있도록 백남준 미술관이 앞장서야 한다. 요컨대 백남준 컬렉션을 전시하며 물질적 자산을 자랑하는 기념비적 미술관보다는 백남준의 정신적 자산을 보여 주는 공동체적 미술관으로 정착되어야 한다는 뜻이다. 백남준과 미술관을 넘어선 '백남준 미술관'은 백남준 개인에게는 '백남준이 오래 사는 집'으로 정립될 수 있으며 한국 화단에는 세계 미술을 주도하는 새로운 판짜기의 토대로 기능할 수 있을 것이다.

(2006)

백남준의 예술은 복합적이며, 해체적이고 혼성적이다. 미술 용어로 말하자면 포스트모더니즘 그 자체이다. 그가 예술매체로 승화시킨 비디오가 포스트모던의 표상적인 매체일 뿐 아니라, 그의 작품 세계가 양식, 형식, 내용, 주제 등 모든 면에서 포스트모더니즘과 맞닿아 있다. 그리고 무엇보다 그의 삶 자체가 포스트모던하다. 그가 포스트모던한 작가인 이유는 경계에 살거나 경계를 초월하는 그의 인식론적·존재론적 이중성 때문이다. 코리안 아메리칸 작가로서 이중적인 정체성을 가지고 있었으며, 코스모폴리탄 작가로서 복합성을 반복하였다. 그의 예술은 예술과 기술, 고급예술과 대중예술, 예술과 유흥의 이분법, 나아가 장르의 구분을 초월하는 탈장르 인터미디어로 규정된다.

백남준의 서양문물과 동양사상을 결합시키는 방식도 포스트모던하다. 결정주의, 이성주의, 합리주의 등 전통적 서구 사상을 배격하는 탈서구적 아방가디즘이나 해체주의 포스트모더니즘의 수행을 위해 그는 비결정성, 도교적 무작위, 주역 등 동양 고전사상에 주목하고 예술적 응용을 시도하였다.

현대판
레오나르도 다 빈치,
백남준

사상뿐 아니라 첨단화된 서양의 기술과 동양적 고전을 결합시켜 서구적 가치를 상대화하고 동양과 서양의 양면 가치를 획득하였다. 비디오 아트를 통해 기술을 인간화한다는 작가의 역설이나 텔레비전의 일방적 소통 방식을 인터랙티브한 쌍방형 소통으로 전환시킨다는 그의 '참여TV' 철학을 이러한 맥락에서 이해할 수 있다.

경계에 살기를 원했던 포스트모던 비저너리 백남준은 작가, 기획자, 흥행사의 역할을 동시에 수행하는 만능 예술가였다. 만능의 예술가라는 맥락에서 그는 르네상스 시기의 대가 레오나르도 다 빈치를 환기시킨다. 다 빈치는 예술적 영감과 과학 정신을 겸비한 당대 최고의 예술가이자 권모술수와 정치에 능한 만능인으로서 르네상스의 이상적 인물로 평가되었다. 백남준 역시 예술을 기술, 산업, 유흥, 정치, 스포츠의 영역으로 확장시킨 포스트모던 시대의 만능 예술가이다. 고대와 중세의 문화적 과도기에 고대 부흥과 모던 인간, 이교와 기독교의 양면 가치적 세계관을 배경으로 탄생한 다 빈치가 해체주의와 탈 경계를 표방하는 포스트모던 시대의 백남준으로 다시 태어난 것이 아닐까?

필자가 준비한 백남준 기념전은 〈환상적이고 하이퍼리얼한 백남준의 한국비전〉이라는 제목의 전시회이다. 필자는 전시 준비 과정에서 백남준이야말로 환상적이고 하이퍼리얼한 포스트모던 비저너리로서 레오나르도 다 빈치의 천재적 재능을 지닌 현대판 다 빈치, 동양의 다 빈치라는 점을 다시 한 번 깨달았다.

(2007)

1. 백남준 추모 전시를 기획하며

백남준이 세상을 떠난 지 일 년이다. 백남준은 어떤 사람이고, 어떤 예술가였을까. 그의 미술사적 업적은 어떻게 평가될 것이며, 우리는 그의 작품 세계를 어떻게 이해해야 할 것인가. 백남준과 그의 예술을 둘러싼 수많은 질문들이 전시를 준비하며 이 글을 쓰는 나의 머리를 두드리고 가슴을 설레게 한다.

백남준의 작품 세계에서 중요한 부분은 바로 서양적 가치와 다른, 또는 그것을 상대화하는 동양사상, 한국정서의 도입과 그에 기초한 주제의식이다. 2007 아르코 한국주빈국 기념 행사의 하나로써 기획되고, 동시에 백남준 타계 1주기를 기념하는 이번 전시회에서는 백남준의 작품 가운데 동양적·한국적 재현 작품 70여 점을 한자리에 모아 코스모폴리탄 백남준에게 한국과 한국 사람의 의미가 무엇이며 작가가 그것을 어떻게 작품 속에 반영, 해석했는지를 살펴볼 수 있다.

백남준의 한국 비전과 환유적 알레고리, 환상성과 하이퍼리얼리티

2. 백남준의 이중적 한국 비전과 환유적 알레고리

환상적이고 하이퍼리얼한 백남준의 한국 비전(Nam June Paik's Vision of Korea, Fantastic and Hyperreal) 이라는 테마로 열리는 전시는 그가 생각하는 한국의 비전이 환상적이고 하이퍼리얼하다는 개념에서 출발한다. 환상적이고 하이퍼리얼하다는 용어가 공통적으로 함의하는 것은 현실과 비현실, 실재와 환상의 이중성 또는 그 경계에서 발생하는 심리적·지각적 혼란스러움으로, 바로 그것이 백남준이 한국이라는 현실과 인터랙트하는 이중적 양상을 대변한다.

백남준의 한국에 대한 이중적 태도는 이산작가로서의 망명의 상실감, 이중 정체성의 혼란과 모순의 경험에 근거한다. 자신이 속한, 그러나 결코 속할 수 없는 장소에서 인종적·국가적 타자의 입장에 처하고 모국으로의 회귀 불가능성을 인식하는 작가 백남준에게 한국은 상실의 기표이자 부재의 공간이다. 그러나 한국은 현실로 존재한다. 단지 과거시제로, 먼 곳에 있을 뿐이다. 여느 이산작가와 마찬가지로 그는 고국에 대한 향수와 환상을 지워버리지 못하고 끊임없이 조국을 주제로 작품화하였다. 이런 그에게 한국은 회귀의 장소이며 욕망의 기표가 된다. 상실과 욕망, 부재와 회귀의 양면성은 백남준이 한국에 대해 갖는 이중적 비전의 원천이 된다. 그로써 그가 재현하는 한국과 한국인은 현실과 비현실, 장소와 비장소, 실재와 환영의 경계에 기거하는 환상적이고 하이퍼리얼한 것으로 드러난다.

환상성과 하이퍼리얼리티는 백남준의 한국 비전뿐 아니라 그의 예술세계를 바라보는 한 가지 시각을 제공한다는 점에서도 주목된다. 영상의 반복은 파편화가 가능하며 과거와 현재의 시제를 넘나드는 비디오 매체의 본성이 하이퍼리얼하며, 그로써 이분법적 경계를 허무는 그의 예술세계는 포스트모던적 환상성과 하이퍼리얼리티를 담보하고 있다는 것이다.

여기서 강조하고 싶은 부분은 백남준 예술의 환상성과 하이퍼리얼리티는 탈식민주의 시대를 사는 이산작가의 환유적 미학이자 전략으로 풀이될 수 있다는 것이다. 17세의 나이에 한국을 떠나 홍콩, 일본, 독일을 전전하다 32세에 미국으로 이주하여 망명의 상실감, 이중 정체성의 혼란과 모순을 경험한 백남준에게 환유적 알레고리는 이국문화와 민족문화, 제국주의와 식민주의 사이에 존재하는 차이를 포착하는 전략이 된다.

환유는 현실의 원형을 추방하고 그것을 다른 것으로 변형하거나 대치시키는 알레고리 수사학의 한 형태이지만 알레고리는 양식, 재현, 역사, 주체의 파편화와 붕괴를 통해 이루어지게 된다. 특히 식민담론에서는 식민적 스테레오 타입에 맞서는 양가성의 힘으로 정치적 추동력을 부여받는다는 맥락에서 위반적인 의미를 갖는다. 은유보다는 텍스트의 환유적 독해를 선호하는 호미 바바가 주장하듯이, 피식민자는 식민자를 흉내(mimicry)내는 동시에 조롱(mockery)하는 양가성으로 타자적 환상을 투사하는데, 이렇게 흉내내기를 통해 닮아 가기를 원하면서도 이를 거부하는 이중성, 식민 주체에 대한 위협적 양가성이 식민 모방의 특징이다.

Homi Bhabha, *The Location of Culture,* London and New York: Routledge, 1994, p. 86-90.

Nam June Paik's Vision of Korea and Metonymic Allegory. Fantasy and Hyperreality

여기서 모방은 현실을 재현하는 미메시스 모방이 아니라 현실을 반복하는 의태적 모방으로서, 반복을 통해 붕괴되고 해체되는 현실의 빈자리에 비현실적 환상이 들어서게 한다. 현실을 초월하고 비현실과의 구분을 흐리는 이 반복적 모방이 환유적 알레고리의 힘으로 작용하면서 식민적 지배담론의 권위가 도전받는 것이다. 이를 통해 탈식민 수사학인 환유가 위장된 현실로서 환상이나 하이퍼리얼리티와 관계되는 맥락을 이해할 수 있다. 환유는 이렇게 탈식민 증상을 노출하고 그것에 내재된 힘의 구조를 표출하는 기제이자, 자전적 요소나 개인적 내러티브를 사회·문화·역사적 맥락 속에 위치시킴으로써 자기함몰적 나르시시즘을 극복하는 효과적인 미학 장치가 된다. 백남준의 한국 비전이 환상적이고 하이퍼리얼하다는 이 전시의 개념적 전제는 결국 백남준이 환상적이고 하이퍼리얼한 환유적 알레고리를 통해 직·간접적으로 탈식민주의 진술에 개입한다는 논의로 귀결되는 바, 이 글에서 그러한 논지를 피력하는 것이다.

3. 환상성과 하이퍼리얼리티

환상은 어원적으로 눈에 보이지 않는 환영, 유령을 보이게 하는 허구의 힘을 지칭한다. 그 힘이 현실과 인간 조건을 벗어나 대안적·이차적 세계를 형성하며 완전하고 통합된 현실에 대한 욕망을 충족시키는 능력을 갖는 점에서 전복적 기능으로 간주된다. "환상은 대상의 소유가 아니라 대상에 대한 욕망 속에서만 자치권을 누린다"라

는 조르주 바타이유의 언급처럼(로지 잭슨, 〈환상성- 전복의 문학〉, 서강여성문화연구회 역, 문학동네, 2001, p. 30에서 재인용), 환상은 문화적 속박으로부터 야기된 좌절, 결핍, 부재, 상실을 욕망으로 말하고 욕망으로 보상한다. 그러나 욕망이 사회문화적 질서와 연속성을 위협하는 장애 요소가 될 때 창작자나 감상자의 대리경험은 이를 억압하거나 추방하는 정화 작용을 한다.

환상예술은 욕망을 묘사, 재현하기 위해 질서적이고 명시적인 세계로부터 환상의 영역으로 진입한다. 거울 이미지와 실제 이미지 사이의 유령적 나르시시즘, 주변적인 것의 반란, 무의식으로 귀환하는 카니발, 전의식과 무의식 사이의 미지의 영역, 신화적 원형 이미지, 성적 욕망, 신체적 폭력, 그로테스크, 언캐니, 애브젝션 등 환상적인 것을 추구하는 환상작가들은 현실과 비현실, 현실과 꿈, 의식과 무의식, 질서와 무질서, 역사와 신화의 경계에서 은폐되고 침묵당한 무엇, 부재하는 무엇으로 취급되어 온 것을 추적·가시화하고자 한다. 이렇듯 실현 불가능한 시도를 통해 현실과 지배적 질서의 한계와 모순을 통찰하고 노출하는 것이 환상예술의 힘이다.

여기서 주체나 의식이 현실과 환상을 구별할 능력을 상실하고 환상을 현실에 개입시킬 때 소위 하이퍼리얼의 세계로 이동하게 된다. 포스트모던 문화적 증상이자 기호학적 이슈인 하이퍼리얼리티는 실체와는 무관하게 이미지, 재현, 기호, 광고, 스펙터클로 존재하는 현실(드 기보르), 실제로 존재하지 않았던 어떤 것의 시뮬레이션(보드리야르), 시뮬레이션의 절대 공간으로 투영된 현실(보드리야르), 정통적 페이크(움베르토 에코)로 설명된다. 그것은 한마디로 '대리에 의한 현실'이다. 우리가 사는 세상이 복제와 가장을 추구하는 하이퍼리얼한 세상으로 대치

되고 있다는 것인데, 존재하지 않는 맛을 창조하는 인공 향료, 사실보다 더 진짜 같은 플라스틱 꽃, 디지털 기술로 조작된 모델사진, 성형미인, 왜곡된 다큐멘터리 등이 현실의 업그레이드 버전, 대안적 버전으로서의 하이퍼리얼리티이다.

특히 소비주의 사회에서는 리얼리티가 브랜드나 기호 교환 가치로 대치되면서 현실과 비현실의 구별이 어려워질 뿐 아니라 그 구별 자체가 무의미해진다. 기호 교환 가치가 높아지고 복잡할수록 현실은 중요성을 상실하고 현실과의 인터랙션은 본질 없는 빈껍데기이며 의미 없는 공허에 기초하게 된다. 현실이 재현 이미지, 하이퍼리얼 스펙터클로 대치되는 순간, 즉 리얼이 하이퍼리얼로 이동하는 순간 디즈니랜드, 라스베이거스와 같은 카피, 인공, 가짜, 모방, 가장의 덧없는 환상세계가 들어선다.

라스베이거스, 유사 라스베이거스의 하이퍼리얼리티를 창출하는 중요한 기제가 인공 빛, 장식적 조명이다. 정지된 시간과 초월적 장소의 환상을 심어 주면서 현실감을 상실케 하는 사이키델릭한 인공 조명이 하이퍼리얼 스펙터클의 창조자라는 것이다. 여기서 전자 빛에 의존하는 비디오 아트, 특히 콜라주 수법, 클립 미학으로 현란한 이미지를 산출하고 멀티모니터로 전자 광채의 효과를 극대화하는 백남준 비디오 아트의 시각적 특성과 라스베이거스 스펙터클의 시각적 환희의 유추를 쉽게 상정할 수 있다. 요컨대 환상성과 하이퍼리얼리티의 맥락에서 백남준 비디오 아트와 라스베이거스 조명 효과가 서로를 반복한다는 것이다.

백남준은 전자매체의 본질적 속성에 기초하여 하이퍼리얼한 환상적 작품 세계를 창안했다. 실로 비디오는 하이

퍼리얼한 매체이다. 인공적 전자 빛은 물론 영상의 복제와 파편화 메커니즘으로 미학적 이중성을 띠면서 현실적
시공 개념을 초월한다. 영화, 텔레비전, 드라마와 마찬가지로 환상세계를 창조하고 관객이 그 환상에 의존하는
것 역시 마찬가지이다.

하이퍼리얼한 매체로 작가 특유의 환상미학을 창출한 백남준, 특히 한국과 한국인을 주제화하는 작품에서 그는
매체가 가지고 있는 하이퍼리얼리티와 환상성을 환유의 알레고리로 작동시키며 고국에 대한 이중 비전을 표출
한 것이다.

4. '환상적이고 하이퍼리얼한 백남준의 한국 비전'으로의 초대

〈백남준의 한국 비전〉전은 그의 환상적이고 하이퍼리얼한 비전이 각각의 작품에 어떻게 표출되고 있는지 보여
준다. 또한 전시 자체를 하나의 환상적 내러티브로 엮어 넴으로써 환상예술가로서 백남준의 면모를 부각시키고 있다.
전시장으로 쓰이는 옛 전화국 텔레포니카 건물은 문화적 가치가 높은 고건축물로서 고풍스러운 인테리어가 환
상적 전시 내러티브를 만드는 데 효과적인 공간이다. 1층 중앙 전시장 입구에 들어서면 소통 기술의 진화를 상
징하는 〈소통/운송〉이라는 작품을 만나게 된다.
전시장이 옛 전화국 건물이라는 것을 부각시키기 위해 원거리 통신과 쌍방형 소통에 대한 작가의 관심을 반영

하는 이 작품을 도입부에 배치한 것이다. 더구나 이 작품은 소통, 운송이라는 현학적·개념적 주제와 대조적으로
옛 시대 운송 수단을 모방적으로 희화화하고 있는데, 한복 차림의 마네킹 아가씨를 태운 한국 고물 마차나 전자
부품으로 만들어진 우스꽝스러운 말이 환상적이고 하이퍼리얼한 한국 비전이라는 전시 주제를 환유적으로 명
시하고 있어 도입부 작품으로 안성맞춤이다. 관객은 이제부터 그 리모트한 마차를 타고 백남준의 환상적인 작품
세계로 심리 여행을 떠나게 된다.
입구 맞은편 양 벽면 앞에는 멀티모니터 설치 작품 〈고인돌〉(1995)과 〈백팔번뇌〉(1998)가 자리 잡고 있다. 〈고
인돌〉은 79대의 모니터, 〈백팔번뇌〉는 102대의 크고 작은 모니터로 구성된 대형 작품이다. 80, 90년대 작품 경
향을 대변하는 이 멀티모니터 설치 작업은 명상적이고 신비스러운 60, 70년대 초기 작품과 대조적으로 현란한
동영상과 전자 빛의 스펙터클로 관객을 사로잡는다. 전자 빛 광채를 내뿜으며 변화무쌍하게 반복되는 환상적 동
영상이 고건축의 화려한 인테리어 속에서 시각적 효과를 증가시키며 라스베이거스의 하이퍼리얼리티를 재창조
한다. 멀티모니터 설치 작품을 마주보는 건너편 공간에는 로봇 군상이 진열되어 있다.
한쪽에는 〈스키타이 단군〉(1993), 〈백제무령왕〉(1992), 〈김유신〉(1993), 〈율곡〉(2001), 〈히포크라테스 로봇〉(1997),
다른 한쪽에는 〈할아버지〉(1986), 〈할머니〉(1986), 〈테크노 보이〉(2000), 〈베이비 로봇〉(1991) 등 로봇 가족이
환상적인 로봇의 이야기를 만들고 있다.
백남준은 1974년 최초의 로봇 〈로봇 K456〉을 탄생시킨 이래 기술을 인간화하고 기계를 의인화한다는 선언을

과시하듯 다수의 로봇 연작을 발표해 왔다. 현대 인간상에 대한 포스트모던 패러디이자 인공두뇌학에 대한 예술적 찬가인 로봇 연작을 통해 작가는 스필버그식의 새로운 현대 신화를 창조한다.

텔레포니카 전시장은 중앙 전시장 좌우 양편에 좁고 긴 2개의 소전시실을 갖추고 있다. 왼편의 소전시실에는 선 사상을 주제화한 명상적인 고전작품들을 배치하였다. 모니터에 비친 자신의 모습을 바라보며 나르시시즘적 분리자아를 경험하는 부처를 통해 백남준 자신의 이중정체성을 암시한 환유적 자화상 〈TV 부처〉(1969), 텔레비전 수상기 내부 회로를 조작하여 단일한 수직 주사선을 만든 비디오 아트의 효시적 작품 〈선을 위한 TV〉(1963), 영상 없는 빈 필름으로 공허를 직시시키는 〈선을 위한 필름〉(1964), 머리카락을 붓으로 먹물의 획을 그리는 퍼포먼스 작품 〈머리를 위한 선〉(1962), 고물 라디오 내부를 비우고 그 안에 촛불을 켜 놓은 〈라디오 캔들〉(1984)이 중앙 전시실 멀티모니터의 스펙터클과 대조를 이루며 고즈넉한 환상적 분위기를 자아낸다. "선을 위한 방"으로 꾸며진 이 소전시실 건너편은 프로젝션 룸이다. 여기서는 자신의 절친한 동료 작가 요셉 보이스의 죽음을 애도하며 거행한 백남준의 샤먼 굿 퍼포먼스가 비디오로 상영된다. 보이스를 위해 사자의 망령을 위로하며 씻김굿을 해 주었던 백남준, 이제는 망자가 된 자신의 혼령이 위로받을 차례이다. 흰 한복을 입은 백남준의 접신 퍼포먼스를 보며 관객은 이승과 저승, 예술과 현실이 교차하는 하이퍼리얼리티의 극치를 경험한다.

중앙 전시실 뒤편에 전시 공간으로 사용할 수 있는 공간이 있다. 그곳으로 통하는 복도 벽면에 1963년 부퍼탈에서 열린 백남준의 첫 개인전 〈음악의 전람회〉 기록 장면을 작품화한 판화 연작 20점을 진열하였다. 피가 뚝뚝 흐

르는 제의적 소머리, TV 내부 회로를 조작해 만든 '장치된 TV'(Prepared-TV) 연작들이 수십 년 전 초기 비디오 아트가 탄생한 역사적 현장을 감지케 한다. 복도를 지나면 나오는 기다란 공간에는 3개의 암실을 마련하여 총 16편의 싱글 채널 비디오를 상영한다. 한 방에서는 〈212호실 Suite 212〉(1975)과 〈글로벌 그루브〉(1973) 등 고전 비디오 모음, 다른 방에서는 〈굿모닝 미스터 오웰〉(1984)로 시작되는 위성 3부작, 나머지 방에서는 〈부다 믹스 Buddha Mix〉 등 동양적 주제의 비디오 작품들과 백남준에 관한 다큐멘터리 비디오가 소개된다.

암실 앞 개방 공간 벽면에는 다수의 스케치 드로잉을 부착하고, 그 앞에 79개의 모니터로 만들어진 대형 조각품 〈거북〉(1993)을 설치한다. 백남준의 환상적 세계로의 심리 여행은 백남준의 불멸의 예술세계를 대변하는 장수의 상징 '거북'으로 끝을 맺는다.

5. 백남준의 환유 전략

〈백남준의 한국 비전〉 전이 궁극적으로 전달하고자 하는 메시지는 백남준이 코리안 아메리칸 이산작가로서 자신의 미학적 특성인 환상성과 하이퍼리얼리티를 탈식민주의적 환유의 전략으로 사용한다는 점이다. 그러면 백남준의 환유의 전략의 실체는 무엇인가?

어떠한 방법론으로 그는 환상적이고 하이퍼리얼한 환유적 알레고리를 성취하는가?

첫째는 이미지의 반복·중첩·분열에 의거한 미학적 이중화와 동일화이다. 환상성, 하이퍼리얼리티의 본질 자체가 이중성을 가지고 있지만 백남준에게 있어 이중성은 예술을 가능케 하는 존재론적·인식론적 공간이다. 그는 과거와 현재를 병치시키거나 현재를 영속화시키는 시간의 유희로 시제의 이중성을 확보하고, 이미지를 반복·분열·중첩시키는 특유의 콜라주 수법으로 시각의 이중성을 성취한다. 그의 전 작업은 장 폴 파르지에가 이미 지적하였듯이, "이중으로 나뉘는 분리작용dedoulbement과 이중으로 겹치는 중복작업redoulbement"으로 특성화된다.

Jean Paul Fargier, *"Last Analogy Before Digital Analysis"*, Video By Artists, Toronto: Art Metropole, 1986, p. 67.

동일 단위의 반복이나 부분의 병렬적 배치로 수열적 연속체를 구성하는 미니멀리즘 작가들이 부분의 범례로 전체를 해독시키는 순간 환유적 알레고리를 발생시키듯, 백남준은 파편화·중복·반복으로 부분들의 합성체를 이루는 콜라주 영상을 통해 기표와 기의를 분리시키는 환유의 실천자가 되는 것이다.

백남준의 비디오테이프 〈알란과 알렌의 불평〉(1982), 〈백남준의 머스에 의한 머스〉(1979)는 데두블르망과 레두블르망 양상을 대변한다. 여기서는 각 주인공 이미지가 분리와 중복 작용을 통해 시각적으로 이중화될 뿐 아니라, 알렌 긴스버그와 알란 카프로, 머스 커닝햄과 백남준이라는 인물이 이중화되는 동시에 동일화되면서 각각의 이중 정체성을 획득한다. 동일화는 이중화의 이면으로 그 자체가 환유적 기능을 갖는다. 백남준은 자신을 부처, 거북, 샤먼과 동일화시킬 뿐 아니라 요셉 보이스, 존 케이지, 머스 커닝햄과 같은 아방가르드 동료들과 동일화한다.

동일성은 무엇보다 그의 로봇 연작의 특징을 이루는 부분이다. 고물 라디오나 TV수상기, 카메라나 전자 부품 등으로 만들어지는 그의 로봇은 양식적·방법론적으로 거의 동일하게 제작되면서 서로가 서로를 닮은 가족유사성을 지닌다. 존 케이지, 머스 커닝햄, 조지 마키우나스, 샬롯 무어맨 등 동료들의 초상이 갈릴레오, 로베스피에르, 카트린 대제, 퀴리 부인 등 시공을 달리하는 위인들과 유사하다. 이들은 다시 단군, 무령왕, 세종대왕, 이성계, 정약용, 혜초 등 한국 위인들과 닮아 있다. 히포크라테스와 부처를 동일시한 〈히포크라테스 로봇〉에서 명시되고 있지만, 그는 최소의 실마리로 인종의 차이, 젠더의 차이, 연령의 차이를 일반화시키며 단지 명명의 행위를 통해 각 로봇을 개체화할 뿐이다. 그에게 사실적 재현은 관심 밖의 일이다. 로봇이라는 발상 자체가 환상이고 하이퍼리얼할 뿐 아니라, 의태적으로 모방하는 대리 신체를 통해 환유의 차원을 확보하는 것이다.

멀티모니터 설치 작품의 경우도 마찬가지이다. 동양적 개념을 주제화한 〈고인돌〉이나 〈백팔번뇌〉는 〈비라미드〉(V-yramid), 〈세기말〉, 〈비디오 플랙〉, 〈매가트론/메트릭스〉, 〈전자 슈퍼하이웨이〉 등 일반 멀티모니터 설치작품과 거의 구별되지 않는다. 물론 영상이나 세부 장식이 특정 주제를 표현하는 경우도 있으나 대부분 멀티비전 기술을 활용한 유사한 양식과 방식의 작업들이다. 이산의 조건을 코스모폴리탄 비전으로 확장시키는 그에게 한국과 아시아 그리고 세계는 하나이다. 그가 표현하는 선사상이나 샤머니즘, 달이나 거북은 한국, 일본, 중국, 몽골의 구별이 없는 아시아적 대리물이자 초아시아적 대안으로 제시된다. 로봇과 같은 대리 신체, 선, 샤머니즘 같은 대안적 사상은 환상성, 하이퍼리얼리티를 창출하는 현실초월적 모티프이자 그 위장된 모방 속에 전복성을 내포

하는 환유적 버팀대이다. 결국 백남준 개인 이야기, 역사적 사실을 기호화·추상화하고 그것을 통해 자전과 역사를 탈맥락화, 탈현실화시키는 이중화와 동일화 작용, 모방과 반복의 메커니즘으로 의미를 유보, 환유를 작동시키는 것이다.

둘째는 과거와 전통의 현재적 차용이다. 백남준은 선사상, 불상, 샤머니즘 등 아시아의 정신적 뿌리에서 창작의 영감을 받고 달, 토끼, 호랑이, 거북이, 장구, 한복, 갓, 곰방대 같은 한국의 전통적 소재를 사용하며 단군, 무령왕, 김유신 등 역사적 인물을 재현하고 고인돌, 덕수궁 등 전 시대의 문화적 사이트를 형상화한다. 과거의 차용은 이산작가들의 공통된 특징이기도 하지만 백남준은 그것을 현재화·영속화시킴으로써 환유의 차원을 확보한다. 자신이 직접 보고 듣고 경험했던 옛 추억의 단편들을 현대적으로 재생·변형·재활용하면서 현재적 의미를 부여하는 것이다. 동양철학이나 전설, 동양적 시간 개념에 의거하여 시간을 영속화한 〈TV 부처〉, 〈달은 가장 오래된 TV〉, 〈TV 시계〉와 문화유산이나 역사적 장소를 현대적으로 형상화한 〈고인돌〉, 〈덕수궁〉 등은 일시성을 영속화시키고 폐허의 무상함을 기념비화시키는 기념사진이나 기록 비디오와 같이, 과거 역사와 전통을 현재화한 환유적 설치물들이다.

백남준을 비롯한 이산작가들에게서 흔히 발견되는 전통 모티프의 사용은 언어 상실과 정체성의 위기 속에서 자신과 고국을 기표화하는 자기 재현적 제스처이기도 하다. 이러한 정체성의 정치학은 자칫하면 스테레오 타입으로 환원되거나 피식민적 자기주변화의 위험에 빠질 수 있다. 작가 자신의 신체가 특정 인종적 스테레오 타입으

로 동일화되면서 감상적 오리엔탈리즘으로 독해될 수도 있는 것이다. 백남준은 자전적·회고적 모티프를 사용하면서도 자기주변화나 자기반영적 나르시시즘을 극복하고 있는데, 그것을 가능하게 하는 것이 바로 환유의 정치학이다. 즉 전통 이미지를 과거 지향적 향수보다는 현재를 재구축하기 위한 미학적 버팀대로 사용하면서 환상적이고 하이퍼리얼한 환유적 작품 세계를 구축하는 것이다.

셋째는 설치, 퍼포먼스, 비디오와 같이 인터미디어, 탈장르 실천으로 성취되는 환유이다. 백남준과 같은 행위/설치/매체미술가들은 관객·현실·사회와의 거리를 좁히기 위하여 작품 속에 액션, 레디메이드, '파운드 오브제', '파운드 스페이스', '라이브 오브제'와 같은 현실적 편린, 일상의 단편들을 삽입한다. 여기서 작품 속에 차용된 현실의 단편들은 현실이라기보다는 하이퍼 현실로 존재한다. 즉 불완전하고 일시적이고 우연적인 삶의 요소들이 예술적 맥락에서 영구화·주물화됨으로써 환유의 의미를 부여받는 것이다. 대표적인 포스트모던 탈장르 예술인 퍼포먼스, 설치, 비디오가 소통의 모델로서 관객과 새로운 관계를 유지하는 것은 환유적 기능 때문이며, 그것에 의해 탈장르의 일상성·비예술성이 인식론적 의미를 갖는다.

특히 비디오는 위장된 닮음을 제시하는 대표적인 환유적 매체이다. 대상을 재현하기보다는 대상의 흔적으로 존재하는 지표 예술로서 비디오는 사진과 마찬가지로 의태적 모방의 환유적 힘을 갖는다. 현장 미술인 설치와 퍼포먼스는 장소의 이동이라는 맥락에서 환유를 획득한다. 설치 작업은 장소의 상실·결핍·이동으로 경험되는 비장소의 공간적 대치물로서, 퍼포먼스는 장소와 공간의 관계를 규정하는 이동적·실천적 신체 행위로서 환유적

의미를 지닌다. 언어와 공간의 환치라는 탈식민 화두를 주제화하는 대부분의 이산작가들이 전통 페인팅이나 조각보다는 탈장르 매체 예술에 관심을 갖는 이유가 바로 이 매체의 환유적 기능 때문이다. 백남준을 비롯한 다수 이산작가들의 다매체 탈장르 실험은 결국 언어적·공간적 환치에 대한 매체적 환유에 다름 아니다.

6. 전시를 마치며

전술한 3개의 환유 전략을 살펴보면 그 자체가 이중적이라는 점을 발견하게 된다. 반복과 분열, 이중화와 동일화, 과거와 현재 등 상반되는 대립항들의 이중성이 그렇고, 인터미디어의 속성이 그렇다. 그 이중성은 백남준 예술의 환상성과 하이퍼리얼리티를 대변할 뿐 아니라 한국에 대한 환상적이고도 하이퍼리얼한 이중 비전을 반영한다. 한국성에는 양면이 있다. 글로벌 시대의 코스모폴리탄적인 한국과 아시아의 정신적 전통과 문화적 뿌리에 근간하는 로컬적인 한국이 그것이다. 현대 한국은 이 두 개의 얼굴로 되어 있는데, 이러한 이중 정체성에 직면하여 한국 현대작가들은 글로벌/로컬 논쟁을 정체성의 위기보다는 탈이데올로기, 다가치성, 혼성을 위한 개념적 도구로 파악하면서 한국미술의 새로운 정체성을 구축하고 있다. 미술의 정체성은, 특히 서구미술의 수용과 외세의 영향 하에서 자국의 미술을 형성·발전시키고 있는 아시아 국가들의 경우 서구, 제1세계, 제국주의로부터 스스로를 차별화시키는 대립적 또는 대안적 차이의 모델로 채택된다. 그러한 까닭에 외세나 시대의 변화에 따라 달라

지고 항시 새로운 정체성의 도전을 받는 것이다.

지역적 정체성은 글로벌/로컬의 이분법을 파괴함으로써 정의가 가능하며, 진정한 글로벌리즘은 지역적 전통과 역사성을 통해서만 접근할 수 있다. 백남준의 작품이 제시하듯이, 아시아와 한국의 현대작가들은 전통과의 단절이 아니라 과거와 현재를 병행하는 이중성의 전략으로 자국의 문화 전통을 재맥락화 할 수 있다. 특히 한자 문화, 동양화 문화, 젠 사상, 유교 문화, 자연주의 등 문화유산의 동질성을 보유하고 유사한 근대화 경험을 공유하고 있는 동북아 작가들이 유념하듯, 동질성이 과거 지향적으로, 아시아 중심주의로 경도되지 않기 위하여 개방적 지역주의, 문화공존주의를 지향하는 열린 태도가 요구된다.

백남준 타계 1주년 기념으로 열리는 이번 전시회는 글로벌 시대를 사는 현대 한국작가, 아시아작가들에게 탈식민주의, 포스트모더니즘, 코스모폴리타니즘, 오리엔탈리즘의 의미를 통찰하게 하는 기회가 될 것이다. 동시에 해외 미술계나 외국인 관람객들에게 세계적이면서도 한국적인 작가 백남준에 대한 폭넓은 이해를 심어줄 수 있을 것이다.

(2007)

fluxus

백남준과 플럭서스

조지 마키우나스가 플럭서스 작가들의 이름으로 디자인한 로고. 1962, 각 6.1 x 6.1cm

백남준에게 플럭서스 친구들은 고락을 함께 나눈 가족과 같은 존재들이다. 백남준이 비디오 작가로 성장한 배경에 플럭서스가 있듯이, 백남준의 뒤에는 언제나 플럭서스 작가들이 버티고 있다. 1962년 비스바덴 플럭서스 페스티벌에 참가했던 조지 마키우나스, 딕 히긴스, 앨리슨 놀스, 에멋 윌리엄스, 벤저민 패터슨, 볼프 보스텔, 백남준 등의 플럭서

fluxus

스 창립 멤버들을 비롯, 그 이전에 플럭서스 전신을 이룬 뉴욕 플럭서스 서클의 라 몬테 영, 조지 브레흐트, 잭슨 맥 로, 요코 오노, 그리고 그 이후 합류한 에릭 앤더슨, 벤 보티에, 요셉 보이스 등 유럽 플럭서스와 제프리 헨드릭스, 필립 코너, 로버트 와츠, 켄 프리드만 등은 모두 백남준의 친구들로서 플럭서스라는 거대한 함대를 구성하고 있다.

"가장 급진적이고 실험적인 60년대의 미술운동"이라는 구절은 암스테르담에서 발간된 하리 루애의 『플럭서스』란 책의 부제이면서 단적으로 플럭서스를 대변한다. 이미 20세기 전반에 미래파, 다다, 초현실주의, 바우하우스의 새로운 정신은 기존 예술의 한계를 벗어나려는 시도로 실험적 공연 예술의 문을 열었다. 60년대에 이르면, 당대를 섭렵하던 추상표현주의의 지나친 형식주의에 대한 반발과 생에 대한 잠재적 욕구의 표출로써, 일부 창조적 예술가들은 순수예술의 허구를 부정하고, 행위예술에서의 공연예술을 표방하게 된다. 60년대 누보네알리즘, 네오다다, 팝 아트 등은 이런 활기 넘치는 생을 활용하려는 예술로 이해할 수 있으며, 그것의 좀 더 자유분방한 하나의 표현이 플럭서스였다고 볼 수 있다.

플럭서스는 예술을 창조 작업인 동시에 삶으로, 생활의 연장으로 간주하였다. 그들은 한편으로는 좀 더 생생하고 직접적인 행위예술을 표방하고, 다른 한편으로는 대중적이고 생활적인 응용 미술을 옹호하였다.

그들은 행위예술을 통하여 기존 예술이 신봉하는 영구성을 거부하고, 응용미술적 확산을 통하여 순수 예술의 희귀성과 유일성을 부정하였다. 행위를 기록하거나 가시화하는 플럭서스 출판물과 오브제는 단순주의적 디자인에 입각해 있으며, 값싼 재료를 선택하고 대량으로 생산하는 멀티플 제작으로 널리 보급되고 있다.

플럭서스가 동시대의 팝 아트나 누보레알리즘같이 시대를 대변하는 주류의 미술 운동으로 부각되지 못했던 까닭은 바로 이러한 플럭서스의 이념, 즉 반예술적 대중 미학에 연유한다. 플럭서스가 미니멀 미술, 개념 미술은 물론, 현대음악과 무용에 절대적 영향을 끼쳤음에도 그 미술사적 가치와 미학적 의미가 과소평가되고 소수의 재야 집단으로만 남았던 또 하나의 이유는 그것이 국적 없는 국제적 성격의 예술이라는 점 때문이다. 가장 미국적인 미술 팝 아트는 미국인들의 손에 의해, 누보레알리즘은 프랑스 네오다다이스트들에 의해 꽃을 피워 각각 대표적인 미국 미술과 프랑스 미술로 그 지반을 굳혔다. 그러한 반면, 서로 다른 문화 배경을 갖고 각기 다른 분야에 종사하는 이질적 예술가들의 모임인 플럭서스는 하나의 뭉뚱그려진 힘으로 발전하기

에는 너무나 다양하고 복합적이었다. 그들은 자리를 지키는 텃새가 되기보다는 어느 나라에도 소속되지 않은 채 이곳에서 저곳으로 옮겨다니는 철새이기를 선택했다.

흐름, 변화, 운동이라는 말뜻 그대로 플럭서스는 전 세계를 무대로 떠돌아다니는 보헤미안 예술 집단이다.
한곳에 정착하지 못하는 플럭서스의 보헤미아니즘은 스스로에게 약점인 동시에 강점으로 작용한다. 보헤미아니즘의 비정착성이 플럭서스를 비주류 미술운동으로 위치시키지만 그것의 비정체성으로 인하여 플럭서스는 끊임없이 새로워지고 영속화된다. 그렇기 때문에 플럭서스는 일시적 유행이나 대표적 사조로서가 아니라 언제 어디에나 편재하는 정신으로서 존재하며, 작가들이 떠나고 그 구성원이 교체되어도 스스로를 변신시키는 가운데 영구히 존속하는 것이다. 조지 마키우나스, 요셉 보이스, 존 케이지 그리고 백남준이 세상을, 플럭서스를 떠났어도 플럭서스는 살아 움직이며 역사와 삶의 현장에 편재한다.

1. 플럭서스의 의미와 플럭서스 사람들

플럭서스는 플럭서스의 창시자 조지 마키우나스에 의해 명명되었다. 처음에는 예술잡지 이름으로 발상되었던 것이 1962년 비스바덴 페스티벌을 시점으로 공식적인 그룹 운동의 이름으로 불리게 된다. 딕 하긴스에 의하면, 이 말이 지칭하는 것은 마키우나스에 의해 발간된 간행물, 그룹의 이름, 그들의 작업(공연·작품·출판물), 시간이 흐름에 따라 이런 작업들과 연관되면서 구축된 어떤 경향 속에서의 다른 행위들, 이상의 4항목인데, 보통 플럭시스트 대신 플럭서스 예술가를 지칭하기도 한다.

Dick Higgins, *Fluxus; Theory and Reception,* 1981. p. 9(Mariaune Bech, North No.15, 1985, p. 18. p. 65(주 28), 참조.

플럭서스의 성격은, 그 말 자체가 끊임없이 움직임의 뜻을 내포하듯 한마디로 규정할 수 없다. 이에, 조지 브레흐트는 「플럭서스의 어떤 것」이란 논고에서 다음과 같이 주장하였다.

왼쪽 : 조지 마키우나스 223.5×197×61cm, 1993

오른쪽 : 조지 마키우나스와 빌리 허친스의 **결혼식**, 1978년 2월 25일(사진 홀리스 멜톤)

(플럭서스에 관한) 오해는 플럭서스를 그 구성원의 어떤 공통된 원칙이나 합의된 프로그램을 갖는 미술 운동이나 그룹 활동으로 여기는 데 기인한다. 플럭서스에 그런 목적이나 방법의 시도는 없다. 공동으로 갖고 있으되 뭐라 규정지을 수 없는 그 어떤 것을 갖고 있는 개개 예술가들이 그저 자연스럽게 모여 그들 작품을 발간하고 공연할 뿐이다. 아마 이 공동의 어떤 것이란 예술의 범위가 전보다 넓어져야겠다는, 혹은 예술이나 그것의 어떤 구분도 더 이상 소용없다는 느낌일 것이다. 하여간 (우리) 미국, 유럽, 일본의 여러 예술가들은 서로의 작품을 발견하고 그 속에서 어떤 유익한 것을 찾아내고 독창적이며 어느 범주에도 속하지 않는 작품들과 사건들을 묘하게 새로운 방법으로 키워 가고 있는 것이다.

George Brecht, *"Something about Fluxus"*, 1964. 5, Hans Sohm, Happening & Fluxus, Cologne, 1970.

플럭서스에 관한 명확한 설명과 정의를 요구하는 일반에게, 딕 히긴스는 1982년 비스바텐 페스티벌 카탈로그에서 "플럭서스는 미술사적 운동, 역사,

<u>오른쪽 : 후면Postface 딕 히긴스, 뉴욕, SEP, 1982</u>

<u>왼쪽 : 딕 히긴스의 공연 장면.</u>

조직이 아니라 아이디어, 일종의 작품, 경향, 사는 방법, 플럭서스 작품 활동을 하는 끊임없이 변화하는 사람들이다"라고 밝히고 있다. 히긴스나 브레흐트가 역설하듯이 플럭서스는 분명 역사나 운동보다는 정신과 아이디어이다. 그러나 그 정신과 아이디어가 구체적으로 무엇이냐에 대해서는 일정한 답변이 없다. 플럭서스 정신이 반예술 정신이요, 삶의 예술이라는 아이디어에 기초한 예술이라는 점을 알지만, 그것이 어떠한 빛깔의 반예술이며, 어떤 모양의 삶의 예술인지를 단적으로 말할 수 없다. 그것은 예술가들의 감수성이나 시각에 따라 다를 수밖에 없는 것이다.

예를 들면 사회적 집단주의, 반개인주의, 반유럽주의, 반직업주의를 표방하고, 오락과 무명성과 민주정신을 찬양하는 마키우나스에게는 플럭서스가 중세 서커스나 보드빌에서 그 기원을 찾을 수 있는 대중예술로서의 생활 예술이다. 말하자면 그는 예술성을 제거함으로써 예술을 생활화하는 사회주의적 시각에서 삶의 예술을 표방하였던 것이다. 반면 플럭서스에서 미학적 차원을 고수하려는 필립 코너는 모든 것을 예술화함으로써 예술의 범위를 넓히고, 그럼으로써 예술이 스스로 생활 속으로 침투되도록 한다. 즉 그는 레디메이드

적 감수성으로 삶의 예술을 수행하는 것이다. 극단주의자 마키우나스가 축소지향적으로 반예술을 실천하였다면, 자유주의자 필립 코너의 경우 확산주의적으로 반예술을 수행하는 것이다.

같은 내용의 말을 다르게 표현하는 마키우나스와 필립의 경우에서 감지할 수 있듯이, 서로 문화 배경과 기호가 다른 예술가들이 모여 일종의 "조직화된 무질서"를 형성하는 플럭서스가 그 내부에 갈등과 마찰을 포함하고 있으리라는 점을 충분히 짐작할 수 있다. 플럭서스의 갈등은 주로 플럭서스의 조직자를 자처하고 나선 마키우나스와 그의 독단적 리더십을 둘러싸고 빚어지는 문제들이다. 1963년 에멋 윌리엄스가 파리에서 동료들 몇과 플럭서스 작품을 공연하면서 그것을 플럭서스 페스티벌이라고 이름 붙이지 않았을 때 마키우나스는 분노하였다. 같은해 다른 동료들까지 스웨덴으로 부를 경비가 없었던 히긴스와 놀스 부부가 스웨덴에서 단 둘이 공연했을 때 마키우나스는 또 한 번 분노하였다. 마키우나스는 급기야 플럭서스 사람들이라는 리스트를 작성하여 플럭서스 작가들을 규제하려고 하였다. 무엇이든 도표 만들기를 좋아했던 마키우나스의 〈역사도표〉는 그 친밀성으로 유명하

샤롯 무어맨, <글로벌 그루브> 중.

다. 플럭서스를 초점으로 한 일종의 아방가르드 역사를 고대부터 현재까지 일별시키는 이 도표는 1966년 그 3분의 1이 제작된 이래 1978년 그가 별세할 때까지 그의 생애를 사로잡은 일대의 역작이다. 그의 죽음과 함께 미완성으로 남은 이 도표는 1979년 스웨덴 『Kaleidoskop』지에서 'Diagram of historical development of Fluxus and other 4 - dimentional, aural, optic, olfactory, epithel and tactile art form'이란 제목으로 발행되었다.

플럭서스 사람들을 대상으로 〈플럭서스 사람들〉이라는 리스트를 만들었는데 '진정 플럭서스인' '어쩌다 플럭서스인' '더 이상 플럭서스가 아닌' '전혀 플럭서스가 아닌'의 네 범주와 그 외에 블랙리스트를 작성하고, 거기에 미국 해프닝 작가 알 핸슨과 백남준의 공연 파트너 샤롯 무어맨을 파문하기도 하였다.

Harry Ruhe, *Fluxus : The most radical and evperimental art moucment of sixtios,*
Amsterdam, 1979

마키우나스의 분류법이 얼마나 타당한가는 논외로 하고, 이러한 사례로 보아 플럭서스에 대한 그의 집착이 어떠했는가를 짐작할 수 있다. 그는 타고난 조직자이며 리더였다. 플럭서스 보스로서의 힘과 영광보다는 직무를 택한 플럭서스 일꾼으로서의 리더였던 것이다. 대부분의 플럭서스 작가들이 이론가이며 개념 예술가이기 때문에 이들의 무한한 아이디어에 의해 만들어지는 플럭서스 프로젝트는 공연, 출판, 영화, 오브제 제작 등 각 방면에 걸쳐 실로 방대하다. 그 프로젝트의 10분의 1 정도만이 언제나 실현된다고 볼 수 있는데, 그 대부분이 마키우나스의 손에 의해 기획·제작·배포되는 것이다. 실로 그의 무모할 정도의 열정이 아니고서는 플럭서스라는 대혼란을 하나의 조직으로 이끌어 오지 못했을 것이다.

그러나 어쨌든 그는 화근이었으며 반발의 대상이었다. 딕 히긴스는 그의 원고 〈제퍼슨의 생일〉이 출판을 맡은 마키우나스의 손에서 한없이 지체되자 더 이상 기다리지 않고 1964년 '섬싱 엘스 프레스'라는 독자적인 출판사를 냈다. 그리고 그 원고를 〈포스트페이스〉와 함께 단행본으로 엮어 그 출판사 제1호의 출판물로 발행하였다. 이 출판사는 곧 플럭서스 도서 출판의 본산

1985년 덴마크 로스킬트 페스티벌 : 판타스틱한 사람들의 축제Festival of Fantastics. 덴마크의 옛 수도 로스킬트에서 펼쳐졌던 플럭서스 페스티벌. 덴마크는 탁월한 플럭서스 아티스트들을 배출해 왔으며, 1962년 《음악과 반음악》 공연이 열렸던 코펜하겐의 니콜라이 성당은 플럭서스 공연의 성지이기도 하다.

왼쪽: 앤 노엘, 벤 보티에, 에릭 앤더슨, 필립 코너가 각기 신문을 들고 크게 읽기 경연을 벌이고 있다.

오른쪽: 벤저민 패터슨의 〈크림〉을 재연하고 있다.

지가 되었다. 이후 히긴스는 그의 예술 자체를 플럭서스보다는 '섬싱 엘스'로 부르기를 좋아했는데, 그것은 벤 보티에의 '토털 아트', 볼프 보스텔의 '데콜라주', 요셉 보이스의 '액션'과 마찬가지로, 마키우나스=플럭서스라는 등식에 대한 말없는 도전이었던 것이다.

예술관이나 이데올로기의 견해 차이에서 오는 갈등은 분열을 일으킬 정도로 심각해졌다. 1964년 코펜하겐에서 열렸던 〈5월 전시회〉 당시에는 요셉 보이스와 볼프 보스텔의 개인주의 및 표현주의의 성향이 나머지 일원들이 표방하는 "임의의, 상환적인, 다의미론적인 미학"과 맞서 팽팽하게 대립했다.

Marianne Bech, *Fluxus,* Denonark, North, No.15, 1985. p. 20

보이스와 보스텔은 모두 마키우나스의 '전혀 플럭서스가 아닌' 범주에 속한다. 보이스는 자신의 특수한 개인적 경험을 토대로 일종의 신비적 표현주의를 창출하고, 네오다다의 도전적 형식을 변증법적 입장에서 반대하고 있기 때문에, 마키우나스 예술관의 핵심인 유머, 무명성, 집단주의에 상반되는 불화의 씨를 처음부터 안고 있었다. 보이스의 플럭서스 데뷔작인 1963년의 〈

시베리안 심포니 1악장〉은 다다 정신과는 무관한 표현과 태어남과 죽음에 대한 문맥적 관계를 취급함으로써 이미 히긴스 등을 충격시킨 바 있다.

Gotz Adriani, Winfried Konnertz, Karin Thomas, *Joseph Beuys: Life and works*,
N.Y. Barron's, 1979, p. 87~92

보스텔의 문제는 내용보다는 외양에 관계된다. 보스텔의 예술의 정치적 참여를 주장하는 사회주의나 예술을 인생화하려는 이상주의는 플럭서스, 특히 마키우나스의 목표와 일치한다. 그러나 행위에 있어 그의 파괴적이고 강렬한 표현주의는 플럭서스의 단순주의적 미학에 위배된다. 즉 보스텔 자신은 미국 해프닝이 화랑이나 장치된 환경 속에서 행해지는 데 비해 그의 해프닝은 생생한 거리를 무대로 이용하고 있다는 점에서 미국 해프닝과의 다른 점을 주장하고 있지만, 결국 그의 해프닝 역시 관객의 적극적 참여를 요구하는 미국 해프닝의 "무질서한 혼란성"을 띠고 있다.

플럭서스는 단지 "관념적이거나 규율적인" 참여만을 관중에게 기대하는 "발

표적"성격의 해프닝을 지향하기 때문에 보스텔의 데콜라주의 연극적 환경이나 파괴적이고 강렬한 행위의 표현주의와의 마찰이 불가피한 것이다.

백남준의 비디오 아트에 남아 있는 볼프 보스텔의 이미지.

위의 책, p. 82

1964년 9월 샤롯 무어맨이 주도하는 〈제2차 연례 뉴욕 아방가르드 페스티벌〉 당시 공연되었던 스톡하우젠의 작품 〈오리지널〉을 둘러싸고 플럭서스를 거의 파경으로 몰아갔던 사건이 일어났다. 이 사건의 주인공 헨리 플린트는 유럽 문명의 허구성을 통렬히 비난하여 "인종을 박멸하라"는 과격한 표어까지 내걸었던 정치적 음악 철학가이자 행동주의자로, 스톡하우젠의 〈오리지널〉을 문화제국주의의 산물이라고 비난하면서 저드슨 극장 앞에서 시위 데모를 벌였다. 재즈가 저속한 음악이라고 발언한 스톡하우젠의 하버드 대학 연설이 이들의 화를 자극하였던 것이다. 여기에는 플린트의 영향을 받아 제국주의 문화 반대운동 총본부장직을 맡고 있었던 마키우나스를비롯해 벤 보티에, 에이오, 사이토 등이 가담했는데, 아이러니컬하게도 극장 안에서는 백남준을 비롯한 일부의 플럭서스 멤버들이 그 공연에 참석하고 있었다.

사태를 더욱 복잡하게 만들었던 것은, 밖에서 피켓을 들고 함께 시위하던 히긴스가 마음을 바꾸어 슬그머니 안으로 들어가 공연에 합세한 일이었다. 이것이 히긴스이고, 이것이 받아들여지는 것이 플럭서스이다. 미국 평론가 피터 프랭크가 이러한 분쟁은 결국 "열려지고 개선되어" 다양하게 지향되는 오히려 "유익한" 결과를 초래하였다고 언급하였듯이(Peter Frank, "Fluxus in NY, USA", Lightoworks, 1979 fall, p. 33), 플럭서스는 문제들을 극복하고 내분을 해소함으로써 더욱 강하고 다양한 열린 집단으로 성장할 수 있었다.

2. 플럭서스의 뿌리·탄생·역사

미술사의 맥락에서 볼 때, 20세기 상반기의 두 거장을 일컫는다면 파블로 피카소와 마르셀 뒤샹을 꼽을 수 있겠다. 그것의 근거와 이유는 모던 아트를 두 줄기 큰 흐름으로 파악할 때 그들을 각각 그 흐름의 정점으로 대치시켜 놓을 수 있기 때문이다. 즉 지난 세기의 마네를 효시로 인상파, 세잔으로 이어져 피카소에서 성취된 순수회화로서의 전위미술과, 20세기 초 특유의 사

회현상 속에서 자생된 다다를 중심으로 형성되고 뒤샹에게서 정립된 반예술로서의 전위미술의 대별이다.

플럭서스는 다다와 뒤샹의 자손이다. 딕 히긴스는 그의 논고 「인터미디어」에서 "뒤샹의 오브제가 매혹적인 데 반해 피카소의 음성은 사라지고 있는 이유 중 하나는 뒤샹의 작품은 조각이나 회화의 구분이 없는 매체 사이사이에 존재하는 데 비해 피카소의 그림은 즉각 장식적 그림으로 분류되기 때문이다"라고 지적했다.

Dick Higgins, Intermedia, Something Else Newsletter No. 1, 1966. 2

이러한 맥락에서 벤 보티에(Ben Vautier)는 "케이지와 듀샹과 다다가 없었다면 플럭서스는 존재할 수 없었다. 특히 케이지는 중요한데, 두 가지 면에서 뇌를 세척시켜 주기 때문이다. 하나는 현대음악의 측면에서 비고정성(Indeterminancy)이라는 개념의 도입이요, 다른 하나는 선(禪)의 정신을 통한 그의 교육이며 예술의 탈개성을 향한 그의 의지이다"라고 역설하였다.

존 케이지는 현대 예술에 막대한 영향을 끼친 음악가요, 철학자이자, 공연예술가이지만, 교육자로서 업적도 평가하지 않을 수가 없다. 해프닝과 플럭서스는 그의 음악적 교육의 산물이다. 케이지의 음악 교육은 1940년대 말부터 50년대 초에 재직하였던 노스캐롤라이나의 블랙마운틴 대학에서 시작되었다. 그는 학생들과 토론하고 함께 공연을 벌이는 산교육을 통하여 실험 음악을 전파하였다. 1952년 그가 블랙마운틴 대학의 동료, 제자들과 함께 벌였던 일련의 이벤트 공연들은 해프닝의 전신을 만드는 새로운 인터미디어 공연이었다. 1958년 케이지는 뉴욕의 뉴스쿨New School For Social Research에서 교편을 잡는 한편, 같은 해 여름부터는 매년 독일로 건너가 다름슈타트에서 열리는 신음악을 위한 국제 하기 학교에서 강의하였다. 백남준이 케이지를 만나 인생의 극적 전환을 맞게 된 것은 바로 1958년 하기 강좌를 통해서이다.

뉴스쿨의 케이지 실험 음악 교실은 60년대의 주요 미술 사조인 해프닝의 온상이었으며, 그 물결의 주역들인 알란 카프로, 알 핸슨, 리처드 맥스필드, 딕

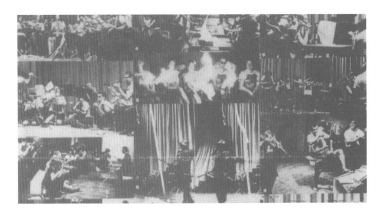

히긴스, 조지 브레흐트, 잭슨 맥 로 등을 배출했다. 모든 것이 허용되었던 자유로운 분위기 속에서, 이미 알고 있던 것을 확인하게 하고 지금 하고 있는 일의 본질을 의식하게끔 일깨워 주던 케이지 교실을 회상하면서, 히긴스는 "그를 통해 자율성, 다양성, 비일관성, 이성주의에 대한 나의 기호를 인식하게 되었으며, 브레흐트 역시 그를 통해 무명성, 단순성, 행위의 비연루성에 대한 그의 애착을 발견할 수 있었다"고 그의 저서 『포스트페이스』에서 밝히고 있다.

<div align="right">
오른쪽: 「CCV TRE」, 3 newspaper eVents for The pRicE of $ 1, 1966년 2월 1일 No. 7.

왼쪽: 「CCV TRE」.
</div>

D. Higgins, *Postface,* Something Else Press, 1964. p. 51

이들은 다양성, 변화, 우연, 무작위, 과정 등과 같은 비미학적 개념들이 제시하는 미학적 가능성을 터득하였다. 또한 인터미디어, 비결정성을 비롯하여 해프닝 개념을 수립할 무수한 논제들을 토론하였고, 그러한 과정을 통하여 결국 소통과 관객참여의 예술인 해프닝을 정립하게 되었던 것이다. 그 가운데 〈우연에 의한 조작Chance Operation〉은 플럭서스 예술의 핵심적 요소이자 방법론을 마련하였는데, 플럭서스 신문 「V TRE」가 그 좋은 예증이다.

「V TRE」는 1963년 조지 브레흐트가 단독 발행하였다가, 1964년부터는 마키우나스와의 공동 작업으로 발행하면서 「CCV TRE」로 바뀐다. CC는 마키우나스의 암호철자이다. 봅 와트는 K, 알리슨 놀스는 P, 브레흐트는 C 등인데 CC라고 두 번 쓴 것은 브레흐트에 의한 두 번째의 플럭서스 작업이란 뜻이다(그의 첫 번째 작업은 〈Water Yam〉).

플럭서스는 1962년 비스바덴에서 열린 〈플럭서스 국제 페스티벌〉과 함께 그 공식적인 막을 올렸지만 그에 앞서 이미 1958년 경부터 뉴욕과 독일 몇 도시들에서 플럭서스 감수성을 가진 예술가들이 제각기 혹은 그룹으로 플럭서스적 예술 활동을 벌이고 있었다. 딕 히긴스의 말을 빌리면, "커피잔이 멋쟁이 조각보다 더욱 아름답고, 아침에 일어나 나누는 키스가 어느 연극보다도 더 드라마틱하며, 젖은 부츠 속에서 철벅거리는 발소리가 어떤 오르간 음악보다도 더 환상적이라고 느끼는, 말하자면 뒤샹적 레디메이드 감수성을 가진", 새로운 시각의 예술가들이었다. 뉴욕에서는 소호의 스튜디오 공연 활동의 중심 인물이었던 라 몬테 영과 플럭서스를 명명하고 조직한 조지 마키

우나스의 주도하에, 존 케이지의 뉴스쿨 음악 교실 출신들인 음악가 딕 히긴스, 화학자 출신의 작곡가 조지 브레흐트, 시인 잭슨 맥 로 등이 역사 이전의 플럭서스를 형성하고 있었다. 독일에서는 다름슈타트에서 활동하던 미국 시인 에멋 윌리엄스, 쾰른으로 이주한 미국 음악가 벤저민 패터슨, 한국에서 도쿄를 거쳐 뮌헨과 쾰른에 거주하던 백남준, 그리고 독일 태생의 종합 예술가 볼프 보스텔이 제각기 플럭서스를 예고하는 각종의 해프닝을 벌이고 있었다. 이렇게 양 대륙에 나뉘어 유사한 성격의 활동을 벌이던 뒤샹의 후예들이 아직까지 이름지어지지 않은 플럭서스를 키워 가고 있었던 것이다.

뉴욕 플럭서스: 소호의 캐널가와 AG 화랑

소호는 플럭서스의 활동 근거지였던 동시에 플럭서스 작가들에 의해 개발된 플럭서스의 보금자리였다. 소호 붐이 일기 이전인 50년대 말~60년대 초에 이미 플럭서스 원로 부부인 딕 히긴스와 알리슨 놀스는 소호 속의 소호인 캐널가에 자리 잡고 있었으며, 곧이어 에이오, 요코 오노 등이 소호 지역에 찾아들었다. 1963년에 마키우나스도 히긴스가 살고 있던 캐널가의 같은

빌딩 로프트로 이사하였고, 백남준은 독일을 떠나 뉴욕에 정착하는 1964년
부터 소호 멀서가에 자리 잡았다. 마키우나스가 1967년경 처음 시도한 코업
로프트 시스템이 일반화되면서 그 후 많은 플럭서스 예술가들이 소호에 군
집하여 살게 되었다. 버림받은 창고 지대에서 보헤미안 예술가들의 코업 로
프트로 탈바꿈하는 과정의 소호는 초창기 플럭서스 행위들이 저절로 벌어
질 수 있었던, 그야말로 딕 히긴스의 표현대로 "흥분을 자아내는 다이내믹한"
환경이었을 것이다. 비평가 피터 프랭크는 이 당시 소호 지역의 특수한 분
위기를 묘사하는 가운데 이들의 감수성에 호소하는 재미있고 신기한 물건
들을 진열하고 있었던 캐널가의 고물상군을 지적하며, "플럭서스 작품이 시
사하는 시각적 미학은 캐널가 분위기에서 우러나온 '오브제 트루베Object
Trouve' 감수성에 크게 의존해 있다"라고 피력하였다.

P. Frank, *"Fluxus in N.Y"*, p.35

소호가 창고 지대에서 예술가들의 로프트 스튜디오 시가로 변모하는 사이,
그곳에는 루벤 화랑, 저드슨 처치 화랑, 리빙 시어터, 카페 아 고고 등 해프

닝과 그 밖의 실험 예술을 선보이는 선진 화랑들이 속출하고 있었다. 이러한
가운데 플럭서스 운동의 전신을 이룬 두 개의 공연 시리즈가 벌어지고 있었
는데, 그 하나가 1960년 12월부터 1962년 1월까지 라 몬테 영의 주최로 소
호 남단에 자리 잡은 요코 오노의 챔버스 스트리트 화실에서 열린 일련의
공연들이었고, 다른 하나는 1961년 3월부터 7월까지 뉴욕 상부 매디슨가에
위치한 조지 마키우나스의 AG 화랑에서 지속되었던 공연 시리즈였다. 서부
출신의 전자 음악가 라 몬테 영과 리투아니아 태생의 건축학도 마키우나스
의 만남이 축이 되어 형성되었던 이 두 공연 시리즈가 역사 이전의 뉴욕 플
럭서스의 역사를 만든 것이다.

1960년부터 뉴스쿨의 맥스필드 밑에서 음악을 공부하던 라 몬테는 요코 오
노 화실의 공연을 주도하면서 활발한 공연 활동을 벌이고 있었다. 라 몬테
의 공연에는 히긴스 등 케이지 교실 멤버들뿐 아니라, 같은 서부 출신의 무
용가 시몬 포르티와 개념미술가들인 로버트 모리스, 월터 드 마리아가 합류
하였다. 또한 화실의 주인 오노와 그의 첫 남편 도시 이치야나기 등 일본의

전위 부대들이 가담하였다. 마키우나스는 라 몬테를 통해 히긴스, 잭슨 맥로, 오노, 그 밖의 챔버스 스트리트 멤버를 알게 되어 그들 활동에 참가하게되었다. 그러고는 곧 자신의 AG 화랑에서도 라 몬테 팀은 물론 그 밖에 음악 철학가 헨리 플린프, 우편 예술가 레이 존슨 등을 초청하여 스스로 공연을 조직하기에 이른다. 결국 케이지의 실험 음악 사제들과 서부 출신의 개념주의자들, 또한 구타이와 온가쿠를 등에 업은 일본 행위 예술가들로 구성된라 몬테 공연 팀과 마키우나스의 AG 팀은 하나의 느슨한 그룹이 되어 플럭서스 성격을 규정할 여러 가지 활동을 벌였던 것이다.

마키우나스와 라 몬테의 만남은 공연 이외에도 또 하나의 플럭서스 활동인출판물 제작의 길을 열어놓았다. 이들 손에 의해 제작된 최초의 플럭서스출판물인 『명선집An Anthology』의 운명은 길고도 기구하였다. 뉴욕에 거주하던 시인 체스터 앤더슨이 경영하던 지복이라는 뜻의 예술 잡지 『비애티튜드Beatitude』가 1959년 앤더슨의 샌프란시스코 행 이주로 비애티튜드 이스트와 비애티튜드 웨스트로 갈라졌고, 동부판의 발행이 라 몬테에게 위임

되었다. 그러나 서부 본사 자체가 문을 닫자 그 잡지에 실릴 원고들이 라 몬테와 편집일을 함께 돌보던 잭슨 맥 로의 손에 남게 되었다. 이 원고들이란미국, 유럽, 일본의 전위 예술가들이 보낸 글, 작곡, 해프닝 스코어로서 그 자체가 원고라기보다는 새로운 형태의 예술이었다. 평상시부터 출판에 남다른관심을 보여 온 마키우나스는 세계 각지의 예술가들이 보내온 귀한 자료들을 대하고는 이를 『명선집』이라는 이름의 단행본으로 출판할 것을 결심한다.그리고 이 일을 시발점으로 그가 꿈꾸어 오던 플럭서스란 이름의 잡지 발행을 추진할 수 있었던 것이다.
그러나 라 몬테와 잭슨이 편집 일을 맡고 마키우나스 자신이 디자인과 제본을 맡아 밤을 새워 가며 제작에 들어간 『명선집』은 다시 한 번 지연의 불운을 맞는다. 제본 단계에서 마키우나스의 AG 화랑이 파산하여 그는 출판 일을 두 편집인에게 맡긴 채 뉴욕을 떠나 독일로 향했던 것이다. 결국 『명선집』은 1961년 10월의 발행 날짜를 맞추지 못하고 비스바덴에서의 플럭서스 창립 공연 행사보다 일년이나 늦은 1963년에야 출판한다. 그러나 비스바덴 행사 이전에 마무리 작업이 끝났다는 의미에서, 이 책은 플럭서스 출판물 제

1호일 뿐 아니라 플럭서스 최초의 역사적 산물이었다고 볼 수 있다. 70년대의 개념 미술과 함께 성행한 아티스트, 즉 예술가들의 작업을 책으로 가시화하는 새로운 전례를 만들었다는 점에서도 이 책의 가치가 평가되어야 한다.

독일 플럭서스: 독일 아방가르드의 서클과 백남준의 등장

한 도시, 한 지역을 중심으로 플럭서스 활동을 벌인 뉴욕 플럭서스들과는 다르게, 독일에서는 이 도시 저 도시의 개별적 예술가들이 도시를 옮겨 다니며 일종의 방랑적 순회 공연을 벌였다. 그것은 독일이 미국과는 달리 국토가 넓지 않아 도시 간의 왕래가 수월했던 까닭도 있었겠지만, 음유시인이 존재했던 중세 유럽 전통과도 연결시켜 볼 수 있다. 그리고 이러한 독일 플럭서스의 순회 공연 관례가 전 세계를 무대로 활동하는 플럭서스 보헤미아니즘의 근거를 마련하였다고 생각할 수 있다. 독일 플럭서스의 역사는 미국 출생의 시인 에멋 윌리엄스가 1955년 경 파리와 스위스를 거쳐 독일 다름슈타트에 정착하면서 1960년 미국인 흑인 음악가 벤저민 패터슨이 쾰른에 도착하고 판화와 인쇄술을 공부한 독일 공연예술가 볼프 보스텔이 1958년 경부터

데콜라주 해프닝을 선보이면서 다채롭게 펼쳐진다.

백남준은 1956년부터 뮌헨에서 음악 공부를 하고 있었으나, 전위 음악가로서의 그의 경력은 1959년 뒤셀도르프 장 피에르 빌헬름의 22번가 화랑에서 〈존 케이지에 바치는 찬가〉로 시작된다. 그의 해프닝 데뷔작인 이 작품은 백남준 행위 음악 특유의 충격으로 요셉 보이스를 비롯하여 예술가 관객들을 놀라게 하기에 충분하였다. 1960년 쾰른의 마리 바우어마이스터 아틀리에에서 공연한 〈피아노포르테를 위한 습작〉은 관중석에 앉은 케이지의 넥타이를 자른 일화로 유명하다. 백남준의 기행은 곧 그를, 데콜라주De-coll/age의 창시자 볼프 보스텔, 구조시인 에멋 윌리엄스, 음악가 벤저민 패터슨 등과 함께 독일 전위의 한 요원으로 부각시켰다. 백남준의 소문은 독일뿐 아니라 멀리 미국에까지 전파되었다. 백남준의 소식을 전해들은 마키우나스는 독일로 떠나기 전에 플럭서스 조직에 관한 편지를 백남준에게 띄웠고, 1961년 11월 독일에 도착한 후 곧 백남준의 작업실을 방문한다. 그리고 백남준을 통해 벤저민 패터슨과 볼프 보스텔을 만나고, 그들과 교류하면서 플럭서

백남준의 비디오 아트에 남아 있는 보이스 이미지.

스를 준비하게 된다.

마키우나스는 AG 화랑이 파산하여 그가 소망하던 잡지 발행이 불가능해
지자 독일을 찾아와 그 일을 성사시키려고 하였다. 그는 잡지 발행에 대하
여 거의 강박관념 같은 집착을 갖고 있었다. 그리고 그 잡지 이름은 꼭 플럭
서스여야 했다. 마키우나스는 뉴욕에서 AG 화랑을 경영하기 전에 그의 고향
친구들인 알무스 화랑 주인 알무스 살키우스Almus Salcius, 영화 자료실을
경영하는 아방가르드 영화 예술가 요나스 메카스Jonas Mekas 등과 함께 리
투아니아 문화 클럽을 만들고, 그때부터 플럭서스란 이름의 예술 잡지를 발
행하고자 하였다. 알무스의 첫 철자 A와 자신의 이름 조지의 첫자 G를 따서
만든 AG 화랑도 플럭서스 잡지 출판을 위한 준비 사업이었다. 그가 AG 화
랑이 마련하는 고전음악과 신음악이라는 〈뮤지카 앤티카 에 노바〉 공연 초
청장에 '입장료 3달러는 플럭서스 잡지 발행을 위해 쓰일 것'이라고 명기한
사실만 보아도 마키우나스의 집념이 어떠했는지 알 수 있다(이것이 플럭서
스란 말이 처음 공식적으로 사용된 경우이다).

에멋 윌리엄스 1961년 뉴욕을 떠날 때 그는 라 몬테가 편집하던 『명선집』의 일부 원고들을
손에 쥐고 떠났다. 비스바덴에 거처를 정하고 비스바덴 미군 부대 디자이너
로 일하면서, 이 원고들을 기초로 잡지 발행 일을 성사시키고자, 쾰른을 왕
래하며 같은 뜻을 가진 장래의 플럭서스 아티스트들을 만나며 동분서주하
였다. 얼마 있으면 출판될 잡지 발행을 기념하고 광고하기 위하여 공연도 추
진하였으니, 엄밀히 말하면 마키우나스가 구상하는 플럭서스 공연이란 잡지
를 위한 들러리 공연이었으며, 그 공연에서 『명선집』 원고가 제공하는 신작
들을 선보일 참이었다. 그러나 마키우나스의 일이 성사되기 이전인 1962년
6월 16일 백남준이 뒤셀도르프 빌헬름 화랑에서 〈음악의 네오 다다〉라는
이름으로 공연을 조직하고 보스텔이 그때를 맞추어 자신의 데콜라주 잡지
창간호를 발행하게 되었던 것이다. 마키우나스는 자신의 아이디어와 『명선집』
의 새 작품을 남보다 한발 앞서 보여 주고 싶은 마음에 서둘러 부퍼탈 파르
나스 화랑에서 〈뉴욕 네오 다다〉라는 이름의 공연을 마련하고 패터슨과 둘
이서 2인 공연을 벌인다. 백남준보다 일주일 앞서 올린 뉴욕 다다 공연이 그
가 독일에서 벌인 첫 공연이 되었고, 그 후 백남준의 네오 다다 공연에도 참

가하면서 본격적인 공연 활동을 개시하였다. 그리고 플럭서스 잡지가 준비되기를 또 얼마간 기다려야 했다.

퀼른의 현장으로부터 떨어져 있던, 그러나 곧 이들과 합세하여 플럭서스를 이끌어 갈 에밋 윌리엄스는 다름슈타트에서 구체시Concrete Poem 작업에 열중하고 있었다. 1949년 미국을 떠나 1955년 경 다름슈타트에 정착하게 된 윌리엄스는 다름슈타트의 주둔 미군 기관지『스타스 앤드 스트라입스Stars and Stripes』에 고정 칼럼을 싣는 한편, 아방가르드 문학 단체인 다름슈타트 서클에 가입하였다. 여기서 윌리엄스는 루마니아 태생의 스위스 무용 예술가이며 구체시의 선구자인 다니엘 스포에리를 만나고 그를 통해 구체시를 접하게 된다. 윌리엄스의 구체시가 1961년 스포에리가 발행하는 구체시 국제 잡지인『머티어리얼Material』 3호에 특집으로 실리고, 그것이 미국에 배달되면서 윌리엄스의 존재가 미국 플럭서스에 알려졌다. 윌리엄스를 발견한 히긴스가 주선하여 그의 구체시가 라 몬테의 『명선집』에 실리게 되고, 윌리엄스의 플럭서스 입문이 이루어진 것이다. 그 후 1962년 말로만 듣던 독일 거주 예술가들을 직접 만나기 위해 독일을 방문한 히긴스와 놀스 부부의 소

개로 마키우나스를 만나고, 그를 통해 백남준과 벤저민과 보스텔을 소개받게 되었다.

잭슨 맥로

1962년 비스바덴 〈플럭서스 신음악 국제 페스티벌〉
마키우나스는 자신의 꿈이었던 잡지 발행이 뒤로 미루어지자 잡지 대신 잡지 발행의 동반 행사로 추진되었던 플럭서스 축제 공연을 구상하는데, 이것이 플럭서스라는 이름을 내건 최초의 플럭서스 공식 행사가 되었다. 마키우나스는 퀼른의 백남준, 볼프 보스텔, 벤저민 패터슨을 소집하고, 뉴욕에서 독일을 방문한 딕 히긴스, 알리슨 놀스와 그들을 통해 소개 받은 에밋 윌리엄스를 한자리에 모아 〈플럭서스 신음악 국제 페스티벌Fluxus Internationale Festpiele Neuester Musik〉이라는 플럭서스 대잔치를 벌였다. 1962년 9월 1일부터 23일까지 거의 한 달 동안 비스바덴 미술관에서 음악적 행위로 이루어진 14개의 콘서트를 선보였는데, 그중 보도진의 가장 큰 관심을 모은 작품은, 스코어만 보내고 참석치 못했던 필립 코너의 〈피아노 활동〉이었다. 그것은 그랜드 피아노를 무대에 올려놓고 모든 공연자가 모여

들어 그것을 분해하고 파괴하는 활동이었다.

그 밖에 플럭서스 성격을 예고하는 실험적이고, 선동적이고, 어리석고, 심각하고, 재미있는 무수한 짧은 사건들이 책장을 넘기듯 하나하나 빠른 속도로 나열적으로 진행되었다.

지휘자가 지휘봉을 들면 조명이 꺼진다. 지휘봉을 내리면 단원들이 악보를 태운다. 지휘자의 신호에 따라 앉아 있던 의자를 옆으로 밀어낸다. 바이올린을 연주하는 대신 그것을 열심히 닦다가 퇴장한다. 바이올린을 내려치면서 깨부순다. 피아노 건반에 못을 박는다. 피아노 위에 꽃병을 올려놓고 나간다. 마이크에 대고 들어오는 관중의 인상 착의를 말한다. 젖은 걸레를 짜면서 마이크에 대고 물방울 떨어지는 소리를 들려준다. 이것이 플럭서스이다. 미국 해프닝의 바로크적 혼합 대신 미니멀적 간결함을, 표현 대신 함축을, 동시성 대신 단일성을, 중첩 대신 나열을 선호한다.

이렇게 쉬우면서도 이해 못할, 전대미문의 기이한 공연은 그 당시 비스바덴의 관중들에게 일종의 충격으로서, 그에 대한 반응은 그야말로 가지각색이었다. 한쪽에서는 야유하고, 다른 한쪽에서는 박수를 보냈다. 무대에 올라가 행패

작품 앞에 선 에이오

를 부리는가 하면 환호성을 질렀다. 비스바덴 자택에서 텔레비전 중계로 공연을 구경한 마키우나스의 어머니는 아들이 한 일이 부끄러워 한동안 외출을 삼갔다고 한다. 그러나 비스바덴 미술관의 한 경비원은 이들의 공연에 반해 이후의 플럭서스 공연마다 가족을 이끌고 다녔다. 에멋 윌리엄스는 그 때를 회상하면서, 대부분의 공연 기간 중 공연자가 관람자보다 많았으며 간혹 과격한 관객은 단상에 올라 행패까지 부렸으니 당시 공연은 신변의 위험까지 무릅쓰는 일이었다고 술회하였다. 그러나 공연이 끝난 밤이면 어떻게 그들의 이론을 행위에 반영시킬 것인가를 토론하면서, 갑자기 그들이 플럭서스라는 새로운 활동무대의 중앙에 서 있음을 인식하게 되었다고 덧붙였다.

M. Bech *"Fluxus"*, p. 16

열광과 비난 속에서 막을 올린 플럭서스는 같은 해 10월의 암스테르담 공연, 11월 코펜하겐 페스티벌을 비롯해 런던, 쾰른, 파리, 베를린, 뒤셀도르프 등 유럽 전역을 휩쓸며 순회 공연을 벌였다. 그러는 사이 네덜란드의 빌렘 드 리더, 덴마크의 에릭 앤더슨, 헤닝 크리스찬슨, 아더 쾨프케, 프랑스의 로베르 필리우,

벤 보티에, 스위스의 다니엘 스포에리, 이탈리아의 쥐세프 키아리, 독일의 요셉 보이스, 토머스 슈미트가 합세하여 플럭서스는 일개 사단을 이루게 되었다. 한편 미국에서도, 1963년 뉴욕으로 돌아온 마키우나스와 히긴스 부부, 그리고 1964년 미국으로 이주한 백남준을 중심으로 미국 플럭서스 사단이 형성되고 있었다. 미국에 남아 있던 조지 브레흐트, 라 몬테 영, 잭슨 맥 로는 물론 일본인 에이오, 사이토, 시게코 구보다가 새로이 가세하였고, 그 밖에 샤롯 무어맨, 필립 코너, 조 존스, 로버트 와츠, 제프리 핸드릭스, 그리고 켄 프리드만 등이 미국 플럭서스의 강력한 멤버로 등장하였다. 이후 유럽과 미국의 플럭서스 작가들이 서로 구미 대륙을 횡단하며 이리 모였다 저리 모였다, 이렇게 만났다 저렇게 헤어졌다 하며 만드는 복잡한 순열과 조합이 30년의 플럭서스 역사를 만들었다. 30년의 역사 속에서 래리 밀러, 장 뒤피 같은 제2세대 플럭서스도 배출되었고, 마키우나스, 요셉 보이스, 로버트 와츠, 무어맨, 존 케이지, 백남준이 타계하였다. 멤버들의 변화와 함께 플럭서스의 내용도 변하였다. 그러나 구체적 현실에 뿌리 내리는 삶의 예술을 지향하는 플럭서스 정신에는 변함이 없다.

80년대 이후의 플럭서스 페스티벌

1982년 플럭서스 20주년 기념 공연이 플럭서스의 고향 비스바덴에서 마을 축제로 벌어졌다. 62년 출연진의 두 배인 14명의 플럭서스 중진들이 모인 이 페스티벌은 그간의 역사를 정리하듯 많은 프로그램을 비롯해 호화판 카탈로그와 3일간의 TV 방영까지 동반된 대규모 행사였다. 1964년부터 베를린에서 르네 블록 화랑을 경영하면서 플럭서스를 후원하였던 르네 블록의 주관으로 열린 이 기념 행사는 커다란 규모의 전시회를 동반하여 플럭서스가 공연뿐 아니라 작품 제작과 설치 작업에도 치중하고 있음을 말해 주었다.

1985년 5월에는 덴마크의 중세도시 로스킬트에서 〈판타스틱한 사람들의 축제Festival of Fantastics〉라는 플럭서스 페스티벌이 열렸다. 1950년대 코브라 미술 운동으로 명성을 떨쳤던 덴마크는 플럭서스와 함께 다시 한 번 국제적인 주목을 받게 되었다. 아더 쾨프게, 헨닝 크리스찬슨, 에릭 앤더슨과 같은 덴마크 플럭서스 아티스트들을 배출하였을 뿐만 아니라, 코펜하겐 중심부에 위치한 니콜라이 성당은 아방가르드 예술의 센터인 동시에 무수한 플럭서스 공연을 선보인 플럭서스 성지로도 유명하다. 또한 훗날 독일 신표

현주의의 일원으로 활약하게 된 덴마크 화가 필 컬크비도 플럭서스를 기반으로 성장한 예술가이다.

덴마크 전위 음악가이며 개념 예술가인 에릭 앤더슨의 기획으로 이루어진 이 페스티벌은 알리슨 놀스와 벤 보티에가 양끝을 잡아 길거리 한복판을 가로질렀던 개막 테이프가 지나가던 한 행인에 의해 우연처럼 끊기게 함으로써 명실상부한 마을 축제임을 강조하였다. 17개의 다채로운 공연 프로그램이 시립 미술관 무대에서 펼쳐지고, 그 밖에 로스킬트 홀, 공원, 항구, 어린이 놀이터, 옛 마굿간 등 구석구석이 플럭서스 무대로 활용되었다. 이 행사를 위해 미국에서 필립 코너, 알리슨 놀스, 로버트 와츠, 제프리 헨드릭스, 그리고 잭슨 맥 로와 그의 처 앤 타도스, 프랑스에서는 벤 보티에, 그리고 독일에 거주하는 미국 시인 에멋 윌리엄스와 앤 노웰 부부 등 모두 9인의 예술가들이 참석하였다. 그 밖에 이탈리아에 거주하는 미국 평론가 헨리 마틴, 당시 독일 학술 교류처 미술 관장직을 맡고 있던 르네 블록 등 플럭서스 관계 인사들도 참여, 예술가들과 일주일간 함께 기거하였다. 세인트 아그네스 화랑과 미술 잡지 『노스North』사의 후원으로 공연을 동반하는 전시회가 마

앨리슨 놀스, 백남준에게 바치는 작곡, 1964
1964년 카페 아 고고에서 초연
"방위에 설치된 연단의 중심을 찾아 그곳에 추를 내리라. 추를 내린 줄의 가운데를 분칠로 표시하라. 그곳에 연단을 올리고 백남준을 그곳에 앉게 하라."

련되어 이 행사를 더욱 풍성하게 하였다.

1992년에는 비스바덴에서 플럭서스 30주년 기념 비스바덴 페스티벌인 〈플럭서스 다 카포Fluxus Da Capo〉가 거행되었다. 바로 30년 전 이곳에서 플럭서스가 탄생하였고 그것을 기념하기 위하여 〈플럭서스여, 다시 한 번〉이라는 이름으로 페스티벌이 열린 것이다. 1982년 20주년 기념 행사 때에도 마찬가지였지만, 비스바덴 페스티벌은 플럭서스의 발상지답게 마을의 축제로 벌어졌다. 시 당국이 경비를 지원했을 뿐만 아니라 도처의 공공건물이 전시 공간으로 활용되었고, 시가지는 플럭서스 깃발로 뒤덮였다. 공연, 설치, 전시회, 플럭서스 필름과 비디오 상영, 토론회, 플럭서스 버스 여행 등 다양한 프로그램으로 꾸며진 30주년 기념 페스티벌은 20주년 때와 마찬가지로 플럭서스의 옹호자이며 아방가르드 예술의 후원자인 르네 블록에 의해 조직되었다. 초청 작가로는 딕 히긴스와 앨리슨 놀스 부부, 제프리 헨드릭스, 허닝 크리스찬슨, 에멋 윌리엄스, 벤 패터슨, 조 존스, 밀란 크니작이 있었고, 그 밖에 필립 코너가 관람차 참석하였으며 독일 타 지역으로부터 다수의 비

평가들과 화상들이 몰려들었다.

9월 6일의 개막 행사는 칼리가리라는 공공 극장에서 개최되었다. 기념식과 공연으로 이루어진 개막식은 에멋 윌리엄스의 개막 스탬프로 시작되었다. 윌리엄스가 모든 관객에게 노란 티켓을 나누어주고 그곳에 순서대로 일련 번호를 찍어주었다. 스탬프 피스는 마지막으로 찍힌 번호가 그날 관중의 숫자와 일치하는 가장 구체적이면서도 상징적인 개막의 예식이었다. 개막일 저녁은 비스바덴의 플럭서스 작품 소장가 버거 부부의 컬렉션 전시와 그 기념 파티가 흥을 돋우었다. 비스바덴 교외에 폐허처럼 남아 있는 빈 교회를 잠시 플럭서스 미술관으로 변모시켜 그들이 수집한 플럭서스 작품들을 초기부터 고루 보여 주었다. 한 미술 애호가의 열정이 플럭서스의 역사를 고이 보존하고 있었던 것이다. 백남준은 30주년 기념 행사에 불참하게 된 아쉬움을 대신하려는 듯이 〈조 존스는 플럭서스 비행기의 비행훈련사다〉라는 제목의 비디오 작품을 어느 상점 쇼윈도에 철야 전시함으로써 비스바덴의 밤을 밝혔다.

1993년 3월에는 아시아 지역에서 처음으로 대규모 플럭서스 페스티벌

조 존스

〈SeOUL Fluxus〉이 열렸다. 필자가 기획하고 르네 블록을 총감독으로 초청한 이 페스티벌에는 딕 히긴스, 알리슨 놀스, 벤저민 패터슨, 제프리 헨드릭스, 에릭 앤더슨, 래리 밀러, 에이오 등 14인의 플럭서스 멤버들이 초대되어 예술의전당, 계원조형예술학교 등에서 퍼포먼스, 현대 갤러리에서 전시, 독일문화원에서 플럭서스 필름 상영 등 다양한 프로그램을 선보였다. 백남준은 같은 해 베니스 비엔날레 출품 준비로 서울 페스티벌에 오지는 못했으나 작품 〈몽골텐트〉로 참여하였으며, 서울 페스티벌을 축하하는 메시지에서 플럭서스를 무궁화에 비견하는 감동적인 글을 보내왔다.

"플럭서스는 서양에서는 문화혁명에, 동양에서는 정치혁명에 중대한 역할을 하였다. (…) 플럭서스는 화려한 꽃이 아니라 무궁화같이 늦게 피어 오래가는 질긴 꽃이다. 플럭서스는 지난 30년간 충분히 개화되지 못했으나 사라지지 않고 지치지 않는 꽃피는 라이프스타일로 정평 있다. 플럭서스는 무궁화같이 질기고 자기 자신에 의존하며 자기를 믿는다."

플럭서스는 우리와 무관한 것처럼 보인다. 우리의 문화 전통 속에서 플럭서스의 원조인 보드빌이나 버라이어티 극장을 찾아볼 수 없고, 우리의 미술사에는 플럭서스의 혈통인 다다이즘이 존재하지 않는다. 무엇보다 플럭서스는 우리의 정서에 위배되는 듯하다. 피아노를 부수고, 바이올린을 끌고다니고, 누드로 공연하고, 머리카락을 붓 삼아 글씨를 휘갈기는… 그러나 이러한 넌센스를 정당화할 수 있는 플럭서스 미학은 놀랍게도 동양 정신과 깊게 맞물려 있다. 플럭서스적 기행은 득도를 위한 파격에 비견될 수 있으며, 플럭서스의 기본 개념, 특히 존 케이지의 음악 철학이 딛고 있는 비결정성은 『주역』이 피력하는 우연·사고·무작위로부터 도출되었다. 더구나 플럭서스의 양식적 특성을 만드는 미니멀리즘은 한국 전통의 선비 사상과 한민족의 단색적 감수성에 부합한다. 이러한 문맥에서 김용옥 교수는 그의 『석도 화론』에서 플럭서스의 아나키즘을 노자의 무위 사상과 결부시켰다. 플럭서스 서울페스티벌은 동양과의 접점을 모색하는 실질적이고도 구체적인 실마리를 마련할 것으로 기대되었다. 서울에서의 일차적인 경험이 플럭서스에 내재된 동양주의를 활성화시켜 동양을 적극적으로 수렴하는 새로운 계기를 만들 것이며,

세계주의(Globalism): 반민족주의, 보헤미아니즘, 우편 예술, 집단주의

혁신주의(Innovative Mind): 반예술, 실험주의, 행위예술

우연성(Chance): 비결정성, 동양주의

인터미디어(Intermedia): 비재현예술, 실험예술

예술/인생 장르(Art/Life Genre): 삶의 예술, 행위예술, 생활미술

일시성(Temporariness): 순간성, 시간성, 행위예술, 복제예술

재미(Fun): 놀이, 익살, 풍자

간결성(Laconism): 감축의 미학, 단순, 절제, 일회성, 사건

구체주의(Conctretism): 레디메이드, 반재현주의

그러한 전환의 계기를 만든다는 점에서 서울 플럭서스 페스티벌의 의미를 찾았다.

3. 플럭서스의 기본 개념들

플럭서스는 한마디로 규정할 수 없는 다양하고 복합적인 예술이지만 그 예술을 가능케 하는 기본 개념을 설정하고 있다. 딕 히긴스는 1981년 그의 저서 『플럭서스: 그 이론과 수용』에서 플럭서스 예술의 특징을 규정하는 9가지 기준을 국제주의Internationalism, 실험주의 및 우상파괴주의Experimentalism & Iconoclasm, 인터미디어Intermedia, 미니멀리즘Minimalism, 인생/예술 이분법의 해소The Resolution of Art/Life Dichotomy, 함축성Implicativeness, 놀이 또는 익살Play or Gag, 순간성Ephemerality, 특수성Specificity으로 규정하였다. 이 아홉 기준은 그러나 절대적인 것이 아니다. 모든 플럭서스 작품이 이 기준들을 모두 충족시키는 것도 아니고, 어느 한 작품이 이 아홉 기준을 모두 포함하는 것도 아니다. 단지

어느 작품이 이 기준들을 더 많이 충족시킬수록 그 작품은 더욱 플럭서스적이라고 히긴스는 말한다.

켄 프리드만은 1992년 히긴스가 설정한 아홉 기준을 교정하고, 그에 더해 우연, 예증주의, 음악성을 추가하여 12가지 기준을 만들었다. 그것은 세계주의Globalism, 실험주의/연구/우상파괴주의Experimentalism/Reasearch Orientation/Iconoclasm, 인터미디어Intermedia, 단순성/절제Simplicity/Parsimony, 예술과 인생의 통합Unity of Art and Life, 함축성Implicativeness, 놀이 정신Plafulness, 시간성Presence in Time, 특수성Specificity, 우연Chance, 예증주의Exemplativism, 음악성Musicality이다. 그러나 프리드만이 말하는 우연은 실험주의의 기준에, 예증주의는 특수성에, 음악성은 그 밖의 모든 기준에 해당할 수 있는 포괄적인 기준이다.

결국 분류법에 따른 차이인 셈인데, 이 기준들에 덧붙여 구체주의, 집단주의, 대중문화주의, 무정부주의, 혁신주의 등 다수의 다른 항목을 설정할 수도 있을 것이다. 필자는 히긴스의 기준을 토대로, 그리고 프리드만의 시각을 수

렴하면서, 또한 실제로 겪은 경험을 바탕으로 나름대로 플럭서스 특성을 규정하는 9가지 플럭서스 개념들을 상정해 본다. 히긴스의 9기준들이 절대 기준이 아니듯이, 이 9개념들이 플럭서스의 모든 작업에 해당하는 것은 아니다. 어떤 작가는 특히 어떤 범주에만 해당하기도 하고, 작가에 따라서는 대부분의 범주들을 고루 갖춘 경우도 있다. 단지 플럭서스를 총체적으로 생각할 때에 이러한 개념들을 열거할 수 있는 것이며, 이 개념들이 포괄적으로 작용하여 플럭서스 예술의 성격을 규정하는 것이다.

세계주의

세계주의는 플럭서스의 인적 구성이나 발생 배경에 내재한 플럭서스 본성 중 하나이다. 플럭서스의 세계주의는 국가 개념을 초월하는 반국가주의, 유럽 문명을 비판하는 반유럽주의의 성격을 띠며, 그것은 또한 플럭서스를 예술의 무정부주의로 귀결시키는 요인이기도 하다. 또한 플럭서스의 세계성은 한곳에 안주하지 못하고 전 지구를 무대로 옮겨 다니며 활동하는 플럭서스 보헤미아니즘을 발생시켰으며, 이 보헤미아니즘으로부터 우편 예술이 유래

되었음은 특기할 만한 사실이다.

세계 곳곳에 흩어져 활동하고 있는 플럭서스 예술가들은 서로 헤어져 있음에도 서로의 작업에 친숙하다. 그러한 까닭은 이들이 공연 준비를 위해, 또는 아이디어를 교환하기 위해 우편으로 그들의 편지, 스코어, 오브제, 출판물들을 교환하여 언제나 긴밀한 접촉을 유지하고 있었기 때문이다. 플럭서스가 비대해지면서 통신량이 늘어나자, 이에 착안한 마키우나스는 1963년 공연 기록, 출판물을 비롯해 작가들이 교환했던 통신물을 수집·보관하는 자료실 겸 책 카페를 뉴욕에 설립하였다. 이어 유럽에서도 벤 보티에가 니스에, 빌렘 드 리더가 암스테르담에, 토머스 슈미트가 쾰른에, 로빈 파주가 런던에, 에멋 윌리엄스와 로베르 필리우가 파리에 화랑 형식의 자료실을 설립함으로써 플럭서스의 모든 작업이 공문화·성문화되어 갔다. 자료실의 설립은 통신 활동을 더욱 조장하여 1970년 무렵에는 한 작가가 무려 500여 통신망을 갖고 있어 자신의 작품이나 아이디어를 500부나 복사 제작해야 했다. 서로 주고 받는 작품 스코어에 의해 플럭서스 예술가들은 다른 작가의 작품에 친숙할 뿐 아니라, 남의 작품을 공공연히 자유롭게 공연하였다. 무명성과 집단주

왼쪽 : 밀란 크니작.

오른쪽 : 켄 프리드만, 내용이라는 테이블, 60×40 ×90cm, 래커로 그림을 그린 책상, 1968~1976

의를 선호하는 플럭서스 정신이 작품의 정통성을 주장하지 않을 뿐만 아니라, 자신이 특정 공연에 참석하지 못할 경우 우편으로 작품 스코어를 보내 대리 공연을 시키는 것이 플럭서스의 관례로 되어 있다.

이렇게 필요에 의해 조장된 우편 통신은 자연히 예술적 틀을 갖추게 되었고, 그것이 70년대 개념 미술의 기반 위에서 우편 예술이라는 하나의 독자적 예술 형식으로 등장하게 된 것이다. 최근에는 일반화된 팩스를 이용하여 작가들 간의 신속한 교류를 도모하며, 심지어 팩스 통신을 활용하는 팩스 예술까지 등장하고 있다. 켄 프리드만은 지역간의 시차를 이용하여 서로 다른 시간에 새해 인사를 주고받는 연하 통신을 고안하였다. 그가 1992년의 마지막 순간에 세계 각지의 동료 예술가들에게 송신한 팩스 연하장 〈한 해에서 다른 해로In One Year and Out the Other〉는 아직 1992년과 이미 1993년에 동시에 일어나는 과거와 미래의 통시적 사건이었다.

우편 예술의 창시자는 레이 존슨으로 알려져 있다. 그는 현재 플럭서스와는 간접적인 관계를 맺고 있는 플럭서스 외곽 인물이기는 하지만 초창기에는 마키우나스의 AG 화랑 공연 멤버였을 정도로 플럭서스와 인연이 깊은 예술가

이다. 플럭서스 멤버들이 대부분 우편 예술가임은 말할 나위 없지만 그 가운데 에릭 엔더슨, 미에코 시오미, 로버트 와츠의 작품은 특히 우편 예술적 성향이 짙다. 에릭은 누구보다도 많은 통신망을 갖고 그것을 십분 이용, 자신의 개념 음악을 세계 곳곳에 전파하고, 시오미 역시 자신의 스코어를 전 세계로 띄워 보낸 후 그 답신으로 다시 작업하는 〈우주시Spatial Poem〉를 제작하였다. 와츠는 1988년 작고할 때까지 레이 존슨과 함께 우편 예술을 주도한 우편 예술의 기수로 알려지고 있다. 와츠는 1963년 경부터 우표와 엽서를 그리기 시작하였고, 1964년 처음 〈플럭서스 우편Fluxpost〉을 개설, 우표를 발행하였다. 와츠의 우편 예술의 특징은 다른 우편 예술가들의 경우와는 다르게 우편을 이용하는 통신 예술을 행하기보다는 우표, 엽서 같은 우편과 관계되는 인쇄물이나 오브제를 제작하는 등 우편 자체를 대상화하는 데 있다. 로스킬트의 세인트 아그네스 마굿간 화랑은 와츠의 우표들을 전시하였다. 다른 작가들의 판화, 멀티플 오브제 사이에 틀도 없이 달랑 압핀으로 꽂혀 있는 와츠의 우표 한 페이지는 왜소하고 초라한 그의 모습을 방불케 하였다.

혁신주의

플럭서스는 다다 전통의 반예술 정신을 이어받고 있다. 다다의 반예술은 기존 예술에 대한 반항뿐 아니라, 과거 문화에 대한 전면적 거부로 시작되었다. 플럭서스는 파괴를 통한 창조라는 신념과 함께 반항과 거부를 재창조로 전환시킨다. 이러한 의미에서 플럭서스의 반예술은 혁신주의를 지향한다고 말할 수 있다. 플럭서스는 새로운 창조를 위하여 끊임없는 실험과 탐구를 수행한다. 실험주의적이고 우상타파주의적인 행위예술은 플럭서스의 혁신성에 가장 부합하는 예술 형태이다. 행위는 추상적인 예술 개념에 구체성을 부여하고, 생생한 몸짓으로 관객에게 좀 더 직접적으로 호소할 수 있기 때문에 기존의 시각예술과 오브제 예술을 거부하는 반예술적 무기로 사용되어 왔다. 안토닌 아르토의 부조리 연극, 벤저민 프랭클린 베데킨드의 표현주의 연극, 또한 다다와 초현실주의 공연이 예증하듯이, 행위예술의 특징은 그 행위의 도발성과 충격에 있다. 충격의 의미는 인식론적 차원에서의 지각 효과에서 찾을 수 있다. 어리석은 행위를 통한 부조리의 표출, 행위의 테러리즘을 통한 비판과 고발이 행위예술의 지상목표이다. 플럭서스는 이러한 행위예술을 표방함으로

써 과거 문화에 대한 반성으로 새로운 문화를 창조한다는 혁신주의적 이상을 성취하는 것이다. 공연자들이 모여들어 피아노 한 대를 분해하는 필립 코너의 〈피아노 활동〉이 피아노 파괴가 아니고 피아노 활동인 까닭은, 그것이 피아노를 모독함으로써 고전주의 음악 전통에 철저한 반성을 가하는 일종의 해체주의적 음악 활동이기 때문이다. 피아노를 연주하다 말고 관람석에 있던 존 케이지의 넥타이를 자르고, 피아노 건반에 못질을 하거나 바이올린을 끌고 다니며, 반나체 첼리스트와 협연하는 백남준의 행위예술이야말로 권위에 대한 도전인 동시에 새로움의 충격을 제공하는 새로운 창조 활동인 것이다.

우연성

우연은 플럭서스뿐 아니라 여타의 아방가르드 예술, 혹은 실험예술이 표방하고 있는 대표적인 전위 개념이다. 우연은 반예술을 위한 예술적 방안인 동시에 예술 창조를 위한 비예술적 창작 원리로서 널리 등용되고 있다. 다다 예술가들의 우연 사용이 예술 의지나 창조 원리를 전면 거부하는 반예술적 제스처였다면, 추상표현주의 계열의 작가들이 구사하는 우연은 새로운 창조

헨닝 크리스찬슨, 내부로부터의 음악, 26.5×33× 10cm, 1992. 상자 모양의 오브제 안에 "모든 새장은 무대이다"라고 쓰여 있다.

를 위해 채택된 비예술적인 방법의 새로운 예술 방법이었다. 존 케이지는 우연이 내포하는 이 두 가지 가능성을 모두 수렴하여 반예술에 뿌리를 두고 예술의 꽃을 피우는 새로운 미학을 수립하였다. 케이지의 반예술은 예술성을 거부하는 부정으로의 반예술이 아니라, 모든 것이 예술이 될 수 있다는, 즉 예술에 대한 새로운 인식을 요구하는 긍정으로의 반예술이었다. 그에게는 그리하여 소음도 음악이며, 침묵도 하나의 음악적 사건이 될 수 있는 것이다. 케이지의 이러한 음악적 사상은 서구 문명에 대한 회의와 반성에서 비롯되었다. 그는 서구적 이성중심주의와 그에 따른 결정론의 한계를 깨닫고 그 돌파구를 동양 철학, 특히 선사상에서 찾았다. 비결정성 개념은 그의 음악 철학의 기조를 이루었고, 그는 주역이 제시하는 우연의 법칙을 활용하여 예술적 차원에서의 비결정성을 창출하였다.

플럭서스는 뒤샹적 반예술 정신을 고수하는 한편 케이지적 우연을 기본 개념으로 삼아 플럭서스 우연 미학을 구축하고 있다. 로스킬트 페스티벌에서 선보인 에릭 앤더슨의 〈30대의 로스킬트 택시〉는 우연적 만남이라는 인생의 단면을 경험하게 한다. 무작위로 편성된 각 택시의 승객들은 우연히 한

조가 된 승객들과 같은 경험을 공유하도록 운명지워진 것이다. 제프리 헨드릭스의 〈플럭서스 식사〉 역시 우연적으로 주어지는 식권에 의해 메뉴가 정해지는 운명적 식사인 것이다. 또한 로스킬트 공연의 개막 테이프 커팅이나, 비스바덴 공연의 개막 스탬프는 우연에 입각한 플럭서스 정신을 단적으로 드러내는 상징적 예식들이다.

인터미디어

인터미디어는 플럭서스 예술의 형식적 특성이자, 플럭서스 행위예술을 가능케 하는 존재론적 양상이다. 인터미디어는 플럭서스 이전의 실험적 전위 예술에 이미 존재하여 왔으나, 해프닝과 함께 새로운 의미로 부각되었다. 해프닝과 같이 기존의 예술 개념으로는 설명할 수 없는, 장르나 매체적 구분을 초월한 새로운 예술 형태를 설명하기 위하여 딕 히긴스가 인터미디어라는 새로운 개념을 정립한 것이다. 히긴스에 의하면, 해프닝은 음악과 연극과 콜라주의 인터미디어이다. 콜라주가 피카소의 입체주의 미술에서 유래한 미술적 용어라면, 해프닝은 음악과 연극과 미술의 혼합체이다. 말하자면 기존 예술의 대분류인

필립 코너, 일음—흡, 이마로 건반을 치는 행위 음악 로스킬트 페스티벌, 1985

청각 예술과 시각 예술의 접목을 시도한 것이 해프닝인 것이다. 음악적 행위와 비음악적 행위의 접합인 백남준의 행위 음악은 듣는 음악이 아니라 보고 듣는 음악이요, 콜라주 개념에서 출발한 알란 카프로의 해프닝은 보고 듣고 느끼는 미술 환경이다. 시와 조각의 인터미디어인 에멋 윌리엄스의 구체시, 음악과 오브제의 인터미디어인 조 존스의 음악기계 역시 청각과 시각을 동시에 요구하는 동시감각적 인터미디어 예술이다. 인터미디어는 시각 위주의 재현 예술에 대한 무정부주의적인 도전이며, 그러한 인터미디어를 표방하는 플럭서스야말로 우상파괴주의를 실천하는 가장 급진적인 실험 예술인 것이다.

예술/인생 장르

탈경계를 추구하는 인터미디어 예술은 장르의 구분뿐 아니라 인생과 예술의 구별마저 흐린다. 플럭서스는 예술과 인생의 인터미디어, 즉 예술/인생 통합 장르를 구축함으로써 예술과 인생의 뿌리 깊은 이분법을 해소하고자 한다. 예술/인생 장르는 예술을 생활화하고 인생을 예술화하는 삶의 예술 양식이다. 자신의 인생을, 또는 인간의 삶을 예술화하는 제프리 헨드릭스의 해

프닝은 자신 삶의 일부이자 생에 대한 제식이라 할 수 있다. 그는 자신의 뿌리를 찾기 위하여 조부의 고향인 노르웨이를 찾아 나섰다. 이탈리아에서 노르웨이로 향하는 그의 여정은 명상과 제식의 나날이었다. 손톱과 발톱을 자르고 머리를 잘라 그것을 땅에 묻는, 청중 없는 그 고독한 해프닝은 예술이라기보다는 생에 대한 확인이었을 것이다. 제프리의 심각한 존재론적 해프닝과는 대조적으로, 플럭서스 청소, 플럭서스 음식 이벤트, 플럭서스 예배, 플럭서스 올림픽같이 발랄하고 재미있는 마키우나스의 생활적 이벤트 역시 투철한 예술/인생 장르인 것이다.

예술/인생 장르로서의 플럭서스는 행위를 표현 매체로 삼는 행위예술을 표방함으로써 관객과의 소통을 기하고 삶에 뿌리내리는 삶의 예술을 성취한다. 행위는 개념보다 생생하고 직접적이다. 더구나 파괴와 선동, 자기노출과 가학증 같은 충격 요법으로 행위의 생생함을 강조하는 행위예술은 그 도발성과 충격으로 관중을 환기시키며, 작품과 관객, 또는 예술과 삶의 간격을 좁힌다. 결국 플럭서스는 충격적 행위로 관객의 참여도를 높이는 가장 효율적

벤저민 패터슨 인 행위예술인 동시에 소통의 예술이 되는 것이다.

플럭서스는 예술/인생 장르답게 공연 외적 작품에서도 생적 측면을 부각시키는 생활 미술을 추구한다. 플럭서스 작품은 예술적 표현에 입각한 순수 미술이라기보다는 디자인과 그래피즘을 활용하는 응용 미술에 가까우며, 창작보다는 제작의 개념으로 만들어진다. 그렇기 때문에 유일하고 고유한 예술품을 창조하는 대신 대량생산에 의거하는 다수의 복제품을 생산해 내는 것이다. 플럭서스 복제품은 출판물이나 멀티플 오브제가 그 주종을 이루며, 그것은 일정한 패턴이나 규격으로 이루어져 플럭서스 양식을 구축한다. 플럭서스는 플럭서스 도안 양식으로 유명하다. 플럭서스 도안의 창시자 조지 마키우나스는 플럭서스의 손끝이라고 불리우리만치 기교와 감각이 뛰어난 디자이너며 기술자이다. 그의 도안은 독특한 글씨체와 특이한 배열로 그 특성을 갖추었는데, 그것은 타고난 디자인 감각과 기능주의 사고의 공동 산물이라 할 수 있다. 즉 경제적 고려에서 공간을 끝까지 이용하는 데에서 오는 사각성, 집요하게 IBM 익세큐티브형 타이프라이터만을 사용하는 데서

오는 글자체의 일관성, 드라이트랜스퍼 레터링을 이용한 장식성이 플럭서스
/마키우나스의 출판 양식을 구축하는 것이다. 마키우나스는 또한 오브제를
복수로 만들기 위한 경제적 방법을 찾기 위하여 뉴욕 소호의 캐널가에서 손
쉽게 구할 수 있는 플라스틱 박스에 착안하였으며, 이를 이용하여 그 유명한
플럭서스 멀티플 박스를 창안하였다.

일시성

예술 행위의 산물을 놓고 말할 때 모든 공연 예술은 일시적이다. 남는 것
은 단지 공연의 기록뿐이다. 플럭서스와 같은 행위예술은 예술적 결과보다
는 그 과정을 중시하는 과정 예술 또는 오브제 제작보다는 아이디어에 의존
하는 개념 예술과 그 맥을 같이한다. 현대 미술의 이러한 행위화·과정화·개
념화 현상은 예술의 고유성과 유일성과 영구성을 거부하는, 전통 미술에 대
한 일종의 불신임에서 비롯된다. 본성상 일시적인 공연은 물론, 플럭서스의
출판물이나 멀티플 오브제도 예술은 유일하고 영구하다는 고정관념에 대한
도전인 것이다. 플럭서스 작업은 많은 경우 일회적 사건으로 끝난다. 전시

제프리 헨드릭스, 바다로부터, 1985년 덴마크
로스킬트 페스티벌 : 판타스틱한 사람들의 축제
Festival of Fantastics 중에서.

기간 동안 화랑 한 벽면을 글씨와 그림으로 장식하는 벤 보티에의 벽화는
전시가 끝나면 지워질 운명에 처해 있다. 또한 주로 파운드 오브제로 제작하
는 현지 제작품은, 비스바덴 쿤스트하우스에 설치했던 헨드릭스나 히긴스의
작업들처럼, 전시가 끝남과 동시에 파괴되는 것이다. 로스킬트의 세인트 아
그네스 화랑은 담배 꽁초, 나뭇잎, 감자칩으로 음표를 만들어 벽에 붙인 필
립 코너의 물질 음표를 전시하였다. 스카치테이프로 고정된 이 음표들은 시
간이 경과하면 떨어져 버리거나, 부스러지거나, 썩어 버릴 것임에 틀림없다.

재미

플럭서스는 재미를 추구하는 예술이다. 다다의 심각성을 풍자와 익살로 희
화화한다. 마키우나스의 주장대로 플럭서스는 스파이크 존스와 보드빌과 익
살과 아이들의 놀이와 뒤샹의 혼합이며, 그것은 단일 구조와 단순한 자연
적 사건의 비연극적 성질을 지향하는 간단하고 재미있는 예술 오락이다. 마
키우나스의 놀이 정신은 다카코 사이토의 놀이 발명으로 구체화된다. 사이
토의 플럭서스 게임은 천진난만한 어린아이들의 놀이같이 단순하고 재미있

다. 한쪽 발로 하는 상자 차기는 자그마한 상자들을 늘어놓고 한 발로 하나를 차서 그것이 다른 하나를 차게 만드는 놀이이다. 만약 하나가 아니라 둘을 치면 감점이 되고 상자를 밟아 부수면 아웃이다. 벤 보티에는 익살과 재치로 놀이 정신을 풍부하게 했다. 그는 코미디언의 기질을 타고난 뛰어난 퍼포머일 뿐만 아니라, 그림을 그리는 대신 경구를 쓰는 문자 예술로 예술을 재미있고 쉽게 만든다. 그의 경구는 "나는 가끔 예술보다 여자를 좋아한다" 같이 어리석기도 하고, 때로는 "나는 창조하는 예술가가 아니다. 내가 하는 것은 이시도르 이수의, 브레히트의, 케이지의, 뒤샹의 카피일 뿐이다"와 같이 의미심장하기도 하다. 로버트 와츠 역시 재미를 창조하는 플럭서스다운 예술가이다. 로스킬드 페스티벌에서 그는 〈KKK trace for Orchestra〉를 선보였다. 연주자들이 보면대를 앞에 놓고 앉아 있다. 조명이 나가자 연주자들은 악보를 불태운다. 어둠 속의 불길과 악보 타는 소리가 음악을 대신하는 것이다. 같은 날 벤저민 패터슨의 〈크림〉이라는 풍자적인 작품이 소개되었다. 나체의 여인을 온통 크림으로 바른 누드 케이크가 커다란 나무 쟁반 위에 올려져 무대로 나온다. 공연자들과 관중은 그 크림을 빨아 먹도록 초대된다.

벤 보티에, 나는 가끔 예술보다 여자가 더 좋다
실크스크린, 39×49cm.

다음 날 로스킬트 신문에는 크림을 열심히 빨고 있는 남성 벌떼들의 사진과 함께 플럭서스가 대서특필되었다.

간결성

플럭서스 해프닝이 알란 카프로식의 미국적 해프닝과 다른 점이 있다면 그것은 무엇보다도 행위의 단순성과 절제된 표현, 즉 요소를 감축시키는 감축의 미학과 간결함에 있다. 미국적 해프닝이 동시에 일어나고 있는 여러 가지 사건들을 한 번에 보여 주는 동시성과 복합성을 표출하는 반면, 플럭서스는 한 번에 단 하나의 사건만을 보여 주는 일회성과 단순성을 표출한다. 말하자면 플럭서스적 단순 사건들을 동시에 보여 주는 것이 미국식 해프닝이라고 말할 수 있는 것이다. 플럭서스 공연은 미니멀적 사건을 연쇄적으로 보여 주는 사건들의 모음이다. 하나의 단편집, 또는 선집같이 개개의 사건들이 모여 플럭서스라는 한 권의 책을 만드는 것이다.

플럭서스의 간결 미학을 가장 극명하게 보여 주는 것이 조지 브레흐트의 사건이다. 그는 하나의 사건이 될 수 있는 단순한 현상이나 간단한 행동을 카드

에 적어 작품 스코어를 만든다. 어느 한 스코어에는 〈바이올린, 비올라 또는 콘트라베이스를 위한 솔로〉라는 제목하에 닦기라는 사건이 명기되어 있다. 이 스코어 카드는 플라스틱 박스에 넣어져 멀티플 오브제로 구성되기도 하고, 자신이나 다른 작가들에 의해 공연되는 공연 스코어로 쓰이기도 한다. 로스킬 트 페스티벌은 공연에 불참한 브레흐트의 이벤트 작품들을 다수 소개하였다. 바이올린을 연주하는 대신 마른걸레로 열심히 닦는다(바이올린 솔로), 연주 자가 피아노를 치려고 팔을 드는 순간 조명이 나간다(피아노 곡 No. 1), 연주 자가 무대에 나와 피아노에 꽃병을 올려놓고 퇴장한다(피아노 곡 No. 2)….

구체주의

플럭서스는 구체주의를 표방한다. 추상적 개념 대신 구체성을, 또한 재현 예술의 환영과 이야기 구조 대신 실체를 대두시키는 것이다. 구체적인 대상은 자기지시적이고, 예증주의적이며, 스스로에게만 의미가 있다. 뒤샹의 레디메 이드가 최초의 구체 미술이었다면, 케이지의 소음 음악이 최초의 구체음악 이었다. 브레흐트의 사건은 예술적 효과가 가미되지 않은 순수하고 담백한

〈존 케이지에 대한 경의〉 중에서.

가장 구체적인 사건 그 자체이다. 에멋 윌리엄스는 상징 대신 구체적 언어 또는 대상으로의 구체시를 구축한다. 박수 소리, 종이 찢는 소리, 물방울 떨 어지는 소리는 가장 구체적인 플럭서스 음악을 만든다. 비스바덴 30주년 기 념 행사 개막 공연 때에 선보였던 주전자 피스는 구체 예술의 정수를 보여 주었다. 풍로의 화기가 주전자의 물을 끓게 하고, 그것이 삑삑 주전자 소리 를 내게 하며, 그 김이 고무 풍선을 터뜨리는 일련의 소리 사건이야말로 가 장 구체적이고 물리적인 현상이요, 구체적인 음악적 사건이었다. 로스킬트 페스티벌 당시 세인트 아그네스 마굿간 전시장 2층에서는 잡다한 물건들을 늘어놓은 알리슨 놀스의 전시회가 열리고 있었다. 고물상을 연상케 하는 쓰 다 버려진 빗, 거울, 주걱, 부삽, 주전자 등이 낚시줄에 묶인 채 허공에 매달 려 있었다. 언뜻 보면 환경 조각 같다. 그러나 알리슨의 의도는 환경 창조 이 상의 것이었다. 매달린 물건들을 서로 부딪치게 하고 바닥을 긁게 하면서 관 객들이 그 물건들을 새롭게 인식하도록 유도하는 것이다. 알리슨이 강조하 는 것은 이 물건들이 창출하는 시각적 효과가 아니라 그것들이 보유하고 있 는 물질적 구체성, 즉 그 물건들 자체인 것이다.

life & works

한마디로 전위예술은 신화를 파는 예술이지요. 원래 예술이란 반이 사기입니다. 속이고 속는 거지요. 사기 중에서도 고등사기입니다. 대중을 얼떨떨하게 만드는 것이 예술입니다. 내가 30년 가까이 갖가지 해프닝을 벌

백남준의 삶과 작업

였을 때, 대중들은 미친 짓이라고 웃거나 난해하다는 표정을 지었을지도 모릅니다. 하지만 그것의 진실을 꿰뚫어 보는 눈이 있습니다.

1932년 7월 20일(음력 6월 17일) 백남준은 서울 서린동에서 당시 태창방직을 경영하던 백낙승과 조종희의 3남 2녀 가운데 막내로 태어났다.

백남준은 어려서부터 피아노를 좋아하여 정릉 별장에 있던 피아노를 가끔 치기도 하였다고 한다. 어느 날 무슨 까닭인지 아버지가 피아노를 못 치게 꾸중하자 일곱 살 난 백남준이 별장 앞마당에다 피아노 건반을 그려 놓고 땅을 두드렸다고 한다. 아마도 그에게 최초의 행위 음악이었다고 할까.

서린동의 커다란 집에 아버지 형제 4세대가 함께 살며 부유한 생활을 누렸다. 어느 날 어머니와 큰어머니 세 분을 비롯한 집안의 여자들이 심심풀이로 몇몇은 남장을 하여 집 앞 금강사진관에서 사진을 찍었다. 재미있는 사진이라고 사진관 주인이 그 사진을 쇼윈도에 진열하는 바람에 모두들 부끄러워 한동안 나들이를 삼갔다고 백남준의 작은누이 백영득 여사가 전한다.

1945년 경기공립중학교에 입학하여 홍콩으로 떠날 때까지 신재덕에게 피아노를, 이권우에게 작곡을 사사 받았다.

왼쪽 : 어린 시절의 백남준.

가운데 : 조종희, 백남준의 어머니, 서울, 1920년대

오른쪽 : 첫돌 때의 백남준, 아버지 백낙승과 함께, 서울, 1933년

1949년 백남준은 아버지와 함께 홍콩으로 건너가 로이든 학교Royden School에 입학하였다. 당시 이승만 대통령은 미국으로부터 달러를 벌어들이기 위한 방법으로 인삼 수출에 주력하여 남준의 아버지를 인삼 수출의 총대리인으로 홍콩에 보냈다. 백남준은 아버지의 통역인으로 따라가는데 백남준의 여권번호는 7번이었고, 아버지는 6번이었다.

(최일남, 『신동아』, 84년 8월호)

백남준은 아버지와 함께 서울에 있던 조카(형의 아들) 백일잔치를 보러 귀국하였다가 6·25전쟁을 만났다. 가족 모두 부산으로 피난을 갔고 1951년 일본 고베로 건너간다. 그 후 백남준은 도쿄대에 입학하여 미학, 음악사, 미술사를 전공하게 된다.

큰누나 백희득白喜得에 대한 회상

"小生의 큰누나인 백희득白喜得(Piano의 신재덕, 문인文人 조경희趙敬姫와 경기 여고女高 동기동기同期)이 애써 손수 내게 진청색靑色 털바지를 짜아 주었다. 1935

年頃 내가 세 살 남짓한 때다. 그것을 입고 나는 무슨 벼락 생각이 났는지 가위를 집어 가지고, 새로 손수 짠 새 바지 무르팍에 커다란 구멍을 도려낸 것이다. 몇 달 걸려 수고手苦해 준 희득喜得 누이가 화를 내서 나를 흠뻑 때린 것은 물론勿論이다. 이것은 프로이트Freud 분석分析감이다. 나는 아직 그 행동行動을 설명說明 못하나, 나는 아마 천생 다다이스트Dadaist였던 모양이다. 희득喜得 누이도 아직 그대로 외고 기억記憶하고 있다. 그 누이 덕에 나는 Piano를 배웠다. 예술藝術의 길에 들어오게 된 것이다."1

1 _ 백남준, 『Beuys Vox』, 1987

<u>1956년</u> 아르놀트 쇤베르크Arnold Schönberg에 관한 논문으로 도쿄대를 졸업하고, 가족과 헤어져 독일로 유학을 갔다. 백남준은 파리로 유학을 가고 싶었으나, 데카당한 도시라는 이유로 부모가 반대하여 진지한 독일의 뮌헨으로 떠났다.

(P. Gardner, 『Artnews』, 1982년 5월)

캘커타와 카이로를 경유하여 뮌헨에 도착한 백남준은 뮌헨 대학에 입학하여, 일 년 동안 Thrasybulos Giorgiades에게 음악사를 공부하였다.

왼쪽: 비밀이 해체된 가족 사진 , 2색 에칭, original grafik series b. nr.14 051, 1985(photo Edition Staeck)

오른쪽: 21세의 백남준, 1953년의 여권.

"1956년 3월 어느 날, 당시 23세이던 그는 가족들이 6년 전 이미 이주를 해간 일본 도쿄에서 음악을 공부한다. 대학 도서관에서 헤겔의 예술철학에 심취하였으며, 철학 공부를 하기 위해 독일어 공부도 별도로 하였으며, 아르놀트 쇤베르크에 관한 논문으로 문학석사를 받는 외에 예술에 대한 강의도 듣는다. 그가 섬세하고도 깨끗한 필치로 헤겔 책 제1장의 제목을 베껴 써 놓은 노트가 슈투트가르트 소재 국립미술관 내 기념문서실에 보존되어 있는데, 이는 그가 후에 발표한 작품 전체의 기본 방향을 보여 주고 있다고 할 수 있다. '편견 없는 예술관,' 그의 작품을 이해하는 데 핵심이 되는 말이다."2

2 _ 불프 헤르조겐라츠Wulf Herzogenrath, <백남준>의 부분. 1992년의 전시 《백남준 · 비디오 때 · 비디오 땅》에서 발췌.

<u>1957년</u> 다름슈타트의 국제 현대음악 하기 강좌에 참석하여 칼하인즈 슈톡하우젠Karlheinz Stockhausen과 루이지 노노Luigi Nono를 만났다. 그 후 프라이부르크의 음악학교에 입학하여 볼프강 포트너Wolfgang Fortner에게 작곡을 사사 받았는데, 당시에 작곡한 곡이 〈현악 4중주String Quartet〉이다.

<u>1958년</u> 전 해에 이어 다름슈타트의 국제 현대음악 하기 강좌에 또다시 참

가한다. 이번에는 강사였던 존 케이지와 그의 동료 데이비드 튜더를 만나게
된다. 케이지와의 만남은 백남준의 예술과 인생의 방향을 바꾸게 한, 백남준
생애에 가장 뜻 깊은 일로 기록될 것이다.

이 밖에 퀼른으로 이사하여 퀼른 대학에 입학하였으며, 슈톡하우젠이 작업
하던 서독 룬트풍크Westdeutsche Rundfunk 전자음악 스튜디오에 들어가
전자음악을 연구하기 시작하였다.

1959년 〈존 케이지에 대한 찬사〉는 백남준 최초의 해프닝으로 그를 일약 아
방가르드 스타로 만들었다. 이 공연에 존 케이지는 참석하지 못하였으나, 작
곡가 윤이상이 관람하였던 것으로 알려진다. 또한 앞으로 각별한 우정을 나
누게 될 요셉 보이스도 이 공연을 지켜보았다고 한다.

22 화랑의 주인 장 피에르 빌헬름Jean-Pierre Wilhelm에 대해 백남준은
이렇게 회상한다.

"그 Galerie 22는 모든 화가畫家들의 동경憧憬의 꽃이었다. 내가 그 화랑畫廊에

1956
· 작곡 〈현악 4중주String Quartet〉
· 논문 「음악에 있어서의 바우하우스Bauhause of Music」 음악예술, Tokyo

1958
· 논문 「20.5세기의 음악」, 자유신문, Seoul
· 논문 「피엘 셰어헬과 구체음악」, 자유신문, Seoul

1959
· 해프닝 <존 케이지에게 보내는 찬사> 11월 13일, 22 화랑, Düsseldorf

서 데뷔 콘서트Debut Concert를 갖었기 때문에 그때 독일獨逸의 예술계藝術界
의 신진新進 및 중진重鎭의 다수多數가 온 것이다. 보이스Beuys도 그중 하나였
다. Beuys를 재견再會할 수 있었던 카머 슈필레, 음악에서의 네오다다Kammer
Spiele, Neo Dada in der Musik를 마련해 준 것도 Jean-Pierre Wilhelm이다.
또 플럭서스Fluxus의 등단장登壇場이 된 비스바덴Wiesbaden의 Museum을
소개紹介해 준 것도 Jean-Pierre Wilhelm이다. Wilhelm 없이 Fluxus를 말할
수 없다.

세 번이나 내 생애生涯의 전환점을 만들어 준 그는 그러나 심한 심장병心臟病
을 앓고 있었다. 본래 심장병心臟病의 가계가系인 그는 유대인으로서 전쟁戰爭
때 France에서 反나치 저항 운동에 참가參加해 경찰 고문까지는 안 당했으나, 2
年間의 지하생활地下生活로 심장이 악화惡化되어, 1966年에 이미 50代의 장년
壯年에 자기의 사기死氣를 자각自覺해서 나와 Charlotte가 공숙共宿하고 있는
Beuys 집에 자청自請해서 방문訪問해 온 것이다. 사진사 Leve까지 데리고. 그리
고는 환담중歡談中에 주머니에서 한 장의 종이 쪼각을 끄집어 내더니 예술계藝
術界에서의 은퇴선언引退宣言을 읽었고 그것은 Dr. Leve에 의해서 충실忠實히

기록記錄되었던 것이다. J. P. Wilhelm이 귀가歸家한 후後, … '저 늙은이 왜 저렇게 유난을 부리느냐'고 놀렸는데 과연果然 그 이듬해 그는 돌아가 버렸다. 그해 갤러리 파르나스Galerie Parnass 주인主人 롤프 얘링Rolf Jaerling과 더불어 그 묘지墓所를 찾았으나 아직 신묘新墓라 표시도 없었다. 아직 풀이 안 난 그럴듯한 붉은 흙의 묘지墓地를 그의 묘지로 가정假定하고 2DM로 산 붉은 화분 두 개를 놓고 돌아왔다. 22, 즉卽 Galerie 22를 상징하여-"

<p style="text-align:right">(백남준, 『Beuys Vox』, 1990)</p>

<u>1960년</u> 백남준은 마리 바우어마이스터의 아틀리에에서 중요한 두 번의 공연을 가진다. 〈존 케이지에게 보내는 찬사〉를 재연하였을 때 백남준은 크리스토Christo를 처음 만나게 되었다.

"내가 처음 Christo를 만난 것은 1960~61年의 Atlier Bauermeister에서였다. 나는 29歲 그는 아마 24歲였으리라. 불로 누룽지처럼 반소牛燒시킨 백색지白色紙를 곱다랗게 collage한 오브제를 내게 쉽게 보여주었다. 그 다음 해 그는

왼쪽 : 케이지와의 만남.

오른쪽 : 뒤셀도르프에 있는 보이스의 아틀리에에서 은퇴 선언서를 읽고 있는 장 피에르 빌헬름, 1965(photo Manfred Leve)

Galarie Galerie Lauhaus(Koln)에서 세계 최초의 데뷔전람회展覽會를 가졌다. 그 전람회展覽會에 가 봤더니 그 Cristo 놈이 내 Piano 두 개를 포장包裝하고 백색白色 paint를 철떡철떡 칠해 놓은 것이 아닌가-내 piano는 또 하나의 친구 Benjamin Patterson의 Concert를 위해서 내가 빌려준 채 못 찾아온 것을, 그 다음 전람회展覽會를 맡은 Christo가 눈에 보이는 것은 무엇이나 그냥 보따리처럼 광목廣木으로 싸 버렸던 것이다.

훌륭한 전람회展覽會였으나 한 개도 안 팔렸고 전람회展覽會 後 전 작품作品은 Scrap 고철상古鐵商에게 불하拂下해 버렸다. 전람회 최종일에 나는 내 Piano를 돌려받아 투덜투덜거리면서 Christo의 광목廣木을 길가에서 벗겼다. 벗기면서 내 딴엔 조련調練한 Prepared Piano의 기괴한 음악이 들려 왔다. 주인 Haro Lauhaus는 "아-Paik의 Private Street Conert다"라고 웅얼거렸다. 우리 양인兩人은 바야흐로 10年 後에 억금億金이 될 Cristo의 초기명작품初期名作品을 부수고 있는지는 꿈에도 몰랐다. 어찌됐던 Wien 소장所藏의 내 Piano에는 그때 Cristo가 남기고 간 백색白色 칠의 흔적이 남아 있다."

<p style="text-align:right">(백남준, 『Beuys Vox』, 1990)</p>

〈피아노 포르테를 위한 습작〉을 공연하던 중에 백남준은 갑자기 객석으로 나아가 케이지의 넥타이를 잘라 버린다. 이로써 백남준은 음악적 테러리스트라는 호칭을 얻었고, 이 공연은 해프닝 사상 가장 '악명' 높은 사건이 되었다. 백남준은 객석의 케이지와 튜더에게는 공격을 가하면서도 함께 앉아 있던 슈톡하우젠에게는 공격하지 않았는데, 이는 슈톡하우젠과 전자음악에 대하여 더이상 관심이 없었기 때문이다.

이 해프닝을 위하여 자신의 아틀리에를 공연장으로 개방한 예술가 마리 바우어마이스터는 후에 슈톡하우젠과 결혼하였다. 그녀는 특히 백남준의 예술을 이해하고 많은 지원을 하였는데, 백남준이 뉴욕으로 이사하자 뉴욕의 보니노Bonino 화랑을 소개시켜 주어 그곳에서 수차례의 전시회를 가질 수 있었다.

1960
•해프닝 〈존 케이지에게 보내는 찬사〉 재연, 3월 26일, Atlier Mary Bauermeister, Köln
•해프닝 〈피아노 포르테를 위한 습작〉 10월 6일, Atlier Mary Bauermeister, Köln
•그룹 공연 〈Music, Text, Painting, Architecture〉
•논문 「Serié, Hasard, Espace, Apres Serié」 음악예술, Tokyo

피아노 포르테를 위한 습작을 초연하던 도중 존 케이지의 넥타이를 자르고 있는 백남준, Atelier Mary Bauermeister, 1960(photo Klaus Barisch)

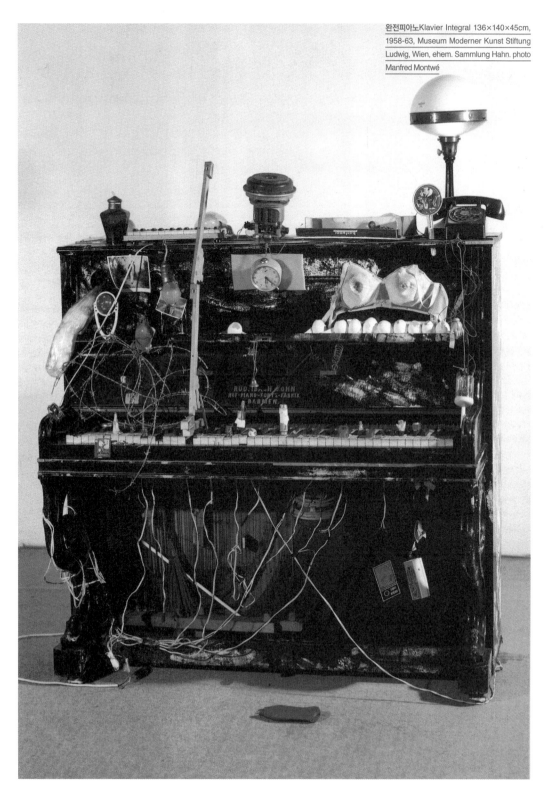

완전피아노Klavier Integral 136×140×45cm, 1958-63, Museum Moderner Kunst Stiftung Ludwig, Wien, ehem. Sammlung Hahn. photo Manfred Montwé

1961년 백남준의 일생에 가장 중요한 만남들이 있었다.

이 해 여름에는 뒤셀도르프에서 요셉 보이스를 만났다.

보이스와 백남준이 만나는 장면은 사진사 맨프레드 티쉴러Manfred Tischler의 앵글에 포착되었고, 사진이 제로그룹 카탈로그에 실렸기 때문에 오늘날까지 남아 있다. 이 사진은 1990년 현대화랑이 발행한 『보이스 복스 Beuys Vox』의 표지에 다시 실렸다.

그뿐 아니라 백남준은 이즈음 독일 아방가르드 그룹에 소개되어, 데콜라주 창시자 볼프 포스텔, 구조시인 에멋 윌리엄스, 음악가 벤저민 패터슨 등과 친분을 갖게 되었다. 백남준이 포스텔의 데콜라주 신문 발행을 돕는 일이 이 때부터 시작되어 1964년까지 계속되었다.

윌리엄스는 처음 백남준을 만나던 때를 "그가 나에게 무엇인가 말을 했을 때 나는 일본말을 모른다고 했더니 그는 다시 독일어로 나는 조금 전에 영어로 말했다고 해서 둘은 무척 당황했다"고 회상한다.

(E. Williams, 『How We Met』, 1976)

1961

•예술운동 <University of Avant-Garde Hinduism> - 독자적 예술운동을 시작

•공연 《행위음악 Action Music》

 <Simple>, <Read Music- do It Yourself -Answers to La Monte Young>

 9월 18일, Liljevalchs kunsthall, Stokholm

 9월 27일, Ny Musikk, Oslo / Louisiana 미술관, Kopenhagen

•음악적 연극 《오리지널Originale》 - <Zen for Head>, <Etude Platonique No.3> 등 공연

 10월 26일, Theatre am Dom, Köln

•그룹공연 《Simultan》 - Wolf Vostell, Stefan Werverka등과 함께 참가

 6월, Galerie Laulus, Köln

그리고 백남준은 마키우나스를 만나게 된다. 당시 마키우나스는 맥스필드 음악 교실의 예술가들과 함께 AG 화랑, 요코 오노의 스튜디오 등에서 일련의 공연을 벌이고 있었다. 이들 공연이 바로 미국 내에서 플럭서스의 태동을 알리는 최초의 움직임이었다. 그러나 마키우나스는 매일 저녁의 공연에 만족하지 못하고 있었다. 1961년 그는 뉴욕을 떠나 앞으로의 플럭서스 역사가 펼쳐질 유럽으로 향하는데 그때 백남준을 만난 것이다.

마키우나스는 플럭서스를 조직하기 위하여 유럽을 방문하기 전에 유럽에 있는 시인 헬름스Helms, 작곡가 부조티Bussotti, 그리고 백남준에게 편지를 보냈다. 헬름스와 부조티는 답장조차 하지 않았으나, 백남준은 이에 호응하였고, 그럼으로써 플럭서스가 결성될 수 있었다.

(백남준, 『Beuys Vox』, 1990)

"1961년 여름 Düsseldorf의 Schmela Galerie에 Zero group의 Opening에 갔다. 눈초리가 사나운 이상한 중년남자中年男子가 '파이크PAIK'하고 불렀다. 내 생전生前 전혀 모르는 사람에게서 내 이름을 불리는 것은 처음이었다. 그 첫 경험經驗을 못 잊겠다. 동인물同人物은 1년반전1年半前에 있었던 내 Debut Concert에서의 소생小生의 입은 옷, 목도리의 보랏빛, Concert의 여러 장면場面을 정확正確히 외면서 민망스럽게까지 내 연주演奏를 칭찬해 주었다. 그러고는 독일獨逸과 화란국경和蘭國境에 큰 Atelier가 있으니 한번 와서 연주演奏를 해달라 부탁付託했다. 나를 알아봐 주는 사람이 희귀稀貴한 때라 그의 이름을 알아 놓고 싶었으나, 동시同時에 이 사람은 중년中年이나 되었는데, 만약萬若 그가 제 이름을 말했을 때 그 이름을 모르면 실례失禮가 되지 않을까? 그런데 아무리 생각해 보아도 이 사람은 아직도 성공成功해서 내가 이름을 알 수가 있는 사람이라고는 생각되지 않았다. 그래서 흐지부지 헤어졌는데 그 만난萬難을 겪어 나오고도 타협妥協하지 않고 고투苦鬪하고 있는 듯한 진지眞摯함과 깊고도 매서운 눈초리를 잊을 수가 없었다. 그 후 Köln에서 Concert가 몇 번 있었는데, 그럴 때마다 그 기인에게 어떻게 알릴거나 하고 마음에 걱정이 때로 지나가곤 했다…."

(백남준, 『Beuys Vox』, 1990)

슈멜라Schmela 화랑에서의 보이스와 백남준의 첫 번째 만남, 뒤셀도르프(original photo Manfred Tischler, courtesy Gunter Uecker)

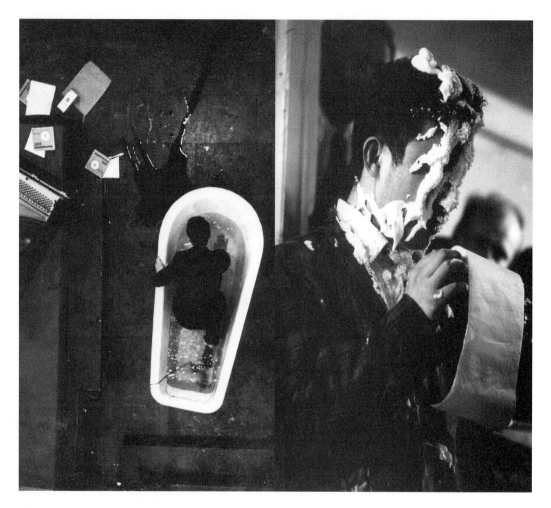

왼쪽 : 물을 채운 욕조 속으로 들어가는 백남준
Liljevalchs Konsthall, 스톡홀름, 1961년 9월 18일
(photo Lufti Ozkok)

오른쪽 : <심플Simple>을 공연하는 도중 콩을
던지고 셰이빙 크림을 바른 채.

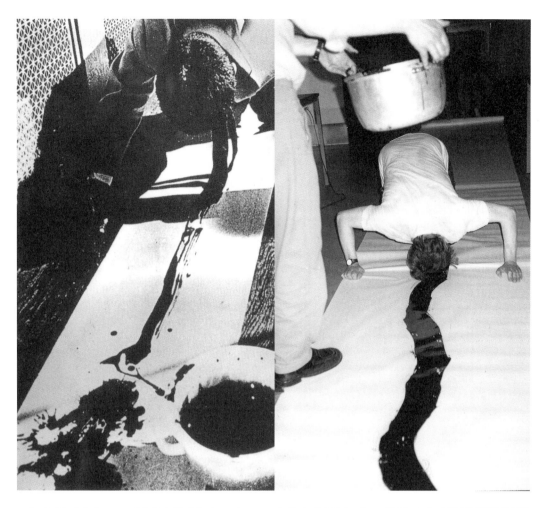

1961년 《오리지널Originale》에서 공연한 〈Zen for Head〉에서 백남준은 머리를 붓으로 사용하여 먹물을 적신 머리로 바닥을 기어가며 그림을 그렸다. 다음 해 비스바덴 미술관에서 개최된 플럭서스 페스티벌에서 백남준은 이 작품을 재연했는데, 그때 그려진 '묵화'가 먹물 묻은 넥타이와 함께 지금까지 비스바덴 미술관에 전시되어 있다.

1985년에는 덴마크 로스킬트에서 플럭서스 페스티벌이 열렸을 때 벤 보티에가 이 작품 〈Zen for Head〉를 재연하는데, 무대부터 복도 밖에까지 깔아놓은 화선지 위를 기어가며 벤 보티에는 표현적 몸짓으로 열연하였다. 이와 같이 플럭서스에서는 무명성의 정신으로 다른 사람의 작품을 공연하는 것이 일반적인 일이었다.

왼쪽 : Zen for Head, 비스바덴 플럭서스 페스티벌, 1962

오른쪽 : 백남준의 Zen for Head를 재연하고 있는 벤 보티에, 로스킬트 페스티벌, 1985

<u>1962년</u> 백남준은 〈플럭서스 국제 페스티벌, 신음악〉이라는 최초의 플럭서스 공연 행사에 참여하였다. 이 행사는 원래 '플럭서스'라는 잡지 발행의 꿈을 버리지 못한 마키우나스가 다시 잡지 발행을 계획하였을 때, 그에 따른 부수적 행사로 주관된 것이었다. 결국 잡지는 발간되지 못하였고 공연만 이루어졌다. 비스바덴 페스티벌 참가자는 에릭 앤더슨, 조지 브레흐트, 주세페 키아리Giuseppe Chiari, 필립 코너, 장 뒤퓌Jean Dupuy, 로베르 필리우, 제프리 헨드릭스, 벤저민 패터슨, 빌렘 드 리더Willem de Rider, 타케코 사이토Takeko Saito, 벤 보티에, 에멋 윌리엄스, 그리고 백남준이었다.

쾰른 시대의 공연 파트너는 주로 앨리슨 놀스였다. 플럭서스 동료이기도 했던 놀스와의 공연은 주로 관객 없이 은밀하게 벌어졌다. 〈앨리슨을 위한 세레나데〉, 〈긴 여정을 위한 음악〉, 〈높은 탑을 위한 청중 없는 음악〉 등의 공연이 화랑에서, 성당에서, 혹은 에펠탑 위에서 아무도 모르게 벌어지곤 하였다. 〈Parallel Events of New Music〉에서 〈앨리슨을 위한 세레나데Serenade for Alison〉를 초연하였을 때, 백남준의 모습이 어떠했는지는, 마키우나스가 1962년 1월 18일 히긴스에게 보낸 편지를 보면 상세히 드러난다.

"백남준은 키가 작고, 머리카락은 보리밭같이 삐죽 올라섰습니다. 또 겨울에도 샌들을 신고, 목도리를 눈밑까지 하고 다닙니다. 그러나 누구에게나 '할로', '할로' 하면서 인사를 하고, 뉴욕 사람들과는 다르게 대단히 겸손했습니다. 그는 또한 영어와 독일어를 일본말처럼 하는데 처음에는 거의 알아들을 수가 없었습니다."

(마키우나스, 『Fluxus Codex』)

1962년 뒤셀도르프에서 열렸던 다다 음악 공연 〈음악에서의 네오 다다 Neo-Dada in der Music〉에 마키우나스 등과 함께 참가했다. 이때 연주했던 〈One for Violin Solo〉는 바이올린을 가만히 들어 올렸다가 밑으로 내리쳐 깨드리는 단순한 음악적 '사건'이다. 바이올린을 파손시키는 이 작품도 '장치된 피아노'와 마찬가지로 플럭서스 음악의 대표적 레퍼토리를 이루며, 많은 동료 예술가들에 의해 재연되었다.

."1962年 5月 Galerie 22의 주인主人 Jean-Pierre Wilhelm이 반강제로 Düsseldorf의 Kammerspiele에서 연주회演奏會를 하라고 권했다. 나는 T.V. 공부工夫에 열중熱中해 있어서 그까짓 연주회 한 번 하고 걸어찰라고 그랬더니 동씨同氏가 이 Kammerspiele는 사회적社會的으로 지위地位가 높으니까 내 출세상出世上 좋다고 간청懇請했다. 할 수 없어서 그때 마침 미국에서 독일獨逸로 온 George Maciunas를 불러서 제二의 Fluxus 전야제前夜祭를 했다. 연주演奏 준비에 출연出演 시간時間을 기다리고 있으니까, 어떤 괴인怪人이 떠벅떠벅 걸어 들어왔다. 눈을 돌려보니 그놈이 Zero Soiree에서 만난 채, 내가 시름시름 찾고

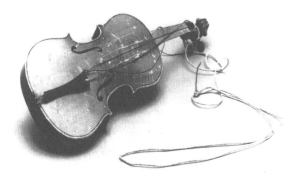

줄이 달린 바이올린, Violin with String 56×18 ×65cm, Museum Moderner Kunst Stiftung Ludwig, Wien , ehem. Sammlung Hahn, 1961

있던 그놈이 아닌가. 그 괴인물怪人物은 이제 '내가 Düsseldorf Akademie의 교수教授가 되었노라' 하고 자기 이름을 대문大門짝같이 내 수첩手帖에 써 놓았다. 그날 밤 나는 One for violin을 초연初演했다."

이것은 조용히 내가 Violin을 정면正面으로 칼처럼 올려가지고는 몇 분 있다가 앞의 책상 위를 때려서 Violin이 부서지는 것인데, 조용히 조용히 Violin이 올라가고 만장滿場이 삼림森林처럼 조용해졌을 때, 별안간 관중석觀衆席 속에서 무슨 언쟁言爭이 나더니 후다닥딱 소리가 나고는 다시 조용해졌다. 나는 아무것도 모르고 연주演奏를 계속, Violin은 훌륭한 소리 한 방을 내고 부서졌으나, 나중에 알고 보니 그 후다닥한 소리는 극중극劇中劇이었던 것이란다. Düsseldorf 시립관현악단市立管絃樂團의 Concert master가 내 연주회演奏會에 와서 자기自己가 그것으로 밥을 먹고 있는 Violin의 운명運命이 수상하게 되어감을 봄에 따라 … 그 Violin을 살려주라고 고함을 쳐 소란을 퍼드리기 시작했다는 것이다. 그래 그 옆에 있던 Joseph Beuys와 위대偉大한 화가畫家 Konrad Klapheck가 옆에 있다가 '너 concert를 방해防害하지 말라'고 언쟁言爭 끝에 둘이서 실력행사實力行使를 하여 이 Violinist를 연주회장演奏會場 밖으로 떠

다 밀었다는 것이다. 그 다음날 신문에는 'Konzert mit Rausch-meisser'란 표기表記 아래 우스꽝스러운 기사記事가 나왔다. 도대체 곧잘 있는 Orchestra의 Concert master가 왜 내 음악회音樂會에 왔는지 그 속을 지금도 알 수 없다. … 좌우간左右間, 이때 Beuys 싸인은 이상하게 Joseph가 Josef로 되어 있고 그가 싸인한 Note Book은 지금 Vienna 근대近代미술관에 소장이 돼 있다."

<div align="right">(백남준, 『Beuys Vox』, 1990)</div>

1964년 4월 11일 뉴욕에서 펼쳐진 플럭서스 콘서트에서 백남준의 <One for Violin Solo>를 재연하는 조지 마키우나스(photo Peter Moore).

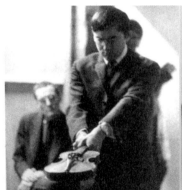

1962
- 음악공연 《Neo-Dada in der Music》 - <One for Violin Solo>, <Sonata Quasi Una Fantasia>, <Smile Gently (Etude Platonique No. 5)>, <Bagatelles Americans> 등, 6월 16일, Kammerspiele, Düsseldorf
- 《플럭서스 국제 페스티벌, 신음악》 - <Danger Music for Dick Higgins> 초연, <Simple>, <Homage to John Cage>, <피아노 포르테를 위한 습작> 등 재연, 9월 1-23일, Horsall Stadtischen Museums, Wiesbaden
- 해프닝 《Parallel Events of New Music》 - <Serenade for Alison> 초연
- 해프닝 <Living Theatre No. 1> 초연, 윌리엄스와 함께 공연, 길거리 / Kunsthandel Monet, Amsterdam
- 해프닝 《Festum Fluxorum Fluxus》 - <Music for the Long Road> 초연, 11월 23-28일, Nikolai 성당, Kopenhagen
- 해프닝 <Music for High Tower and without Audience> 초연
- 해프닝 《Festum Fluxorm Fluxus》 - <To be Determined> 초연, <One for Violin Solo> 등 재연 12월 3-8일, American Artists Center, Paris
- 해프닝 《Decollage》에서 <Danger Music for Dick Higgins> 등 공연, Köln
- 그룹전, 마키우나스, 패터슨 등과 함께 Ted Curtis 작품에 단역으로 출연 6월 9일, Galerie Parnass, Wuppertal
- 그룹전 《Music Notation》 Minami Gallery, Tokyo
- 그룹전 《Notations》 Galleria La Salita, Rome
- 악보 <About Music>, <Serenade for Alison>, <Young Penis Symphony> 등, *Decollage* 3호

FesTVM FLVXORVM

FLUXUS

MUSIK UND ANTIMUSIK
DAS INSTRUMENTALE
THEATER

Staatliche Kunstakademie
Düsseldorf, Eiskellerstraße
am 2. und 3. Februar 20 Uhr
als ein Colloquium für die
Studenten der Akademie

플럭서스 콘서트 포스터, <페스툼 플룩소룸 플러
서스> 요셉 보이스의 디자인, 1963

George Maciunas
Nam June Paik
Emmet Williams
Benjamin Patterson
Takenhisa Kosugi
Dick Higgins
Robert Watts
Jed Curtis
Dieter Hülsmanns
George Brecht
Jackson Mac Low
Wolf Vostell
Jean Pierre Wilhelm
Frank Trowbridge
Terry Riley
Tomas Schmit
Gyorgi Ligeti
Raoul Hausmann
Caspari
Robert Filliou

Daniel Spoerri
Alison Knowles
Bruno Maderna
Alfred E. Hansen
La Monte Young
Henry Flynt
Richard Maxfield
John Cage
Yoko Ono
Jozef Patkowski
Joseph Byrd
Joseph Beuys
Grifith Rose
Philip Corner
Achov Mr. Keroochev
Kenjiro Ezaki
Jasunao Tone
Lucia Dlugoszewski
Istvan Anhalt
Jörgen Frilsholm

Toshi Ichiyanagi
Cornelius Cardew
Pär Ahlbom
Gherasim Luca
Brion Gysin
Stan Vanderbeek
Yoriaki Matsudaira
Simone Morris
Sylvano Bussotti
Musika Vitalis
Jak K. Spek
Frederic Rzewski
K. Penderecki
J. Stasulenas
V. Landsbergis
A. Salcius
Kuniharu Akiyama
Joji Kuri
Tori Takemitsu
Arthur Köpcke

<u>1963년</u> 2월 뒤셀도르프에서 열린 플럭서스 콘서트를 이렇게 회고한다.

"Beuys 자신自身이 Design한 Poster가 재미있다. 왼쪽 머리 첫 번째로 Fluxus 주석主席 George Maciunas를 세우고 그 다음에 Paik를 찍었다. 그 후 쭉- 이름이 내려오고 Beuys는 32번째가 되는데, 그것도 잘 안 보이게 독일 고서체古書體로 찍었다. 그러나 그 이름은 우연히도 전 Poster 중심中心이 되게 되었다. … 이 Fluxus 모임에서 은隱 군자君子 Beuys는 호랑이 꼬리만 보여 주었다. 외국外國 사람에게 한국의 격언格言으로서 호랑이는 온몸을 보는 것보다 꼬리 하나만 넌즛이 보는 것이 더욱 무섭다 하면 다들 깔깔대고 웃는다. 卽, 호랑이가 꼬리만으로는 그 호랑이가 얼마나 큰지 짐작을 못하는 것이다. … 호랑이가 전모를 나타낸 것이 1964年 12月 Berlin의 Ren Block Galerie에서의 One man show, 1965年 秋의 Schmela Galerie의 두 One man Show였다."

(백남준, 『Beuys Vox』, 1990)

1963
· 개인전 《음악의 전시회 : 전자 텔레비전Exposition of Music : Electronic Television》 3월 11일, Galerie Parnass, Wuppertal
· 일본공연 <Prelude in E-flat Major>, <존 케이지에게 보내는 찬사>, <피아노 포르테를 위한 습작>, <Simple> 등 소게츠草月 Arthall, Tokyo
· 해프닝 《페스툼 플룩소룸 플럭서스Festum Fluxorum Fluxus》 - <Prelude in D-minor>, <Fluxus Champion Contest> 초연
 2월 2일~3월 3일, Staatliche Kunstakademie, düsseldorf
· 해프닝 《플럭서스 페스티벌Fluxus Festival》 - <Piano for All Senses> 초연, 6월 22일, Amstel 47, 6월 23일, Theatre Hypokriterion, Amsterdam
· 해프닝 《Fluxus Festival of Total Art》에서 다수 작품 공연, 7월 25일-8월 3일, Hotel Scribe, Nice
· <아베>, <로봇 K-456> 제작
· 논문 <방 스무 개를 위한 교향곡에 대하여 > An Anthology
· 악보 <Read Music-'Do it Yourself'-Answer to La Monte Young>, <Pop Art Do It Yourself>

일본 공연 여행 중에 백남준은 전자 기술자인 히레오 유키다Hideo Uchida와 슈야 아베Shuya Abe를 만난다. 훗날 많은 작업을 함께 한 아베와 〈로봇 K-456〉을 제작한다. 또한 일본에서 동양 음악을 공부했으며, 가마쿠라 사원에 3일간 머물며 선불교를 경험하였다. 그러나 이 여행의 가장 큰 수확은 장차 부인이 될 시게코 구보타Shigeko Kubota를 만난 것이었다.

이 해 3월 11일 드디어 백남준의 첫 비디오 개인전 〈음악의 전시회 : 전자 텔레비전〉이 부퍼탈의 파르나스 화랑에서 열린다. 3대의 '장치된 피아노', 13대의 '장치된 TV'와 함께 피가 뚝뚝 떨어지는 금방 잡은 황소의 머리를 전시하였던 문제의 전시회였다.

전시 초대일에 요셉 보이스는 난데없이 도끼 한 자루를 들고 나타나 전시 중인 피아노 한 대를 부수어 버렸는데, 백남준은 보이스가 그 도끼를 어디에서 구했는지 아직도 알 수가 없다고 회상한다.

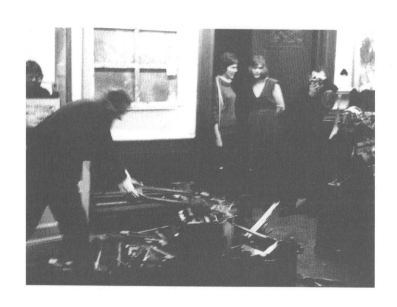

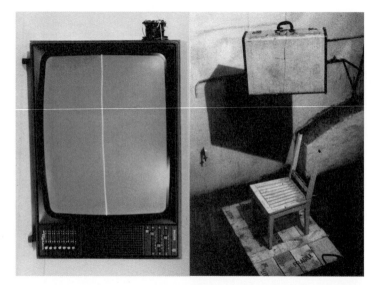

위 : 피아노를 부수고 있는 보이스 《백남준의 음
악의 전시회 : 전자 텔레비전》 오프닝 때, Galerie
Parnass Wuppertal, 1963(photo Manfred
Levé)

아래/왼쪽 : TV 참선Zen for TV, 세로 줄만 계
속 나오도록 조정된 텔레비전, 67×49×40cm,
Museum Moderner Kunst Stiftung Ludwig,
Wien, 1963-75

아래/오른쪽 : "고문실拷問室 비슷하나 정반대正
反對의 기능機能을 갖춘 방房(지하실地下室). 의자
椅子 위에 앉고 머리 위에 내 가방을 얹으면 머리가
시원해진다." (아듀캔버스)

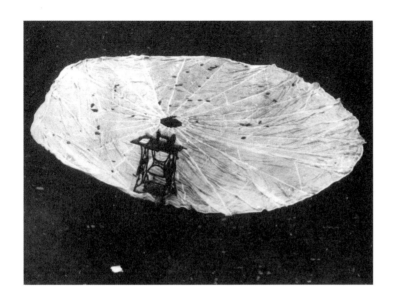

위 : "Winter garden silk 낙하산落下傘 위에 오래된 Singer 재봉틀이 있다. Singer Machine에는 여러 가지 Object Sonores가 붙어 있다. 주 기능은 재봉틀을 다리로 밟으면 그 발의 동작動作과 고풍古風한 바늘소리가 시적詩的이고 희한하여 예전에 창신동昌信洞 집에서 어머니 미싱을 밟던 생각이 나는 까닭이다. 단但, 신식新式 Sewing Machine도 그런 고상高尙한 음音을 내지 못한다."
(아듀캔버스)

아래 : 무제Untitled Galerie Wuppertal, 1963(photo Manfred Montw)

<u>1964년</u> 6개월 정도의 방문으로 생각한 뉴욕 여행이 뉴욕 정착으로 바뀌었다. 뉴욕에 도착하자 딕 히긴스가 퀸스 대학 영어 교수이며 소설가인 윌리엄 윌슨을 소개하여 그의 집 첼시Chelsea 타운하우스 꼭대기 층에 세를 들게 주선하였다. 그 당시 백남준은 일본에서 형이 보내주는 일본 판화와 책으로 집세를 물어야 하는 형편이었다. 나중에 소호 머서가Mercer street에 자리잡으면서 마키우나스와 이웃으로 지내고, 샤롯 무어맨을 만나게 된다. 무어맨은 60년대 초 요코 오노와 같은 방을 쓰면서 아방가르드에 경도되었다.

(Gardner, 『Artnews』 1982년 5월호)

백남준은 무어맨이 주도하는 〈제2회 뉴욕 아방가르드 페스티벌〉에서 슈톡하우젠의 작품 〈오리지널〉의 한 부분인 〈Robot Opera〉, 〈Robot K-456〉를 무어맨과 협연하였다. 저드슨 홀에서 슈톡하우젠의 〈오리지널〉이 공연되는 사이, 극장 밖에서는 헨리 플린트, 마키우나스, 사이토 에이오 등 일부 과격파 플럭서스 멤버들이 "인종을 박멸하라"는 구호와 함께 시위를 벌였다. 유럽 문명의 허구를 비난하는 이들은 슈톡하우젠의 작품이야말로 문화제국주

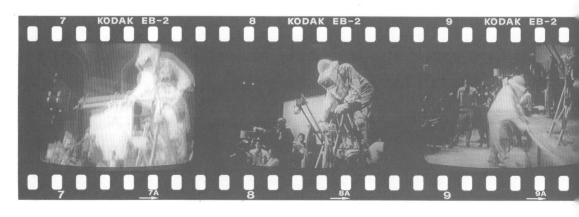

의의 산물이라고 고발한 것이다. 그런데 아이러니컬하게도 시위를 벌이는 사이에 그들의 동료 백남준은 안에서 공연을 하고 있었다.

이것은 플럭서스 내부의 갈등을 반영하는 것이었다. 다양한 배경과 독자적인 개성을 갖는 예술가들의 모임인 까닭에 당시 마키우나스의 통솔력은 그다지 큰 효과를 거두지 못하였다. 그러자 마키우나스는 플럭서스 멤버들을 놓고 일종의 도표를 만들었다. '진정 플럭서스인', '어쩌다 플럭서스인', '더이상 플럭서스가 아닌', '전혀 플럭서스가 아닌'의 네 범주로 나누어 '플럭서스 사람들'을 평가했고, 그 외에도 블랙리스트를 만들어 그에 속한 알 핸슨 Al Hanson과 무어맨을 파문하기도 하였다.

(H. Ruh, 『fluxus』, 1979)

플럭서스 사람들이 그룹 활동 이외에 독자적 예술 영역을 갖고 있는 점이 불화의 씨가 되었던 것이다. 포스텔의 '데콜라주', 벤 보티에의 '토털 아트Total Art', 히긴스가 운영하는 '섬싱 엘스 프레스', 백남준의 '비디오 아트'는 서로를 화합시키기보다는 갈라 놓는 작용을 하였다. 심지어 보이스는 삶과 죽음

에 대한 개인적 경험을 상징적으로 표출하는 극도의 개인주의와 표현주의가
마키우나스의 무명성과 집단주의에 위배된다고 하여 '전혀 플럭서스가 아닌'
범주로 지목받았다.

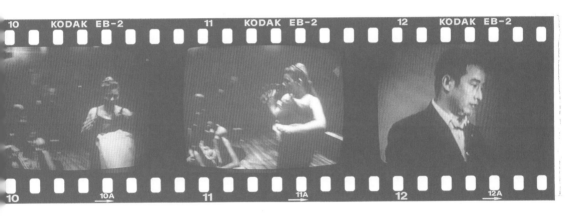

1964
• 해프닝 《플럭서스 콘서트Fluxus Concert》 - <Prelude for Audience>, <One for Violin Solo>를 마키우나스가 공연,
 <Zen for Film>, <Street Composition to be Unveiled>, 4월 11일- 5월 23일, Canal Street, New York
• 해프닝 《플럭서스 콘서트Fluxus Concert》 - <One Third for Violin>, 6월 27일, Carnegie Recital Hall, New York
• 해프닝 <Pop Sonata> 초연 - 11월, Philadelphia College of Art, Philadelphia
• 해프닝 <Monday Night Letter> 시리즈 - 앨리슨 놀스의 <Assorted Night Riders>에 출연, 11월, Café à Go-Go, New York
• 해프닝 Rose Art Museum, Brandeis University, Massachusetts
• 뉴욕으로 가는 길에 하와이에 들러 리버만과 관객 없이 공연, 와이키키해변, 호놀룰루
• 해프닝 《Fluxus-a Little Festival of New Music》 - <One for Violin Solo> , 7월 6일, Goldsmith's College, London SE 14, London
• 음악제 《제2회 뉴욕 아방가르드 페스티벌The 2nd Annual New York Avant-Garde Festival》 - <Robot Opera>, <Robot K-456>
 초연 8월 30일-9월 8일, Judson Hall, New York
• 에세이 : 1963년의 Wuppertal 《Exposition of Music》에 관한 후기, V TRE

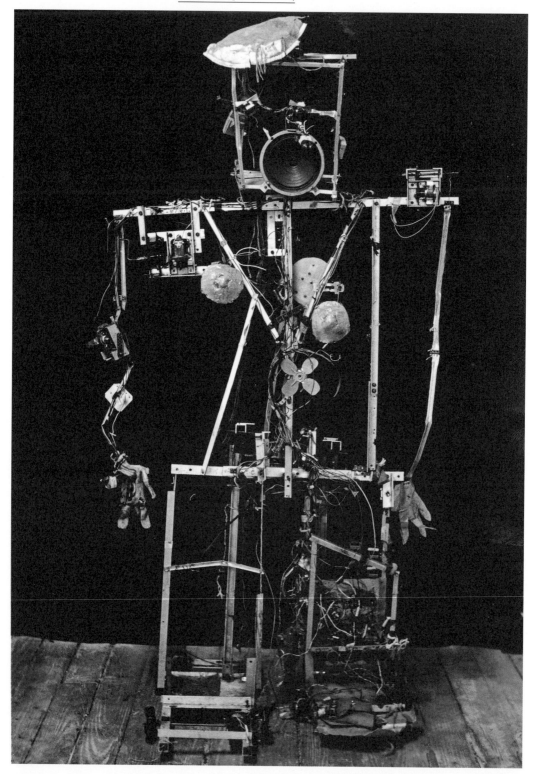

로봇 K-456 1964(photo Peter Moore)

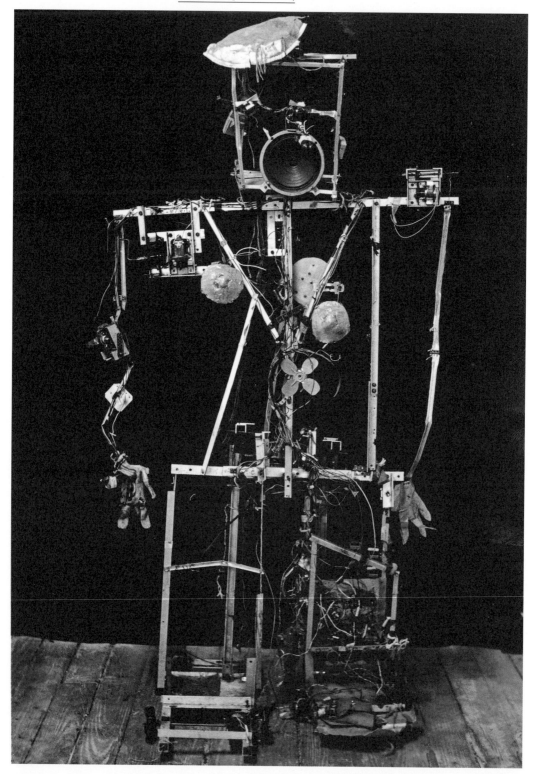

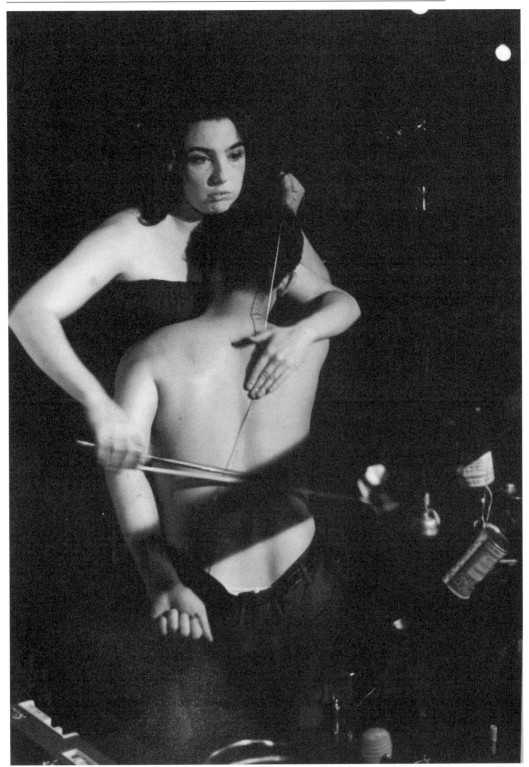

1965년 백남준과 무어맨의 에로티카 2인조는 갖가지 해프닝을 벌였다. 보니노 화랑에서 가진 개인전에서 초연한 〈성인만을 위한 첼로소나타 1번〉에서는 무어맨이 반나체로 첼로를 연주하는가 하면, 필라델피아 대학에서 초연했던 〈생상스 주제에 의한 변주곡〉에서는 무어맨이 물통에 들어갔다 나왔다 하며 몸을 적셔 가며 첼로를 연주하기도 하였다. 이 2인조는 미국뿐 아니라 유럽 순회 공연을 떠났다. 부퍼탈의 파르나스 화랑에서 열린 〈24시간〉에서 무어맨은 진정제로 먹은 약이 독한 수면제였기 때문에 무대에서 잠이 들었다. 백남준은 무어맨을 깨우다 못해 자기도 자는 시늉을 했는데, 백남준이 잠들어 버리자 뒤늦게 깨어난 무어맨이 새벽 2시부터 혼자서 열연을 한다.

"65年 여름에 Charlotte Moorman과 더불어 二年만의 '독일獨逸음악여행'을 계획했다. 실實은 63年에 독일獨逸로 수입輸入해 놓았던 일제日製 Transister Radio의 수금收金도 겸한 여행旅行이었다. Iceland, Paris, Köln, Berlin에서 작은 성공成功을 거두면서 … Charlotte Moorman과 나는 첫밤에는 John Cage 等과 그때 순연巡演 pro를 치려고 그랬는데 연주 시작하자마자 Charlotte가 그

냥 무대舞臺 위에서 잠이 들어 버렸다. 아무리 소리를 지르고 깨우려 해도 막무가내였다. 나도 할 수 없어서 La Monte Young의 Piano曲을 치면서 그냥 자는 체 해버렸다. 관객觀客들이 기다리다가 우리 둘이 그냥 잠이 들었으니깐, 그것이 그런 것이로구나 하고 긍정肯定했는지 기다리다가 슬그머니 다른 방房의 다른 예술가藝術人에게 가버렸다. 나중에 알고 보았더니 모인某人이 불안不安히 여기는 Charlotte에게 Trangirlzer를 주었는데 그것이 독毒한 수면睡眠제였다. 술에 섞어 먹은 Charlotte는 그냥 어쩔 수 없이 한밤중같이 잠이 들어 버린 것이다. 나는 귀찮아서 일찍 아래 방房에 가서 잠들어 버렸으나 Charlotte는 잠이 깨서 새벽 2時쯤 훌륭한 연주演奏를 혼자 했다는 것이다. … 이 24時間 Happening은 독일獨逸뿐 아니라 전세계全世界의 미술사美術史의 한 Page를 차지하는 역사적歷史的인 사건事件이 되었다."

(백남준, 『Beuys Vox』, 1990)

이 해 10월 비디오 시스템이 발명되어 시판되던 첫 날, 백남준은 뉴욕 리버티 뮤직 스토어Liberty Music Store에서 당장 비디오 캠코더를 샀다. 집으

로 돌아오는 차 안에서 마주친 교황 바오로 6세의 뉴욕 방문 기념 행진을 찍어 〈전자 비디오 레코더〉라는 이름으로 10월 4일 카페 아 고고에서 상영한다. 이것이 백남준의 첫 비디오 작업이었다. 그날 저녁에는 존 케이지의 작품 〈26'1. 1499 for a String Player〉도 공연하였다. 웃통을 벗은 채 무어맨 앞에 엎드린 백남준은 무어맨이 연주하는 인간 첼로가 되고 마는 것이다.

백남준의 첫 비디오테이프 레코더 설치 작업은 11월의 개인전 〈전자예술 Electronic Art〉에서 정식으로 선보였다. 마리 바우어마이스터가 1965년 뉴욕에 왔을 때 백남준을 보니노 화랑주인 페르난도 보니노Fernado Bonino 에게 소개하였는데, 백남준의 천재성을 알아차린 보니노는 백남준의 작품이 상업성이 없음에도 다섯 차례에 걸쳐 전시회를 열어 주었다.

보니노와의 첫 전시인 〈전자예술〉을 준비할 때, 온통 전선과 전기도구로 가득 찬 화랑 안에서 백남준은 개막일까지 화랑에서 웅크리고 자면서 준비에 몰두하였으며, 일이 잘될 때는 한국 노래를 흥얼거렸다고 한다. 전시 결과는 좋았다. 매일 수백 명씩 전시장에 몰려들었다.

<div align="right">(Gardner, 『Artnews』, 1982년 5월호)</div>

특히 이 전시에서 백남준은 〈로봇 K-456〉을 재조립하여 일반인에게 선보이는데, 큰 인기를 끌었다. 이 로봇은 1982년 영구처분할 때까지 백남준이 개인전을 열 때마다 전시되었는데, 자금 사정으로 한때는 팔 생각도 하였다. 1964년 아베와 처음 만들 당시 $2,400이 들었는데 그것을 $1,200에 팔아 달라고 케이지에게 부탁하면서 다음과 같이 편지를 띄웠던 것이다. "〈로봇 K-456〉을 내놓는 것은 여간 가슴 아픈 일이 아니지만 돈 많은 양부모를 찾아 입적시키고 싶으니 양자를 보살필 줄 아는 새 부모를 찾아주기 바랍니다."

<div align="right">(유준상, 『현대미술』, 1988, 가을)</div>

한편 장 자크 레벨Jean Jacques Lebel이 주도하는 〈자유표현의 축제〉에서 백남준은 벤 보티에를 처음 만난다. 벤은 백남준이 공연을 앞두고 흥분해 있으면서도 관중들의 반응에는 전혀 개의치 않는 것이 인상적이었으며, 백남준의 공연에 조명, 음악 등을 도와주었는데, 다음 날 자신의 공연에 나타나지 않아서 서운했다고 회상한다.

<div align="right">(Ben Vautier, 『How We Met』, 1976)</div>

1965

- 개인전 《Nam June Paik: Electronic TV, Color TV Experiments, 3 Robots, 2 Zen Boxes & 1 Zen Can》

 <성인만을 위한 헬로 소나타 제1번> 초연

 1월 8일부터, Wollman Hall, New School for Social Research, New York
- 개인전 《전자 예술Electronic Art》, 11월-12월, Bonino 화랑, New York
- 해프닝 <생상스 주제에 의한 변주곡> 초연, 2월 26일, Philadelphia College of Art, Philadelphia
- 무어맨과 유럽 순회 공연

 《무지카 노바Musica Nova》

 다수 작품 공연 Reykjavik, Iceland

 《자유표현의 축제Festival de la Libre Expression》, 5월, American Artists Center, Paris

 Galerie Zwirner, Köln/ 프랑크푸르트 대학 학생관 / Technische Hochschule, Ahen

 《24시간24 Stunden》

 무어맨과 <Robot K-456> 공연, 6월 5일-6일, Galerie Parnass, Wuppertal

 <Sixth Soirée>, <Seventh Soirée>, <Robot Opera> 공연

 6월 14일, Galerie René Block

 8월 뉴욕으로 돌아옴
- 케이지의 《변주곡 5번Variation No.5》에서 <Electronic Television> 공연 및 전시,

 Lincoln Center, Philharmonic Hall, New York
- 해프닝 《제1회 세계 해프닝 협의회First World Congress: Happening》

 8월 30일, Saint Mary's of the Harbor, New York
- 해프닝 《원스 페스티벌Once Festival》 9월 1일, Ann Harbor, Michigan
- 해프닝 《제3회 뉴욕 아방가르드 페스티벌The 3rd Annual New York Avant-Garde Festival》

 <Variations on a Theme by Saint-Sa ns> 공연, 8월 25일-9월 11일, Judson Hall, New York
- 해프닝 《뉴 시네마 페스티벌New Cinema Festival 1》

 <Videotape Essay No.1>, <Zen for Film No.1>,

 <Zen for Film No.2>, <Electronic Television> - Stan Vanderbeek과 공동 작업,

 <Variation on a Theme of Robert Breer> 등 발표, 11월 2일, Film Makers Cinematique, New York
- 상영 《Electronic Video Recorder》
- 해프닝 <26' 1.1499 for a String Player>, 10월 4일, 11일, Café à Go-Go, New York
- 논고 「Gala Music for the 50th Anniversary of John Cage: Autobiography」,

 악보 「Symphony No.5」, 《Electonic TV & Color TV Experiment》에 관한 후기,

 Happening U.A., Pop Art, Nouveau Realism
- 논고 「Pensee 1965」 *24 hours*
- 논고 「Laser Idea No.3」, *Utopian Laser TV Station*(Something Else Press)

1966

· 유럽 순회 공연

《제3회 자유표현의 축제Festival de la Libre Expression》, 4월 26일, Paris

《곤돌라 해프닝Gondola Happening》

케이지의 <26' 1.1499 for a String Player>를-곤돌라를 타고 공연

6월 18일, Ponte Rialto, Venice

《Libreria Feltrinelli》 Rome

<생상스 주제에 의한 변주곡>, Yalkut와 공동 작업한 <Cinema Metaphisique> 발표, Galerie Zwirner, Köln

<As Boring As Possible> 초연, Erik Satie의 <Vexations> 공연

7월 16일-17일, Forum Theatre / Galerie Ren Block, West Berlin

<Opera Sextronique> 초연, <As Boring As Possible>, <Simple>, <Johann Sebastian Bussotti> 등 공연

Technische Rochschule, Ahen

프랑크푸르트의 Studio Galarie와 Goethe Universitat, Staaliche Kunstakademie,

스톡홀름의 Pistol Teatern에서 공연, 9월

《Art and Technology Symposium of Fylkingen》의 그룹전 《Vision of the Today》에서 <TV Cross> 발표

9월, Museum of Technology, Stockholm

<생상스 주제에 의한 변주곡>, <성인만을 위한 첼로 소나타 제1번>, <Etude Platonique No. 3>

9월 30일, Galerie Parree / Galerie 101, Kopenhagen

· 해프닝 《Continuous Performances of New Music》

<Johann Sebastian Bussotti> Malcolm Goldstein과 협연

Kirkland House Music Society, Havard University, Cambridge, Massachusetts

· 코수지 Takehisa Kosugi의 작품 공연 2월 14일, Asia House, New York

코수지는 "뉴욕 사람들에게 부끄러워하는 법을 가르치기 위해 일본에서 왔다"고 하는 아방가르드 음악가로 주로 존 케이지와 함께 공연

· 해프닝 《Avant-Garde Music》

무어맨과 다수 작품 공연, 3월 13일, Philadelphia College of Art, Times auditorium, Philadelphia

· 해프닝 《The 4th Annual New York Avant-Garde Festival》 Central Park, New York

· 해프닝 《Toward a More Sensible Boredom》

코수지와 함께 다수 작품 공연, 4월 21일, Filmmakers Cinematique, New York

· 해프닝 《Eastern U.S. Physicists Conference》

Museum of Art, Rhode Island School of Design, Providence

· 그룹전 《Programmed Art》

Museum of Art, Rholde Island School of Design, Providence

· 그룹전 《Art Turns On》 Boston

· 비디오테이프 <Dieter Rot on Street>(B&W)

· 비디오테이프 <Variations on Johnny Carson vs. Charlotte Moorman>(B&W)

· 논고 「We Are in Open Circuit」, 「Utopian Laser TV Station」(Something Else Press)

<u>1967년</u> 1월 유럽 순회 공연을 마치고 뉴욕으로 돌아온 백남준은 알란 카프로의 초청으로 롱 아일랜드의 스토니 브룩에 있는 뉴욕 주립대학의 거주예술가가 되었다. 또한 1978년까지 록펠러 재단으로부터 총 10만 1800달러의 비디오 연구 장학금을 받게 되는데, 이때 백남준이 재단에 제출한 계획서는 비디오의 장래는 물론 케이블 TV의 출현까지 예측하고 있었다.

(Gardner, 『Artnews』 1982년 5월호)

『전자와 예술과 비빔밥』이라는 수필에서 백남준은 '복합매체'(백남준의 표현으로는 '혼합매체')를 비빔밥에 비교하면서 비빔밥의 본질은 그것이 콩나물도, 숙주나물도, 표고도, 시금치도 아니라는 점에 있다고 역설한다. 또한 혼합매체라는 말을 가장 잘 사용한 맥루한은 혼합과 혼선과 모순과 타협의 비빔밥이라고 하였다. 같은 해 발표한 논문「노버트 위너와 마셜 맥루한 Norbert Wiener and Marshall McLuhan」역시 복합매체의 관점에서 인공두뇌학의 창시자 위너와 미디오 이론가 맥루한의 공통점을 파헤친 것이었다. 이 논문의 주된 내용은 다음과 같다.

1. 복합매체 발상에 입각하여 위너는 수학과 물리학과 생물학의 경계에 존재하는 일종의 복합과학인 인공두뇌학을 개발하였고, 맥루한은 전자기술로 통합되는 지구촌을 꿈꾸었다.
2. 맥루한의 "매체는 메시지이다"라는 말은 위너가 말하는 "메시지가 보내진 정보든 메시지가 보내지지 않은 정보든 모두 정보라는 같은 기능을 갖는다"는 말과 같다.
3. 위너는 동물(인간)과 기계의 상호성을 주제로 삼고, 맥루한은 전자매체를 통한 인간의 확장을 논함으로써 둘 다 생리生理와 전자電子의 유추를 상정한다.
4. 위너에 있어 비결정성은 엔트로피로 나타난다. 즉 위너에 따르면 메시지를 주는 정보가 조직적 체계라면 엔트로피는 혼란의 체계이다. 따라서 메시지에 의한 정보는 비엔트로피이다. 다시 말해 메시지가 그럴 듯할수록 그것이 주는 정보는 없기 때문에 순전한 잡음은 최대의 정보를 갖는다. 반면 맥루한에 있어 비결정성은 "차가운 매체"가 갖는 low definition이다. 맥루한에 의하면, 만화는 적은 시각적 정보를 제공하기 때문에 차가운 매체이다. 제한된 정보에만 의존하는 전화도 차가운 매체이다. 그런데 뜨거운 매체가 참여도가 낮은 반면, 차가운 매체는 참여도가 높다(맥루한은 라디오와 영화는 뜨거운 매체, 전화와 TV는 차가운 매체로 분류한다).

복합매체와 비결정성에 의미를 부여하고 소통 문제를 새롭게 조명하는 위너와 맥루한은 결국 백남준이 간파하듯, 하나가 안이라면 다른 하나 밖이요, 한 사람이 비관주의자라면 다른 한 사람은 낙관주의자일 뿐, 같은 시각을 갖는 전자 시대의 지성知性들이다.

1967
- 개인전 《백남준》 Stony Brook Art Gallery, State University of New York, College at Stony Brook
- 유럽 순회공연 마침, 1월에 뉴욕으로 돌아옴.
- 해프닝 <Opera Sextronique> 1월, Philadelphia College of Art
- 해프닝 <Opera Sextronique> 2월 9일, Filmmakers Cinemateque, New York
- TV 프로그램 《The Mero Griffin TV Show》에 출연
 <Variations No.2 on a Theme of Saint-Saëns> 무어맨과 협연, WNET-TV, New York
- 해프닝 《제5회 뉴욕 아방가르드 페스티벌The 5th Annual New York Avant-Garde Festival》
 <Amelia Earhart in Memorium>, <Cheque or Money Order> 등 초연, Black gate Theatre, New York
 동시에 열린 그룹전에 <Electronic Television>, <Video Tape Study> 전시
 9월 29일~30일, Staten Island Ferry, New York
- 해프닝 《Twelve Evenings of Manipulation》, <Cutting My Arm> 초연, 10월 5일, Judson Gallery, New York
- 그룹전 《콘서트 플럭서스Concert Fluxus》 6월, Galleria la Bertesca, Genova
- 그룹전 《빛의 페스티벌Festival of Light》 Howard Wise Gallery, New York
- 그룹전 《빛의 궤도Light Orbit》 Howard Wise Gallery, New York
- 그룹전 《영화제작자로서의 예술가The Artist as Filmmaker》 The Jewish Museum of Art, New York
- 그룹전 《Light, Motion, Space》
 케이지의 <Variation 3> 공연, Barlett Auditorium, Massachusetts University
- <Electronic Moon> 발표
 Walker Art Center, Minneapolis, Yalkut와 공동 작업
- 비디오테이프 <Variation on George Ball on Meet the Press>(B&W)
- 수필 「전자와 예술과 비빔밥」 12월, 『신동아』
- 논문 「ANorbert Wiener and Marshall McLuhan」, *Institute Contemporary Arts Bulletin*, London

무제 23×33×25cm, Fernadna bonino, New
York, 1968

1968
- 개인전 《전자예술Electronic Art II》, 4월 17일부터, Bonino Gallery, New York
- 전시 《한 소장품Sammlung Hahn》, Wallraf-Richartz-Museum, Köln
 백남준 초기 작품을 거의 소장하고 있는 Wolfgang Hahn의 Collection 전시
- 그룹전 《Cybernetic Serendipity : The Computer and the Arts》
 Institute of Contemporary Arts, London / The Cocoran Gallery of Art, Washington D.C. /
 Palace of Art and Science, San Francisco
- 그룹전 《The Machine: As Seen at the end of the Mechanical Age》
 The Museum of Modern Art, New York
- 그룹전 《Art in Edition: New Approaches》
 Pratt Center for Contemporary Printmaking and New York University, New York
- 논문 「Expanded Education for the Paperless Society」
 1967년 Stony Brook 의 뉴욕 주립 대학에 거주예술가로 3개월 체류하는 동안 학생들에게 강의했던 내용을 정리한 것.
- 해프닝 《Intermedia 68: Mixed Media Opera》
 <Melange 66/67>, <Simple> 등 공연
 2월 16일~4월 12일, Rockland Community College, MOMA 외, New York
- 해프닝 《Dias USA, 1968-Destruction in Art Symposium》
 <One for Radio> 초연
 3월 22일, Judson Gallery, New York
- 《Spring Festival》의 "행위 음악"이라는 프로그램에서 다수 작품 공연
 Wilson Auditorium, University of Cincinnati, Cincinnati
- 해프닝 《The 6th Annual New York Avant-Garde Festival》
- 해프닝 《The Destrution Art Group 1968 Presents》 5월 10일-18일, Judson Gallery, New York
- 해프닝 《Mixed Media Opera》
 <Arias No. III and IV from Opera Sextronique>,
 <Variations on a Theme by Robert Breer>, <Variations No.2 on a Theme by Saint-Saëns>
 6월 10일, Town Hall, New York
- 해프닝 《Opera Sextronique》 Lidelraum, Düsseldorf

1969년의 일곱 번째 뉴욕 아방가르드 페스티벌에서 백남준은 해프닝 〈물고기 소나타Fish Sonata〉를 초연했다. 백남준은 이때 마른 멸치를 한 마리씩 봉투에 넣고, 겉에 "이 고기를 바다로 보내어 달라"고 써서 일일이 관객들에게 나누어 주었다고 한다.

<div align="right">(윤명로, 『신동아』, 1978년 1월호)</div>

보스턴 WGBH-TV에서 백남준을 The Experimental Workshop의 거주 예술가로 선정하였다. 〈창조적 매체로서의 TV〉는 미국 최초의 비디오 그룹전이었다. 이때 전시된 〈참여 TV〉를 건축 설계사 데이비드 버먼트David Bermant가 500달러에 구입하여 뉴욕주 로체스터 교외 롱리지Long Ridge 쇼핑몰에 설치하였다. 백남준은 비디오 작품을 처음으로 판 것이었다. 쇼핑 나온 로체스터 주민들 역시 처음으로 비디오 아트를 경험할 수 있게 되었다. 그 앞에서 소곤거리거나 노래 또는 박수를 치면 재미있는 영상이 나오는 이 TV는 금방 쇼핑센터의 명물이 되었다.

<div align="right">(Gardner, 『Artnews』 1982년 5월)</div>

개인전 《전자예술Electronic Art II》의 전시 장면,
Bonino Gallery, New York, 1968

1969

- 해프닝 《제7회 뉴욕 아방가르드 페스티벌The 7th Annual New York Avant-Garde Festival》 - <Fish Sonata> 초연

 9월 28일~10월 4일, Wards Island and Mill Rock Island, NewYork
- 해프닝 <Action for Ren Block> 초연, René Block Gallery, Berlin
- 그룹전 《창조적 매체로서의 TV TV as a Creative Medium》 - <참여 TV> 출품, <TV Bra for Living Sculture>을 무어맨이 초연

 5월 17일부터, Howard Wise Gallery, New York
- 그룹전 《전자예술Electronic Art》, University of California, Los Angeles
- 그룹전 《새로운 사고, 새로운 물질New Ideas, New Materials》, The Detroit Institute of Art, Detroit
- 그룹전 《전자예술Electronic Art》, UCLA Gallery, Los Angeles
- 그룹전 《전화를 이용한 예술Art by Telephone》 - <Piano Sonata> 초연, <Variations on a Theme by Saint-Saëns>

 Museum of Contemporary Art, Chicago
- 논문 ADestroying All Notations B, Notation(케이지의 저서)
- 논문 AAcceleration of Calender B, Electronic Art
- 논문 AA Propos de Pussy TV B, Electronic TV and Color TV Experiment
- 비디오테이프 <전자 오페라 1번Electronic opera No.1>(color film, 5분) , WGBH-TV 프로그램 <미디어는 미디어이다>를 위해 제작, Boston
- 비디오테이프 <데이비드 앳우드와의 실험Experiment with David Atwood>(color film), WGBH-TV 스튜디오 제작, Boston

비디오테이프를 풀고 있는 백남준, 제7회 뉴욕 아
방가르드 페스티벌에서의 공연, Ward Island,
New York, 1969. 10. 4(photo Peter Moore)

<u>1970년</u> 마침내 WGBH-TV의 스튜디오에서 쉬야 아베의 도움으로 백-아베 신시사이저를 개발한다. 백남준은 비디오 신시사이저 개발에 따른 노고를 달마의 고행에 비교하였다. 달마가 9년간을 꼼짝 않고 좌선하느라 배설물이 다리를 녹여 좌상의 부처가 되었듯이, 자신의 신시사이저 발명도 9년간의 "TV 배설물"의 축적이라고 하였다. 후일 벤 보티에는 이 비유를 들어 그의 저서 『플럭서스와 친구들Fluxus and Friends Going Out for a Drive』에서 폴라로이드 카메라로 찍은 달마상을 백남준이라고 명명하기도 하였다. 3만 달러가 소요된 오리지널 신시사이저 모델은 지금 미국 MIT에 소장되어 있다. 후일 MIT는 백남준을 교수로 초청하였으나, 백남준은 시간이 없다고 거절하였다.

백남준이 백-아베 신시사이저를 개발한 WGBH-TV는 백남준의 작업을 여러 방면으로 후원하였다. 이 해 제작한 〈비디오 코뮌〉은 4시간짜리 생방송 중계 프로그램이었고, 〈전자오페라〉는 〈비디오 변주곡Vedio Variations〉이라는 프로그램을 위해 제작한 것이었다. 여기서 보스턴 심포니 오케스트라와 협연하는데, 교향악단이 연주하는 베토벤 피아노 협주곡 4번에 맞추어

1970
- 비디오테이프 〈비디오 코뮌Video Commune〉(color/4시간), David Atwood 감독, WGBH-TV 제작, Boston
- 〈전자 오페라Electronic Opera No.2〉(color/7.5분)
 Russell Conner 진행, Boston Symphony, Orchestra 협연, WGBH-TV 제작, Boston
- 그룹전 《비전과 텔레비전Vision and Television》
 Rose Art Museum, Brendeis University, Waltham, Massachusetts
- 《해프닝과 플럭서스Happening & Fluxus》 Kölnischer Kunstverein, Köln
- 논고 「Seven Billion Dollars」, *Art in Society, 7,* no. 3
 「Generation Collage」, *KLEPHT,* Swansea
 「The Most Profound Medium」, *Vision and Television*(catalog)
 「Confession of a 'Café Revolutionary' May, 1969」, *Software*(catalog), New York 외
 「Video Synthesizer Plus」, 「Simulation of Human Eyes」, 「Bagatelles Americanes」

화면에는 베토벤의 석고상을 큰 주먹으로 계속 때리고 장난감 피아노를 불태우는 장면이 방영된다.

한편 〈비전과 텔레비전〉은 미술관에서 비디오 아티스트들을 본격적으로 다룬 최초의 전시였다. 백남준은 이 전시에서 그의 대표작 중 하나인 〈살아 있는 조각을 위한 TV 브라〉를 발표한다.

1971년 백남준은 주드 얄쿠트와 몇 차례 공동 작업을 하였다. 리졸리 영사실에서 가졌던 비디오 상영회 〈힛 앤드 런 스크리닝 오브 비디오 필름〉을 비롯, 〈비디오 필름 콘서트〉와 〈시네프로브〉 등의 전시에서 그는 얄쿠트와 공동 제작한 필름을 선보였다. 〈비디오 필름 콘서트〉에서는 〈비디오래피 연구 3번Videorape Study No. 3〉, 〈시네마 메타피지크Cinema Metaphysique〉 1번부터 5번, 〈전자 달 2번Electronic Moon No. 2〉 등을 발표하였다.

보니노 화랑에서 가진 세 번째 개인전에서 한 해 전 개발한 백 아베 신 시사이저를 정식으로 발표하였다. 이 전시에서는 샤롯 무어맨과 함께 한 〈TV 첼로와 비디오테이프를 위한 콘체르토Concerto for TV Cello and Videotapes〉, 〈TV 안경〉 등의 공연도 함께 선보였다.
한편 뉴욕 WNET-TV Channel 13의 (David Loxton이 주도한) TV Lab에 의해 거주예술가로 선정되었다.

1971
· 비디오 상영 《힛 앤드 런 스크리닝 오브 비디오 필름Hit and Run Screening of Video Films》 Rizzoli Screening Room, New York
· 개인전 《전자예술Electronic Art III》 11월 23일부터, Galeria Bonino, New York
· 《비디오 필름 콘서트Video Film Concert》 Millennium Film Workshop, New York
· 《시네프로브Cineprobe》 The Museum of Modern Art, New York
· 그룹전 《Sonsbeek 71: Sonsbeek Buiten de Perken》 Arnheim, Holland
· 《제8회 뉴욕 아방가르드 페스티벌The 8th Annual New York Avant-Garde Festival》, 69th Infantry Regiment Armory, New York
· 해프닝 제3회 《페스티벌 그루페 70Festival Gruppe 70》 Galleria Numera, Florence
· 그룹전 《세인트 주드 비디오 초대St. Jude Video Invitational》, De Saisset Art Gallery and Museum, University of Santa Clara, California
· 《비디오 쇼Video Show》, New American Filmmakers Series 1, Whitney Museum of American Art, New York
· 비디오테이프 〈Paik-Abe Synthesizer with Charlotte Moorman〉(color, 30분), Jackie Cassen 감독, WNET-TV Workshop 제작, New York
· 논고 「Video Commune」, P.C.A., Walter Aue 편집, Cologne: Du Mont Schauberg
· 논고 「WCIA Calling」, 「TV Tortured the Intellectuals for Longtime」, 「Postmusic」

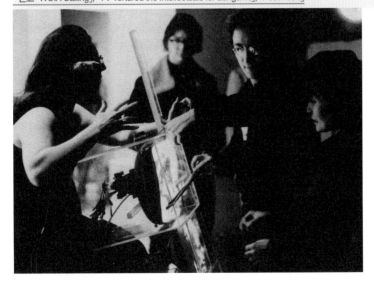

《전자예술Electronic Art III》 오프닝
TV 안경을 착용하고, TV 첼로를 연주하는 샤롯 무어맨과 존 레논, 요코 오노. TV 첼로의 모니터에 보이는 사람은 제니스 조플린이다.
보니노 화랑, 뉴욕, 1971. 11. 23(photo Thomas Haar)

1972년 〈실험적 텔레비전 센터〉에서 〈TV와 비디오테이프를 위한 콘체르토 Concerto for TV and Videotapes〉, 〈살아 있는 조각을 위한 TV브라TV Bra for Living Sculpture〉를 공연하였다. 뉴욕에서 열린 〈소호 페스티벌〉에서도 무어맨과 〈평화 칸타타Peace Cantata〉를 공연하였다. 〈라이브 비디오〉에서는 〈TV Penis〉와 〈TV 침대〉를 초연하였으며, 〈TV 침대〉는 아방가르드 페스티벌에서도 선보였다. 〈커뮤니케이션 아트〉는 시라큐스 에버슨 미술관에서 열린 더글라스 데이비스의 전시 카탈로그를 위해 쓴 것이다. 이 글에서 백남준은 보들레르의 코레스퐁당correspondence 개념은 예술과 소통에 관한 연구나 다름없다고 역설한다. 〈악의 꽃〉에서 "nature"를 "video sphere"란 단어로 바꾸기만 하면, 그 시가 바로 현대 사회의 안테나 구실을 하는 예술가들의 지침서가 될 수 있다는 것이다.

"기생은 남성 쇼비니즘을 유지시키는 가장 오래된 여가장치이다. 결혼은 섹스 접근을 위한 순간적 시스템이다. 전화는 점 대 점의 소통 시스템이다. 라디오와 TV는 물고기의 알과 같이 점 대 공간의 소통이다. 비디오 소통 혁명의 최종 목적은 공간 대 공간, 혹은 평원 대 평원의 거침없는, 혼선 없는 상호 소통이다."

<div align="right">(백남준, 『빙햄턴 편지』)</div>

1973년 백남준은 뉴욕을 무대로 요시 와다 밴드Yosi Wada Band, 샤롯 무어맨과 함께 여러 차례 퍼포먼스를 가졌다. 〈피아노와 첼로를 위한 콘체르토〉에서는 무어맨과 함께 〈전자 음악에서 전자 오페라로From Electronic Music to Electronic Opera〉 등을, 〈아방가르드 페스티벌〉에서는 〈TV 첼로와 비디오테이프를 위한 콘체르토〉 외에 〈기차 첼로Train Cello〉를 초연하기도 하였다.

이 해에는 〈존 케이지에의 경의〉와 〈글로벌 그루브〉라는, 그의 대표적인 비디오테이프 작품 두 점이 탄생하기도 하였다. 한 시간짜리 비디오 작품 〈존 케이지에의 경의〉는 1974년 발표되고, 1976년에 30분으로 재편집되었다. 〈글로벌 그루브〉 역시 이듬해 1월 방송된다. WNET-TV에서는 이 작품을 후원했을 뿐 아니라, 5월에는 그를 텔레비전 쇼에 출연시키기도 하였다.

한편 스톡홀름의 근대미술관에서도 백남준의 작품 〈TV 의자〉를 구입하였다. 뉴욕 메이시 백화점에서 산 크롬 의자에 수상기를 부착해 비디오를 틀면 그레타 가르보와 마릴린 먼로를 콜라주한 화면이 나오는 작품이었다. 백남준의 말대로 의자에 앉아 밑을 내려다보면 세계 최고의 두 미인을 보게 되는 것이다. 유럽은 미국보다 쉽게 백남준의 작품을 구입하였는데, 대부분 독일 화상 르네 블록을 통해서 거래가 이루어졌다. 퐁피두 센터는 〈비디오 물고기〉를 구입하였고, 암스테르담의 슈테델릭Stedelijk 미술관은 뉴욕 메디슨街 골동상에서 구입한 부처상으로 만든 〈TV 부처〉를 2만 달러에 구입하기도 하였다.

(Gardner, 『Artnews』 1982년 5월)

1973
· 개인전 《전자 비디오Electronic Video : Intermedia presents a new expriment by Nam June Paik》
 The Kitchen, Mercer Arts Center, New York
· 《영원한 비디오 아트 개척자의 비디오테이프Video tapes from the Perpetual Pioneer of Video Art》
 The Kitchen, Mercer Arts Center, New York
· 해프닝 《피아노와 첼로를 위한 콘체르토Concerto for Piano and Cello》
 Smith Music Hall, Univeristy of Illinois, Campaign-Urbana
· <Fluxus Sonata I>, <Fluxus Games> 등 초연, 80 Wooster Street, New York
· <TV Bra for Sculture> 공연, 9월 15일, Wesleyan University, Middletown, Connecticut
· 《제10회 뉴욕 아방가르드 페스티벌The 10th Annual New York Avant-Garde Festival》
 12월 9일, Grand Central Station, New York
· 그룹전 《회로Circuit : A Video International》 Everson Museum of Art, Syracuse, New York
· 《뉴욕 컬렉션New York Collection for Stockholm》 Moderna Museet, Stockholm
· 《크레머 컬렉션Cremer Collection-European Avant-Garde, 1950-1970》 Kunsthalle, Tübingen
· 비디오테이프 <존 케이지에 대한 경의A Tribute to John Cage>(color, 60분) WGBH-TV 제작,
 Boston
· <글로벌 그루브Global Groove>(color, 30분)
 John Godfrey 기술협조, Merrily Mossman 감독, David Loxton 연출,
 WNET-TV/Channel 13 TV Lab 제작, New York
· 논고 「TV Chair」 *New York Collection for Stockholm*(catalog) Stockholm: Moderna Museum
· 「Global Groove and Video Common Market」

TV 부처 TV Buddha 조각과 비디오 설치
Stedelijk Museum, Amsterdam, 1974(photo
Bruce C. Jones)

마이 라이프My Life 『라이프』 표지에 글, 개인 소
장, 1974

1974년의 〈백남준 : 비디아 앤 비디올로지Nam June Paik: Videa 'n' Videology 1958-1973〉는 미국 최초의 백남준 비디오테이프 회고전이었다. 전시와 함께 발간된 도록에는 백남준이 그 전까지 썼던 주요 저술들과 전시회를 위해 새로 쓴 글 30여 편이 수록되어 있다. 이 전시가 열린 에버슨 미술관은 1971년부터 비디오부를 설치하고 비디오 아트를 후원해 왔다. 설치 당시부터 큐레이터로 활약한 데이비드 로스David Ross는 비디오의 선구적인 이론가일 뿐만 아니라 후에는 뉴욕 휘트니 미술관과 샌프란시스코 현대미술관의 관장을 역임하였다.

1974

- 회고전 《백남준 : 비디아 앤 비디올로지Nam June Paik: Videa 'n' Videology 1959-1973》
 Everson Museum of Art, Syracuse, New York
- 개인전 《전자예술Electronic Art IV》
 <TV Sea>, <TV Garden> 전시, Galerie Bonino, New York
- 해프닝 《Sans Video : Music for Merce Cunningham》
 Merce Cunningham Dance Company 협연, Westbeth, New York
- 그룹전 《개방된 회로Open Circuit : The Future of Television》
 The Museum of Modern Art, New York
- 《프로젝트 74Projekt 74 : Aspekte Internationaler Kunst am Anfang der 70er Jahre》
 <Video Buddha>, <TV Cello> 전시, Kunsthalle Köln, Kölnischer, Kunstverein, Köln
- 《EXPRMNTL 5 : International Film Festival》 - <Triangle Buddha> 전시, Knokke-Heist, Belgium
- 《Art Now' 74 : A Celebration of the American Arts》
 Johm F. Kennedy Center for the Performing Arts, Washington D.C.
- 《제11회 뉴욕 아방가르드 페스티벌The 11th Annual New York Avant-Garde Festival》
 11월 18일, Shea Stadium, Flushing, New York
- 비디오 상영 《비디오테이프 프로그램Program of Videotapes》
 <Fluxus Sonata> 초연, 11월 17일, Anthology Film Archives, New York
- 비디오테이프 <Cinema Metaphysique No. 15>(16mm film, 4분)
 <Beatles Electronique>(16mm color press, 3분)
 <Electronic Moon No. 2>(16mm color film, 2분)
 12월 21일, Anthology Film Archives, New York
- 논고 「Abstract Time」 「Music is a Mass Transit」 *Ear Magazine*, 18
 Nam June Paik : Videa 'n' Videology 1959-1973(catalog)

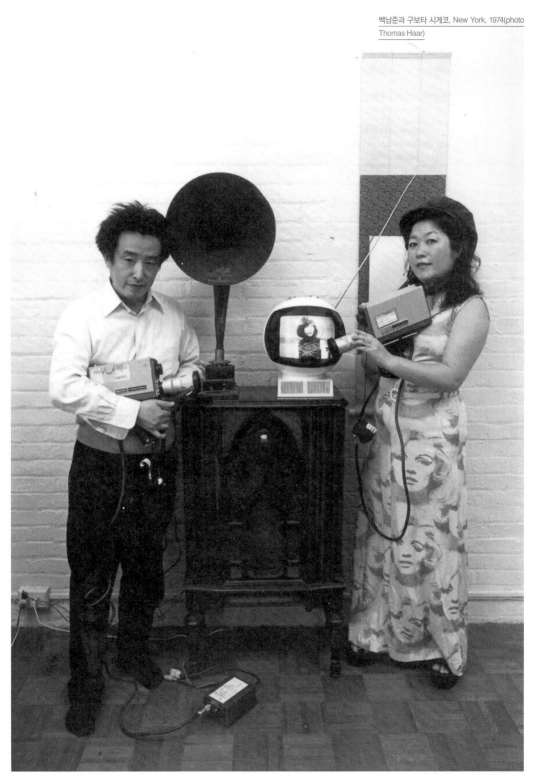

백남준과 구보타 시게코, New York, 1974(photo Thomas Haar)

1975
- 개인전 《백남준Nam June Paik》
 <Paper TV>, <TV Buddha> 전시, 2월, Gallery René Block, New York
- 개인전 《하늘의 물고기Fish on the Sky - Fish hardly Flies Anymore - Let Fishes Fly Again》
 Martha Jackson Gallery, New York
- 그룹전 《비디오 아트Video Art》<TV Garden> Institute of Contemporary Art,
 University of Pennsylvania, Philadelphia, Chicago
- 《비디오 아트Arte de Video》 Museo de Arte Contemporaneo, Caracas
- 《Illuminous Realities》 Wright State University, Dayton, Ohio
- 《Selections from the Collection of Dorothy and Herbert Vogel》 The Clock Tower, New York
- 《Objekte und Konzerte zur Visuellen Musik der 60er Jahre》
 <TV Bra for Living Sculture>, <Opera Sextronique>, <Variation on a Theme by
 Saint-Saëns>, <Zen Smiles> Stadtische Kunsthalle, Düsseldorf
- 《The Museum of Drawers》 Kunsthaus, Zurich
- 《Art Transition》<Concerto for TV Cello and Videotapes> Center for Advanced
 Visual Studies, MIT, Cambridge
- 남미 순회전에서 <TV Garden and Videotapes> 전시
- 그룹전 <Exhibition of Videotapes> The Whitney Museum of American Art, New York
- 《Voir et Entendre》 공연 <Piano Show> Galleria L'Attico, Rome
- 《Benefit for the Once Gallery》
 <TV Bra for Living Sculpture>, <Concerto for TV Cello and Videotapes>,
 Martha Jackson Gallery, New York
- 《플럭서스 하프시코드 콘서트Fluxus Harpsichord Concert》 5월 5일, Anthology Film
Archives, New York
- 《제12회 뉴욕 아방가르드 페스티벌The 12th Annual New York Avant-Garde Festival》
 <땅에 끌리는 바이올린Violin to be dragged on the Street> 공연
 9월 27일, Floyd Bennette Field, Brooklyn, New York
- 베니스 비엔날레 <Stockey Mill Project>
- 제13회 상파울로 비엔날레 <Video Art USA>
- 비디오테이프 <Suite 212>(Color film, 150분)
 1972년의 <The Selling of New York>을 병합, WNET-TV 제작, New York
- 비디오테이프 <Nam June Paik: Edited for Television>(Color/B&W film, 29분)
 WNET-TV 제작, New York
- 방송 출연 《Camera3》, CBS TV
- 논고 「Marcel Duchamp n'a pas pensé à la vidéo」

땅에 끌리는 바이올린Violin to be dragged on the Street 제12회 뉴욕 아방가르드 페스티벌에서 줄이 달린 바이올린으로 퍼포먼스를 하고 있는 백남준, Floyd Bennette Field, Brooklyn, New York, 1975. 9. 27(photo Peter Moore)

1976
- 개인전 《물고기 하늘을 날다Fish Flies on Sky》
 <TV Bra for Living Sculpture> 공연, 2월, Galeria Bonino, New York
- 개인전 《달은 가장 오래된 TVMoon is the oldest TV》 Ren Block Gallery, New York
- 개인전 《백남준: 음악-플럭서스-비디오Nam June Paik: Werke 1946-1976,
 Musik-Fluxus-Video》 76년 12월-77년 1월, Kölnischer, Kunstverein, Köln
- 개인전 《비디오 필름 콘서트Video Film Concert》
 Yalkut와 공동 작업, The Kitchen, Mercer Art Center, New York
- 개인전 《TV 촛불TV Candle》 6월 9일-26일, Public School 1, New York
- 공연 《회전하는 무대Revolving Stage》
 Jean Dupuy 기획, 1월 9일, Judson Memorial Church, New York
- 《플럭서스 여행Fluxux Tour》 무어맨과 여러 작품 공연
 Adelaide Festival of the arts, Art Gallery of South Australia
- 그룹전 《미시시피의 이미지The River: Images of the Mississippi》 Walker Art Center,
 Minneapolis
- 그룹전 《Monumente durch Medien Ersetzen》 Kunst und Museumverein, Wuppertal
- 그룹전 《Soho Quadrat》 피아노 연주, 9월 5일, Academie der Kunste, West Berlin
- 그룹전 《Dodsringet》
 <Electronic Sixtina Chapel> 공연, Sven Hansen, Charlottenborg, Denmark
- 그룹전 《제4 프로젝트4th Project》 Bill Viola와 공동 작업
- 비디오테이프 <A Tribute to Nam June Paik>을 위한 공연
 Gallery Ren Block, Galerie Bonino, WNET-TV 공동 제작
- 비디오테이프 <과달캐널 진혼곡Guadalcanal Requiem>을 위한 공연
 King George School, Guadalcanal, Solomon Islands
- 비디오테이프 <백남준Nam June Paik>(방송용)
 Calvin Tomkins / Russell Corner 출연, 7월, WNET-TV
- 전시·공연 <Rembrandt Automatic>, <Video Fish>, <TV Buddha>, <TV Rodin>
 Stedelijik Museum, Amsterdam
- 논고 「Electronic Sistina Chapel」 Dodsringet(catalog), Charlottenborg, Denmark
- 논고 「Center for Experimental Arts」(1966), 「Aletter to Alan Kaprow」 외
 19편의 글과 악보 수록 Nam June Paik: Werke 1946-1976, Musik-Fluxus-Video(catalog),
 Kölnnischer Kunstverein, Köln

<u>1976년</u> 제1회 P.S.1 초청작가로 선정되어 그곳에 기거하며 작업하였다. 이 프로젝트는 휴교 중인 Public School 1을 화가의 작업실로 활용하는 것으로, 뉴욕 주정부의 재정지원을 받아 The Institute for Art and Uban Resources가 주관하였다. 첫 해에 총 78명의 작가를 선정하여 초청하였는데, 일 년 후 백남준과 결혼할 시게코 구보타, 개념 미술가 요셉 코수스Joseph Kosuth, 공연 예술가 다니엘 뷔렌Daniel Buren과 데니스 오펜하임Denis Oppenheim, 발터 드 마리아Walter de Maria, 비디오 예술가 비토 아콘치와 브루스 노만, 조각가 리처드 터틀Richard Tuttle, 칼 안드레Carl Andre, 리처드 세라Richard Serra 등이 뽑혔다. 백남준은 당시 〈TV Candle〉을 제작하여 전시하였다. 최근에는 한국문화예술진흥원 후원으로 우리 나라 작가들도 매년 이 프로그램에 참여하고 있다.

한편 백남준은 이 해 샤롯 무어맨과 함께 〈과달캐널 진혼곡〉을 촬영한다.

"우리는 여러 군데서 연주했었는데, 가장 인상印象 깊었던 것은 Solomon Islands의 Guadalcanal島(이차대전二次大戰의 격전지)였다. 우연偶然인

지 인연因緣인지 Beuys의 Inflitration을 연주演奏 촬영한 곳은 바로 2次戰에서 떨어진 비행기飛行機 잔해殘骸 위에서였다. 바로 Beuys의 생애生涯를 상징象徵한 듯한 이런 선택은 우연偶然에서 온 것이다. 제한制限된 시간時間에서 Guadalcanal島의 명격전지名戰跡地에서 Charlotte와 나와의 Repertorie를 하나하나 Match시켜서 Film 촬영을 했는데, 해가 어둑어둑해져서 이것이 마지막이다 할 때 우연히 우리가 마주친 전적지戰跡地가 비행기잔해飛行機殘骸이고, 그때 이미 全Repertorie는 다 촬영되어 있었고, 남은 曲은 Beuys曲 하나뿐이었던 것이다. 마치 Scenario Writer를 사전事前에 파견해서 조사선곡調查選曲을 한 듯한 이 장면은 하나님이 또 다시 Beuys와 우리를 Match시킨 필연적必然的 우연偶然, 卽 인연因緣, 또는 그 자신自身의 섭리攝理였던 것이다."

(백남준, 『Beuys Vox』, 1990)

회전하는 무대Revolving Stage Judson Memorial Church, New York, 1976. 1. 9

1977년에 백남준은 일본인 비디오 아티스트 시게코 구보다와 결혼하였다. 시게코는 1963년 도쿄 소게츠草月홀에서 공연하는 백남준을 보고 한눈에 그가 세계적인 예술가임을 알았다고 한다. 시게코는 백남준에게 첫눈에 반하였으나 백남준이 작업을 위해 결혼할 수 없다고 버텼기 때문에 독일로, 미국으로 끈질기게 그를 따라다녔다. 그러다 1977년 3월 21일 14년의 구애 끝에 드디어 뉴욕에서 결혼식을 올리게 되었다.

시게코는 일본 니가타 출생으로 어머니가 음악을 전공한 예술가 집안에서 자라나 도쿄교육대학에서 조각을 전공하였으나, 백남준을 만난 후 해프닝과 비디오 아트에 종사하였다. 현재 뉴욕 MOMA 등 주요 미술관에서 그녀의 개인전이 개최되고 있으며, 작품도 소장되고 있다. 백남준은 결혼하는 해부터 당뇨병으로 고생하는데, 자갈을 뜨겁게 달구어 갖고 다니면서 몸을 보호해야 했다. 그러나 본인은 당뇨병이 생기면서 작품이 좋아졌다고 말한다. 그 이유는 백남준의 말에 의하면 체내의 당분이 뇌세포를 자극하기 때문이다.

한편 계속해서 공연과 전시 외에도 멕시코 시티의 CAYC 총회에 참여하였으며, 함부르크 미술학교Hochschule für Bildende kunste의 초청교수가 되었다.

보이스와 백남준의 피아노 듀엣 공연 장면, 조지 마키우나스의 기억Memoriam George Maciunas 중에서, René Block, Berlin, 1978

1978년 보이스와 함께 플럭서스의 창시자 마키우나스를 추모하는 공연을 마련하였다. 47세를 일기로 세상을 떠난 마키우나스는 동양의 윤회설을 믿었으며, 그의 친구 바카이티스Bakaitis에게 자기는 다음 생에는 개구리로 태어날 것이라고 말하였다고 한다. 그래서 백남준은 1990년 마키우나스를 생각하며 〈개구리를 바라보는 개구리Frog Watching Frog〉라는 작품을 제작하기도 하였다.

백남준은 뒤셀도르프 국립 미술대학의 교수로 초빙되었으며, WNET-TV Lab과 공적公的인 관계를 끝내게 되었다.

한편, 이 해 1월 『신동아』에서 〈현대 세계의 예술가 129〉인을 선정하는 별책부록을 마련하였는데, 추천인 가운데 한 사람이었던 화가 윤명로가 백남준을 선정하여 소개하기도 하였다.

1977
- 개인전 《플럭서스 교통Fluxus Traffic》 2월, Galerie René Block, West Berlin
- 개인전 《백남준Nam June Paik》 Galerie Malacoda, Geneva
- 개인전 《프로젝트: 백남준Projects: Nam June Paik》 Museum of Modern Art, New York
- 공연 《감옥에서 정글로From Jail to Jungle》 <Opera Sextronique> 공연, <Guadalcanal Requiem> 초연, 2월 10일, Carnegie Hall, New York
- 공연 Joseph Beuys의 《Infiltration-Hommage für Cello》 - Charlotte Moorman 협연, Town Hall, New York
- 《Document 6》에서 <TV Garden> 전시
 <Media Document> Douglas Davis, Joseph Beuys와 9분간 위성중계 방송 공연, 6월, Rundfunk, Kassel
- 휘트니 비엔날레 1977 Biennial, Whitney Museum of American Art, New York
- 비디오테이프 <Guadalcanal Requiem>(color, 50분) 1979년에 29분으로 재편집
 Charlotte Moorman 협연, Laurie Spiegel 음악, A John Kaldor Project, WNET-TV/Channel 13 TV lab 제작, New York
- 논고 「Input Time and Output TIme」 *Video Art*
- 논고 「조삼모사Morning Three, Evening Four」 *Track*, 3(Fall 1977)

무제 Galerie René Block, 1976(photo Hide Zenker)

1978
- 개인전 《A Tribute to John Cage》 Galery Watari, Tokyo
- 개인전 《TV 정원TV Garden》 Musée d'Art Moderne, Centre National d'Art et de Culture, George Pompidou, Paris
- 개인전 《백남준Nam June Paik》
- <Concerto for Cello and Videotapes>, <TV Bra for living Sculpture> 공연 Musée d'Art de la Ville de Paris
- 공연 《마키우나스 추모 피아노 듀엣Piano Duet in Memoradnum to George Maciunas》
- Joseph Beuys 협연, 7월 7일, Staatliche Kunstakademie, Düsseldorf
- 비디오테이프 <Merce by Merce by Paik>(color)
 Part I Blue Studio : Five Segment(30분)
 Part II Merce and Marcel(30분)
 WNET-TV/Channel 13 TV lab 제작, New York
- 비디오테이프 <Media Shuttle: Moscow/New York>(color/B&W, 30분)
- WNET-TV/Channel 13 TV lab 제작, New York
- 비디오테이프 <You Can't Lick Stamps in China>(color, 30분)
- Cable Arts Foundation의 <Visa> 시리즈, WNET-TV/Channel 13 TV lab 제작, New York

1980년 제작한 비디오테이프 〈Lake Placid '80〉는 13회 동계 올림픽 기념 예술제 조직위원회로부터 제작을 의뢰 받아 현지에서 촬영한 것이었다. 상영 시간 4분의 짤막한 작품이었지만, 이 테이프로 1981년 휘트니 비엔날레에 참가했을 뿐만 아니라, 1982년 〈V-yramid〉라는 설치 작품의 영상 이미지로 활용하기도 하였다.

같은 해 독일 쾰른에서 개최된 공연 〈시간의 음악Musik der Zeit I: Begegnung mit Korea〉은 한국의 예술을 소개하는 내용으로 이루어진 것이었다. 여기에 작곡가 강석희도 참가하였다. 강석희의 작품 〈한 사람의 타악기 주자와 전자음향을 위한 청동시대〉는 대형 징을 세게 쳐서 바닥에 쓰러뜨리는 작품이었는데, 얼마나 큰소리가 났는지 관중 중 몇몇은 도망을 가버렸다고 한다. 공연이 끝난 후 백남준은 징이 쓰러질 때가 가장 좋았다고 평가했다.

<div align="right">(강석희, 『공간』 1982년 7월호)</div>

개인전 〈레이저 비디오Laser Video〉에서 구체화된 백남준의 레이저 광선에 대한 관심은 사실, 이미 1965년 무렵부터 시작된 것이었다. 당시 〈Laser

1979
· 그룹전 《Sammlung Hahn》 Museum Moderner Kunst, Vienna
· 공연 《백남준/타키스 듀엣Duett Paik/Takis》 Kölnischer Kunstverein, Köln
· 논고 「Essay」 Flash Art, Milan, January 1979

1980
· 회고전 《백남준》 비디오테이프 회고전
 The New American Filmmakers Series, Whitney Museum of American Art, New York
· 개인전 《비디아Videa》 Gallery Watari, Tokyo
· 개인전 《레이저 비디오Laser Video》 독일 광선학자 Horst Baumann 협조,
 Stadtische Kunsthalle, Düsseldorf
· 해프닝 《복합매체 예술 페스티벌Intermedia Arts Festival》

Idea N0.3〉와 〈Utopian Laser TV Station〉이라는 논고에서 백남준은 고성능 레이저 광선을 이용하여 소수의 TV 스테이션의 독점 방송을 극복, 다수의 전문방송을 성취할 수 있으리라는 유토피아적 이상을 피력하였다.

예를 들면 모차르트 단독 방송, 케이지 단독 방송, 험프리 보거트 방송, 그 밖에 언더그라운드 필름 방송까지 확보할 수 있다는 것이다. 그러나 실제로 백남준의 레이저 광선 작업은 방송 차원보다는 레이저 광선을 이용하여 비디오 이미지를 공중에 띄우는 영상 작업으로 발전한다. 레이저 영상은 비디오 영상과는 다른 인식경험을 창출한다. 백남준은 1980년 3월 25일 뉴욕 근대미술관에서 강연을 하는데, 그 내용을 비디오부 큐레이터 바버라 런던Barbara London이 정리하여 발표한 것이 논문 「임의의 추출방식의 정보」이다.

"21세기 회화는 극도로 복잡하면서도 극히 단순한 프로그램이 가능한 전자벽지가 될 것이다. 규격화된 전자 캔버스가 등장할 것이다. 브리태니커 백과사전은 정보가 가득 차 있어도 지루하다고 말하는 사람은 아무도 없다. 어느 항목이건 어느 페이지이건 찾고 싶은 곳만 찾아보기 때문이다. 그러나 비디오테이프나 TV를

볼 때는 만들어진 순서대로 보아야 하는 불편함이 있기 때문에, 임의로 찾아볼 수 있는 임의 추출random access 방식이 개발될 때까지는 책이 존재할 것이다." 여기서 백남준은 일찌감치 선언한 종이의 죽음을 당분간 보류한 것이다. ("니체는 신이 죽었다고 말했지만, 나는 종이가 죽었다고 말한다, 화장지만 빼고는.")

키친센터The Kitchen, Mercer Art Center는 비디오·음악·무용의 센터로 70년대 많은 전위예술가들이 이곳을 무대로 작품을 발표하고 활동을 벌여 나갔다. 1981년 키친센터 창립 10주년 기념 콘서트에서 백남준은 〈Life's Ambition Realized〉를 초연하였다. 무대 디자이너이자 백남준의 설치 작업을 도와주던 앤디 매니크Andy Mannik의 무대에서 무용가 드니스 고든 Denise Gordon과 함께 초연, 백남준은 매니크에게 이 작품을 헌정한 것이다. 매니크는 답으로 〈A Tribute to A. Mannik by Nam June Paik & a Tribute to Nam June Paik by Mannik〉를 백남준에게 헌정하였다. 백남준과 고든의 공연이 끝나자 그 공연을 현장 녹화한 비디오테이프를 뒤로부터 거꾸로 상연하였다. 이것은 비디오 메커니즘이 야기하는 시간의 문제와 보

- <One for Violin Solo>, <Variations on a Theme by Saint-Saëns> 공연,
 <Video Sonata>를 Emie Gusella와 함께 초연, The Solomon Guggenheim Museum, New York
- 해프닝 〈시간의 음악Musik der Zeit I : Begegnung mit Korea〉
- <Concerto for Cello and Videotapes>, <Variations on a Theme by Saint-Saëns> 공연,
 <Sinfonie No.6>을 무어맨 지휘로 초연, WDP-Westdeutsche Rundfunk, Funkhaus, Köln
- 그룹전 《눈과 귀를 위하여Für Augen und Ohren》 Akademie der Kunste, West Berlin
- 그룹전 《Treffpunkt Parnass 1949-1965》 Von der Heyde Museum, Wuppertal
- 그룹전 《나의 쾰른 돔Mein Kölner Dom》 Köln
 명물 돔 성당을 위한 프로젝트 <The Cathedral as Medium>
 Kölnischer Kunstverein, Köln
- 비디오테이프 <Lake Placid '80>(color, 4분)
- 논고 「임의 추출방식의 정보Random Access Information」 *Artforum*

도의 문제를 다시 한 번 생각하게 하였다.
당시 뉴욕에 체류 중이던 필자는 이 공연 때 머스 커닝햄 무용단 이사장인 바버라 툴Barbara Toole의 소개로 백남준을 처음 만나게 되었다. 공연 중에 백남준이 깨뜨린 레코드 판과 바이올린 파편을 주워가지고 나왔다가 다음 백남준을 만났을 때 그때 주운 '음악 쪼가리들'을 보여 주었더니, "사인은 공짜니까" 하며 매 조각마다 유화로 정성들여 사인을 해주었다.

1981년 가을 『계간미술』 19호에 당시 중앙일보 뉴욕 특파원 김재혁이 백남준과 인터뷰하고 「구미 실험예술의 기수 백남준의 밀실 스튜디오를 가다」라는 제목의 기사를 게재함으로써 처음으로 백남준 탐방기사가 한국에 소개되기 시작하던 때이다.
이 외에도 바트콕Battcock이 백남준에 관한 논고 「감옥에서 정글로From Jail to Jungle: The Work of Charlotte Moorman and Nam June Paik」를 1984년 그 자신이 편집한 『퍼포먼스의 예술The Art of Performance: A Critical Anthology』에 실었다.

"내가 처음 판화版畵에 접접接觸한 것은 1969年쯤 John Cage가 Hollander Studio에서 Multiple의 Plexi glass 제작에 종사從事했을 때이다. (Carl Solway Gallery 刊行) Hollander Studio의 주인主人이 나보고 판화집版畵集을 작성作成하란 것을 거절했다. 이유理由는 ① T.V.에서는 일초당一秒當 30個씩 Image가 나오는데 Silk Screen 한 장에 며칠 몇 달이나 몰두하는 것이 우습게 (Anachroniastic) 보이는 것 ② 절대적 완성完成의 법열경法悅境은 시간 속의 환상幻想으로만 가능可能하지 조형물造形物로 확정確定하면 질質이 떨어질 것 같은 까닭이었다. 그때 나는 아직 37歲, 이상주의理想主義가 남았던 청춘青春의 말엽末葉인 것이다. 1972年에 40줄이 되고 진보進步하는 Video 기술技術이 점점 더 고도高度의 완성完成과 더불어 고도高度의 자본資本을 요구要求하게 됐다. 때마침 Shigeko의 스승이고 동양철학전공東洋哲學專攻의 일본日本 판화가版畵家 키무라 리사부로 씨木村利三郎氏가 자기의 Silk 기술자技術者, 오카베 도쿠조岡部德三를 소개紹介하고 오카베 씨岡部氏가 제법 돈다운 돈을 내밀며 강경強硬히 권고勸告했다. 시험 삼아 승낙해 가지고 (아참, 1972年에 Pontus Hulten과 EAT 주최主催로 New York의 Styra Studio에서 한 장 찍은 것은 있었지…)

1981
· 비디오테이프 개인전, Sony Hall, Tokyo
· 개인전 《임의 추출/종이 TV Random Access/Paper TV》 Gallery Watari, Tokyo
· 개인전 《레이저 비디오Laser Video》, <Laser Video Space II>, <Video Laser Environment> 등 발표 Horst Baumann과 공동 작업, Die Nutzliche Kunste, West Berlin
· 개인전 《Autobiography in P--》 Tokyo
· 그룹전 《Partitur》 Gelbe Musik, West Berlin
· 휘트니 비엔날레
· 그룹전 《Westkunst》 - <Robot>, <The Moon is the Oldest TV> Musée der Stadt Köln, Köln
· 그룹전 《어느 작은 뒤셀 마을의 비디오Ein Klein D ssel Village Video》 Kunstakademie, Düsseldorf
· 공연 《키친 10주년 기념 콘서트The 10th Anniversary Concert for the Kitchen》 10월 12일, New York
· 공연 <그레고리 바트콕에게의 경의A Tribute to Gregory Battcock>, Anthology Film Archives, New York

John Cage 초상화를 Video에서 고르면서 난처한 곤경困境에 빠졌다. 即, 50枚란 Cage 사진이 나쁜 것도 없지만 '이것이다' 하고 강조선택強調選擇할 지상至上의 것도 없었기 때문이다. 공짜로 빌린 시부야의 Sony Studio에서 해가 저물어 소원所員들이 갈길을 재촉했다. 오카베 씨岡部氏와 이리 궁리 저리 궁리하다가 번개같이 Idea가 튀어나온 것이 Cage像이 52枚의 트럼프Card와 거의 동수同數란 부합符合이었다. 그래서 50枚를 전부全部 다 써서 Cage Card를 만들자란 Cage-Duchamp다운 Game의 발상發想이 났다. 그랬더니 Card란 Card는 다 모으고 있다는 Watari Shizuko 여사女史가 나타나서 그 여자女子의 삼각형三角形 소화랑小畵廊에서 Show를 했다. 제일 먼저 뒤로 와서 사준 것이 ― 한 국韓國교포로서 '나는 공화국여권共和國旅券을 갖고 있는데 … (即 북한계北韓系) 배울 기회가 없어서 모국어母國語를 못합니다'라고 일본어日本語로 자기 소개自己紹介를 한 자수성가自手成家한 인물人物이었다. 그 얼굴에 고생 고생했던 흔적이 흠뻑 배어 있었다. … Watari는 그 후 Carl Solway를 내게 물고 와서 Robot를 중심中心으로 한 80年代의 조각제작彫刻製作에 큰 영향을 끼쳐주었다."

(백남준, 『Beuys Vox』, 1990)

<물고기 하늘을 날다Fish Flies on the Sky>를 설치 중인 백남준. Galeria Bonino, 1976

- 비디오테이프 <My Mix 81>
- 비디오테이프 <Lake Placid '80> Whitney Museum, New York
- 베를린 미술 아카데미가 제정한 Willi Grohmann Prize 수상
- 베를린의 DAAD 장학금 수여

1982
- 회고전 《백남준》 4월 30일-6월 27일, Whitney Museum of American Art, New York, 전시가 끝나고 시카고의 Musem of Contemporary Art로 여행
- 개인전 《삼색 비디오Tri-Color Video》 Centre George Pompidou, Musée National d'Art Moderne, Paris
- 그룹전 《독일 비디오 아트Video kunst in Deutschland 1963-1982》 Kölnischer Kunstverein, Köln
- 그룹전 《60' 80 Attitudes/Concepts/Images》 Stedelijkk Museum, Amsterdam
- 그룹전 《한국-미국 감성Korean-American Sensibility》
- 비디오테이프 《알란과 앨런의 불평Allan & Allen's Complaint》(color, 30분), 부인 시게코와 공동 제작, WNET-TV

임의 추출/종이 TVRandom Access/Paper TV
존 케이지와 머스 커닝햄의 비디오 이미지를 찍은
카드 2세트, silkscreen, Gallery Watari, Tokyo,
작가 소장, 1981(photo Peter Moore)

〈백남준〉은 해프닝에서 비디오로 이어지는 전 작업을 전시한 대규모 개인전으로, 휘트니 미술관은 이 전시를 위해 백남준이 제작한 〈V-yramid〉를 미술관 소장품으로 구입하여 상설 전시하였다. 전시와 더불어 5월 9일부터 6월 20일까지 7차에 걸쳐 주요 비디오테이프 작품이 상영되었고, 6월 2일과 3일에는 무어맨과 해프닝 공연이 있었는데 주로 지나간 작품을 재연하거나 약간의 수정만 함으로써 과거의 해프닝 작품을 소개하였다. 또한 5월 21일에는 전위 음악가 존 케이지, 휘트니 미술관 비디오부 큐레이터 한하르트Hanhardt, 쾰른 미술관 관장 헤르조겐라츠Dr. Herzogenrath, LA 현대미술관 관장 퐁투스 훌튼Pontus Hulten, 보스턴 현대미술관 관장 데이비드 로스David Ross(현재 휘트니 미술관 관장) 등을 초청하여 패널 토론을 하기도 하였다.

이에 맞춰 미국 미술잡지 『아트뉴스Artnews』 5월호에 백남준의 사진이 표지사진으로 실렸으며, 폴 가드너Paul Gardner가 쓴 특집기사가 게재되었다. 당시 뉴욕 주재 KBS 특파원 김기덕이 이 전시를 취재한 뒤, 백남준과 인터뷰를 갖고 그 내용을 한국에 방영하여 한국 최초로 백남준이 방송으로 소

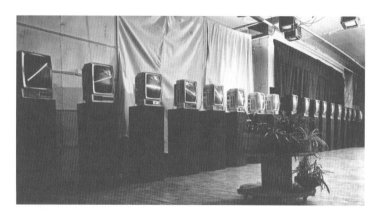

TV 시계TV Clock 1976-1982

개되었다. 인터뷰 가운데 〈달은 가장 오래된 TV〉라는 1965-7년의 작품을 소개하면서 백남준은 서양민족과는 달리 한국인 등 우랄알타이계 사람들에게는 달을 보면서 토끼가 떡방아를 찧는 장면을 상상하여 많은 설화를 남긴 것에서도 알 수 있듯이 달이 가장 큰 볼거리였기 때문에 가장 오래된 TV라고 설명하였는데, 그 중요한 이야기를 담지 못한 채 인터뷰가 끝난 것이 못내 아쉽다.

백남준은 20년 가까이 동고동락을 하였던 〈로봇 K-456〉을 처분하기로 마음먹고, 메디슨가 휘트니 미술관 앞에서 차에 치어 죽게 하는 교통사고를 꾸민다. 지나가는 무고한 차가 〈살인〉을 하게 만든 것이다. CBS 팀이 그 사건 현장을 촬영하기로 하였다. 비오는 날 자기 아버지의 손에 죽게 되는 야릇한 운명을 가진 이 로봇은 무지 속에서 카메라를 받으며 각본대로 죽어갔다. 〈21세기 최초의 사고〉라고 이름이 붙은 이 사건을 찍은 비디오테이프는 〈Living with the Living Theatre〉라는 이름으로 Living Theatre 무용단 창시자 겸 단장 줄리안 베크Julian Bech에게 헌정되어, 그 무용단 공연에서 상영되었다. 우연의 일치랄까, 필름 속에서 로봇이 죽는 순간이 무용단 주인공의 극중 죽

음과 일치하였다(Fargier, 『Nam June Paik』 1989). 백남준은 자신의 분신과 같은 그 로봇을 왜 죽였을까? 파괴를 통한 창조인가? 새로운 기술로 비디오 로봇을 만들기 위해 낡은 자동장치 로봇을 희생시킨 것인가?

〈한국-미국의 감성Korean-American Sensibility〉은 당시 뉴욕 주재 한국 문화원 문정관인 천호선이 프랑스계 미국인 큐레이터 마이클 콘Michel Cone을 초빙하여, 재미在美 한국화가들의 작품을 선정·전시하고 미국 전지역을 2년간 순회 전시한 그룹전이다. 백남준은 이 전시에 출품함으로써 한국과 처음으로 공식적인 관계를 맺는다. 당시 초청작가는 김차섭, 김원숙, 박관욱, 이병용, 현힉비, 김소문, 황인기, 박애영, 박혜숙, 변종권, 문미애, 임충섭, 조성희, 김웅, 정연희, 이상남, 홍신자(공연), 최분자였다.

또 이 해 백남준이 참여한 중요한 행사 중 하나는 플럭서스 창립 20주년을 기념하는 〈1962 Wiesbaden Fluxux 1982〉였다. 이 행사는 르네 블록이 주관한 것이었는데, 20년 전 플럭서스의 첫 공연이 개최되었던 비스바덴에서 시작하여 카셀과 베를린에서도 전시를 가졌다.

1983

• 휘트니 비엔날레 《미니멀리즘에서 표현주의까지From Minimalism to Expressionism》
 비디오테이프 <Allan and Allen's Complaint> 상영 Whitney Meseum of American Art, New York
• 칼 솔웨이Carl Solway 갤러리 그룹전 Cincinnati, Ohio
• 비디오 조각 <Auto Portrait> Düsseldorf
• 수필 「말에서 크리스토에게Du Cheval à Christo」

"1982年 Whiteny Retrospective는 대략 1980年初에 결정決定됐다. 그때 Berlin DAAD의 Artist in Residence였던 Shigeko를 쫓아서 Berlin을 왔다갔다했다. 그러던 중 Ren Block Galerie에서 무슨 잔무殘務를 처리하다가 발을 헛디더서 넘겨졌는데 넘어지다가 Beuys와 대서양大西洋을 넘은 Satellite Duet를 하면서 Whitney Museum Show를 열자는 생각이 문득 들었다. WHITNEY NET(N.Y.), WDR(Köln)의 책임자責任者와 의논하다가 예산 7萬弗로 정하고 돈을 모으기 시작했는데 Frankfurt Allegemaine紙에 나온 후에 Texas 돈줄이 무너져서 연기延期되어 체면體面이 깎였다. 그러다가 Orwell의 해인 1984年이 다가옴으로써 나는 'Now or Never'의 지경地境에 도달했다. 예산은 이미 7萬弗에서 16萬弗로 상향上向했다. 그래서 출연자出演者 中 유명인有名人인 Beuys, (Cunningham), Cage, Ginsberg, 나와 伍人이 Print를 찍기로 하였다. 한 6,000弗 들었는데 순식간에 8萬弗이란 현금現金이 들어왔다. There is no business like show business라는 격언이 있는데 Art도 잘 맞으면 굉장하구나 하고 경탄했다. 이때 처음 김창렬씨金昌烈氏의 소개로 원화랑圓畵廊의 정기용이 와서 2萬弗 어치를 샀다. 이 外에 천호선千浩仙이 1萬8千800弗로 한국 방송권放送

227

權을 KBS에 팔아서 이원홍李元洪, 킹용식康容植, 이태행李太行, 이동식 四人이 밤세우고 일해서 小生이 한국의 Star가 됐다. 유태완兪太完이 문공부文公部의 VCR권權을 4千500弗로 사주었다. 16萬弗中에 四分의 一이 한국의 돈이었다. 부친회사父親會社가 亡하고 나서 다시 한국 돈 쓴 것은 이것이 처음이다. 이 Print 는 Cage와 Beuys가 같이 제작한 作品으로서 New York에서 Noda氏(現 이소영 Gallery 소속)가 고상한 취미로 찍어주었는데 … 83年 가을이다."

<u>1984년</u>을 여는 가장 큰 사건이 〈굿모닝 미스터 오웰〉이었음은 의심할 필요가 없을 것이다. 백남준은 파리 퐁피두센터에서 중계방송을 총지휘하였다. 당시 파리 특파원이었던 박성범과의 인터뷰에서 백남준은 TV는 독재 압박의 수단이 아니라 자유 표현의 수단이라고 거듭 강조하였다. 방송이 끝나고 퐁피두 근처 Le Mont Lozere 카페에서 파티를 할 때에는 당시 독일 유학중이던 김영동이 대금을 불어 흥을 돋우던 기억도 생생하다.
백남준은 〈굿모닝 미스터 오웰〉을 통해 한국에 정식 입성하게 되었다. 백남준과 〈굿모닝 미스터 오웰〉의 한국 상륙을 가능케 한 배경에는 다수 인물의

로봇 K-456 1964(photo Peter Moore)

사람들의 관심과 후원이 있었는데, 그 가운데 당시 이원홍 KBS 사장의 공로가 가장 컸다고 볼 수 있다. 그의 적극적인 배려가 없었더라면 한국이 중계 지역으로 참가할 수 없었을 뿐 아니라 2년 뒤 〈바이 바이 키플링〉의 주최 기관으로 KBS의 활약을 생각조차 할 수 없었을 것이다. 이원홍 사장에게 백남준을 소개, 〈굿모닝 미스터 오웰〉한국 방영을 추진시킨 당시 뉴욕 문화원 문정관 천호선의 노력도 간과할 수 없으며, 또한 한국 방영에 필요한 경비 중 일부인 4만 달러를 선지급해 준 원화랑 정기용 사장의 경제적인 후원이 실질적인 면에서 큰 도움이었다. 정기용 사장은 후일 그에 대한 대가로 백남준으로부터 〈굿모닝 미스터 오웰〉기념 판화를 받아 판매하였는데, 갤러리 현대(현대화랑)의 박명자 사장과 함께 백남준의 공식 딜러가 되어 백남준과 함께 요셉 보이스, 존 케이지, 플럭서스를 한국에 소개하는 데에도 큰 기여를 하였다.
〈굿모닝 미스터 오웰〉이 한국에서 방영되었을 때 시청자들의 충격을 KBS 이동식 기자는 이렇게 전한다.

"1월 2일 졸음을 쫓느라 눈을 비비며 기다리다 KBS-TV 화면을 지켜본 전국의 시청자들은 백남준이 히치콕처럼 적어도 한 시간 동안의 생방송 예술제에서 단 한두 장면이라도 얼굴을 보여줄 것을 기대했으나, 그 기대는 충족되지 못했다. 대신 시청자들은 더욱 변화무쌍한 백남준의 얼굴을 볼 수 있었으니, 그것은 새로운 현대 첨단 예술에 대한 상면이며, 새로운 감각, 새로운 소재, 새로운 표현으로 특징지어지는 종합예술에 대한 개안이었다. -'예술의 힘찬 생명력을 보여준 획기적 잔치', '과학과 예술의 결합을 보여 준 문화사적인 충격', '예술의 새로운 차원을 열어 보여준 행사', '기술 문명을 인간의 삶의 즐거움에 이용한 좋은 본보기' 등등의 반응과 찬사를 〈미스터 오웰〉은 받았으며, 1984년 벽두는 이렇게 백남준의 충격과 함께 화려하게 닥쳐왔다."

<div align="right">(『월간방송』, 1984년 2월호)</div>

6월 23일 백남준은 부인 시게코를 동반하고 35년 만에 귀국한다. 〈굿모닝 미스터 오웰〉로 이미 잘 알려져 있던 백남준은 잡지와의 인터뷰, 신문보도 등으로 일약 명사가 되었다. 어렴풋이 괴짜, 기인 등으로만 알려졌던 백남준이 세

하얀 사슴, White deer, 캔버스에 안료와 콜라주, 83 x 111 x 5cm, 1984~86

계적인 비디오 아티스트가 되어 금의환향還鄉한 것이다. 숙소로 잡은 워커힐 호텔 방 번호가 귀국 날짜의 숫자와 일치하는 2603호였던 것은 우연일까? 백남준은 원래 1986년에야 귀국할 생각이었다. 왜냐하면 재미교포 한의사이며 점성술에 뛰어난 박동환에게 점을 쳤더니 55세 되는 해에 귀향하면 대길大吉할 것이라고 했다는 것이다(『계간미술』 19호, 1981년 가을, 김재혁). 정찬승은 백남준이 1960년 경에도 서울에 왔었다고 주장하나 확인되지는 않고 있다.

백남준의 귀국과 더불어 각종 매체에서 백남준에 관한 논의가 활발하게 이루어졌다. 우선 1984년 『신동아』 2월호에서는 황병기가 「백남준과 비디오 예술의 미학」이란 논고를 발표하였다.
"백남준이 자신을 학자로 생각하는 이유는 예술을 과거와 미래를 탐구하는 학문으로 보기 때문이다. 그는 예술을 통하여 미지의 세계를 탐구하고 있다고 믿는다. 예술을 통하여 특히 인간의 역사를 공부하고 있다는 것이다. 그러나 역사에는 흥미가 있어도 역사학에는 전혀 흥미가 없는데 역사학은 『사기史記』 이후의 역사만을 다루기 때문이다."

6월 26일자 「조선일보」에 〈신화를 파는 것이 나의 예술〉이라는 제목으로 정중헌이 쓴 인터뷰 기사는 백남준이 말한 "예술은 사기"라는 구절 때문에 장안의 화제가 된다.

"한마디로 전위예술은 신화를 파는 예술이지요. 자유를 위한 자유의 추구이며, 무목적인 실험이기도 합니다. 규칙이 없는 게임이기 때문에 객관적 평가란 힘들지요. 어느 시대이건 예술가는 자동차로 달린다면 대중은 버스로 가는 속도입니다. 원래 예술이란 반이 사기입니다. 속이고 속는 거지요. 사기 중에서도 고등 사기입니다. 대중을 얼떨떨하게 만드는 것이 예술입니다. 엉터리와 진짜는 누구에 의해서도 구별되지요. 내가 30년 가까이 해외에서 갖가지 해프닝을 벌였을 때, 대중은 미친 짓이라고 웃거나 난해하다는 표정을 지었을지도 모릅니다. 하지만 그것의 진실을 꿰뚫어 보는 눈이 있었습니다."

KBS-TV는 〈백남준의 비디오 아트 세계〉라는 제목의 특집 프로그램을 준비한다. 김화영 교수(고려대)를 모더레이터로 하여 김정길 교수(서울대 음대), 정병관 교수(이대 미술사학과), 박영상 교수(한양대), 이미재 교수(청주대),

1984
• 위성공연 〈굿모닝 미스터 오웰〉 우주 오페라 3부작 제1편, 1월 1일, New York, Paris, Berlin, 서울을 우주 중계로 연결
• 개인전 《Mostly Video》 Tokyo Metropolitan Art Museum, Tokyo
• 개인전 《마셜 맥루한에의 경의A Tribute to Marshall McLuhan》 Esperanza, Montreal
• 그룹전 《Content》 Hirshhorn Museum and Sculpture Garden, Washington
• 그룹전 《비디오 회고전Video A Retrospective 1974-1984》 Long Beach Museum of Art, City of Long Beach
• 제12회 베니스 비엔날레XII Exposizione Internationale la Biennale di Venezia
• 그룹전 《예술과 시간Art and Time》 Brussel

비디오 작가 박현기 씨 등을 초청하여 백남준과의 대담을 마련한 것이었다. 백남준의 작품 〈글로벌 그루브〉, 〈레이크 플래시드〉, 〈머스 바이 머스 바이 백〉, 〈전자 오페라〉 등이 소개되었고, 백남준은 각 분야 전문가들의 질문에 가끔은 엉뚱하게, 가끔은 무시하는 투로, 그리고 쉬운 말 같으면서도 이해하기 어려운 답변을 남겼다. 그 가운데 재미있는 이야기로는 다음과 같은 것들이 있다.

"세계에서 제일 큰 사기꾼은 마르셀 뒤샹이다. 그는 사기를 철학화했다."

"예술 자체에는 양심이 있을지 몰라도 예술가들은 실업가들과 마찬가지로 서로 비양심적이다."

"내가 처음 TV를 샀을 때는 무엇이 나올지를 전혀 몰랐다. 주사선만을 조작했는데도 펑펑 새로운 그림이 쏟아져 나왔다."

"내가 비디오 무용을 만들 때는 꼭 무용가가 필요한 것은 아니다. 세상만사 아무거나 찍어서 이으면 무용이 된다."

"〈굿모닝 미스터 오웰〉은 세계 최초의 쌍방향 방송이다. 나는 이것을 염라대왕 앞에 가서도 자랑할 수 있다. TV 문화는 레이더로 시작되었으며, 레이더는 쌍방

향이다. 즉 TV는 쌍방향에서 시작된 것이다."

"우리 나라가 국제적으로 팔아먹을 수 있는 예술은 음악, 무용, 무당 등 시간 예술뿐이다. 이것을 캐는 것이 인류에 공헌하는 것이다. 우리 민족은 오랫동안 유목민이었으며, 유목민은 레오나르도 다 빈치의 그림을 주어도 가지고 다닐 수가 없다. 즉 무게가 없는 예술만이 전승되고 발전할 수 있었다."

최일남과의 대담

"금강산도 식후경이라고 지금 우리나라는 이제 겨우 대들보 세우고는 지붕을 얹히려고 서둘지만 장차는 그러면 안 됩니다. 우리 경제가 성장하려면 하이테크놀로지 경제가 발전해야 하는데 그러자면 제일 중요한 것이 소프트웨어입니다. 그리고 하이테크놀로지와 비디오의 관계는 말하자면 사돈관계입니다."

〈비디오 예술의 황제 백남준씨: "예술도 장사와 마찬가지예요"〉

(『신동아』 8월호)

- <Homage to Stanly Brown>, <Egg Grows>, <Hydra Buddha>, <Autoportrait II> 등 전시
 Stedelijik Museum, Amsterdam
- Joseph Beuys와의 2인전에서 <Swiss Clock-V-Matrix> 전시
 Seibu Museum 후원, Gallery Watari, Tokyo
- 그룹전 〈여기로부터Von Hier Aus〉 9월 29일-12월 2일, Messegelande Halle 13, Düsseldorf
- 소장전 《Multiple une Objekte aus der Sammlung Ute und Michael Berger》 Berger 부부의 현대미술 소장전
 7월 2일-12월 8일, Museum Wiesbaden Kunstsammlungen, Wiesbaden
- 비디오 조각 <시간의 색깔The Color of Time>
 9월 6일-10월 16일, Rose Art Museum, Brandeis University, Massachusetts

이경희와의 대담

"1966년까지 일본의 형님이 돈을 보내주어 도움을 받았으나, 그후 돈이 끊어져 한때 고생 많이 했어. 뉴욕에 있을 때 Bell Lab이란 세계적 과학연구소에 있었는데, 그때 45센트면 식당에서 피자 한 개와 콜라 한 병으로 점심을 먹을 수 있는 것을 45센트가 없어서 내 방에 올라가 15센트짜리 라면을 끓여 먹었어. 1967년부터 록펠러 재단에서 돈이 나와 1년에 1만 8천 달러씩 얻어 그걸로 쓰고 있었어."

(「한국일보」)

위성중계 공연과 더불어 백남준은 다양한 전시회에도 여전히 활발히 참가하였다. 〈마셜 맥루한에의 경의〉를 연 캐나다의 에스페란자는 정기적으로 백남준 전시를 열어 캐나다 미술 애호가들에게 백남준을 소개해 왔다. 뿐만 아니라 몬트리올 현대미술관에 백남준 작품을 기증하기도 한 백남준의 팬이다. 브뤼셀의 〈예술과 시간〉에 출품한 〈Autoportait II〉는 백남준의 마스크가 화면에 피드백되도록 설치한 폐쇄회로 작업으로, 조각가 한용진이 백남준의 마스크를 주물 제작하였다.

뒤셀도르프에서 열린 그룹전 〈여기로부터Von Hier Aus〉는 도큐멘타에 비견할 만큼 큰 규모로 세계 현대 미술을 다룬 전시였다. 화가 김창렬, 비평가 오광수, 원화랑 정기용 등 한국의 미술계 인사들이 이 전시를 관람하였다. 그리고 KBS 문화부 기자로 있었던 이동식이 취재차 왔다가 백남준의 소개로 요셉 보이스의 화실을 방문하고 인터뷰를 하기도 하였다. 당시 요셉 보이스는 독일 국민의 우상으로 인기가 대단하였다. 전시장 안에는 사인을 받으려는 팬들로 줄을 이었고 중계 카메라는 그의 일거수 일투족을 포착하느라 여념이 없었다.

큐레이터 낸시 밀러와의 대담

"1965년에 나는 콜라주가 오일 페인팅을 대치했듯이 브라운관이 캔버스를 대치할 것이라고 말했다. 지금 보면 콜라주는 오일 페인팅을 대치하지 못했어도, 브라운관은 캔버스를 대치할 것이 확실하다. 제3세계는 붓이 값싸고 페인팅이 대중에게 인기가 있으니까 오일 페인팅이 민속미술로는 남겠으나, 서양미술사의 주류는 비디오 아트가 될 것임에 틀림없다. 앞으로 2인치 두께의 얇은 TV가 나오

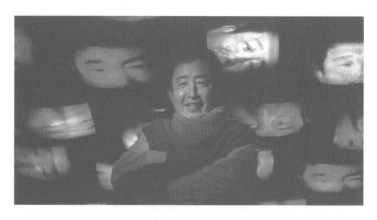

고 크기가 30×40m까지 되면 우리는 유명한 화가들과 경쟁하는 입장이 아니라 그들을 뛰어넘을 것이다. 1915년 에디슨이 축음기를 발명한 이래 음악사가 바뀌었듯이 미술도 같은 역사적 단계에 와 있다. 축음기의 발명 때문에 비틀스가 슈톡하우젠보다 더 존경받게 되었다. 이제 비디오 시대에 비틀스 타입의 화가가 필요하게 된 것이다."

(전시 〈시간의 색깔The Color of Time〉 도록에서)

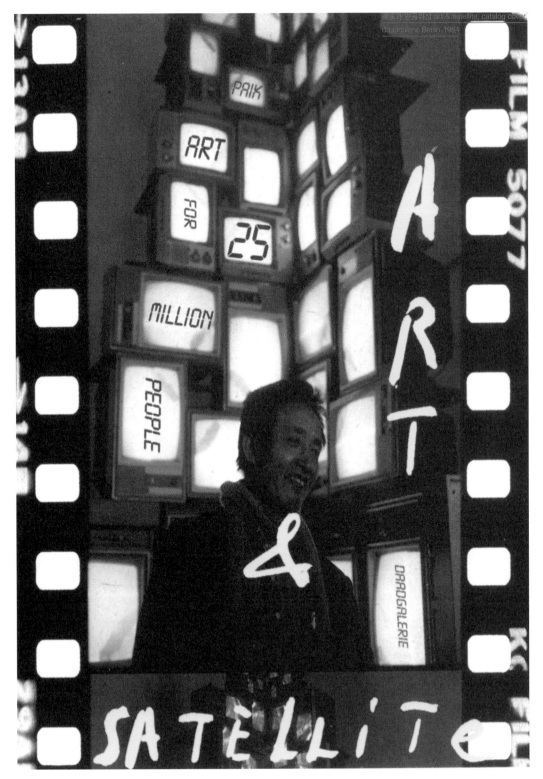

1985년경부터 시작되는 백남준의 대표적 비디오 설치 작업이 로봇 가족 시리즈이다. 1974년의 K-456으로부터 시작한 그의 로봇에 대한 관심은 이제 가족 차원의 군상으로 발전한 것이다. 1950년대의 고물 수상기로 할아버지와 할머니를, 70년대 수상기로 아버지와 어머니를, 그리고 최신식 소형 수상기로 손자 손녀를 만든, 로봇 3대였다.

일본 츠쿠바 과학만국박람회에서 소니관은 외벽에 높이 25m, 넓이 40m의 대형 화면에 밝기가 보통 TV의 30배나 되는 점보트론을 설치하고 백남준의 테이프 작품 〈All Star Video〉를 방영하였다. 6월 28일 박람회장을 방문한 백남준은 점보트론 앞에서 비디오가 페인팅을 대신하리라는 그의 비디오 이상이 실현됨을 목격하며 기뻐하였다.

〈평화 비엔날레〉는 르네 블록이 주최한 행사로 많은 플럭서스 거장이 출연하였다. 보이스는 지병인 심장병이 악화되어 참석치 못하고, 대신 전화를 통한 이색적인 공연을 하였다. 원래는 보이스와 백남준 그리고 덴마크 음악가 헨닝 크리스찬센 셋이서 피아노 삼중주를 연주할 계획이었으나, 보이스의 피아노 앞에는 보이스 대신 산소통이 놓이고 위에는 침상의 보이스와 연결된

1985
• 개인전 《백남준 : 로봇 가족》 Carl Solway, Chicago International Art Exposition
• 상파울로 비엔날레, Sao Paulo
• 전시 《평화 비엔날레Biennale des Friedens》
 85년 12월 1일-86년 1월 12일, Kunsthause und Kunstverein, Hamburg
• 츠쿠바 국립박람회

전화기가 놓였다. 보이스의 친구 볼프강 필리시Wolfgang Feelish가 보이스 전화 지시에 따라 산소통의 산소를 뿜고 칠판에 철학을 받아썼다. 보이스의 마지막 공연이었다.

"1985年부터 보이스Beuys에는 여러 가지 병명病名이 돌아다녔다. 양폐兩肺가 폐렴이 됐다. 간肝이 나빠져 황달이 됐다. (평소平素 얼굴이 불건강不健康한 노랑이로 변색했다.) 괜히 신경질神經質을 내고는 했다. 요하네스 쉬투스겐 Johannes Stussgen에 의依하면 의사도 잘 모르는 기奇현상으로 폐肺를 싸고 폐肺를 수축시키는 근육이 경화되어서 공기가 폐肺 안에 안 들어간다는 얘기였다. 나는 Paris의 개선문 Pompidou(서울 현대화랑現代畵廊이 삼성三星에게서 기증받은 기계)를 완성完成하느라 몰두하고 있었을 때 르네 블록Ren Block이 Hamburg의 평화 비엔날레平和 Biennial(Robert Filliou 제안)에 헨닝 크리스찬센Henning Christiansen과 보이스Beuys와 三人 음악회를 해 달라고 자꾸 전화가 왔다. 나는 보이스Beuys의 건강健康을 위해서 끝내 거절했는데, 보이스 Beuys도 하겠다고 해서 포스터Poster까지 인쇄했다. 우연偶然히 정기용(圓畵廊) 이 와서 같이 에바 보이스Eva Beuys를 찾았더니 수심愁心이 첩첩했다.

보이스Beuys가 생기生氣는 났는데 그것은 코티슨Cortison 때문이다. 코티슨 Cortison은 독성毒性이 강强해서 오래 지속持續하지 못하므로 빨리 감량을 해야 하는데, 본인本人은 마드리드Madrid, 뮌헨Munich, 런던London, 파리Paris로 매주 여행每週旅行을 어떻게 할런지 모른다. Hamburg 行은 취소하게 하고 그 대신 전화電話로 참가參加하게 시켰다.

그는 그랜드 피아노Grand Piano와 산소 펌프Pump를 하나 준비시켰다. 그저 구우舊友 볼프강 필리시Wolfgang Feelish가 보이스Beuys의 전화지시電話指示에 따라서 산소 펌프Pump에서 산소를 쉬- 쉬- 빨아내는데, 산소의 힘으로 붉은 고무 호수가 단말기斷末魔의 뱀같이 꿈틀거렸다. 산소가 다- 지쳐 나온 후 보이스Beuys는 어려운 독일獨逸 철학어(Heidegger 같은?)을 길게 딕테이트Dictate 해 가지고 그것을 볼프강 필리시Wolfgang Feelish가 흑판에 옮겨놓았다. 마침 산소는 그의 호흡곤란증呼吸困難症을 연상시켰다. 전화 확성기擴聲器가 기술적 技術的으로 졸렬하여 마치 Beuys는 이미 피안彼岸에서 유언하는 것같이 들렸고 만인萬人이 그렇게 해석解釋했다.

끝으로 Piano 발을 빼어서 Piano 위에 괴어 놓았다. 역사적歷史的 조형造形

왼쪽 : 로봇 가족 숙모 aunt video sculpture, 220 x 132 x 55cm, 1986

아래 : 로봇 가족 삼촌 uncle video sculpture, 227 x 100 x 63.5cm, 1986

작품이 또 하나 생겼다. Creativity=Kapital란 Beuys의 조어造語가 생각났다. 좌우간左右間 또 무슨 인연因緣으로 Beuys의 첫 음악회音樂會(Düsseldorf Kunstakademie, Feb 1963)와 더불어 그의 마지막 음악회音樂會에도 참가參加할 영광榮光을 가졌던 것이다.

그 후 한 달 Düsseldorf에서 N.Y.으로 Peter Kolb(그는 Schmey Remm을 촬영한 Video Artist)가 전화해 왔다. 'I have sad news…' 물을 필요도 없었다."

(백남준, 『Beuys Vox』, 1990)

보이스는 이듬해 1월 23일 65세를 일기로 세상을 뜬다. 일생 동안 신비에 싸여 수많은 신화를 남겼고, 예술과 분별할 수 없는 극적인 삶을 살았던 보이스는 백남준과 가장 잘 통하는 '쌍둥이' 같은 존재였다.

한편 이 해 개인전을 연 화랑 홀리 솔로몬의 주인이자 미국 아방가르드 후원자인 홀리 솔로몬은 앤디 워홀이 초상화로 그릴 정도의 명사이다. 이 전시회를 계기로 백남준은 이 화랑의 전속 작가로 계약하게 된다.

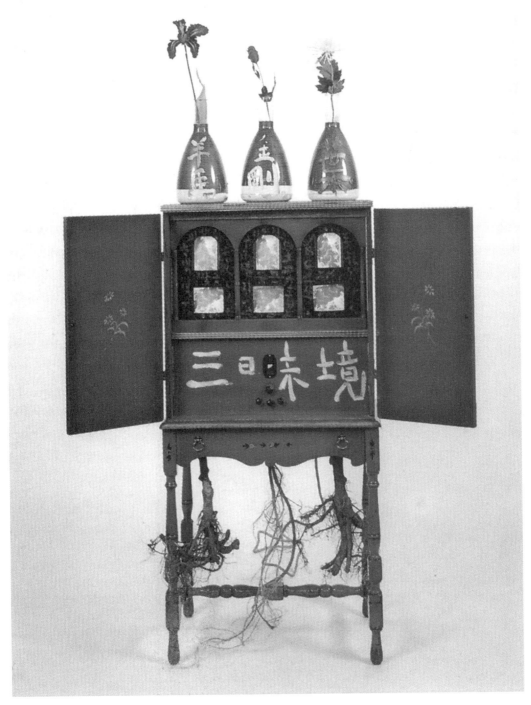

1986년의 〈바이 바이 키플링Bye Bye Kipling〉은 〈굿모닝 미스터 오웰〉에 이은 우주오페라 제2편이었다. 〈바이 바이 키플링〉 위성 공연에는 딕 카벳 Dick Cavett 이사회를 보았으며, 필립 글래스, 루 리드Lou Reed, 키스 해링 Kieth Haring, 이세이 미야케Issey Miyake, 아라타 이소자키Arata Isozaki 와 함께 황병기와 박상원, 바이올리니스트 정경화, 전통무용가 김영임, 화가 김창렬과 이우환 등이 출연하였다.

〈바이 바이 키플링〉은 백남준 자신보다 당시 KBS 이원홍 사장의 열망에 의해 추진되었다고 보아야 할 듯하다. 이원홍 사장이 KBS를 떠나자 〈키플링〉 프로젝트는 실현 가능성이 희박해졌다가 마지막 순간 힘겹게 성사되었다. KBS 등 후원기관의 자금협조에도 불구하고 미국에서 오는 스태프진의 서울 체제비를 마련하기 위하여 백남준은 자신의 판화를 판매해야 했다. 그 밖에도 이 작업을 위하여 백남준은 상당한 액수의 빚을 지게 된다.

백남준은 〈바이 바이 키플링〉을 계획하면서 마라톤 선두주자의 골인 장면을 일장기 대신 태극기를 가슴에 단 손기정이 뛰어 들어오는 장면으로 대치하려는 구상을 가지고 있었는데, 마지막 단계에 가서 이 구상을 포기하였다.

1986
- 위성 공연 《바이 바이 키플링Bye Bye Kipling》 우주오페라 제2편 10월 3일, Seoul, Tokyo, New York을 연결
- 개인전 《백남준Nam June Paik : Sculpture, Painting and Laser Photography》
 9월 24일-10월 25일, Gallery Holly Solomon, New York
- 개인전 《백남준Nam June Paik : Bye Bye Kipling》 Watari Gallery, Tokyo
- 그룹전 《The Freedom Gallery: The First Decade》 Freedman Gallery, Reading, Pennsylvania
- 그룹전 《예술로서의 장난감Toys as Art》 First Street Forum, St. Louis, Misouri
- 순회전 《미국의 아이콘American Icons: Selections from the Chase Manhattan Collection》
 Bruce Museum, Greenwich, Connecticut / Heckkscher Museum, Huntington
 The Robertson Center for Arts and Sciences, Binghamton
- <Triumphal Arc Double Face> 설치, Centre Pompidou
- 수상 Franklin Furnace Artie Award, American Film Institute Award, New York State Governor's Award

이 구상을 포기하지 않았더라면 일본 선수의 우승 장면이 그다지 두드러져 보이지 않았을 것이다. 어쨌든 이 때문에 10월 11일 「조선일보」에 〈바이 바이 키플링〉이 예술을 내세운 일본의 선전쇼라는 정중헌 당시 기자의 비난이 실렸다. 이에 대하여 12월 필자는 『예술과 비평』 겨울호에서 백남준의 위성예술 은 시각적 환희나 민족적 자긍심을 충족시키려는 입장에서 볼 것이 아니라, 그의 비디오 아트의 핵심인 시간성의 개념과 소통의 문제를 다루는 측면에서 보아야 한다고 주장하였다. 이 지상 논쟁에 백남준 역시 은근히 가담하였다.

"악평 같은 거, 내가 일생 동안 악평 오죽 보았어요. 미국에서는 이제 악평 같은 거 받음 받을수록 예술가가 자라지요. 달리나 피카소는 일생을 그걸로 성장했으니까. 나도 콘서트하다가 노출 때문에 경찰에도 가고, 피아노 파괴했다고 파괴주의자라고 얻어맞았지만, 그거 개의하지 않으니까 여기까지 올 수 있었지. 한국 언론이 어떻게 생각하나, 일본 언론도 어떻게 생각하나 그런 거 하다가는 아무것도 안 돼요. 그러니까 이번도 신념 가지고 했으니까 부정적으로 나오면 그대로 받아들여야지. 운명이니까. 저절로 깨닫도록 기다려야지, 그렇잖아요?"
　　　　　　　　　　－『춤』 11월호, 송정숙 서울신문 논설위원과의 대담에서 발췌

같은 잡지 『춤』에서 당시 재미 평론-연출가 김태원은 「조선일보」 기사에 관해서 다음과 같은 반박문을 싣는다.

"우리가 진정 우려해야 할 것은 국제사회에서 당당히 인정받고 있는 한국의 예술가를 정당한 비평 절차에 의존하지 않고 한낱 이방인이거나 일개 가십거리밖에 되지 않는 듯 되팅겨버리는 그 무의식적 '문화적 폐쇄성'이다. 불과 2, 3년 전만 하더라도 한국인 몇 퍼센트가 백남준이란 이름 석 자를 알았을까? 그리고 현재도 한국의 식자 중 백남준의 비디오 작품과 비디오 조각을 접해 본 이들이 과연 얼마나 될까?

1988년, 이제는 과천 국립현대미술관의 상징물이 되어 버린 백남준의 대표작 〈다다익선〉이 제작되었다. 국립현대미술관 원형 공간에 영구 설치된 〈다다익선〉은 10월 3일 개천절을 뜻하는 1003개의 모니터로 초거대 나선형 탑을 구축한 것이다. 삼성전자가 수상기를 기증하고, 건축가 김원이 구조 설계를 맡아 제작한 이 탑은 원래 러시아 구성주의 작가 타틀린Vladimir Tatlin의 나선형탑 〈제3인터내셔널 기념비Monument to the Third

1987
· 그룹전 《Art LA '87: Contemporary Korean Art》 Jean Art Gallery, L.A.
· 그룹전 《Animal Art》 Steirischer Herbst, Gratz
· 조각 그룹전 《Skulptur Projekte/Münster》 Münster
· 그룹전 《L'Epoque, La Mode, La Morale, La Passion》 Centre Pompidou, Paris
· 그룹전 《Currents: Eight Contemporary Artists, American's Korean》 L.A. 한국 문화원
· 그룹전 《컴퓨터와 예술Computers and Arts》 Everson Art Museum, Syracuse,
 Whitney Biennale
· 《Documenta 8》 비디오 아트 <Beuys/Boice> 제작, Kassel

International〉(1919-20)를 염두에 두고 〈타틀린에게 보내는 찬가〉라는 이름으로 구상되었던 것이다. 백남준은 그 이름 대신 〈다다익선〉을 타틀린에게 바쳤다. 〈다다익선〉이라는 제목과 관련해서 백남준은 이렇게 말했다.

"방송이란 것은 물고기 알과 같은 것이다. 물고기 알은 수백만 개씩 대량으로 생산되나, 그 가운데 대부분이 낭비되고 수정되는 것은 얼마 안 된다. 지난 〈굿모닝 미스터 오웰〉은 수억의 세계 인구를 상대로 발신한 것이었는데, 이 발신의 내용이 얼마나 수정受精되었는지는 모른다. 그야말로 다다익선이다."

(유준상, 『현대미술』, 1988년 가을)

백남준은 1986년부터 건축가 김원과 현대미술관을 드나들면서 〈다다익선〉을 위한 다양한 구상을 시도하였다. 건물 공간과의 조화를 위해 뉴욕 휘트니 미술관에 소장된 〈V-ryamid〉와 파리 퐁피두 센터 광장에 전시되었던 〈삼색 비디오Tricolor Video〉의 두 가지 요소를 갖춘 작품, 즉 올려다보아도 좋고 내려다보아도 좋은 작품을 구상한 것이다. 김원은 "건축가로서 단순한 통로에 지나지 않던 공간을 훌륭한 전시 공간으로 바꾼다는 것은 보람 있는 일"

이라며 기꺼이 보수 없이 설계에 응하였다.

88년 서울 올림픽을 기념하여 백남준은 〈손에 손잡고Wrap Around the World〉를 공연하였다. 이 공연에서 백남준은 뉴욕 스튜디오에서 한국 전통 의상을 입고 해프닝을 벌였다. 백남준은 서울올림픽에 영상예술로 참가할 것을 구상했을 때, 다음과 같이 적었다.

"세계가 파괴를 향하고 있는 현재 〈스타워즈star wars〉가 아닌 〈스타피스star peace〉를 만들어 보고 싶다. 서울을 비롯해 미주, 유럽, 아시아 등 세계 각지를 동시중계로 연결하겠다. 테크놀로지는 지금까지 옛 문화를 파손시켜 왔으나, 최신 테크놀로지인 영상 통신기술은 각지의 고유 문화를 교류시켜 대립이 계속되는 지구를 둘러싸서 하나로 모을 수 있다."

이러한 생각으로 처음에는 '올림픽 피버Olympic Fever', '굿모닝 이즈 더 굿 이브닝Good Morning Is the Good Evening', '스페이스 레인보우Space Rainbow', '칩 올림픽스Chip Olympics' 등 다양한 제목을 구상하기도 하였다. 그러나 결국 Wrap Around World라고 제목을 지었다.

1988
· 〈손에 손잡고Wrap Around the World〉 우주 오페라 제3편
 9월 10일, 서울 KBS와 New York WNET- TV 공동 주최, 중국, 소련 등 10여개국 참가
· 개인전 〈백남준 : 보이스와 보기Nam June Paik: Beuys and Bogie〉 Dorothy Goldeen, L.A.
· 개인전 〈백남준Nam June Paik: Color Bar Paintings〉 Holy Solomon, New York
· 개인전 〈백남준 : 로봇 가족Nam June Paik: Family of Robot〉 South Bank Center, London
· 개인전 《TV 가족TV Family》 9월 14일-30일, 현대화랑, 서울

"〈Wrap Around World〉는 5대양 6대주를 보자기로 부드럽게 싼다는 뜻이다. 보자기는 책 한 권이나 열 권이나 다 쌀 수 있고, 비가 올 때는 우산도 되는 등 무궁무진한 바리에이션을 갖는다. 이와 같이 용량에 제한 없이 이것저것 융통성 있게 넣을 수 있고 처음부터 틀을 정하지 않고 시작하는 예술도 참 재미있다. 나는 TV의 틀을 깨고 싶다."

(『현대미술』, 1988년 가을호, 이어령과의 대담)

그러나 백남준은 이 해 9월 5일 「서울신문」과의 인터뷰에서 앞으로 위성 작업을 더 이상 하지 않겠다고 표명하였는데, 그러나 앞으로 통일 문제와 관련하여 누군가가 남한과 북한, 미국과 소련, 또한 서독과 동독을 연결하는 작업을 하면 좋겠다고 덧붙였다.

그러나 「뉴욕 타임스」는 9월 12일 〈손에 손잡고〉를 리뷰하면서, 백남준이 이번에는 자기꾀에 자기가 넘어갔으며, 리틀엔젤스와 같은 지루한 공연 등 한국 선전이 너무 많았다고 비난하였다.

한국에서 처음으로 백남준의 개인전을 개최한 곳은 현대화랑(현 갤러리 현대)이었다. 갤러리 현대 박명자 사장은 1986-87년 경 백남준과 인연을 맺게

되었고, 그 이후 원화랑 정기용 사장과 함께 한국 내 백남준 공식 딜러로서 현재까지 실질적인 후원자 역할을 하고 있다.

박명자 사장과 정기용 사장이 백남준의 딜러로 합의가 된 것은 파리 김창열 화백의 집에서 열린 만찬 석상에서였다. 이 당시 김환기 화백의 미망인 김향안 여사도 배석하고 있었다. 갤러리 현대는 1987년 FIAC에 백남준을 참여시킨 데 이어 1988년 한국 첫 개인전을 마련한 것이다.

박명자 사장은 이어 백남준을 이건희 삼성 회장과 홍라희 호암미술관장에게 소개시켜, 이제까지 사용하던 소니 텔레비전 대신 삼성 텔레비전을 후원받도록 주선하였다. 이로써 백남준이 삼성과 인연을 맺게 되었으며, 삼성은 70년대 백남준을 후원하였던 록펠러 재단 이상으로 백남준에게 음과 양으로 지원을 아끼지 않았다.

백남준은 한국에서 굿판을 벌이기로 생전에 보이스와 약속하였다. 그러나 약속이 이루어지기 전에 보이스가 세상을 떴다. 1990년 백남준은 진오귀굿 기능 보유자인 박수 김석출과 그의 처, 무당 김유선을 초청하여 실제 굿판

- 그룹전 《Positions in Art Today》 The National Gallery, Berlin
- 그룹전 《Interaction: Light, Sound, Motion》 The Aldrich Museum, Ridgefield, Connecticut
- 그룹전 《American Baroque》 Holly Solomon, New York
- 그룹전 《private Reserve》 Dodothy Gallery, Santa Monica
- 그룹전 《1988: The World of Art Today》 Milwaukee Art Museum, Milwaukee, Wisconsin
- 그룹전 《Video Art: Expanded Forms》 Whitney Museum of American Art at Equitable Center, New York
- 비디오 아트 <다다익선> 설치 10월 3일, 과천 현대미술관

을 벌이고 그의 혼이 좋은 곳으로 가도록 기원하였으니 어떠한 형태로든 보이스와의 약속을 지킨 셈이다. 한국에서 최초로 선보인 백남준의 해프닝이 전통무속들과의 협연으로 굿의 형태를 취하였기 때문에 한국 관객은 생소함보다는 친숙함으로 해프닝을 대할 수 있었다. 해프닝과 샤머니즘은 기본원리에서는 크게 다를 바가 없다. 굿도 볼거리를 제공하는 일종의 공연예술이며, 해프닝이나 굿이나 모두 자기정화라는 치유적 기능을 갖는다. 굿이나 해프닝이나 모두 관객의 참여를 기반으로 이루어지는 매체들이다. 결국 해프닝은 샤머니즘의 현대적 표현이며, 백남준은 첨단의 아방가르드인 동시에 전통무당이 되는 것이다. 이 굿판이 벌어진 날이 7월 20일 바로 백남준의 생일날이었다. 쌍둥이 같은 분신인 보이스의 진혼제를 자신의 생일날에 거행함으로써 백남준은 우연의 신비를 창출하고, 죽음과 탄생의 관계를 규명하였다. "아방가르드는 오래 살아서 생전에 쇼부(승부)를 봐야 한다"고 서슴지 않고 아방가르드 처세론을 펴는 백남준은 보이스의 죽음이 본인의 죽음만큼 안타깝고 서글펐으나, 진혼제를 통하여 보이스가 자신의 몸에서 부활하기를 간구하였다.

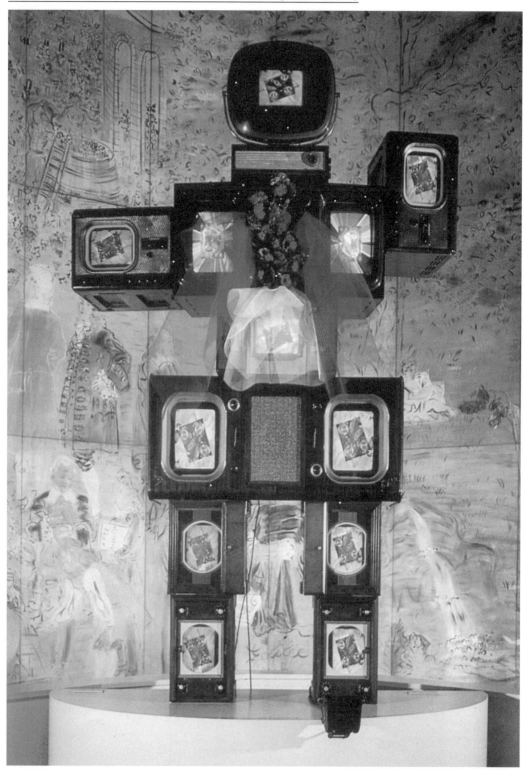

벤저민 프랭클린Benjamin Franklin 196×234×55cm, 1989

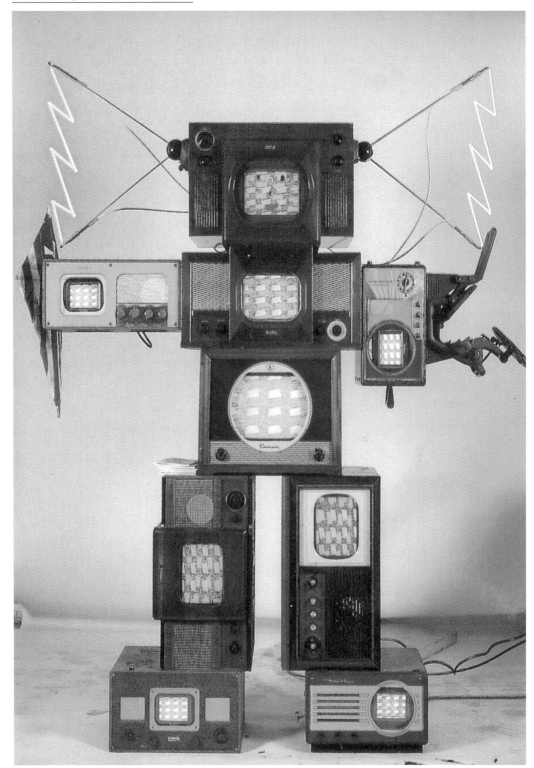

243

1989
- 개인전 《One Candle》 Porticus, Frankfurt
- 개인전 《전자 요정La fée électronique》

 Musée d'Art Moderne de la Ville de Paris
- 개인전 《백남준Nam June Paik 1989: Recent Works》

 1989년 12월 7일-1990년 2월 15일, Esperanza Gallery, Montreal
- 그룹전 《Video Skulpture, Retrospetiv and Aktuell 1963-1989》 Dumont, Köln
- 그룹전 《이미지 월드Image World: Art & Media Culture》 <Fin de Siècle II>, <Magnet TV> 출품

 1989년 11월 8일-1990년 2월 18일, Whitney Museum of American Art, New York
- 프랑스 혁명 200주년 기념전 《Les Magiciens de la Terre》

 <Cargo Cult> 출품, Musée National d'Art Moderne, Centre Pompidou, Paris
- 기념전 《미래로부터의 이미지Image du Future 89》 Robot <David와 Marat>

 5월 31일-9월 24일, Cité des Arts et des Nouvelles Technologies des Montréal, Montreal

1990
- 《늑대의 걸음으로A Pas de Loup》

 요셉 보이스를 위한 추모공연, 7월 20일, 현대화랑, 서울
- 《보이스 복스Nam June Paik : Beuys Vox(1961-1986)》

 보이스와의 역사적 만남에 관한 기록, 현대화랑/원화랑, 서울
- <Pre-Bell Man> 설치 Deutsches Post Museum, Frankfurt
- <Video Arbor> 설치 Forest City Residential Development, Philadelphia
- 여러 곳에서 개인전 개최

 Han Mayer, Düsseldorf / Van de Velde, Antwerp

 Maurice Keitelman, Bruxelles / Holly Solomon, New York
- 그룹전 《전자 작품 축제The Electrical Matter Festival》 The Painted Bride Art Center

1991
- 유럽 순회 개인전 《백남준 : 비디오 때 비디오 땅Nam June Paik: Video Time-Video Space》

 1991년 8월 15일-10월 27일, Kunsthalle Basel

 1991년 8월 16일-10월 6일, Kunsthaus Zürich

 1991년 11월 30일-1992년 1월 12일, Stadtische Kunsthalle Düsseldorf

 1992년 2월 27일-4월 12일, Museum Moderner Kunst Stiftung Ludwig Museum des 20.

 Jahrhunderts, Wien
- 《Recent Video Sculptures》 Carl Solway Gallery, Cincinnati
- Kraiserring상 수상, Monchehaus Museum
- <Neon-TV/Video-Objeckte> Lupke, Frankfurt
- <Video Wall> <Videochandeliers> Weisser Raum, Hamburg

해프닝과 샤머니즘은, 하나는 예술의 형태를 띠고 다른 하나는 제식적 형태를 띨 뿐 기본 원리와는 크게 다를 바가 없다. 굿도 볼거리를 제공하는 일종의 공연예술이며, 해프닝이나 굿이나 모두 자기정화라는 치유적 기능을 갖는다. 또한 무당도 아방가르드 못지않게 새로운 비전을 제시하는 용기 있는 사람이다. 더구나 굿이나 해프닝이나 모두 관객의 참여를 기반으로 이루어지는 상호적 매체들이다. 결국 해프닝은 샤머니즘의 현대적 표현으로서, 해프닝의 수행자, 특히 어려서부터 굿판을 보고 자란 백남준은 첨단의 아방가르드인 동시에 전통무당이 되는 것이다.

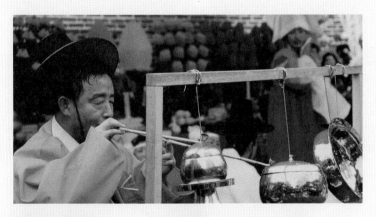

현대화랑 마당에서 개최한 퍼포먼스에서 공연 중인 백남준, 1990. 7

1992년 백남준은 회갑을 맞는다. 이를 기념하여 9월 과천 국립현대미술관에서 고국에서는 처음으로 대회고전을 연다. 초기 음악적 오브제에서 비디오테이프, 비디오 조각, 대형 비디오 설치에 이르는 다양한 작품을 선보인이 전시를 〈비디오 때·비디오 땅〉이라고 이름 붙였다. 연이은 TV 인터뷰와 지상보도로 '백남준 신드롬'을 일으킬 정도로 막대한 문화적 쇼크였다. 고국 회고전과 더불어 심포지엄 〈현대미술, 세기의 전환 Art 20/21, The Turn of the Century〉을 연 3일에 걸쳐 개최하였다. 뉴욕 휘트니 미술관 관장 데이비드 로스, 브레멘 현대미술관 관장 볼프 헤르조겐라트 등 세계각국의 유명 미술관 관장과 아킬레 보니토-올리바, 피에르 레스타니, 킴 레빈, 바버라 런던, 장 폴 파르지에, 에디트 데커 등 국제적인 평론가들이 초대되었고, 한국에서는 정영목, 이용우, 유홍준, 윤범모, 서성록, 송미숙, 김홍남과 필자가 발표자로 참여하였다. 이와 더불어 한국에서는 처음으로 무용가 김현자가 협연으로 해프닝과 음악 퍼포먼스를 선보였다.

과천 국립현대미술관에서는 전시와 더불어 '작가와의 만남' 자리를 마련하였다. 자신의 독특한 예술관과 인생관을 펼쳐 보임으로써 백남준은 900여

명의 관중으로부터 시종 웃음과 탄성, 그리고 박수를 끌어냈다. 그는 이미 마련해 놓은 유언장을 이날 공개하였다.

첫째, 나는 당뇨가 있으니 죽기 전에 안락사가 보장되는 암스테르담으로 보내 달라. 둘째, 내가 죽고 나면 작품 값이 많이 올라 수익금이 많을 테니 그중 50%는 국제사면위원회에 주라.

그러나 그의 작품의 가치는 그가 죽기 전 이미 급속도로 올라가고 있었다. 독일의 『캐피털kapital』지가 투자가치가 있는 세계의 미술가 100명 중 백남준을 29위로 선정한 것이다. 90년대 내내 '투자가치'로서도 백남준과 그의 작품은 쉬지 않고 뛰어올랐다.

이 회고전을 전후로 국내에 비로소 백남준의 세계를 조명하는 책들이 출간되기 시작하였다. 『백남준』(이용우, 삼성출판사) 『백남준·비디오 때·비디오 땅』(국립현대미술관, API) 『백남준과 그의 예술』(김홍희, 디자인하우스) 등이다.

"예술은 문화 전체의 첨병이다. 백남준 예술의 성공은 문화적 배타주의와 수구주의에 대한 강한 반성을 요구해 온다. 백남준 씨는 이른바 우리 것과 남의 것을 모두 가졌으면서, 그리고 옛것과 새것, 전통적 예술 형식과 전통적으로 보면 전혀 비예술적인 것을 함께 가졌으면서, 질료에서는 서양적인 난삽을 휘젓고 정신에는 동양적인 단순을 가라앉히고 있으면서, 하나의 순수를 창조하고 있다."

<p style="text-align:right">(《백남준을 통해 본 열린 문화의 세계》 「문화일보」, 1992년 9월 3일)</p>

그럼에도 1992년이 백남준에게 환희의 한 해로만 기억되기는 어려울지도 모르겠다. 그의 저서 『백남준과 그의 예술』을 위한 사인회를 영풍문고에서 가지던 8월 12일, 뉴욕에서는 존 케이지가 뇌졸중으로 사망한 것이다. 향년 79세였다. 백남준은 「조선일보」에 기고한 '실험정신을 깨우쳐 준 거장' 존 케이지에 대한 추모의 글에서 존 케이지를 통해 "게임에서 이긴다는 것은 그 게임의 룰에 복종해서 이길 수도 있지만, 그 룰 자체를 변경해서 이길 수도 있다"고 고백한다.

1992
- 회고전 《백남준·비디오 때·비디오 땅》 국립현대미술관, 과천
- 개인전 《새로운 비디오 조각New Video Sculpture》 Hans Mayer, Düsseldorf
- 개인전 현대화랑, 원화랑, 미건화랑
- 그룹전 《Flux Attitude》 New Museum, New York
- 《World EXPO '92》 한국관
 <Eco-lumbus> <Rocketship to Virtual Venus> 설치, Seville
- <Electro-Symbio Phonics For Phoenix> 설치, American West Arena, Phoenix
- 《Territorium Artis》 Kunst und Ausstellungs Halle des Bundesrepubic, Bonn
- 《Pour la Suite du Monde》 Musée D'art Contemporain, Montreal
- 《X6-New Directions in Multiples》
 The Aldrich Museum of Contemporary Art, Ridgefield / Dayton Art institute /
 Franklin and Marshall College
- 《Things that Go Bump in the Night》 Palm Beach Community College Museum of Art

1993년 백남준은 베니스 비엔날레에 참여한다. '유목민으로서의 예술가Artist as Nomad'라는 주제로 동서양을 잇는 '전자 슈퍼하이웨이 Electronic Superhighway'를 만드는 프로젝트였다. 독일관 뒤쪽을 둘러싸고 있는 정원을 동서 문화 교류의 상징인 실크로드로 설정하고 〈마르코 폴로〉, 〈징기스칸〉, 〈알렉산더 대왕〉, 〈스키타이 단군〉 등의 비디오 조각을 배치한 것이다. 비록 독일관 작가로 참여하였지만, 이 작품으로 백남준은 한스 하케Hans Haacke와 함께 베니스 비엔날레 대상의 영예를 안았다. 한국인 최초의 수상이었다. 이 소식은 연합통신의 노복미 기자에 의해 한국에 전해졌다. 당시 베니스 비엔날레를 취재한 한국의 언론 기관이 연합통신이 유일했다. 백남준은 수상 소감으로 "상을 탄다는 것은 좋은 일이지만 올림픽처럼 꼭 상을 타야 한다고는 생각하지 않는다"고 말했다. 어떻든 이 해 독일 『캐피털』지가 선정한 세계 100대 아티스트에 백남준은 당당 5위로 껑충 뛰어올랐고 미국 전역에 백남준에 관한 다큐멘터리가 방영되었다.

베니스 비엔날레에서 발표한 '전자 슈퍼하이웨이'는 1974년 록펠러 재단에 제출한 기획서에서 이미 구상되었던 것이다. 20여 년이 지나 결실을 맺어 2

전자 슈퍼하이웨이Electronic Superhighway
1919년형 Chevrolet에 로봇과 레이저 디스크
설치, 1998

년에 걸쳐 미국 전 지역을 순회하기도 한 '전자 슈퍼하이웨이'는 백남준의 작품 활동에 새로운 한 시기를 구분하게 하는 개념이다.

"지구상의 별들은 어떻게 만나는가. 하늘의 별들은 얼마만에 한 번씩 만나는가. 지구의 별과 하늘의 별이 만나는 것이 가능한가. 이것이 전자 슈퍼하이웨이의 최종 도전이 될 것이다.
옛 고속도로와 새 고속도로의 차이점은 전에는 고속도로에 어떤 차들이 지나갈지 미리 알았지만, 지금은 새 고속도로에 어떤 차들이 또는 어떤 승객들이 다닐지 모른다는 것이다. 그리고 그 고속도로는 그렇게 공들여 닦을 정도로 충분한 가치가 있는 것일까. 전자 슈퍼하이웨이는 아직까지는 경비가 많이 드는 도박이다."
(Rendez-Vous Celeste, 『in the Electronic Superhighway』, p. 141)

한편 1993년에는 한국에서도 백남준과 관련된 중요한 두 개의 전시가 있었다. 하나는 과천 국립현대미술관에서 개최된 〈휘트니 비엔날레 서울전〉이다. 백남준이 이 전시를 유치한 배경에는 "무명 작가이던 백남준의 개인전을 열

어 주어 오늘의 백남준을 있게 한 휘트니 미술관과 관장 데이비드 로스의 은혜를 갚기 위한"뜻도 있었다. 유치 과정부터 논란이 많았고 거의 무산될 뻔했던 이 전시를 성사시키기 위해 백남준은 개인적으로 25만 달러를 부담하였고, 혼신의 힘을 다하였다. 이 전시회는 동성애·에이즈 같은 성과 신체 등 당시로서는 과격한 내용 때문에 한국 상륙에 적지 않은 논쟁과 파문을 일으켰다. 그러나 백남준은 "강한 이빨론"을 제시하여, 지식층의 폭넓은 동조를 얻었다.

'선진 정보와 격차 해소의 계기로'라는 제하에 백남준은 이렇게 쓰고 있다. "우리 청소년들에게 맛있는 음식을 주려고 이 전람회를 끌어온 것이 아니다. 청년들에게 무슨 음식이나 깨뜨려 먹는 강한 이빨을 주려고 이 고생스러운 쇼를 하고 있는 것이다."

<div align="right">(「조선일보」, 8월 3일)</div>

휘트니 비엔날레 서울전에 맞추어 그는 한국을 찾는다. 마침 대전에서 EXPO'93이 개막되었을 때이다. 백남준은 최재은이 설계한 재생조형관에서

1993
- 개인전 《Feedback and Feedforth》 Watari, Tokyo
- 《The Rehearsal for the Venice Biennale / The German Pavilion》 Holly Solomon, New York
- '93 Venice Biennale / Art Miami / ARCO / Chicago International Art Fair
- 《미디어 예술 축제(Medienkunst Festival)》 Deichtorhallen Museum, Hamburg
- 대전 엑스포 재생 조형관에 <비디오 거북선> 전시
- 다큐멘터리 《백남준, 비디오 아티스트》 미국 전역 방영, 제일기획 / Discovery Channel 공동 제작

개최된 〈리사이클링 특별전〉에 284대의 고물 TV를 이용한 거북선을 선보였다. 또한 전 퐁피두 센터 관장 퐁테스 홀텐이 만든 〈미래 테마파크〉에서는 〈전자 슈퍼하이웨이〉라는 제목으로 고물 자동차 10대로 만든 설치 작품을 전시하였다. 백남준은 이 작품에 대해 "미국의 클린턴 행정부가 광통신을 통한 새로운 도약을 꿈꾸고 있는 시점에서 우리 나라가 구태의연한 교통 및 통신 수단에만 매달린다면 치열한 경제 전쟁에서 살아남지 못할 것이라는 경각심을 일깨우기 위해 고물 자동차를 전시하였다"고 설명한다. 2주일 후 백남준은 김영삼 대통령으로부터 지휘자 정명훈, 영화배우 이덕화(당시 모스크바 국제영화제에서 남우주연상을 수상)와 함께 청와대에 초청받는다. 이 자리에서 백남준은 베니스 비엔날레 한국관 건립의 필요성을 언급하며 정부의 지원을 강력히 요청하였다. 한국관 건립은 이듬해 확정된다.

또 다른 전시회로 〈서울 플럭서스 페스티벌〉이 있다. 필자가 조직한 이 전시는 한국 최초이자 최대의 전위행위예술 페스티벌이었다. 예술의전당, 국립현대미술관, 계원조형예술학교, 갤러리 현대 등에서 공동으로 전시하였고, 그와 함께 독일문화원에서는 플럭서스 영화를 상영하였다. 예술감독으로 르네

블록이 방한했으며, 딕 히긴스, 앨리슨 놀스, 제프리 핸드릭스, 필립 코너, 벤저민 패터슨, 에멋 윌리엄스, 앤 노엘, 에릭 앤더슨, 에이오 등 14명의 플럭서스 핵심 멤버이자 백남준의 예술 친구들이 모두 참여한 행사였다. 플럭서스 초기 멤버인 백남준은 그러나 이 행사에 참여하지 못하였다. 그는 원래 위성 작업으로 이 축제에 참여할 예정이었으나 KBS측의 협조를 얻지 못해 좌절되었던 것이다. 그 대신 그는 베니스 비엔날레를 위해 준비한 작품 중 하나인 〈몽골 텐트Mongol Tent〉를 출품한다.

"생태학적生態學ecology的으로도 거북은 여러 가지 관심關心의 중심中心이 되었다. … 즉 거북은 공룡恐龍dinosaur 시대時代부터 이미 현상태現狀態로 생존生存해 있었고 공룡恐龍dinosaur이 이미 멸종滅種되었으면서도 아직 기승스럽게 살고 있다. 개인個人으로 장수長壽다. 쾌속快速히 문명文明을 만들고 동시同時에 지구자체地球自體를 파멸破壞시키는 인류人類와 정반대正反對다. 따라서 인간문화人間文化의 감속화減速化, 장수화長壽化를 노리는 재순환recycle 정신의 상징적象徵的 존재存在다…"

1994
• 개인전 《94백남준展》 12월, 한국종합전시장/갤러리 시우터
• 개인전 《전자 슈퍼하이웨이The Electronic Superhighway: Nam June Paik in the Nineties》
 Lauderdale Museum, Florida / Indianapolis Museum of Art
 Columbus Museum of Art / Pennsylvania Academy of the Fine Art
• 《집합·대화》 강익중과 2인전, Whitney Museum, Stanford
• 비디오테이프 〈백남준 미디어 아트룸〉- 5월, Volkswagen Museum, German
• 비디오테이프 상영, 4월, Ludwig Museum, German
• 비디오테이프 상영, 7월, 영화박물관, 남원

왼쪽: 세기말 인간Fin de Siéle Man 10 122×63 ×46cm, 1992

오른쪽: 데리비를 보며 등산하는 거북이Climbing Turtle Watching TV 30×40.5cm, 1993

"모든 사람이 버추얼 리얼리티virtual reality라고 떠들고 있으나 버추어스 리얼리티virtuous reality를 설설(設)하고 있는 자者는 드물다. 버추어스virtuous(도덕道德적으로 진실眞實한) 리얼리티reality가 있기 전前에는 아무리 버추얼virtual(거의 사실事實과 같은, 사이비似而非) 리얼리티reality가 무성茂盛해도 소용所用없다. 여기에 컴퓨터computer를 쓰는 예술가artist와 아트art를 하는 컴퓨터 전문가computer specialist의 차이差異가 있다."

(백남준, 『virtual and virtuous 거북선』, 1993년)

"나는 1987년 처음 백남준을 알게 되었다. 그때 나는 "컴퓨터와 예술"이라는 순회전을 조직하고 있었고, 백남준은 출품작으로 퍼포먼스 예술가 로리 앤더슨의 디지털 초상화-다수의 모니터를 사용하는-를 제작하였다. 그 전시가 뉴욕 소재 IBM 화랑에 오게 되었을 때, 그는 인터랙티브한 설치 작품과 컴퓨터 애니메이션에 비상한 관심을 보이며 전시장을 자주 방문하였다. 1990년 6월, 나는 파리 퐁피두 센터에 새로 개설한 '가상현실'관에서 그를 다시 만나게 되었다. 우리 둘 모두가 이 미술관에서 우리를 부른 용무를 각각 마치고 처음 찾은 곳이 그곳이었다.

· 퍼포먼스 <백남준 비디오 오페라 플러스 텐Video Opera: Beuys Paik Duet + 10 1994>
 9월 25일, CIMAM 부대행사, 소게츠 미술관, Japan
· <My Faust> <The Electronic Superhighway> 설치, Milano
· 그룹전 《한계를 넘어서》 11월 7일부터, Centre Pompidou, Paris
· 그룹전 《하워드 와이즈 갤러리The Howard Wise Gallery: TV as a Creative Medium, 1969》
 Whitney Museum, New York
· 《Home Video Redifined: Media, Sculpture, and Domesticity》
 Center of Contemporary Art of North Miami
· 《서울-뉴욕 멀티미디어 예술축제Seoul-NY MAX》 10월 8일-11월 6일, Anthology Film Archives, New York

나와 인사를 나누자마자 그는 "신시아, 이제 가상현실을 알았어요, 나는 아직 10년은 더 일할 수 있답니다"라고 말했다. 나는 농담삼아 그는 무엇이든 새로운 것이 닥치면 똑같이 수월하게 해나갈 것이라고 장담하였는데, 그 당시에는 광주 비엔날레의 전시를 위한 여정을 함께하리라고는 꿈에도 생각치 못하였다."

(신시아 굿맨 〈전자적 프론티어:비디오에서 가상현실까지〉,
광주 비엔날레 특별전 《인포아트》 서문에서 발췌.)

왼쪽/위: 비디엇 서퍼Vidiot Surfer
147×81×89cm, 1994

왼쪽/아래: (좌) 김유신
149×114×90cm, 1992, (우) 정약용 1993

오른쪽/위: 해군을 불러라Calling All Marines
70×56cm, 1994

오른쪽/(우) : 케이지Cage 4
29×59×29cm, 1994

오른쪽/아래: 학창시절College Days
70×56cm, 1994

1995년 〈전자 슈퍼하이웨이〉의 계속된 성공과 한국에서의 개인전 개최, 프랫에서의 강의, 전시회 기획 등으로 1995년은 백남준에게 대외적으로 매우 바쁘고 다채로운 해였다. 이에 발맞추어 국내 여러 매체에서 백남준을 자세히 다룬다. 1월 1일부터 「조선일보」에 백남준의 기고문이 실렸다.

"미술 수장가란 세상에서 가장 필요없는 물건을 가장 비싼 값으로 사는 정신적 모험가이다. 그것도 피카소, 샤갈, 혹은 라우션버그와 같이 가치가 안정된 고전을 사는 사람은 별문제다. 아직도 어떻게 될지 모르는 동시대의 30~50대 작가를 산다는 것은 여간한 용기가 필요한 것이 아니다. 즉 돈과 창조력과 모험심과 지성이 한데 몰려 있는 상당수의 엘리트가 한국에 몰려 있는 것이다. … 한국의 소장실업가들은 골동 및 보석을 주로 사는 홍콩의 부자, 프랑스의 인상파에 거부를 퍼붓는 일본의 부호들과는 다른 21세기의 창조자라는 자부심을 가져도 좋다. … 한국은 미의식에서는 좋으나 국제 정보력에서는 일본에 크게 떨어진다. 버추얼 리얼리티가 한국에서 상식화되는 데 일본에 3년간 뒤졌다. 하이테크 산업에서 3년이란 치명적 시점이다. 미술의 해가 다른 의미에서 정보의 해가 되어야 하는 이유는 여기에 있다."

1995
· 개인전, Holly Solomon, New York
· 개인전 《전자 슈퍼하이웨이The Electronic Superhighway: Nam June Paik in the Nineties》
Indianapolis Museum / Columbus Museum / Philadelphia Academy of the Fine Art
1996년 San Jose Museum, San Diego Museum
1997년 Nelson-Atkins Museum, Kansas
· 개인전 《바로크 레이저Baroque Laser》 Münster
· 개인전 《예술과 통신Art and Communication》 현대화랑 / 박영덕화랑 / 조선일보미술관, Seoul
· 《국제식품전》에 2점 출품, 4월, 종합무역전시장, Seoul

3월 22일 「중앙일보」 윤철규 기자와의 대담에서는 "비디오 아트는 2년마다 새롭게 바뀌는 분야이지만 나는 한 10년 더 일할 게 남아 있다"며 멈추지 않는 예술적 창작력을 과시하였고, 3월 27일 「조선일보」와의 대담에서는 7월 4일 제네바의 UN 창립 50주년 기념 행사의 대표작가로 참여하는 등 바쁜 스케줄을 공개하기도 한다. 2000년에는 개인 위성을 발사할 계획이라고 발표했다. 또한 MBC에서는 로케 프로그램인 〈베니스 비엔날레를 가다〉에서 독일관 대표로 참가해 대상을 수상한 백남준과의 인터뷰를 방영하였다. KBS는 8월 14일 〈세계 속의 한국인〉 1부 '예술계' 편에 백남준을 소개하였고, 9월 프랑스 「리베라시옹」지는 한국특집으로 이우환과 백남준을 소개하였다. 한국에서 백남준은 대중적으로도 인기가 높은 명실상부한 스타가 된 것이다. TV CF에까지 그의 비디오 아트가 등장하였다. 롯데 칠성사이다의 30초짜리 CF는 900회에 달하는 숨가쁜 장면 변화를 연출, 속도감을 즐기는 젊은 사람들 사이에 광고 속의 그림을 맞추는 게임이 유행할 정도로 화제가 되었다.

6월 7일 오후 4시, 베니스 비엔날레 한국관이 개관되었다. 백남준이 몇 년간 심혈을 기울여 온 숙원사업이기도 하였지만, 한국 미술계 전체를 들끓게 하기에 충분한 사건이었다. "한국 미술을 50년 앞당긴 쾌거"라고 즐거워하던 백남준은 이 한국관 개관의 일등공신이다. 그럼에도 정작 개관식 후의 문화부 장관 주최 만찬에 초청받지 못해, 두고두고 서운해 했다. 백남준은 베니스 비엔날레 부대행사의 하나로 〈호랑이의 꼬리-한국 현대미술 15인전〉을 개최하는 데에도 결정적인 역할을 하였다.

베니스 비엔날레 한국관 개관과 함께 95년 한국미술계 최대의 이슈가 되었던 또 하나의 전시, '95 광주 비엔날레 특별전 〈인포아트InfoART〉도 백남준이 기획한 작품이다. 백남준은 구미 쪽 담당 디렉터로 미국의 신시아 굿맨을, 한국을 비롯한 아시아 담당 큐레이터로 김홍희를 지명하였다. 100만 달러의 초특급 하이 테크놀로지 아트 전시회였다. '인터랙티브 아트와 대화형 기구 제작', '아시아의 비디오 예술과 멀티미디어', '전 세계의 비디오' 등 3부로 나누어 구성하고 첨단 통신·과학장비를 동원한 이 전시는 세계 최대 규모, 최정예의 전시로 관람객들에게 21세기 예술의 방향을 제시하였다. 이 전시는 광

- 박람회 《부산국제주류박람회》 5월, 무역전시관, Pusan
- 특별전 《아시아나》 6월
- 비디오 테이프 《8·15 광복 50주년 기념 축하 공연 : 세계를 빛낸 한국 음악인》 잠실체육관, Seoul
- 후쿠오카 아시아 문화상 수상, 9월 28일, Japan
- 프랫 미술학교 학장 취임 강연, 예술가와 학생 1000여 명이 몰림, 10월 16일, Pratt, New York
- 전시기획 '95 광주 비엔날레 특별전 《인포아트InfoART》
- 제5회 호암상 예술상 수상

주 비엔날레 특별전 중에 가장 인기를 끌었지만, 백남준은 이 전시회가 너무나 힘들어 경제적·정신적·육체적으로 상당한 타격을 받는다. 그러나 그렇게 어려움을 겪으면서도 백남준은 〈인포 아트 토크쇼InfoART Talk Show〉까지 개최하였는데, 인포 아트 참여작가와 세계적 비디오 전문 비평가 22인이 예술과 비평, 예술과 정보라는 두 주제를 놓고 자유토론을 하였다. 참여자는 아킬레 보니토-올리바, 바버라 런던, 카츠에 토미야마, 스콧 페셔, 신시아 굿맨 등과 한국 비평가 유홍준, 유재길, 송미숙, 홍석기, 김수미, 김홍희였다. 광주 비엔날레 특별행사로 광주 문예회관에서 퍼포먼스를 선보였는데, 황병기와 란스베르기스 대통령, 스타이나 바술카가 우정출연하였다.

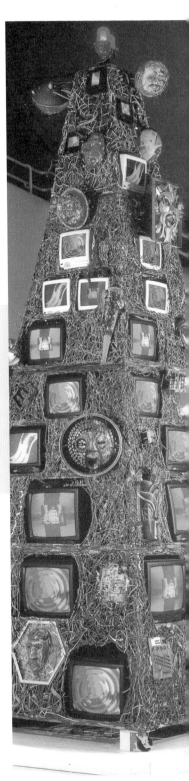

커뮤니케이션 타워Communication Tower 520.7×193×193cm, 1994

<u>1996년</u> 1월 독일의 『캐피털』지가 선정한 미술가 가운데 백남준은 7위를 차지하였고, 『월간미술』 설문조사에서는 백남준이 한국 미술계에서 가장 큰 영향력을 가진 작가로 선정되었다. 또한 11월 독일의 시사주간지 『포커스 Focus』가 선정한 세계의 유명 예술가 12위에 올랐다.

백남준의 호암상 수상(1995년) 기념으로 그의 예술세계를 조명하는 국제학술회가 3월 25일 호암아트홀에서 열렸다. 당시 휘트니 미술관 비디오부 큐레이터였던(1997년 이후 구겐하임 미술관 비디오부 큐레이터) 존 한하르트, 프랑스의 장 폴 파르지에, 독일의 에디트 데커 필립스, 일본의 이토 준지가 발표자로, 한국의 강태희, 김홍희가 토론자로 참석하였다. 호암 학술대회 후 뉴욕으로 돌아간 백남준은 4월 8일 갑자기 뇌졸중으로 쓰러졌다. Beth Israel Hospital Center에 입원하여 서양식 치료를 받으면서도 침을 맞고 한방약을 복용한다. 5개월의 병동 생활 후 8월에 퇴원, 휠체어에 의지하면서도 물리치료 등 투병에 전념한다.

한편 스위스의 시계회사 스와치는 유명한 〈아트 스페셜 시리즈〉의 11번째 시계로 백남준의 '재핑Zapping'을 내놓았다. 3만 점 한정 제작으로 인터넷

1996
• 개인전 〈하이 테크 알레High Tech Aller〉 1월, 볼프부르크미술관, 독일
• 호암상 수상 기념 국제학술대회, 3월 25일, 호암아트홀, 서울
• 제1회 월간미술대상 큐레이터 부문 대상
 백남준, 신시아 굿맨, 김홍희 공동 수상
 7월 8일 시상식에 참석 못한 백남준은 뉴욕으로부터 수상 메시지를 보냄

판매를 하였는데, 그의 중심 주제가 시간인만큼 재핑은 단순한 상품이라기보다는 작업의 연장으로서 흐르는 시간 속의 음악과 미술의 초시간성을 반영한 것이다.

이 해에 백남준은 필자에게 "나는 미국에서 2.5류의 작가"라는 말을 남겼다. 잭슨 폴록이나 앤디 워홀 급이 1류이고, 브루스 노만 급이 2류, 에드워드 키엔홀츠 급이 3류인데, 자신은 노만과 키엔홀츠의 중간쯤으로 대접받는다는 것이다. 자신을 3위가 아니라 2.5위로 놓고 있는 점에서 경계와 사이에 기거하는 그 특유의 감수성을 발견하게 된다. 어쨌거나 그는 한국에서는 분명히 1류이고 최근에는 미술평론가들에 의해 한국이 낳은 20세기 최상의 예술가로 추대되었다. 한국 태생이면서도 미국 시민인 그의 이중적 입장, 최상인 동시에 2.5류인 그의 이중적 위치가 그로 하여금 이중의 미학 또는 포스트모던적 복합성의 예술을 창조하도록 종용하였는지 모르겠다.

1997년 10년에 한 번 열리는 조각축제 '뮌스터 프로젝트'가 뮌스터 베스트팔렌 미술관Westfalisches Landesmuseum에서 열렸다. 백남준은 슐로브Schlob 광장에 음향 장치가 장착된 32대의 자동차를 설치한 〈20세기를 위한 서른두 대의 자동차32 Cars for the 20th Century: Play Mozart's Requiem Quietly〉를 출품하여 주목을 끌었다. 부제는 〈모차르트의 미사곡을 연주하라. 황혼 녘에서 밤 11시 30분 사람들이 불평할 때까지 연주하라〉였다. 그는 20세기의 3가지 특성은 "조직폭력, 미디어, 자동차 숭배"로서 모두 소비주의를 공통인자로 내포하고 있다고 말한다.

한편 뉴욕에서는 자신의 머서가 스튜디오에서 레이저 조각 〈빅뱅 이후 1억년간 비가 나리다〉를 발표한다. 레이저 조각은 90년대 말로 접어들면서 백남준이 새롭게 개척한 영역 중 하나이다. 머서가 스튜디오를 열면서 선보인 이 작품은 바로크적으로 현란한 기존의 레이저 작품과는 달리 삼각형, 원형, 사각형 등 기하학적 구조물 안에 레이저 빔을 담은 미니멀한 작품이다.

그 밖에 『월간미술』 8월호에서 실시한 '좋아하는 작가' 부문에서 백남준은 5위를 차지하였다.

1997
· 뮌스터 프로젝트 <32 Cars for the 20th Century: Play Mozart's Requiem Quietly> 설치
Westfalisches Landesmuseum, Münster
· 레이저 조각 <빅뱅 이후 1억년간 비가 나리다> 8월 말, Mercer Studio, New York
· 괴테상 수상, 9월 18일, Göethe Institute, New York

20세기를 위한 서른두 대의 자동차32 Cars for the 20th Century: Play Mozart's Requiem Quietly
Westfalisches Landesmuseum, Münster, 1998

1998년 백남준은 병중이었지만 여전히 『캐피털』지가 선정한 〈세계의 작가 100인〉에서 8위를 차지하였다. 박영덕 화랑에서의 개인전은 발병 후 첫 전시였지만 신작을 30여 점 출품하기도 하였고, 경주세계문화 엑스포의 부대행사로 열린 전시회 〈새천년의 미소〉에 멀티모니터 작품 〈백팔번뇌〉와 조수 일리길리와의 공동 작품 등을 출품하기도 하였다.

그러나 1998년의 가장 큰 소식은 아마도 구겐하임 미술관의 밀레니엄 프로젝트일 것이다. 구겐하임 미술관은 밀레니엄 프로젝트 중 하나로 2000년 1월에 백남준의 개인전을 개최할 것을 결정하였다. 구겐하임 미술관 관장 토머스 크렌스가 4월 8일자 서한으로 이 사실을 백남준에게 통보하였다. 같은 날 『뉴욕타임스』도 〈A Night to Remember for a Thousand Years〉라는 제목으로 밀레니엄 사업 특집기사를 실으면서 구겐하임의 백남준 전시 계획을 소개하면서, 같은 시기에 전시될 MOMA의 마티스전 사진과 함께 백남준의 작품 사진을 나란히 게재하였다. 「조선일보」 역시 4월 28일 백남준과의 인터뷰를 통해 2000년 구겐하임 전시회 구상을 소개하였다. 여기에서 그는 신작 레이저 조각을 주로 선보일 예정이라고 설명하였다.

1998
• 개인전, 3월, 박영덕 화랑
• 개인전 《백남준 비디오 아트》 7월, 문화예술회관, 수원, 경기도
• 경주세계문화엑스포 《미소의 저편》 9월
• 교토상 수상, 11월 수상과 함께 약 5억 원의 상금을 받음

1999
• 밀레니엄 전시회 《글로벌 2000》
• 20세기의 대표적 미술가 120명 초대전, Ludwig Museum, Köln
• 경기고 개교 100주년 기념 판화집
• 마이애미 아트페어가 수여하는 탁월한 작가상 수상
• 아트뉴스 선정 20세기의 가장 영향력 있는 25인의 작가에 선정

<백팔번뇌>, TV 모니터와 레이저 디스크, 1998

1999년 1월 각종 매체에서 〈포스트 비디오 아트Post Video Art〉라는 이름으로 구겐하임 미술관에서 열릴 백남준의 2000년 전시를 특필하였다.

"구겐하임 미술관 중앙 홀에는 두 대의 새로운 레이저 프로젝션 작품을 전시할 예정이다. 한 작품에서는 끊임없이 변형하는 레이저가 프랭크 로이드 라이트가 디자인한 미술관의 원형 홀을 울린다. 구겐하임의 꼭대기에서부터 홀 바닥까지 떨어지는 폭포는 두 번째 작품을 위한 다이내믹한 캔버스가 된다. 레이저와 이미지의 극적인 전시는 미술관 1층부터 꼭대기까지 어디서든 다양한 시점으로 관람할 수 있다. 이 고정된 레이저 설치는 예술과 기술 사이의 역동적인 대화, 백남준의 예술과 문화에 대한 공헌의 정수를 보여 줄 것이다."

이와 관련하여 9월에는 경기고 개교 100주년 기념 판화집을 제작한다. 구겐하임 개인전 경비의 일부를 충당하기 위한 것. 갤러리 현대가 발행하고 백남준의 모교인 경기고 100주년기념사업회가 후원하는 이 판화집의 판매 수익금 일부는 백남준 전시에 쓰이고 일부는 2000년 경기고 100주년 기념 미술인 전시회 개최에 활용된다. 백남준의 후배이자 막역한 지인인 천호선의 제

화동의 꽃은 무궁화처럼 질기다, 경기고 개교 100주년 기념 판화집, 1999

안과 책임감수로 실현된 이 판화집은 백남준의 조수 일리길리가 컴퓨터그래픽을 맡고 ICRD 공방이 제작하였으며, 11장이 한 질로 125에디션이 발행되었다. 내용은 경기 화동 건물, 배지, 교기, 역대 교장의 모습, 경기 6·3 데모 장면 등으로서, 백남준은 이 사진들을 기초로 디지털 판화를 만든 후 그 위에 석판으로 드로잉을 첨부하였다.

또 7월 1일부터는 양평 바탕골 예술관이 백남준 상설전을 유치한다. 대형 비디오 조각 거북선과 라이트 형제, 존 케이지, 샤롯 무어맨 등 비디오 로봇, 그리고 골동 자동차를 전자적으로 변형시킨 일렉트로닉 슈퍼하이웨이를 전시한다. 바탕골 전시관은 갤러리 현대와 계약을 맺고 2년간 백남준 기념관으로 운용된다.

8월에는 이화여대 석좌교수로 위촉되어 뉴욕에서 인터넷 강의를 한다.

2000년 1월 1일 새로운 밀레니엄 벽두를 맞아 〈DMZ2000, 호랑이는 살아 있다〉라는 위성 생방송 프로그램을 방영하였다. 1984년의 〈굿모닝 미스터 오웰〉, 86년 〈바이 바이 키플링〉, 88년 〈손에 손잡고〉로 구성되는 위성 3부작 이후 처음 시도하는 위성 작업이다. 뉴욕 스튜디오와 임진각 행사장을 연결하며 진행된 이 프로그램에서 병중이지만 아직도 건재함을 과시하려는 듯 힘차게 〈금강에 살으리랏다〉를 노래하였다.

2월부터 4월까지는 뉴욕 구겐하임 미술관에서 개인전 〈The World of Nam June Paik〉을 개최하였는데 구겐하임에서 21세기를 맞아 첫 기획 전시로 백남준을 초대한 것은 비디오 아트와 백남준을 동시에 인정한 의미 있는 미술사적 사건이며, 투병 중인 백남준에게는 삶의 의미와 희망을 안겨준 생명 같은 전시회였다. 구겐하임 시니어 큐레이터이자 백남준 전문가인 존 핸하트의 큐레이팅으로 이루어진 이 전시회는 〈TV 정원〉, 〈TV 시계〉 등 고전작품과 함께 후기 비디오라고 할 수 있는 레이저 작품들을 선보였다. 레이저 조각 〈3원소〉는 삼각·사각·원형의 기하학적 구조물에 레이저 광선을 담은 작품으로, 원래 이름 〈빅뱅 후 1억 년간 비가 나리다〉가 암시하듯이, 레이저 광

2000
• 1월 1일 <DMZ2000, 호랑이는 살아 있다>라는 위성 생방송 프로그램 방영
• 2월 11일-4월 26일 뉴욕 구겐하임 미술관에서 개인전 <The World of Nam June Paik>을 개최
• 이 전시는 7월부터 다시 서울 삼성미술관 순회전으로 이어졌으며 7월 21일-10월 29일
 로댕 갤러리와 호암갤러리 두 공간에서 <백남준의 세계전> 개최(1992년 국립현대미술관의 회고전
 <백남준·비디오 때·비디오 땅> 이래 한국에서 가장 큰 주목을 받은 개인전이었다)
• 10월20일 문화의 날 기념식에서 한국정부가 수여하는 금관문화훈장 수여

선을 우주적 진화의 상징으로 표현한 작품이다. 8미터의 레이저 사다리 구조물인 〈야곱의 사다리〉는 작가의 21세기 비전과 불굴의 예술 의지를 상징하는 작품이다.

2002년 뉴욕 록펠러 센터에서 멀티미디어 송신탑 〈트랜스미션〉을 발표하였다. 이 작품은 2004년 시드니 페스티벌에서 전시한 후, 작가에 의해 2008년에 개관할 미래의 백남준 미술관에 기증하게 되었다. 또한 한국민속촌의 미술관 개관 기념으로 〈백남준 특별전〉이 열렸는데, 이 전시회는 동 미술관의 컬렉션으로만 구성되었다. 특히 작가가 민속촌 미술관을 위해 제작한 멀티모니터 설치 작품 〈세기말, 새천년〉이 주목을 끌었다.

2001
· 스페인 빌바오 구겐하임미술관에서 <The World of Nam June Paik> 순회전

2002
· 5월 4일-7월 7일까지 한국민속촌의 미술관 개관 기념으로 <백남준 특별전> 개최

2004
· 1월 8일-1월 26일까지 <트랜스미션> 시드니 페스티벌에 참가
· 4월 17일-7월 9일까지 베를린 구겐하임 분관에서 <Global Groove 2004> 발표
· 10월, 소호 그랜 스트릿 스튜디오에서 프레스 퍼포먼스 개최

2004년 1월 시드니 페스티벌에 참가하여 〈트랜스미션〉을 오페라하우스 야외무대에 설치하였다.

그리고 베를린 구겐하임 분관에서는 〈Global Groove 2004〉를 발표하였는데, 이 작품은 1973년에 발표된 백남준의 대표적 싱글 채널 비디오테이프 작품 〈글로벌 그루브〉를 30년 만에 개작한 작품이다.

그 후 10월에는 소호 그랜 스트릿 스튜디오에서 프레스 퍼포먼스를 열었다. 백남준 뉴욕 스튜디오 분당 분관을 홍보하기 위해 조카 켄 하쿠다에 의해 기획된 이 프레스 컨퍼런스에 한국과 미국의 취재진 40여 명이 초대되었다. 컬러풀한 물감으로 피아노에 채색하고 넘어뜨리는 이 퍼포먼스는 2000년 구겐하임 개인전 이후 4년 만에 처음 행한 퍼포먼스이자 생애 마지막 퍼포먼스가 되었다.

<u>2006년</u> 비디오 아티스트의 거장 백남준은 1월 29일(한국 시간 1월 30일) 마이애미 자택에서 별세하였다.

그 후 2월 3일 오후 3시 뉴욕의 프랭크 캠벨 장례식장에서 시신 뷰잉과 함께 영결식이 거행되었는데, 이 캠벨 장례식장은 재클린 케네디, 존 레논 같은 명사들의 장례식을 치른 유서 깊은 명소로 이날 수백 명의 문상객이 쇄도하였다.

세계 각국에서는 백남준의 서거를 애도하는 다수의 추모 행사가 개최되었다. 미국에서는 백남준 비디오테이프 공식 판매기관인 뉴욕 EAI(Elecronics Arts Intermix)의 추모행사 〈Tribute to Nam June Paik〉를 필두로, 구겐하임(Guggenheim Memorial, Nam June Paik Celebration), MoMA(MoMA Video Tribute to Nam June Paik, NAM JUNE PAIK - IN MEMORIAM), 아시아소사이어티(Projected Realities, Video Art from East Asia, dedicated to the memory of Nam June Paik), WNET CHANNEL 13(Nam June Paik, Edited for Television), Tribeca Film Festival(A

Tribute to Nam June Paik)이, 그리고 LA County Museum of Art(Nam June Paik MEMORIAL)의 추모 기념전이 열렸다.

유럽에서는 독일 브레멘 쿤스트할레(Bremen Memorial to NJ Paik), 영국 테이트갤러리(Magnetic Memory, A Day-Long Video Tribute to Nam June Paik, Merce by Merce by Paik 12시간 상영), 파리 퐁피두 센터(Video et Apres, Hommage a Nam June Paik), 취리히의 쿤스트하우스(Nam June Paik Videos at The Expanded Eye), 스페인의 발렌시아(Observatori Festival, Nam June Paik Video Tribute)와 바르셀로나(Nam June Paik Video Tribute, Caixa Forum, Nam June Paik Tribute, Loop Video Festival)에서 추모 행사가 열렸다.

그 밖에 브라질 리우데자네이루(Nam June Paik Video Tribute, Rio de Janiero Institute of TV Studies), 아르헨티나 부에노스아이레스(Nam June Paik Video Tribute)와 시드니에서도 추모전이 열렸다. 일본에서는 도쿄 현대미술관(Tokyo Requiem for Nam June Paik)과 이미지포럼(Nam June Paik Video Tribute, 도쿄, 교토, 후쿠오카, 요코하마에서)이 추모전을 개최하였다.

국내에서는 국립현대미술관의 백남준 추모특별전 〈지상에서 영원으로〉, 삼성 리움 미술관의 〈백남준에 대한 경의〉가 개최되었고, 수년간 백남준 공식 화랑이었던 갤러리 현대를 비롯해 다수의 화랑이 추모전을 열었다.

백남준 미술관 건립을 준비하고 있던 경기문화재단은 고인의 49재를 기해 〈백남준 스튜디오의 기억, 메모라빌리아〉전을 국립고궁박물관 특별전시실에서 열었다. 경기문화재단이 확보하고 있는 70여 점의 백남준 컬렉션 가운데 〈TV 부처〉 등 대표작 일부와 백남준의 브룸 스트릿 스튜디오 벽면을 재현한 기증작 〈메모라빌리아〉, 2285점에 달하는 비디오테이프 아카이브가 처음으로 공개되었다.

경기문화재단은 이 전시회에 앞서 5월 9일 백남준 미술관 착공식을 거행하였다. 백남준이라는 명칭을 가진 세계 최초의 미술관이 될 이 백남준 미술관은 2001년 백남준과 경기도 간에 양해각서 체결로 그 건립이 가시화되었다. 2003년 UIA 국제현상공모전을 통해 독일의 KSMS(크리스텐 셰멜과 마리나 스탄코빅)의 아이디어가 당선되어 설계를 진행하고 있던 이 미술관의 건립을 보지 못하고 타계하였지만, 작가는 그 미술관에 대한 기대를 〈백남준이 오래 사는 집〉으로 표현하였다. 백남준 미술관은 2007년 가을 완공되어 2008년 봄 개관할 예정이다.

2006
· 1월 29일, 백남준 별세
· 2월 3일, 뉴욕의 프랭크 캠벨 장례식장에서 시신 뷰잉과 함께 영결식 거행
· 9월 2일-11월 12일 2006년 백남준 상(Nam June Paik Award 2006)을 수상한 스페인 작가 Abu Ali Toni Serra와 함께 후보에 오른 총 8인의
 전시회가 Museum of Applied Arts Cologne에서 개최

(국내 전시)
· 3월 18일-6월 24일 국립현대미술관의 백남준 추모특별전 <지상에서 영원으로> 개최
· 5월 11일-6월 10일 고궁박물관 특별전시실에서 <백남준 스튜디오의 기억, 메모라빌리아>전 개최
· 6월 20일-9월 10일 삼성 리움 미술관에서 <백남준에 대한 경의>전을 개최하였고 그 밖에 갤러리 현대 등 다수 화랑에서 추모전 개최

(미국에서의 추모 전시)
· 2월 25일 10am~10pm까지 뉴욕 EAI(Elecronics Arts Intermix)에서 백남준 추모 행사 <Tribute to Nam June Paik> 개최
· 4월 26일, 구겐하임(Guggenheim Memorial: Nam June Paik Celebration) 개최
· 5월 1일-5월 13일 MoMA(MoMA Video Tribute to Nam June Paik, NAM JUNE PAIK - IN MEMORIAM) 개최
· 5월 4일-5월 7일 Tribeca Film Festival(A Tribute to Nam June Paik) 개최
· 6월, LA County Museum of Art(Nam June Paik MEMORIAL)에서 추모 기념전 개최
· 6월-7월 WNET CHANNEL 13(Nam June Paik: Edited for Television) 개최
· 8월 6일, 아시아소사이어티(Projected Realities: Video Art from East Asia, dedicated to the memory of Nam June Paik) 개최

(유럽에서의 추모 전시)
· 3월 25일 독일 브레멘 쿤스트할레(Bremen Memorial to NJ Paik) 개최
· 5월 5일-7일 스페인의 발렌시아(Observatori Festival, Nam June Paik Video Tribute)와 5월 19일-28일 바르셀로나
 (Nam June Paik Video Tribute, Caixa Forum, Nam June Paik Tribute, Loop Video Festival)에서 추모 행사 개최
· 6월 10일, 영국 테이트갤러리(Magnetic Memory: A Day-Long Video Tribute to Nam June Paik, Merce by Merce by Paik) 12시간 상영
· 6월 16일-9월 3일 취리히의 쿤스트하우스(Nam June Paik Videos at The Expanded Eye) 개최
· 10월 2일, 파리 퐁피두센터(Video et Apres : Hommage a Nam June Paik) 개최

2007년 2007 ARCO 한국 주빈국 행사의 하나이자 작가의 타계 1주년 기념추모전 〈환상적이고 하이퍼리얼한 백남준의 한국비전〉이 2월 13일부터 5월 20일까지 스페인 마드리드 텔리포니카 전시장에서 열린다. 경기문화재단이 공동주관하고 필자가 기획한 이 전시는 백남준의 작품 가운데 한국정서나 동양사상을 표현하고 한국의 역사적 인물을 재현한 작품들을 선정하여 코스모폴리탄 백남준에게 한국과 한국 사람의 의미가 무엇이며 작가는 그것을 어떻게 작품 속에 해석·재현했는지를 보여 주고자 기획되었다. 전시에는 선사상을 주제화한 〈TV를 위한 선〉, 〈필름을 위한 선〉, 〈머리를 위한 선〉 등의 '선' 연작, 작가의 트레이드마크이자 자화상과 같은 〈TV 부처〉, 멀티모니터 작품 〈백팔번뇌〉, 〈고인돌〉, 그리고 〈단군〉, 〈무열왕〉 등 한국의 역사적 인물을 재현한 로봇 연작, 〈운송/소통〉 등 조각적 오브제, 그 밖의 유화, 판화 등의 평면 작품 등이 포함되었으며, 백남준 작품을 소장하고 있는 한국의 미술기관이나 애장가들로부터 대여한 70여 점의 작품으로 구성된다.

"내 나이는 먹었어도
비디오 아트는 아직 유년기야.
비디오 아트는 말하자면
2년마다 새로운 종류의
물감이 나올 정도로
빠르게 바뀌는 분야야.
나는 한 10년은
할 일이 남아 있어."

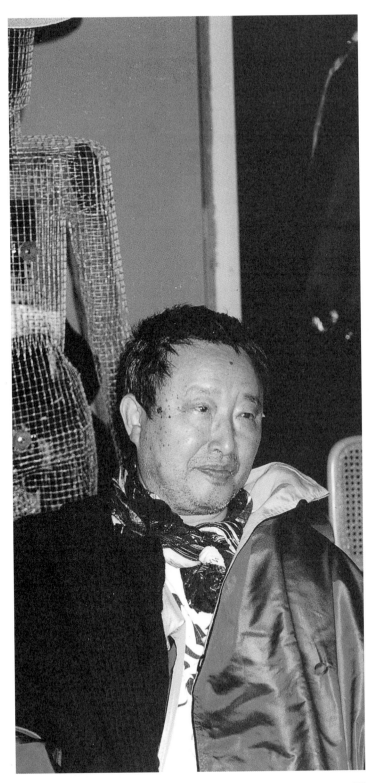

2000년 구겐하임 개인전을 위한 작품 제작 과정을 지켜보는 백남준.

reference

1. 해프닝과 공연 예술

Adriani, Göta, Konnertz, Winfried, and Thomas, Karin, *Joseph Beuys: Life and Works*, Trans. Patricia Lech, Woodbury: Barren's, 1979.

Bech, Marianne, "Fluxus." *North*, Copenhagen, No. 15, 1985.

Battcock, Gregory, and Nickas, Robert, eds. *The Art of Performances: A Critical Anthology*, New York: E. P. Dutton Inc., 1984.

Bronson, AA, and Gale, Peggy eds., *Performance by Artists,* Toronto: Art Metropole, 1979.

Cage, John, Silence: *Lectures and Writings by John Cage*, Connecticut: Wesleyan University Press, 1973.

Dupuy, Jean ed., *Collective Consciousness: Art Performances in the Seventies*, New York: Performing Arts Journal Publications, 1980.

Fluxus Codex, New York: Harry N. Abrams Inc., 1988.

Fluxus International & C, Nice: Art Grafiche, 1979.

Frank, Peter, "Fluxus in New York, USA." *LightWorks*, Fall, 1979.

Goldberg, RoseLee, *Performance: Live Art 1909 to the Present*, London: Thames and Hudson,1979.

Hanson, Al, *A primer of happenings: Time/Space Art*, New York: Something Else Press, 1965.

Henri, Adriani, *Total Art. Environments, Happenings*, and Performance, New York: Praeger, 1974.

Higgins, Dick, *Postface*, New York: Something Else Press, 1964.

How We Met, AQ 16 Fluxus, Antibes: Arrocaria Edition, 1976.

Kaprow, Allan, *Assemblage, Environments & Happenings*, New York: Harry N. Abrams Inc., 1966.

Kirby, Michael ed., *Happenings*, New York: E. P. Dutton, 1965.

Kostelanetz, Richard ed., *John Cage*, New York: Praeger Publishers Inc., 1970.

———, *The Theatre of Mixed-Means*, New York: PK Edition, 1980.

Mac Law, Jackson, *Paper Air*, New York: Sining Horse Press, vol. 2, No. 3, 1965.

Pontbriand, Chantal ed., *Performance Text(e)s & Documents*, Montreal: Parachute, 1981.

Popper, Frank, *Art-action and Participation*, New York: New York University Press, 1975.

Roth, Moira ed., *The Amazing Decade: Woman and Performance Art in America 1970-1980, A Source Book*, Los Angeles: Astro Artz, 1983.

Ruhé, Harry, *Fluxus: The Most Radical and Experimental Art Movement of the 60's*, Amsterdam, 1979.

Sohm, Hans ed., *Happening & Fluxus*, Cologne: Kölnnischer Kunstverein, 1970.

Wiesbaden Fluxus 1962-1982, Wiesbaden, Kassel, Berlin: Berliner Künstlerprogramm des Daad, 1982.

Wolf Vostell: Environment-Vidéo-Peintures-Dessins 1977-1985, Musée d'Art Moderne de Strasbourg, 1985.

Young, La Monte and Mac Law, Jackson eds., *An Anthology*, Heiner Friedrich Pub., 1963.

2. 비디오 아트

Art Video: Retrospectives et Perspectives, Charleroi: Palais des Beaux-Arts, Feb. 5-Mar. 27, 1983.

Battcock, Gregory ed., *New Artists Video: A Critical Anthology*, New York: E. P. Dutton, 1978.

Bellour, Raymond, "Entretien avec Bill Viola: l'Espaceà Plaine Dent." *Où va La Vidéo?*, Paris: Cahier du Cinéma, Edition de l'Etoile, 1986, pp. 65-73.

Buchloh, Benjamin H. D. ed., *Dan Graham: Video-Architecture-Television, Writings on Video and Video Works 1970-1978*, New York University Press, 1979.

———, "Moments of History in the Work of Dan Graham." *Dan Graham Articles*, Trans. Barbara Flynn, Eindhoven: Municipal Van Abbemuseum, 1977, pp. 73-77.

Davis, Duglas and Simmons, Allison eds., *The New Television: A Public/Private Art*, Cambridge,
　　　Massachusetts, London: MIT Press, 1977.

de Duve, Thierry, "Dan Graham et la Critique de l'Autonomie Artistique." *Dan Graham-Pavilions*,
　　　Bern: Kunsthalle Bern, Mar. 12-Apr. 17, 1983, pp. 45-73.

Dubois, Philippe, "l'Ombre, le Miroir, l'Index à l'Origin de la Peinture: la photo, la vidéo."
　　　Parachute (26), Spring 1982, pp. 16-28.

Foti, Laura, "1984 To Be Welcomed by Satellite Event." *Billboard Los Angeles*, Dec. 24, 1983.

Gale, Peggy ed., *Vidéo by Artists*, Toronto: Art Metropole, 1976.

Grundmann, Heidi ed., *Art Telecommunication*, Wien, 1984.

Hanhardt, John ed., *Vidéo- Culture: A Critical Investigation*, Gibbs M. Smith, Inc.,
　　　Peregrine Smith Books, Visual Studies, Workshop Press, 1986.

Himmeistein, Hal, *On the Small Screen: New Approach in Television and Video Criticism*,
　　　New York: Praeger Publishers, 1981.

Images du Futur 89, Montréal, 1989.

Image World: Art and Media Culture, New York: Whitney Museum of American Art, Nov. 8 1989
　　　-Feb. 18, 1990.

In Vidéo, Nova Scotia: Dalhousie Art Gallery, Nov. 1-Nov. 30, 1977.

Jeudy, Henri-Pierre, "Autoscopie et Paradoxe du Vidé ophile." *Vidéo-Vidéo*, Paris: Revue
　　　d'Esthétique (10), 1986, pp. 25-28.

McLuhan, Marshall, *Understanding Media: The Extensiions of Man*, New York: New American
　　　Library, A mentor Book, 1964.

Payant, René, "La Frénésie de l'Image vers une Esthétique selon la Vidéo." *Vidéo-Vidéo*,
　　　Paris: Revue d'Esthétique (10), 1986, pp. 17-23.

———— ed., *Vidéo*, Montréal: Artexte, 1986.

Perov, Kira and Fritzsimons, Connie eds., *Vidéo: A Retrospective, Long Beach Museum of Art
　　　1974-1984*, Long Beach: Long Beach Museum of Art, 1984.

Prime Time Vidéo, Saskatoon: Mendel Art Gallery, 1984.

Schneider, Ira and Korot, eds., *Vidéo Art*, The Raindance Foundation Inc., 1976.

The Second Link: Viewpoints on Vidéo in the Eighties, Alberta: Walter Phillips Gallery, 1983.

Town, Elke ed., *Vidéo by Artists 2*, Toronto: Art Metropole, 1986.

Viola, Bill, "Sight Unseen: Enlightened Squirrels and Experiments." *Bill Viola*, Paris:
　　　ARC, Musée'd'Art Moderne de la Ville de Paris, Dec. 20-Jan. 29, 1984, pp. 18-20.

Virilio, Paul, "Image Virtuelle." *Vidéo-Vidéo*, Paris; Revue d'Esthétique (10), 1988, pp. 33-35.

Youngblood, Gene, *Expanded Cinema*, New York: E.P. Dutton & Co., 1970.

3. 백남준

Baker, Rob, "TV Salutes the Spirit of 1984." *New York Daily News*, Dec. 31, 1983.

Barr, Robert, "Electronic Vaudeville from All Over." *The Boston Globe*, Oct. 3, 1986.

————, "Two PBS Shows Bring World to Television Weekend Stage." *Daily Times*, Oct. 3, 1986.

Beals Kathie, "Special Stars Avant-Garde Personalities." *The Journal-News Gannett Westchster
　　　Newspapers*, Jan. 1, 1984.

Bishop, Kathy, "Has TV's Cultural Terrorist Passed the Screen Test?" *Elle*, Jun. 1986.

Block, René ed., *Art & Satellite: Good Morning Mr. Orwell*, Berlin: Daad Galerie, 1984.

Bordaz, Jean-Pierre, "La Bouddha de la Vidéo, Nam June Paik." *Beaux Arts*, No. 9, Jan.
　　　1984, pp. 74-75.

Carr. C., "Beam Me Up, Nam June Paik's latest Global Groove." *The Village Voice*, Oct. 14, 1986,
　　　pp. 45-47.

Denison, D. C., "Video Art's Guru." *The New York Times Magazine*, Apr. 25, 1982, pp. 54-63.

Fargier, Jean-Paul, *Nam June Paik*, Paris: Artpress, Oct. 1989.

Gardner, Paul, "Turning to Nam June Paik." *Artnews*, May 1982, pp. 64-73.

Gill, Ronnie, "Off Camera." *Newsday*, Sep. 28, 1986.

Glueck, Grace, "Art: Nam June Paik Has Show at Whitney." *The New York Times*, 1982.

———, "Nam June Paik's TV Answers to George Orwell." *International Herald Tribune*, Dec. 31, 1983.

———, "A Vidéo Artist Disputes Orwell's '1984' Vision of TV." *The New York Times*, Jan. 1, 1984, pp. 19, 22.

Goldstein, Patrick, "Paik's Vision of Where the Interaction is." *Los Angeles Times*, Dec. 31, 1983.

Henniger, Paul, "Global Telecast Says 'Bye Bye Kipling'." *Delaware Gazette*, Sep. 22, 1986.

———, "East-West Special Set for Tonight." *The Richmond News Leader*, Oct. 4, 1986.

Hernon, Peter, "1984: How Justified were Orwell's warnings?" *St. Louis Globe-Democrat*, Nov. 2, 1983.

Herzogenrath, Wolf, Nam June Paik: *Fluxus-Vidéo*, Verlag Silke Schreiber, 1974.

Isenberg, Barbara, "A TV Happening in 1984." *Los Angeles Times*, Jan. 8, 1984.

Kurtz, Bruce, "The Zen Master of Video." *Portfolio*, May/June 1982, pp. 100-103.

Lee, Kapson Yim, "Artist Paik Says, TV Medium for Art, Not 'Big Brother'." *The Korean Times* (English Section), Dec. 29, 1984.

Mauries, Patrick, "La Ruée vers l'Orwell." *Liberation*, Dec. 31, 1983 and Jan. 1, 1984.

Nam June Paik: Vidéo Time-Vidéo Space, Basel, Zurich, Düsseldorf, Wien, 1991.

Nam June Paik: Bye Bye Kipling, Tokyo: Galerie Watari, 1986.

Nam June Paik: Family of Robot, Cincinnati: Carl Solwary Gallery, 1986.

O'Connor, John J., "A Video Art Hookup in New York and Paris." *The New York Times*, Dec. 30, 1983.

———, "Bye Bye Kipling on 13, A Video Adventure." *The New York Times*, Oct. 6, 1986.

———, "A Global Hookup on 13." *The New York Times*, Sep. 12, 1988.

Paik, Nam June, *Nam June Paik: Video 'n' Videology 1959-1973*, Syracuse: Everson Museum of Art, 1974.

Powers, Scott, "Orwellian Technology Turns into Satellite Art." *Sunday Sun-Times*, Jan. 1, 1984, p. 6.

Rousseau, Francis, "Orwell, C'est Impaikable." *Libération*, Dec. 31, 1983 and Jan. 1, 1984.

Taylor, Clarke, "Bye Kipling, Hello Global TV." *Los Angeles Times*, Sep. 30, 1986.

Werner, Laurie, "Nam June Paik." *Northwest Orient*, June, 1986.

Aeichner, Ariene, "When Worlds Interact." *The Village Voice*, Jan. 24, 1984.

4. 모던 아트와 포스트모던 아트

Bannet, Eve Tavor, *Structuralism and the Logic of Dissent*, Urbana and Chicago: University of Illinois Press, 1989.

Barthes, Roland, *Camera Lucida: Reflections on Photography*, trans. Richard Howard, New York: Hill and Wang, 1981.

Battcock, Gregory ed., *Minimal Art: A Critical Anthology*, New York: E. P. Dutton, 1968.

——— ed., *Idea Art*, New York: E. P. Dutton, 1972.

———, *The New Art*, New York: E. P. Dutton, 1973.

Baudrillard, Jean, *Simulations*, trans. Paul Foss, Paul Patton, and Philip Beitchman, New York: Semiotext(e) Inc., 1983.

Beardsley, Monroe C., *Aesthetics from Classical Greece to the Present: A Short History*, Alabama: University of Alabama Press, 1966.

Bürger, Peter, *Theory of the Avant-Garde*, Minneapolis: University of Minnesota Press,
Theory and History of Literature, vol. 4, 1984.

Burnham, Jack, *Beyond Modern Sculpture: the Effect of Science and Technology on the Sculpture
of this Century*, New York: George Brasiller, 1968.

Butler, Christopher, *Interpretation, Deconstruction, and Ideology: An Introduction to Some
Current Issues in Literary Theory*, Oxford: Clarendon Press, 1984, pp. 60-93.

Clark, Timothy J., "Preliminaries to a possible Treatment of 'Olympia' in 1865." Screen, Spring
1980, pp. 18-41.

Culler Jonathan, "Deconstruction." *On Deconstruction: Theory and Criticiam after Structuralism*,
Ithaca, New York: Cornell University Press, 1982, pp. 85-225.

Derrida, Jacques, "Living On - Border Lines." Harold Bloom et al. eds., *Deconstruction and
Criticism*, London: Routlege & Kegal Paul, 1978, pp. 75-176.

————, "The Parergon." October (9), 1979, pp. 42-49.

————, *The Truth in Painting*, trans. Geoff Bennington and Dan McLeod, Chicago: The University
of Chicago Press, 1987, pp. 255-382.

D'Harnoncourt, Anne and McShine, Kynaston eds., *Marcel Duchamp*, New York: The Museum of
Modern Art, 1973.

Falk, Lorne and Fischer, Barbara eds., *The Event Horizon*, Toronto: The Coach House Press &
Water Phillips Gallery, 1987.

Foster, Hal ed., *Postmodern Culture*, London, Sydney: Pluto Press, 1985.

————, *Recordings: Art, Spectacle, Cultural Politics*, Seattle: Bay Press, 1985.

————, *Discussions in Contemporary Culture*, Dia Art Foundation, Seattle: Bay Press, 1987.

Furness, R. S., *Expressionism*, London: Nethuen & Co., LTD, "Critical Idioms" Series, 1973.

Gans, Herbert J., *Popular Culture and High Culture: An Analysis and Evaluation of Taste*, USA:
Basic Books Inc., 1974.

Goldwater, Robert, *Symbolism*, New York: Harper & Row, 1979.

Goodheart, Eugene, *The Skeptic Disposition in Contemporary Criticism*, Princeton, New Jearsy:
Princeton University Press, 1984, pp. 111-154.

Gottlieb, Carla, *Beyond Modern Art*, New York: E. P. Dutton, 1976.

Greenberg, Clement, *Art and Culture*, Boston: Beacon Press, 1961.

Gruen, John, *The New Bohemia: The Combine Generation*, New York: Grosset & Dunlap, 1966.

Kostelanetz, Richard ed., *Esthetics Contemporary*, New York: Prometheus Books, 1978.

Krauss, Rosalind E., "Poststructuralism and the Paraliterary." *October* (13), Summer, 1980, pp.
36-40.

————, *The Originality of the Avant-Garde and Other Modernist Myths*, London, Cambridge: The
MIT Press, 1985.

Kroker, Arthur and Cook, David, The Postmodern Scene: *Excremental Culture and Hyper-
Aesthetics*, Montreal: New World Perspectives, 1986.

Lentricchia, Frank, "History of Abyss: Poststructuralism." *After New Criticism*, Chicago: the
Univeristy of Chicago Press, 1980, pp. 156-210.

Lippard, Lucy R., *6 Years: The Dematerialization of the Art Object from 1966 to 1972*, New York:
Praeger, 1973.

Lyotard, Jean-François, *The postmodern Condition: A Report on knowledge,* trans.
Geoff Henington and Brian Massumi, Minneapolis: University of Minnesota
Press, 1984.

————, "Presenting The Unpresentable: The Sublime." *Artforum*, vol. xx. no. 8, Apr. 1982, pp.
64-69.

————, "Complexity and the Sublime." *Postmodernism Document 4*, London: ICA, pp. 10-12.

Marmer, Nancy, "Documenta 8: The Social Dimension ?" *Art in America*, no. 9, Sep. 1987, pp.

128-38, 197, 199.

Meyer, Ursular, *Conceptual Art*, New York: E. P. Dutton, 1972.

Morris, Christopher, "Roots: Structuralism and New Criticism." *Deconstruction: Theory and Practice*, New York: Methuen, "New Accents" Series, 1982, pp. 1-17.

Poggioli, Renato, *The Theory of the Avant-Garde*, Cambridge, London: The Belknap Press of Harvard University Press, 1968.

Ray, William, "From Structuralism to Post-Structuralism: Derrida's Strategy." *Literary Meaning: From Phenomenology to Deconstruction*, Oxford: Basil Blackwell, 1984, pp. 141-149.

Richter, Hans, *Dada: Art and Anti-Art*, New York: Oxford University Press, 1978.

Rees, A.I. and Borzello, F. eds. *The New Art History*, Atlantic Highlands, New Jearsy: Humanities Press International Inc., 1988.

Rorty, Richard, "Philosophy as a Kind of Writing: An Essay on Derrida." *A Journal of Theory and Interpretation*, vol. x. no. 1, Autumn 1979, pp. 141-160.

Sarup, Madan, *Poststructuralism and Postmodernism*, Athens: The University of Georgia Press, 1989.

Shattuck, Roger, *Banquet Years: The Origins of the Avant-Garde in France 1885 to World War I: Alfred Jarry, Henri Rousseau, Eric Satie, Guillaume Apollinaire*, New York: Vintage Books, 1968.

――――, *The Innocent Eve on Modern Literature and The Arts: Monet, Magritte, Duchamp, Valery, Artaud, Tournier*, New York: Washington Square Press, 1984.

Starenko, Michael, "The Politics of Interpretation." *Afterimage*, Jan. 1984, pp. 12-14.

Tilghman, B. R., But Is It Art?: The Value of Art and the Temptation of Theory, Oxford: Basil Blackwell, 1984.

Tomkins, Calvin, *Off the Wall: Robert Rauschenberg and the Art World of Our Time*, New York: Penguin Books, 1985.

――――, *The Bride and the Bachelors: 5 Masters of the Avant-Garde: Duchamp, Tinguely, Cage, Rauschenberg, Cunningham*, New York: Penguin Books, 1986.

Tisdall, Caroline and Bozzolla, Angelo, *Futurism*, New York: Oxford University Press, 1978.

Ulmer, Gregory L., *Applied Grammatology: Post(e)-Pedagogy from Jacques Derrida to Joseph Beuys,* Baltimore: The John Hopkins University Press, 1985, pp. 3-153.

White, Stephen K., *Political Theory and Postmodernism*, Cambridge: Cambridge University Press, 1991.

5. 기타

Allman, William F., "How the Brain Really Works its Wonders." *U.S. News (& World Report)*, June 27, 1988, pp. 48-55.

Atland, Henri, *Entre le Cristal et la Fumée: Essai sur l'Organisation du Vivant*, Paris: Editions du Seuil, 1979, pp. 39-60, 73-99.

Changeux, Jean-Pierre, *Neuronal Man: The Biology of Mind*, trans. Laurenc Garey, New York: Pantheon Books, 1985.

Foester, Heinz Von, "Epistemology of Communication." Kathleen Woodward ed., *The Myths of Information: Technology and postindustrial Culture*, Milwaukee, Madison, Wisconsin: University of Wisconsin and Coda Press, 1980, pp. 18-27.

Freud, Sigmund, "The Libido Theory and Narcissicm." *The Complete Introductory Lectures on Psychoanalysis,* trans. James Strachey, London: George Allen & Unwin Ltd., 1971, pp. 412-421.

Hoffman, James E., "The Psychology of Perception." Joseph E. LeDoux, and William Hirst eds., *Mind and Brain: Dialogues in Cognitive Neuroscience*, Cambridge:

Cambridge University Press, 1986, pp. 7-32.

Lacan, Jacques, *The Four Fundamental Concepts of Psycho-Analysis*, trans. Alan Sheridan,
Jacques-Alain Miller ed., London: The Hogarth Press, 1977, pp. 279-280.

Schacter, Daniel, "The Psychology of Memory." Joseph E. LeDoux, and William Hirst eds.,
Mind and Brain: Dialogues in Cognitive Neuroscience, Cambridge:
Cambridge University Press, 1986, pp. 189-214.

Spector, Jack J., *The Aesthetics of Freud: A Study in Psychoanalysis and Art*, New York:
McGraw- Hill Book Company, 1972.

디자인하우스는 생생한 삶의 숨결과

빛나는 정신의 세계를 열어 보이는

세상에 꼭 필요한 좋은 책을 만듭니다.